新世纪戏曲研究文库

江巨荣 主编

中国戏曲纵横新论

周锡山 著

復旦大學出版社

　　周锡山，上海艺术研究所研究员，上海戏剧学院兼职教授，中国作家协会会员。出版学术著作《王国维集》（4册）、《王国维美学思想研究》、《王国维文学美学论著集》、《人间词话汇编汇校汇评》、《金圣叹全集》（7册）、《金圣叹文艺美学研究》、《〈西厢记〉注释汇评》（3册）、《〈牡丹亭〉注释汇评》（3册）、《汤显祖与明代文学》、《挚诚情缘：千古遗恨〈长生殿〉》、《〈史记〉纵览新说》、《曹雪芹：从忆念到永恒》、《〈红楼梦〉的人生智慧》、《红楼梦的奴婢世界》等20余种；发表论文《神秘现实主义和神秘浪漫主义导论》《中国文论评论和研究西方文艺名著方法论纲》《传统诗教的智慧教育及其现代意义》《西方名著的失误及其接受效应》等100余篇。获文化部首届文化艺术科学优秀成果奖、全国优秀古籍图书二等奖（共3次）、华东地区优秀古籍图书一等奖、中国图书奖等。

目 录

一、总 论

论戏曲在中国和世界文学史、美学史上的地位和意义 ………… 3
中国戏曲的多元性及其前景之探讨 …………………………… 19
论明清传奇(昆剧)的重要意义 ………………………………… 30
以上海为中心的多剧种江南地方戏的繁荣发展 ……………… 44
20世纪中国戏曲发展的基本得失论纲 ………………………… 70

二、戏曲美学研究

意志悲剧说和意志喜剧说 ……………………………………… 85
神秘现实主义和神秘浪漫主义 ………………………………… 111
中国女性戏曲美学家的首创性贡献
　　——《吴吴山三妇合评牡丹亭》新评 ……………………… 132

三、古代经典研究

《牡丹亭》新论 …………………………………………………… 157
《长生殿》和两《唐书》中的李杨爱情新评 ……………………… 187

四、当代名家名作研究

曹禺剧作的上海戏曲改编本简评 …………………… 229
海派戏曲大家陈西汀剧作评论 ……………………… 238

一、总 论

论戏曲在中国和世界文学史、美学史上的地位和意义*

中国戏曲,是世界文学艺术花园中的一丛枝叶茂盛、香气馥郁的奇卉异葩。好的戏剧作品总给观众和读者以艺术美感和高度的文学享受。而我国的戏曲艺术又有自己独特的个性,诚如人们所总结的,她历来有着境界优美、色彩绚丽、富于韵味、充满诗情画意的传统,追求剧中有诗,剧诗并茂,既通俗又优美,既古朴又典雅,于泥土中透出书香味,做到雅中有俗,俗中有雅,雅俗共赏。从中国和世界文学史、美学史的角度和高度看,戏曲也有其极为重要的地位,具有重大的世界性意义。

一

戏曲是文学的一个重要组成部分,中国戏曲文学在中国文学史上有非常重要的地位。

戏曲是文学的四大体裁(即诗歌,散文、小说和戏剧)之一,又是我国诗歌的三大形式(诗,词、曲)之一。它既是戏(戏剧的一种),又是曲(是诗歌的一种),"一身而二任焉"。

戏曲的这个"双重身份"至关重要。在我国文学的诸种体裁中,以诗歌的历史最长。两千多年来,我国古典诗歌的形式有很大发展

* 原载《传统艺术与当代艺术》,上海社会科学院出版社1990年版。

和变化。先民至夏商时期流传口头的原始民歌已失传,以有文字记载的诗歌来观察,自《诗经》的四言到汉魏乐府、《古诗十九首》的五言,到唐代七言始盛,句式渐长。自中、晚唐起又有了长短句,即为词,句式比较自由,音律则更趋严谨。至宋、元时,产生了曲——主要是南戏和杂剧的剧曲(也包括散曲),到明清发展为传奇的更为成熟的南北曲。曲的句式更为自由,而音律和文辞则更臻严密、自然和精美。我国的诗歌史的发展程序是诗、词、曲一脉相承,于是曲,主要是剧曲,便成了中国诗歌史上一个极重要的发展阶段,特别是南宋末年以后诗词走了下坡路,金元虽尚有少数名家,清代虽号称中兴,其总体成就远不逮唐宋以前的辉煌。而宋元以后,剧曲则应运而生,产生了一系列无愧于前代的杰出和伟大的作品,在元明清三代不断放出耀眼的光芒。剧曲无疑代表着中国诗歌史后期的伟大成就。

戏曲是叙事体文学的一种,它要表达一个有一定长度的、相对完整的故事。戏曲的故事用套曲、对白(说白中也常带有诗词或诗句)的形式来表现。所以剧曲就是一种叙事诗。剧曲用联曲体或板腔体的形式组织起来,连缀成情节、感情比较全面、完整的审美实体,与诗歌中的五、七言绝句、律诗、乐府、歌行相比,极大地增加了篇幅,为叙述复杂,曲折的故事和感情,提供了充裕的文学"容器"。反过来,又因为剧曲能完整和完美地叙述故事,所以整部戏甚或一出(折)戏的剧曲,就是一篇曲折动人的叙事诗。

剧曲善于抒发剧中人物强烈、复杂和深远的感情,又显示出与一般抒情诗词的不同特色。黑格尔对中国抒情诗有很高评价,他曾说:"在对东方抒情诗方面有卓越成就的个别民族中,首先应该提到中国人。"[①]这段正确评价中国古典诗歌的宏论,也适用于剧曲,因为优美的剧曲往往本身就是一首成就"卓越"的抒情诗。可是黑格尔

① 黑格尔《美学》,朱光潜译,第三卷下册,商务印书馆1981年版,第231页。

没有谈及中国的叙事诗,我国不少文学史家也认为中国的叙事诗不发达,实际上他们囿于旧见,轻视戏曲,没有注意到剧曲就是叙事诗。郭沫若曾指出:"诗、词、曲,皆诗也。至于曲本则为有组织之长篇叙事诗,西人谓之'剧诗'。"①与剧曲相比,我国的曲艺文学作品,譬如金代的诸宫调和明清至今的弹词,也用诗歌形式叙述故事,不过从整体看,它们与其说像叙事诗,毋宁说是诗体小说,因为其全书结构要比一般叙事诗松散,语言则更不及叙事诗精练,比较接近于口语体。因此,作为叙事体诗歌唯一的一种的剧曲,弥补了中国古典诗歌的缺门,极大地丰富了我国诗歌的宝库,增益其光华。无论从内容还是从形式上看,戏曲都代表了我国古典诗歌史上的一个重要阶段。

戏曲作为诗歌,有如此重要的地位,戏曲作为戏剧,在中国文学史上也有极重要的地位,它代表了元明清文学的最高成就之一。

中国早即有"一代有一代之文学"之说。文学史家亦习称"唐诗、宋词、元曲"。王国维精辟地指出:"余谓律诗与词,固莫盛于唐、宋,然此二者果为二代文学中最佳之作否,尚属疑问。若元之文学,则固未有尚于其曲者也。"(《宋元戏曲考·元剧之文章》)诚如王国维所说,唐宋两代虽以律诗和词著称,但唐代除诗外,古文和词的成就也很高,诗并不能单独代表整个唐代文学的水平;同样,宋代的诗、古文也有很高的成就,词并不能独占宋代文学的鳌头。而元代的诗歌(仅有少数名家)、古文和小说诸体衰微,唯有元曲(主要指剧曲,也包括散曲),则毫无疑问地代表了元代文学的最高成就。至于明清二代,传统的诗文虽也有不少名家名作,但无人可与唐宋大家媲美,此时的戏曲和小说,做出了无愧于前代的伟大成绩,成为文学高峰,为中国文学史写下了辉煌的篇章。戏曲代表着明清两代文学的最高成就之一,与同处高峰的小说平分秋色,而经典和名作的数

① 郭沫若《读〈随园诗话〉札记》,《郭沫若全集》第16卷,人民文学出版社1989年版,第308页。

量则要超过好多。

　　从文学史上各种体裁在发展过程中的横向联系看,戏曲受唐宋传奇小说尤其是唐传奇和宋话本的影响很大,这主要表现在题材继承上。元明两代戏曲给明清小说的影响则更巨大,这不仅反映在题材继承上,而且深刻地表现在进步的创作思想和高度的写作技巧,哺育了明清小说。最显著的例子是明代四大奇书,即明代最杰出、伟大的四部长篇小说：《水浒传》《三国演义》《西游记》和《金瓶梅》。如元代的水浒戏、三国戏为《水浒》《三国》两书提供了丰富的创作经验和雄厚的艺术基础,在创作思想上也给它们以重大影响。清代的《红楼梦》受《西厢记》和《牡丹亭》的影响至深,不仅作者曹雪芹获益良多,而且两剧的进步思想和解放意识还渗透到作者笔下的主人公贾宝玉、林黛玉的骨髓之中。戏曲对明清说唱文学的影响也至为巨大。尤其是弹词文学,直至今日脍炙人口的苏州弹词,都受到明清传奇的熏陶和哺育。现在的苏州评弹演员仍自觉地、有意识地继续从昆剧和其他地方戏中吸取养料。

　　明清戏曲直到当代地方戏,也改编了大量明清小说题材。由于戏曲兼具优美和通俗的双重特点,它便成为普及文学名著的优秀中介。胼手胝足、没有文化的广大劳动人民被剥夺了读书权利,看不懂小说,也往往迫于生计而无暇领略长篇评话和弹词。他们通过观摩戏曲,熟习了大量的文学作品,以及一定历史知识。红娘、赵五娘、秦香莲和先秦的孟姜女、东汉叙事诗中的刘兰芝,能做到家喻户晓甚至妇孺皆知,皆为戏曲之功。以前城乡居民都熟悉梁山伯和祝英台、许仙和白娘子,但不知道贾宝玉和林黛玉。因为《红楼梦》原著高雅,即使粗具文化者也难以领略其中滋味,长时期中又无流行的通俗戏曲为之普及推广。自从20世纪50—60年代越剧《红楼梦》及其舞台艺术片的出现,男女老幼几已无不知晓宝哥哥、林妹妹。戏曲普及和传播文学名作,功不可没。雅俗共赏的戏曲给下层人民以活生生的文学、历史和审美教育,对中国人民文化心理结构的形

成(包括爱国主义思想和助人为乐美德)也有重大影响。而且,在电影、电视产生之前的漫长岁月中,许多少年儿童不仅通过戏曲受到文学艺术的启蒙教育,不少人甚至因早年的戏曲爱好而影响终身,走上了文学创作的道路。不仅古代戏曲作家如吴炳、李玉等是如此,即如现代革命文学泰斗鲁迅,也在著名小说《社戏》中记录下幼时看戏的甜蜜回忆。戏曲,包括目连戏,给大文豪鲁迅的创作生涯的影响明显是巨大而深远的。从这个角度,也可看出戏曲对中国文学史的重大影响和戏曲在中国文学史中的巨大意义。

二

世界戏剧史是世界文学史中的重要组成部分。戏曲在世界戏剧史上有极高的地位。

从世界戏剧史的范围看,古希腊悲喜剧产生并成熟于公元前5世纪,是世界上最早的。其次是罗马帝国和印度。古罗马在公元前8世纪就有了自己的戏剧,印度的古典梵剧在纪元前后日臻成熟。据现有的文字记载和专家们的研究,我国很早就有了戏剧萌芽,但戏曲的正式产生要到公元12世纪。其他国家的戏剧都比中国成熟得晚。日本古典剧,在14世纪末产生能乐和狂言,实际上它们和我们所理解的戏剧这一概念还有较大的距离。至于西方,在长达千年(公元5—15世纪)的中世纪中,虽然也有一些宗教剧、奇迹剧、神秘剧、道德剧、愚人剧和笑剧之类,也都并非成熟的戏剧,其水平决不会超过同期中国南北朝、唐代的踏摇娘、大面、拨头、参军戏和北宋杂剧。产生戏剧较早的欧洲诸国,都是在文艺复兴时期才有成熟的作家和作品。意大利在16世纪有了人文主义戏剧,西班牙和英国大致和它同时,法国还要晚一个世纪,德俄两国更要迟至18世纪才有自己民族独立和成熟的戏剧。

我国戏曲自12世纪产生至今,已有近九百年的无间断的发展历

史,是他国所不及的。中国古典戏曲不仅在作家、作品的数量上领先,在质量上也可与古希腊、英、法诸国并肩比美。世界戏剧史上,名家辈出、成就辉煌的戏剧时代共有四个,即古希腊悲喜剧、中国元杂剧、英国文艺复兴时代(以莎士比亚为代表)的伊丽莎白时期,和中国明清传奇(梵剧因剧本流传不多而未能窥见全貌),中国戏曲即占了一半。

我们进一步再从整个世界文学的历史长河中来观察中国戏曲的重要地位。

我国《诗经》中的早期诗歌(公元前11世纪时西周初期的民歌)是世界上最早的成熟的文学作品。古希腊《荷马史诗》要略晚一些(相传在公元前9至8世纪编成)。我国的先秦文学如《诗经》《左传》《庄子》《楚辞》等,在质量上与古希腊史诗、戏剧不相上下,两国文学东西辉映,双峰对峙。罗马文学继古希腊文学的衰落之后,在公元前8世纪开始渐趋繁荣,到公元2世纪后没落,时间上相当于我国的战国后期至两汉。我国文学的总成就超过罗马,与同时的印度大致相当,东方两大文明古国此时在文学上长期并驾齐驱,在世界上同处领先地位。在接着的一千年中,欧洲进入黑暗的中世纪时期,文化一片荒芜,印度古典文学还有一些名家名作,但已不断衰退,直至消亡;此时东方其他国家的文学名作也不多,如阿拉伯的《天方夜谭》、日本的《源氏物语》等,屈指可数。此时正值我国的南北朝、唐、宋、元至明代中期,我国文学进入自觉时代,"风景这边独好",呈现千年不衰的盎然生机,诗、文、小说、戏曲和曲艺,各种体裁都在蓬勃发展,名家蜂起,佳作林立,成就辉煌。

在公元12世纪前期到14世纪中期,两个多世纪中,我国的宋元南戏和元杂剧迅速发展、极度繁荣之时,环顾世界剧坛、文坛,却是一片萧条。古希腊、罗马和印度古典梵剧都先后成为历史陈迹,我国的宋元戏曲一枝独秀,独步一时。

在这二百年中,是以戏曲为代表的我国文学在执世界文学之牛耳。

自明后期(16世纪中期)起,我国戏曲的传奇(主要是昆剧)兴起,至17世纪末为止,以戏曲、小说为主要代表的中国文学与英、法、德、西诸国以戏剧、小说,诗歌为代表的欧洲文学遥相对峙,都处在世界文学的前列。

我国以上两个戏剧的黄金时代,即元杂剧、南戏时期和明清传奇时期,都长达一个半世纪,其总体成就与古希腊和英国伊丽莎白时期(以莎士比亚为旗手)大致相当,但名家名作的数量和繁荣期的长度都大大领先。

可惜因我国高压政治和闭关政策等种种因素,从18世纪起至五四运动止的两个世纪中,我国文学很少产生堪称世界一流的作品,我国文学毋庸讳言是落伍了。

从以上的简略回顾中可以看出,从公元12世纪到17世纪,在长达六百年的漫长历史中,中国戏曲一直代表着中国文学和世界文学的最高成就之一,是世界文学史和人类文化艺术史上光辉灿烂的一章。而且其动人而耀眼的文学艺术之光,至今还在我国南北剧坛上闪烁,并将长留天壤。戏曲是当今世界上唯一用"活的文字"(区别于今已不用的古希腊文、拉丁文、梵文)创作的最古老的戏剧形式。其中闽南梨园戏犹存宋元遗响,完整保存古老戏曲的艺术风貌,有辉煌的意义。尤其是我国明代中期产生、至今已有四百多年历史的昆剧(而昆曲则有六百年的历史),依旧活跃在上海、苏州、南京、杭州和北京等地的红氍毹上,不少剧目仍基本保持着古色古香且又富有生命活力的明清风韵。这些传统剧目在文学、演艺、声腔上都有一种夺人心魄的美,她与芭蕾舞、交响乐和西洋歌剧,堪称为当今世界的古典艺术四绝,不仅是我们民族的珍宝,也是整个人类的骄傲!

戏曲在内容和艺术两方面都给世界文学史作出了重大的贡献。

从内容上看,西方文学包括戏剧比较完整完美地展现了奴隶社会和资本社会主义社会尤其后者的无比丰富的生活。

印度古典梵剧产生、发展于奴隶社会,所以也是奴隶社会中生

活的反映。中国古代文学与西方,印度不同,主要反映了封建社会从兴起,发展、繁荣到衰落的全过程。中、西、印文学相结合,自奴隶社会至当代的各个社会的人类生活,才都得到全面完整的反映。所以中国、西方、印度三大文学体系都有不可替代、不可或缺的重大意义。

戏曲在内容和艺术上对世界文学的独特贡献既大且多,要详细论列,可写一本专著,今在此略举数例,以见一斑。

元杂剧的众多剧目(包括大量的公案剧)反映了封建时代的政治黑暗和社会黑暗,尤其是司法黑暗,此为他国文学中所少见的。明清传奇中的优秀之作如汤显祖、吴炳、李玉等的戏曲,反映晚明时期资本主义萌芽(包括思想萌芽)的产生、发展到清初遭到扼杀的过程。戏曲作品成为历史的见证和佐证。中国史学界对我国是否有过资本主义萌芽的问题向持不同意见,从戏曲作品中则分明可以看出它的存在。李玉的《万民安》《清忠谱》生动再现当时手工业工人运动和市民运动的宏大场面,是世界上最早反映大规模群众斗争场面的文艺作品。汤显祖《牡丹亭》和《柳荫记》等作品还塑造了中国式爱情至上主义者杜丽娘和梁、祝等反封建的进步人物形象。莎士比亚的戏剧赞扬资本主义社会初期先进青年对爱情的追求和对封建残余观念,诸如门第、种族、等级观念的反抗,高度评价他们至死不渝的战斗精神。中国明清时代还属封建制度和势力大夜弥天的猖獗时期,追求个性解放的斗争更为艰巨,前景极为渺茫,但是先进作家笔下的青年男女不仅以死殉情,而且还要死后复活或变为蝴蝶成双同飞。这些戏曲人物不仅为自由爱情誓死斗争,而且还要战胜死亡,让爱情长存。这便是不同于罗密欧、朱丽叶等西方爱情至上者的中国特色。作家对一定历史时期中有进步、积极意义的爱情至上观念的讴歌,表现了强烈的反封建精神。

戏曲作品将主人公的命运和民族兴亡相结合,或通过男女主角的爱情历程,写出民族、国家的历史沧桑,这不仅在中国文学史上是

突出的,在世界文学史范围内也是罕见的。具有史诗式成就的《浣纱记》《长生殿》《桃花扇》,用全景式的如椽巨笔,艺术地深刻探讨和总结民族、国家的历史经验和教训,无疑是世界文学史上的独特的辉煌之作。另如《鸣凤记》《千钟禄》(又名《千忠戮》)《万里圆》等戏,表现国家政权内部的复杂斗争,也达到令人赞叹的成就。至如明末路迪《鸳鸯绦》传奇,用艺术形式预言国家必亡的趋势和原因,显出中国优秀作家历来所具的成熟的政治眼光和远见卓识。凡此种种,在其他国家的古典文学作品中都是极为罕见的。

在艺术上看,也有许多卓著的贡献。被日本学者誉为与《俄狄浦斯王》《沙恭达罗》并称为世界古典三大名剧的《西厢记》,刻画了在家庭、社会、自身性格弱点三重压力之下,萌生、发展和成熟起来的自主婚姻意识的崔莺莺的复杂、多变、深邃、丰富的心理活动,和尖锐、曲折、激烈、巨大的心理冲突,可与俄狄浦斯相比,而领先于东西方的爱情文学。阮大铖《春灯谜》构思了十错认即十个误会的情节。这位善用误会手法的戏剧大师,在此戏中登峰造极,极尽情节变幻之能事。孟称舜《娇红记》起用七个角色,设计了六组三角异性关系,以此组织了平行、交叉、错综复杂的戏剧矛盾,有力地烘托、突出了申纯和娇娘、飞红的三角恋爱主线,成功地歌颂了申、娇之间真诚、持久的爱情,显示出其善于组织戏剧冲突的非凡本领。

尤其要指出的是,明清传奇在结构艺术上的双线形式史诗式巨著,是我国戏曲家对世界文学史、艺术史所作出的重大贡献。

从现存作品看,元代南戏《拜月亭记》(又名《幽闺记》)分别描写蒋世隆、蒋瑞莲兄妹各自的爱情经历,开始运用双线结构。元末南戏,高明的《琵琶记》分别表现蔡伯喈和赵五娘的不同命运,此剧和略早的《白兔记》一样,都是一方面写丈夫发迹后另攀高枝,妻子遭弃后在故乡受苦受难,用双线结构表现夫妻分离后的不同命运。高明此剧的成功更标志了戏曲中双线结构的最后成熟。

到了明清传奇阶段,作家们大量使用双线结构,它已成为传奇

常用的一个结构形式。其中《浣沙记》发其端,到《长生殿》《桃花扇》发展到高峰的"以离合之情,抒兴亡之感"的史诗式、全景式巨著,便以男女爱情和时代兴亡作为结构双线,达到极高的艺术成就。《浣沙记》描写范蠡和西施为了国家利益,牺牲个人情爱,忍痛分手。剧本一面描写西施打进吴国,力图麻痹、销蚀吴王的斗志,一面描写范蠡坚持在故国指导和协助卧薪尝胆、发愤图强的越王勾践胜利复国。最后范蠡和西施泛舟湖上,飘然隐去,两线归并,留下袅袅余音。《长生殿》和《桃花扇》则以男女爱情为一线,国家兴亡为另一线。其中《长生殿》的结构手法最为高超,全剧凡五十出,犹如五十组电影镜头,组织了多组对比式的结构组合:唐玄宗和杨贵妃骄奢淫逸的糜烂生活和农夫终年辛苦却陷于饥寒交迫的对比,玄宗、贵妃高枕无忧沉溺声色和安禄山蓄志谋反、郭子仪忧心国事的对比,事变后皇帝大臣仓皇出逃和前线将士浴血奋战的对比,沦陷区官僚变节投降和下层人民宁死不屈并与奸邪抗争到底的对比,唐玄宗前期歌舞升平和后期满目疮痍的政治生涯对比,唐玄宗前期和贵妃如胶似漆的甜蜜爱情生活和乱后孤苦伶仃、孑然一身、靠回忆和眼泪打发日子的对比,等等,而这些小的对比全部统一在全剧前半乐极(上本二十五出)和后半悲极(下半二十五出)的大对比、总体对比之中。此剧的双线结构,以对比为基础,结合平行、交叉手法,将戏剧行动作跳跃的推进,结构严谨而灵活,线索错综而分明,对比强烈而和谐,不愧为中国和世界文学史上的一代巨著。

这样的结构方式除明清传奇外,西方电影也极为擅长。在电影术语中。剪辑结构用法语"蒙太奇"(montage)一词来表达。20世纪的电影,尤其是现实主义的电影作品,从文学剧本到导演手法,都十分注重双线结构,常用平行、对比、交叉等蒙太奇剪辑方法,表现生动曲折的内容和丰富深刻的主题。这种手法为电影艺术家所娴熟并受广大观众欢迎。

明清传奇和西方电影的双线结构都获得高度艺术成就,前后辉

映,各极一时之妙。近现当代有些中外长篇小说也采用这种方式,但因体裁特点关系,其双线结构中的交叉、对比等手段,未及传奇和电影灵活(当然它们具有自己的特点),而且西方长篇小说的这种结构,在19世纪才开始运用。所以明清传奇及其前身南戏,在运用双线结构方面的首创之功,自有其不可磨灭的历史意义。

史诗式、全景式的文学巨著是达到最高审美层次的作品,是代表一国文学最高创作成就的辉煌著作。明清传奇中的此类作品继古希腊悲剧之后,与莎士比亚的一些伟作大致同时地攀上这个高峰,具有划时代的意义。

戏曲在内容和形式两方面的卓越、独特的巨大贡献,值得珍视、继承、总结和发扬。

三

中国戏曲所体现的独特美学个性,在世界美学历史上占有一席极其特殊而又极其重要的地位。

中国戏曲的独特美学风格是它的写意性,其实质是多种文化的交融性。戏曲的写实和写意结合,以写意为主的美学风格,已引起世界性的重视和赞赏。关于戏曲的写意性,国内外学者论述极多,此不赘述。至于其层次众多、极其复杂丰富的交融性,论者尚未充分重视和注意,我从以下三个层次分别阐述。

第一个层次,戏曲作为综合艺术,是多种文化的交融。一般的戏剧作为综合艺术固亦带有交融性质,但戏曲的交融成分更为广泛复杂。戏曲除具有一般戏剧的文学、戏剧(导演、表演艺术)、舞台美术外,还有音乐(声乐和器乐)、舞蹈、体育(如武打)、杂技等。

第二个层次是本民族内各种文化的交融。以戏曲中的宫调来说,因为中国文字本身具有音乐性,即具有阴阳平仄的特性,所以宫调除本身具有的音乐性外,它的文字组合、排列的规范也体现了汉

字的音乐性,于是宫调就成为曲调音乐和文字音乐的结合。这是我国所独具的美学特点,是他国所没有的。

在文学和戏曲宫调方面,我国向来有南、北两种风格。戏曲宫调有南北曲之分:北音刚劲,南音柔美。自先秦以来,我国北方派文学(以《诗经》《论语》为代表)和南方派文学(以《楚辞》《庄子》为代表)即有这个基本区别。阳刚、阴柔之美和之别,贯串了整个中国文学发展史。在戏曲领域内,阳刚阴柔的两种风格,同时体现在戏曲文学和戏曲音乐两个方面。北曲杂剧和南曲戏文即分别代表了这两种迥然不同的基本风格。以昆山腔为主的传奇兼取南北曲,这样,在文学和音乐两方面都将这两种风格兼容并融汇一体,也即将汉民族内华夏文化和吴越文化相交融,戏曲便走上新的繁荣道路。

第三个层次是将本民族和别民族、中国和外国的文化相交融。这又可分为三个层次来观察,笔者分别阐述如下。

(一)戏曲作为综合艺术,它的音乐和演技带有突出的中亚成分。戏曲音乐所使用的乐器都非汉族的,全部来自中亚,即我国古称西域的西北少数民族和中亚民族所居地区。戏曲用的主要弦乐器是胡琴、琵琶,主要管乐器是笛子。我国古代的乐器如蔺相如在谈判前智逼秦王为赵王敲击的缶,古代的音乐如美得孔子听后竟三月不知肉味的"韶乐",等等,都失传了。连为《诗经》、唐诗、宋词配乐的曲调也都失传。"胡"琴、笛子(古称"羌笛")都是西北少数民族如羌族等发明的,琵琶来自西域,可能是那里众多民族都用的。这些乐器在汉、唐、宋时期传入汉族人民手中。唐诗说"琵琶起舞换新声,总是关山旧别情"、"更吹羌笛关山月",宋词也说:"羌笛悠悠霜满地,人不寐,将军白发征夫泪。"这些乐器首先传到西北边塞的军营中,并很快在全国风行起来,现在它们早已彻底内化,成了汉族人民的"国乐"和民族乐器了。而发明者有的已与汉族交融、同化,未同化的西北少数民族和中亚人民倒早已忘却这些乐器,已经使用起"东不拉"或别的什么了。

唐时西域音乐传入中土,对中国音乐也有重大影响。演技也如此,但时间更早。早在汉代,罗马杂技艺术即传到中国宫廷内。唐代前期的皇帝大力推行开放政策,西亚、中亚的商人云集长安,那里的歌舞也随之而来,并进而影响到中原地区的乐舞。这些都给中国的音乐、舞蹈和表演艺术以影响,继而又影响到后来的戏曲。以上情况,王国维和张庚、郭汉城主编的戏曲史专著都有精辟论述,兹不赘述。

现代学者许地山和郑振铎等,认为中国戏曲的产生源自印度梵剧,固然是偏颇的,但他们论及梵剧在某些方面对戏曲的影响,是正确的。姚宝瑄《试析古代西域的五种戏剧——兼论古代西域戏剧与中国戏曲的关系》和黄天骥《"旦"、"末"与外来文化》[①]都有力论证了西域戏剧对戏曲的影响,尤其是中国戏曲的勃兴,曾一定程度地受到印度文化的某种启迪。黄文从元杂剧中男、女主角被称为旦、末的角度,推测和论证其源自印度的结论,也是有一定说服力的。中国文化,包括戏曲在内,敢于和善于吸收、内化外来文化的魄力和能力,在世界文化史上是极其突出的。

(二)从戏曲的基本因素文学剧本来看,前已言及,曲本是诗。我国诗歌是吸收外来文化并内化、融合,又在此基础上高度发展的典范。外来文化主要是指印度文化。印度佛教在东汉传入我国,到南北朝时即迎来翻译佛学理论即佛经的高潮,这个高潮一直持续到唐代。与此同时,经过东汉至盛唐五个世纪的学习、消化和改造,佛学成为中国自己的文化血肉中不可分离的部分,许多术语如"世界"、"大千世界"、"天堂"、"地狱"等词,至今依旧为日常用语,连革命理论中的"觉悟"、"世界观"等许多词语也借用佛经语言。早在南北朝到盛唐时期,中国哲学思想和文化总体已形成儒、道、佛三家鼎立和交融的局面。在唐代又产生中国改造后的佛学,即禅学。禅学

① 皆刊于《文学遗产》1986年第5期。

分南北宗,北宗崇尚渐悟,南宗主张顿悟。佛教艺术和佛学中的美学思想在南北朝时首先在人物雕塑和人物画领域发生影响,到唐代,南宗禅理影响到山水画,历宋元明清四代,悠闲淡远的山水画成为文人画的主流,文人画战胜了宫廷画,又成为中国画的主流。与之同时,禅宗又在唐代进入文学领域,产生了我国独特的闲适悠远的山水诗。当时世界上只有我国产生了最为发达的山水画和山水诗,其所体现的写意派美学思想成为中国文学和美学的独特创造。写意派的美学观是我国老庄哲学、道家美学思想与禅宗的结合。儒家是主张用世和写实的,写意为主、写意与写实结合的美学思想是儒道佛三家合流的产物。这种美学思想自然也主宰了后起的戏曲。写意为主,不仅体现在舞美和表演艺术上,更体现在剧本即戏曲文学上。因为写意派美学及其文学的体现者山水诗的特别发达,影响所及,在抒情诗中也大量写景,形成我国抒情诗人常得"江山之助"和诗歌中善于情景交融的历史传统。这个传统也影响到曲,不仅在曲中也常用、善用情景交融的手法,而且戏曲中的场景描写不用舞美形式,而是用文字形式,在曲中给予无比有力的表现。这就显出了双重的写意性——舞美的写意性和文学的写意性。曲本身又在诗词的基础上作了重大发展,这就是结合曲本身的叙事性,形成情、景、事交融。

抽象枯燥但又博大精深的佛学理论,经过一系列的改造、内化和提炼,进入文学艺术领域,乍看上去已找不到它的面目甚至影子了,但细细品味,犹如溶入牛奶中的糖分一样,甜味在起不可磨灭的作用。为了在理论上给以总结,我国唐代诗论家司空图创立滋味说,发展到宋代严羽的妙悟说,最后在清代由王士禛总结为神韵说,这样又经过八百年的努力,建立以禅喻诗、诗禅结合的诗学理论,总结了这个诗歌美学的交融性。不少有精深诗学理论修养的戏曲作家对此也深有会心。如汤显祖,他对神韵派诗论即深表拥护。有一次他对朋友说:"昔有人嫌摩诘之冬景芭蕉,割蕉加梅,冬则冬矣,然

非摩诘冬景也。"(《答凌初成》)唐代王维即是"诗中有画,画中有诗"的诗人兼画家,并被推举为南宗派诗画的创始人。"雪里芭蕉"是神韵派的主要观点之一,在诗歌中不仅体现为含蓄有余味,"意在笔墨之外",而且更强调浪漫主义的想象力和时空错乱的表现手法,汤显祖戏曲创作无疑也得益于此,并具有这样的特点。

综上所述,我国绘画、诗歌和戏曲所崇尚的写意美学观,是我国文学艺术家所独具的,是他们对世界美学史的伟大贡献。

以上主要从戏曲文学和艺术创作的角度来看,如果我们进而从戏曲理论和美学家所取得的成果来观照,就进入了第三个层次。

我国戏曲美学的成果,集中体现在清末民初王国维(1877—1927)在全面、深入总结诗歌美学和戏曲美学双重成果的基础上而建立的意境说理论中。

和神韵说一样,意境说也是我国整体的文艺思想。涵盖诗、戏、画诸种领域的文艺理论意境说,又名境界说,是王国维在严羽的兴趣说、妙悟说和王士禛的神韵说的基础上发展起来,又吸收了其他诗论和前人关于意、境的论述而建立起来的美学理论。

王国维意境说总结元杂剧和元南戏的伟大成就,在《人间词话》和《宋元戏曲考》中给予全面论述,体现了王国维所追求的美学理想。意境说内容丰富,成就杰出,尤其是他在《人间词话》(1908年)中,在世界上第一个正式提出现实主义和浪漫主义在优秀作品中相结合的问题(高尔基提出这个论题是在1928年),更显难解可贵。

因篇幅和本文主旨所限,意境说的具体观点此处不再论述,读者可参见拙文《王国维戏曲美学述评》[①],我在此仅强调王国维的意境说是融化中外文化的典范。

首先,意境或境界说中的"境"和"境界"一语即取自佛经,因此这个美学理论的名称本身,已带上印度文化的影子;意境说既继承

① 中国艺术研究院戏曲研究所《戏曲研究》第29辑;后又成为拙著《王国维美学思想研究》之一章(中国社会科学出版社1992、2017年版)。

严羽、王士禛一派的神韵说诗论,又是直接从古典诗词的创作实践中提炼、总结出来的,从其内容的禅学顿、渐悟理论见出印度佛学的影响;王国维崇拜康德和叔本华,意境说也借鉴了康德和叔本华的美学思想,而叔氏美学是西方传统美学与印度佛学的结合。王国维的意境说就这样从三个层次上虽是间接地,却是受惠不浅地从根本上汲取了印度文化的精髓。王国维极其崇拜康德、叔本华、尼采,又吸收了席勒等人的文艺思想,精读过大量西方文学、哲学名著。他的意境说借鉴和运用了康德宏壮、优美的理论,叔本华的悲剧理论等。因此王国维所建立的意境说,是吸收印度佛学理论、西方美学理论,植根于中国博大精深的民族文学及其理论基础的以中为主、三美(中、印、西)皆具的文学理论、戏曲理论和美学理论。

由上可知,中国文学艺术乃至整个中国文化善于将本体系也可说本国内的不同内容、风格、特色的诸体文化有机交融,又大力吸取别国、别体系文化的精华并达到内化和与本国文化交融一体的化境和胜境。这就显示了不同文化杂交或交融的优势,迸发出强大的生命力。这是中国文学艺术历久不衰,保持持续繁荣的根本原因之一。其间共有两次学习外来文化的热潮。第一次是学习印度(包括中亚)文化的热潮,第二次是远绍两汉,发端于晚明,在晚清民初直到 20 世纪 30 年代形成第一次高潮,在当今又形成第二次高潮的学习西方进步文化的开放运动。

在这个世界整体文化的背景下,我们才能深刻认识中国戏曲美学的实质是交融性。现在不少地方戏曲尤其是电影、电视的戏曲艺术片,在舞美上多用实景,在音乐上也吸收西乐的技巧,有时使用一些西洋乐器,20 世纪以来还出现了改编西方原著的戏曲作品,显示出中、西结合和古老艺术形式与现代化表现手段结合的一种新趋势。这种倾向值得注意和大力提倡。

中国戏曲的多元性及其前景之探讨[*]

在东方戏剧文化中间,中国戏曲有其极大的特色。东方戏剧一般可分为两大系统:其一为本国的传统戏剧,另一为近现代由西方传入的话剧和歌剧、舞剧等。中国近现当代的戏剧文化也如此。

戏曲是中华民族传统文化的主要组成部分之一,取得了罕与伦比的丰富和巨大的成就。与其他东方国家的戏剧文化相比较,其独特之处主要有三。第一,历史悠长。戏曲自公元 12 世纪进入成熟期至今,有近千年连续不断的创作史和演出史,且至今仍处于几度繁荣后的方兴未艾阶段,时间跨度包括古、近、现、当代和未来。第二,影响巨大。从古至今都覆盖着汉民族所有的地区,无论表现内容和演出区皆如此;鉴赏对象包括帝王将相、士绅平民直至最低层的贫民在内的各个社会阶层和年龄层次,做到雅俗共赏、老少皆宜;与传统文化中的其他重要门类,诸如诗文、小说、绘画、音乐和曲艺等,互相影响,互相促进和共同繁荣;在漫长的封建时代中,给被剥夺接受教育和文化享受的最广大的城乡贫民以历史教育、道德教育、爱国主义教育、人生哲理教育和审美教育,为中华民族文化心理传统之形成和发扬光大,起了无可替代的巨大作用。第三,戏曲整体构成的多层次、多元性。以上三个特点实互相结合、互相交叉,不能截然分开。为便于阐述,今试从戏曲的多元性的角度对戏曲的特点作一分析与探讨。

[*] 原载《戏曲艺术》1996 年第 4 期;王安葵、刘祯主编《东方戏剧论文集》,巴蜀书社 1999 年版。

一、文化背景的多元化。戏曲是中国文化最重要的组成部分之一,中国文化是戏曲的坚实雄厚之基础,戏曲以整个中国文化为强大之背景,故而取得极大的成就并具有强大的生命力。中国文化之所以取得极其丰富、辉煌的成就,其最重要的原因之一即其文化组成的多元化。自远古时代起,中国大陆即活跃着多种民族和部落,经过多次纷争和融合,中原地区形成以华夏文化为主、吸收着匈奴等多种民族文化的北方文化,长江流域则有以湘楚文化和吴越文化结合而成的南方文化,南北文化第一次融合成两汉时代的汉文化;南北朝至唐代,由于五胡乱华、西北少数民族的入主中原,汉文化再次与西北少数民族的文化融化,盛唐时代在再次扩大这种融化的同时,又大量吸收西域文化和印度佛教文化,到北宋形成以儒道佛三家鼎立和互补为主,充分全面深入吸收历代民间文化和西北(包括西域)、中亚文化以及部分吸收罗马文化(两汉时代传入)和犹太文化、伊斯兰文化(宋代或以前分别自陆、海两路传入)的中国文化。正式形成于南北宋之交前后的南戏(一般认为起始于温州,现亦承认福建闽南和广东潮汕地区亦为发祥地之一)即以此多元化的中国文化为背景。而继之于山西、河北一带产生的元杂剧,则又加入辽(契丹)、金(女真)、元(蒙古)文化的成分。作家的民族成分也丰富起来,除汉族外,契丹等少数民族作家也加入戏曲创作队伍,有的还成为名家。至明代,以昆山腔为主体的传奇,融合南北曲,成为戏曲中南北交融的典范。金元杂剧和明清传奇在戏曲文学方面,遵循中国诗歌诗、词、曲的发展道路,将剧曲发展到艺术高峰阶段,成为公元12到17世纪这五百年中的中国文学和世界文学的典范之一[①],且其戏曲音乐和艺术服饰(此指明清传奇)亦在中国和世界音乐、艺术史上具有崇高地位,其艺术成就无疑是领先的。明清传奇的戏曲文学、音乐(包括曲调和伴奏乐器)、语音和服装,皆是多元性的中国

[①] 参阅拙文《论戏曲在中国和世界文学史、美学史上的地位》,《传统艺术与当代艺术》,上海社会科学院出版社1989年版。

文化的产物,充分显示了中国文化善于吸收和融合汉民族以外各种文化的杰出成绩。近代起至现当代,地方戏和京剧又吸收西方文化尤其是话剧的某些形式和特点,在舞台形式、演出内容、表现方式和器乐配备诸方面都吸取了西方文化的诸多内容,尤其是沪剧和京剧、昆剧、川剧、越剧、河北梆子等还改编上演西方名剧、电影名著等作品,有些当代戏曲作品用西洋乐器甚至用交响乐队作为伴奏。于是,当代中国戏曲的文化背景之多元化更为丰富和复杂,中国当代戏曲与当代整个中国文化一样,已经和将继续成为中国、印度、西方三大文化体系结合(也在一定程度上吸收了伊斯兰文化和犹太文化)的产物。戏曲在多元化的中国文化的背景笼罩下,又产生了以下几个多元化的显著特点。

二、戏曲组成的多元化。戏曲与其他东方戏剧比较,其组成部分多而复杂。戏曲一般由文学、音乐、伴奏、表演、服饰组成,每一个成分也有其多元性的特点。戏曲文学以曲为主,有时也有诗、词的成分,还包括骈赋和八股文的特点,说白则兼具文言和白话。音乐的曲调,本文前已指出,兼有南北腔之长,融合了汉族和北方少数民族的文化;戏曲文学和音乐之间还包容着汉字音韵学这个独特的文化品类。至于伴奏的乐器,如笛子来自羌族,宋时称为羌笛;弦琴来自西域,故至今仍称胡琴;琵琶更是西域的著名乐器,唐时才风行中华。以上乐器都被戏曲吸收为主要伴奏工具,又成为今日民族乐器的主要器乐门类。戏曲的表演形式也非常丰富,除一般的程式化的表演、演技包括水袖、步法、身腰功夫外,还将武术杂技与舞蹈和人物的一些日常动作与戏剧熔于一炉;在武戏中还融入变化繁多的筋斗;单打独斗的惊险与大型战争的开打场面,或热烈火爆或蔚为壮观,令观众动容。戏曲为中国武术的舞蹈化、戏剧化方向的发展作出重要贡献。有些戏曲剧目在上演时,将动物引上舞台,可见戏曲有时竟还包括马戏的成分。戏曲也包容着曲艺的成分,如有的作品中的某些角色唱道情或民间小曲,有的小丑角色用快板或绕口令形

式来念台词等。

三、美学思想的多元化。中国戏曲所体现的独特美学个性,在世界美学历史上占有一席极其特殊而又极其重要的地位[①]。中国戏曲的独特美学风格是它的写意性。戏曲的写实和写意结合、以写意为主的美学风格,已引起世界性的重视和赞赏,而实质是多元文化的交融之结果。如前所述,多元文化的交融可分为三个层次:第一个层次,戏曲作为综合艺术,是多种文化的交融,包括文学(文学中又有诗、词、曲、赋,文和口语、民歌、曲艺等成分)、戏剧(表演、导演)、音乐、舞美、服饰、舞蹈、武术、杂技等。第二个层次是本民族内各种文化的交融,尤其是南北文化的交融。第三个层次是将本民族和别的多种民族、中国和外国的文化相结合和融化。戏曲美学的多元化交融即是以上三个层次交融的产物和结晶。和中国文学(尤其是诗歌,也包括小说)、绘画一样,戏曲也是写意派美学的体现物。戏曲在文学方面继承诗词的传统。唐宋诗词在佛教传入后,将禅学南宗之顿悟理论融入诗学,形成儒道佛三家合流的艺术美学。自唐代起,体现写意派美学的山水诗特别发达,影响所及,在抒情诗中也大量写景,形成诗人常得江山之助和诗歌中善于情景交融的历史传统。这个传统也理所当然地影响到曲。于是剧曲不仅常用、善用情景交融的手法,而且戏曲中的场景描写不用舞美形式,而是用文字形式,在剧曲中给予无比有力和形象的表现,并在演员的表演动作得到恰当的配合。这就显示了戏曲的三重写意性:文学的写意性、动作的写意性和舞美的写意性。中国写意派诗学笼罩诗、词、曲,戏曲作家和研究家,既受写意派诗学之影响,又为之作出杰出的贡献。写意派诗学自盛唐时正式产生,到晚唐司空图创立滋味说,南宋严羽创立妙悟说,最后在清初由王渔洋总结为神韵说。戏曲家的创作也多遵循中国写意派诗学中的诸如以气为主和意在言外、韵外之致

[①] 参阅拙文《中国美学在世界美学史上的地位和意义》,《艺术美学新论》,华东师范大学出版社1991年版。

和味外之旨、神韵天然和时空交错等特点。如汤显祖即自认为《牡丹亭》遵循王维时空交错的"雪里芭蕉"的创作原则,改编者违反此旨,犹如"昔有人嫌摩诘之冬景芭蕉,割蕉加梅,冬则冬矣,然非摩诘冬景也"(《汤显祖集·答凌初成》)。戏曲的剧曲得中国写意派之滋养,故而具有"诗中有画"、诗情画意的出色艺术效果。金圣叹发表于清初的《金批西厢》还直接将印度佛学中的因缘生法、镜花水月和那辗法、极微论引入戏曲美学,结合对戏曲经典著作《西厢记》的评批,将戏曲美学引向新的高度。《金批西厢》纯熟运用儒道佛三家的哲学和美学理论并使之融汇结合,充分体现了中国古代戏曲美学之多元性的特点。至于《金批西厢》在开首《读法》中介绍和强调的赵州和尚"狗子无佛性"为"无"的观点,更体现了道、佛两学结合的写意派美学之真义。至清末民初之王国维,又吸收西方美学之精华,在全面、深入总结诗歌美学和戏曲美学双重成果的基础上建立了以中为主、三美(中国、印度、西方)皆具的意境说理论。王国维建立的意境说,上承金圣叹中、印结合的剧学理论和亚里士多德至叔本华的悲剧学说,下启20世纪文化艺术多元化发展的时代风气,不仅在中国美学史,更在世界美学史上具有重大的意义,值得我们认真学习和总结。①

四、表现内容的多元性。戏曲表现的内容几乎与小说一样丰富广阔,举凡帝王将相的政治军事斗争和婚姻爱情直至兵学商工的日常生活和险境奇遇、宗教场景和道士僧尼的生活和感情、城市和田园场景及荒山古岭与江河水乡,皆有所表现。历史剧的繁荣,显得蔚为大观,自先秦至明清直至近现代,都有所表现。结合明末清初的时事戏,如《鸣凤记》描写忠奸斗争,《万民安》《清忠谱》等世界上最早描写群众斗争场面的戏剧,可以说中国戏曲艺术地反映、描写

① 参见拙文《王国维的戏曲美学思想》(《戏曲研究》第29辑)、《王国维曲论三义之探讨》(《王国维学术研究论集》第3辑)和拙著《王国维美学思想研究》(中国社会科学出版社1992年初版、2017年增订版)。

了封建社会(严格地说应称为专制主义制度统治下的古、近代)的全过程。古希腊、罗马和印度的梵文文学生动形象地反映、描写了奴隶社会的人类生活,近现当代的欧美文学反映、描写了资本主义社会的人类生活,近现当代的中国文学反映、描写了半封建半殖民地的社会生活,而中国戏曲与小说则大致上表现了封建专制主义社会的全过程,在世界文艺、文化史上具有不可或缺的重要意义。自晚明至清初,由明清传奇的开山作《浣纱记》开其端,至《长生殿》《桃花扇》成为一代艺术高峰,在世界戏剧史上首创双线情节结构,用史诗形式反思和探讨民族兴亡的历史教训,得出统治阶层的生活腐败是造成政治腐败、失败和民族衰亡的必然原因之一的历史结论,这些历史名剧至今犹如警钟长鸣,具有深远的现实意义。又如明末传奇《鸳鸯绦》除形象描绘当时世路险恶、人情难测外,又用艺术手法揭示明清军事斗争形势的险恶并预示明廷危亡的前景。戏曲作家具有历史穿透力的卓越眼光,超过了同时代同题材的小说名家之作,给读者和观众以深刻的启示。戏曲在吸收佛教理论精华并作出艺术反映和表现佛教色彩的生活内容方面也作出了巨大的贡献。佛教思想中的因缘观念、果报思想和三世理论,深入中国人之心,大量戏曲作品作了生动形象的描绘和表现。与此相关,鬼魂戏大行其道,为世界别国所罕见。历代名著如关汉卿之《窦娥冤》、无名氏之《盆儿鬼》(京剧改编为《乌盆记》)、汤显祖之《牡丹亭》、郑之珍之《目连救母》,直至当代,蔚为大观。汤显祖《牡丹亭记题词》特从理论上提出"人世之事,非人世可尽。自非通人,恒以理相格耳"①。戏曲的优秀之作首先将这些佛教理论的精华与人世变幻莫测的社会、日常生活密切结合,给以丰富瑰异的表现,又给清代小说的经典《红楼梦》《聊斋志异》以重大的艺术启示。另可称道的如上海沪剧作者热情表现20年代至40年代上海工人的反帝和反国民党黑暗统治斗争

① 参阅拙文《论汤显祖的文学和戏曲理论》,《华东理工大学学报》1996年第2、4期。

的众多剧目,如《星星之火》《黄浦怒潮》等,连成了上海现代革命史。这些都显示了戏曲表现内容的多元性。

五、艺术效果的多元性。一般认为艺术作品具有娱乐、欣赏、审美和教育(认识)四大功能。中国戏曲完整地具备这些功能,如前所言,戏曲给广大观众以道德、伦理教育,历史知识教育,爱国主义教育,人生哲理教育和审美教育。戏曲所宣传、揄扬的忠孝节义、急公好义、扶贫救弱、互相帮助的传统美德,对中华民族淳厚民风的形成起着良好的作用。戏曲作品中的爱国主义教育也极其突出,抗日战争时期周信芳上演的一些剧目即是显例。大量戏曲作品所鼓吹的爱情自主的思想,具有强烈的反封建专制的进步意义,给历代青年以很大的鼓舞。大量戏曲作品所鼓吹的与黑暗、邪恶势力作誓死斗争的反抗精神,对中华民族疾恶如仇、勇于抗争的民族精神之形成起着良好的作用。戏曲和整个中国传统文化中的其他优秀精华,起着巨大的凝聚力的作用,使整个中华民族,包括远涉海外的外籍华裔,具有强烈的凝聚性的认同观。戏曲的审美教育,不仅使一般观众和民众懂得如何欣赏美,不少青少年还通过戏曲的欣赏而向往艺术生涯,从而在成年后走上创作道路,成为戏曲作家或表演艺术家。戏曲能吸引各种年龄层次、各种文化程度、各个不同阶层的男女成为自己热情的观众,包括帝王将相、士绅平民,直至胼手胝足的劳苦大众,有不少人成为戏迷。据记载,明代的轿夫也会哼唱昆剧《西楼记》,现当代众多没有文化的工人市民喜听、会唱京剧更是众所周知的事实。戏曲和话剧一样,在中国和日韩、欧美的众多高等学府、研究机构作为高层次的教学内容和研究对象,吸引着广大师生和专家学者。戏曲在生动形象地记录各个历史时代的社会面貌、生活状况的同时,还生动形象地记录了各个历史时代人们的心态、民俗和日常口语。王国维正确指出,戏曲以上的丰富内容,"足以供史家论世之资者不少","元剧实于新文体中自由使用新言语,在我国文学中,于《楚辞》、内典外,得此而三"(《宋元戏曲考》),则历史学家和语言

学家亦不乏以此作为研究课题者。现当代的中国戏曲按地域和方言分化为三百多种地方戏,呈蔚为大观的多元性语音色彩和曲调之美,这在东方和世界戏剧中可称是独一无二的文化现象。许多优秀戏曲剧目有多种地方戏的不同版本,如《白蛇传》《珍珠塔》《秦香莲》《梁祝》等。不同的地方戏上演相同的剧目,给观众以有差异的艺术享受。而不同的地方戏对同一剧目的不同艺术处理和发挥的各自艺术特色及所长,既展开艺术竞争,又丰富了戏曲的表演手段,百花争妍,推动了戏曲的繁荣和发展。除了中国各种方言外,戏曲在东方戏剧中最早由中外人士用西文和日语演唱,进一步推进了戏曲舞台语言的多元性。

中国戏曲的前景是当前需要探讨的紧迫问题,尽管戏曲有危机,但绝不会衰亡。因为从历史的经验看,戏曲衰亡只有两个原因:其一是统治者严禁,其二是战争的摧残;戏曲的繁荣也是两个原因:其一是统治者倡导,其二是和平时代经济的繁荣。目前,戏曲虽不会衰亡,但的确存在危机。危机在于我国经济刚处于发展阶段,戏曲目前尚缺乏经济的全面而有力的支撑;更在于"文革"造成的戏曲艺术人才断层,更使戏曲观众后继乏人。在目前的形势下,笔者认为戏曲要走向繁荣,必须争取以下五种前景,而以第一、第五两种为最重要。

一、市场性演出。戏曲要争取进入市场性演出的轨道,才能达到真正的繁荣。即不通过组织和动员,让观众自发地前来买票观赏。现在有的剧种在农村还有比较广阔的市场,剧团在农村尚能通过营业性的演出而获得生存。有的剧团,如上海市长宁沪剧团全靠演出养活自身并获得发展。但这远非普遍性现象。只有当全国大多数剧团能够全靠演出来养活自己甚至赖此发展自己,犹如1949年前剧团的如此生存,戏曲才能走向繁荣。

二、庆典性演出。在市场性演出中受到欢迎的少数剧目由于艺术上达到高度成就,能参加各种类型和等级包括全国性的会演、展

演,能在各种重大场合参加演出。此类剧目由此受到的重视和好评,被专家作为评论和研究的对象。这类优秀剧目为戏曲史作出不同程度的贡献,从而也可能被载入戏曲或文化之史册。

三、博物馆艺术。昆剧、梨园戏和有些京剧的剧目,属于古典艺术,欣赏难度高,但其传统剧目历经历史的大浪淘沙,是高层次的艺术精品,成为传统文化的典范。这类作品,虽然观众少,也必须精心保存下去,国际上称之为博物馆艺术。

四、国际性演出。以上二、三类的艺术精品,不仅是中国的精神财富和国宝,也是为人类文化作出杰出或伟大贡献的硕果。随着21世纪和平、发展时代的到来,东西方文化交流日益密切和发展,传统和当代戏曲精品应大力推向国际舞台,争取进入国际文化市场,进入国际性的重大庆典性演出活动,进入国际性的文化和艺术研究领域;更应在西方有志有识者的帮助下,将戏曲推到与西方歌剧、芭蕾舞和交响乐一样崇高的地位。笔者一直认为戏曲和歌剧、交响乐、芭蕾舞是艺术上属于同一等级的也即世界上最高级的兼具现代意义的古典艺术。

五、多元化发展。戏曲为适应现代社会的条件和需要,必须做到多元化的发展。除以上四项外,戏曲必须和电影、电视和音像艺术联姻。20世纪五六十年代,由于极"左"思潮的不良影响,众多艺术大师的艺术精品,只有少数拍成电影,大量的艺术形象只能随着大师年迈和故去而同归消失,造成无可估量的巨大损失!八九十年代由于领导的重视,已用声像手段为现存大师和戏曲精品作艺术纪录,可惜众多戏曲大师已过黄金时期,加上财力困窘,此类工作仍完成得很不如人意。笔者认为,随着新一代大师的产生和国家经济的发展及有识者的支持,戏曲电影、电视剧和录音、录像、影碟,必能得到迅速发展。戏曲利用现代化的科技手段,更能发挥其艺术魅力,赢得广大的观众。

最后,在戏曲多元化的发展中,最重要的是戏曲的普及教育的

发展。笔者于 1989 年参加《振兴上海戏曲对策研究》时，负责撰写"戏曲教育系统对策"，共提出普通教育对策、专业教育对策、社会教育对策和外向教育对策四项。其中最重要的是普通教育对策。笔者提议：1. 在小学和中学开设戏曲欣赏课，每周 1－2 节，作为学习民族文化的重要内容，又可作为学生紧张学习生活的调节；讲授戏曲知识，辅导戏曲优秀作品欣赏；由上海艺术研究所会同有关单位编写中小学戏曲知识和欣赏教材及教师用书，由市文化局音像出版社配合教材，出版发行形象教育资料和戏曲名作音像带，供学生观摩、学习；由戏校、剧团定期为学生组织戏曲教育和观摩活动。2. 由戏校、剧团会同市和区、县少年宫及重点中小学校，建立戏曲兴趣小组，培养和发掘表演人才。3. 在高校文科各系将戏曲鉴赏列为必修课，戏曲评论和理论列为选修课；在各理、工、医、农高校普设戏曲鉴赏、戏曲评论和理论、戏曲文学和戏曲史三门选修课；巩固和发展昆京剧爱好者协会，建立上海高校师生的爱好者和学术性机构；由上海艺术研究所组织本所和高校内专家，编写有关教材和辅导读物；戏曲文学的欣赏内容主要为元杂剧和明清传奇；戏曲名作欣赏，小学和初中以京剧和地方戏（包括滑稽戏和苏州评弹）为主，高中和大学以昆剧和京剧为主。4. 由市文化局、艺术研究所会同剧协、电台、电视台，开展大中小学学生戏曲演唱竞赛、戏曲知识竞赛，以及戏曲评论、理论文章的评奖活动，活跃气氛，提高学生求知的积极性。这个科研报告完成后，已在全国产生一定影响，更受到上海市府、市教委的重视。上海市教委已决定在全市重点中学设立戏曲欣赏课。同济大学由于陈从周教授的倡导，早已设立昆剧欣赏选修课。

戏曲在大中小学开设欣赏课程，是戏曲得以繁荣发展的关键之举，有此要着，全盘皆活。通过此举，戏曲将重新拥有足够大量的知音和观众，能够培养出大批爱好者和业余演创人才，更能从中选拔出专业演创人才和大师。体育界早就认识到通过培养最广大的业余爱好者才能从中发现新苗、好苗，培养球类名将和围棋大师。戏

曲更应如此。希望国家教委、文化部和上海教委一样,令各级学校根据具体条件分批分期开设戏曲欣赏课,让学生受到德智体美的全面教育(戏曲对于德智体美都有促进作用),弘扬祖国优秀传统文化,在国家推进社会主义精神文明建设方面起到有效的推动作用。戏曲鉴赏课程的开设,不仅给戏曲的发展保证了光明的前景,而且在中国教育史上增添了开创性的一笔,并给东方和世界各国的教育界以重大的启示。

综上所述,戏曲的多元性特点实是决定戏曲持续发展和繁荣至今并将继续发展和走向新的繁荣的一个决定性因素;普及性的戏曲教育也因这个特点而能开展,并对戏曲的发展有着不可磨灭的贡献。

论明清传奇(昆剧)的重要意义*

我国戏曲史可分四个阶段：宋元南戏、元明杂剧，明清传奇(主要是昆剧)和近、现、当代地方戏。元杂剧和明末清初的传奇是戏剧史的两个高峰。世界戏剧史共有四个盛极一时的戏剧时代：古希腊悲喜剧、中国的元杂剧、明末清初传奇和英国的伊丽莎白时期(以莎士比亚为旗手)。这四个戏剧时代中，以明清传奇的繁荣期最长，自汤显祖《牡丹亭》于1598年问世始，至孔尚任《桃花扇》于1699年问世止，它的极度繁荣期即有实足一百年之久，而且名家名作的数量也超过其他三个戏剧时代。明清传奇在中国文学史和世界文学史上都代表着一个时代的最高成就之一(笔者已有《论戏曲在中国和世界文学史、美学史上的地位和意义》论及，此不重复)，它是中国戏曲文学艺术最完美的形式，在中国戏曲文学史上取得最大成就，但长期以来它并没有得到这个应有评价。尤其是明清传奇(主要指昆剧)的某些成就还超过了古希腊悲喜剧和以莎士比亚为代表的近代西方戏剧，却尚未引起学术界的注意。故笔者不揣浅陋，试述己见，以求正于海内外读者和方家。

明清传奇的成就大受贬低的情况，与中国戏曲史学科的建立同步产生。中国戏曲史学科的创始人，一代文艺理论和美学大师王国维，不仅本人在撰写戏曲史开山作《宋元戏曲考》(又名《宋元戏曲史》)时仅到元代即戛然而止，他又对有志于编写明清戏曲史的日本

* 原刊《阜阳师范学院学报》1989年第3、4期合刊。

汉学家青木正儿泼冷水说："明以后无足取，元曲为活文学，明清之曲，死文学也。"（青木正儿《中国近世戏曲史·序》）公然采取唾弃态度。王国维在戏曲史的研究上自有其不可磨灭的划时代的历史功绩，但他的这个错误意见，产生了不良影响。青木正儿倒不为其说所动，坚持用多年功力写出《中国近世戏曲史》这部名著，相当全面、深入地介绍和论述了明清传奇（包括南戏、杂剧和一些地方戏）的产生、发展、繁荣和渐趋衰落的过程，并给以高度评价。此书有很高的学术成就，但是对明清传奇的思想和艺术的总体成就，总结不够。

由于五四反传统思潮的影响，新文学界唾弃昆曲，指斥其为才子佳人靡靡之音。1949年后知识分子一直是思想改造的对象，而昆剧的作家都为上层知识分子，理所当然地受到研究界的贬低和排斥。于是1949年后的文学史、戏曲史著作，对明清传奇的介绍往往过于简略，论述范围常局限于少数几个名家，其他大量作家作品一笔带过，甚或略去不计；出于种种原因，许多成就卓异的作家作品还遭到粗暴否定。

昆剧保存了明代的服饰，昆剧的唱腔保存了明代的音乐，其北曲保存了元代的部分戏曲音乐，昆曲的表演保存了明代的舞蹈等，意义极大。而其巨大的文学成就影响更为深远。有鉴于此，本文拟主要从戏曲文学的总体角度试论明清传奇的重大意义。

一

明清传奇的产生，以明代后期梁辰鱼的《浣纱记》问世为标志。传奇是在宋、元、明南戏的基础上发展起来，又继承了元杂剧的精华，是在南戏和杂剧结合、提高的基础上产生而繁荣起来的。

从文学角度说，南戏剧本的体制宏大，能给戏剧故事和冲突提供足够容量，但无严格的分段（如折、出之类），故而结构不够严密，条理不够清晰。元杂剧一般都为一本四折，严整有序，可是篇幅太

短，又限制过死，难以反映宏大题材和非常复杂的情节，每折戏又只能由一个角色独唱到底，过于呆板，限制了人物曲折心理的畅意描写、人物性格的高度发展，也牵制了作家才情的充分发挥。传奇以南戏为基础又吸收元杂剧的优点，兼取南戏、杂剧之长。传奇采用南戏的大型体制，又借鉴杂剧作品有规律的分段即分折的手法，将全剧分为若干出。传奇又扬弃杂剧一般固定为四折的凝固做法，采取长度灵活措施，不设固定的制度，作家可以根据内容的需要和自己的意愿，将全剧的长度定为二三十出或四五十出，也不一定采取整数，体式比较自由。有时根据总体构思，根据结构和剧情的需要，还可将全剧分成大的段落。如洪昇的《长生殿》即将全戏分为上、下两本，将全戏五十出平分为前后均等的两大部分，以体现作者在总体构思和情绪结构上的前半乐极、后半悲极的强烈对比，然后有力地表现作品借悲欢离合之情表现时代兴衰之感的主题。传奇采用的宏大的体制、多段的切割和严谨的结构，给情节丰富复杂的题材提供了足够的长度和容量的载体，给生动曲折、变化无穷的戏剧矛盾或冲突以灵活自如的自由，又能主线突出、主旨分明，不致使人有眼花缭乱、杂乱无章之感；每出中间，仍保持南戏的灵活做法，可以一人主唱，也可以几个角色轮流唱，在唱法上也灵活多样，有独唱、合唱、对唱等多种形式，还喜欢采取一种类似现当代从西方传入的歌曲中副歌的形式，即主曲中每遍歌词不同，结尾时每遍歌词相同，以示突出、强调的艺术手法。如明末女作家马守真《三生传玉簪记·玉簪赠别》一出中敖桂英唱：

【香柳娘】把斟来竹叶，把斟来竹叶，一杯盏别，相将断却同心结。看香囊已设，看香囊已设，尘泥逐征车，日暮投荒舍。（合）这别离行色，这别离行色，古道魂赊，深闺梦垒。

【前腔】念当时题叶，念当时题叶，百年为节，可怜中道恩情歇。把誓盟重设，把誓盟重设，英恋富豪宅，忘却茅檐舍。（合前）

【忆多娇】声已咽,肠先结,怎将青眼送人别,难禁这盈盈泪成血。(合)死相同穴,死相同穴,却把玉簪赠别。

　　【前腔】言正切,泪欲竭,间关千里马蹄捷,难听那声声鹃啼血。(合前)

　　【黑麻序】今后把脂粉全抛,冰清玉洁;忍违誓千盟,又操持巾栉。收拾鸳帏绕,翠衾叠。一点丹心,直教明月。(合)情真意切,白首从今诀。异作奇逢,异作奇逢,与人共说。

　　【前腔】只为功名,轻离易别,肯负义忘恩,把赤绳再结? 只恐鹏程杳,鱼书绝,万里关山,淹留岁月。(合前)

　　这是一段比较典型的混合歌唱安排。女主角敫桂英主唱,男主角王魁配唱,合唱的部分犹如现代歌曲的副歌,用曲调和歌词的双重重复形式,对某种意念或感情作有力的突出的强调。这样富于表现力的歌唱手段和重复方式,传奇远先于西洋歌曲而创建并运用,十分难能可贵。

　　传奇在音乐体制上又兼取和融合南戏、杂剧的南北曲之长,极大地增强了戏曲的音乐表现力。南北曲本各有长短,徐渭《南词叙录》说:听北曲则神气膺扬,有杀伐之气,听南曲则流离婉转,有柔媚之情。王世贞《曲藻》总结说:"凡曲,北字多而调促,促处见筋,南字少而调缓,缓处见眼。北则辞情多而声情少,南则辞情少而声情多。北力在弦,南力在板。北宜和歌,南宜独奏。北气易精,南气易弱。"都道出了南北曲的特点和基本区别。

　　传奇以南曲为基础,吸收北曲的特长,使两者合流,并进行改造、提高,达到前所未有的完美性。杰出的戏曲音乐大师魏良辅为昆曲——传奇的主要形式昆剧的音乐——的形成,作出了开创性的和划时代的贡献;另一位戏曲声韵格调大师沈璟,为昆曲的规范化作出了不可磨灭的划时代的贡献。昆曲为传奇文学伸展了音乐的翅膀,让传奇在祖国东西南北的静空中飞舞翱翔。从此,明清传奇的绝大部

分作品和元代南戏等都以昆剧的形式活跃在全国的舞台上。

传奇的音乐体制非常科学,它以优美动听的南曲为主,穿插以刚劲雄健的北曲。前者优美,后者壮美。任何文学艺术皆以优美为基础,戏曲如不婉转柔和、优美动听,便没有吸引力;如一味柔美流转,又陷于柔靡无力的困境。但如果全是高昂雄壮之声,"不见高山,不见平地",就显不出雄健昂扬的伟岸气概,犹如"文革"中的样板戏,一味以唱高调为能,久听也令人生厌。唯有以柔美为主,济以刚美,刚柔结合,才有魅力。传奇兼用南北曲,根据角色和内容的需要予以合理配备,这就既能"流丽悠远"、"听之最足荡人",出诸腔之上(徐渭《南戏叙录》),又能表现苍凉刚烈的情调,具有强大的生命力和动人的艺术魅力。

正因如此,我国传统的音乐,只有昆曲完整地流传到现在。

我国古代人民在远古即有丰富的音乐细胞,是富于音乐天才、极度爱好音乐的民族。《诗经》中的《国风》,即当年演唱于漫山遍野的民间歌曲。"韶乐"之美,令孔子三月不知肉味,可见作曲水平之高。秦王和赵王双边最高级的政治谈判,也要击缶(古代的一种乐器)娱兴,秦王仗势令赵王击缶;相如用智勇迫使秦王为赵王击缶,并郑重其事地在国家大事记内留下记录。琴棋书画,"琴"字当头,成为封建社会知识分子必备的文化艺术修养,像陶渊明这样的诗人,"手挥五弦",作为修身养性之道。中国的诗歌,从《诗经》起,诗词、(散)曲诸体都是吟唱的,可惜至今已全部失传。元杂剧的动人曲调也失传了。唯有昆曲完整留传至今,并在其中的北曲中让我们领略到一些杂剧北曲的流风余韵。"足以荡人"的昆曲让当代人民享受到硕果仅存的中国古典音乐美。

二

明清传奇的繁荣时代是晚明和清初。梁辰鱼创作第一个传奇

剧本《浣纱记》时,已是进入明代最后一百年的晚明时期。梁氏此剧一出,传奇立即进入繁荣势态。盛极一时的晚明清初传奇,反映了晚明资本主义萌芽时期思想解放思潮由兴起到衰亡的全过程。

我国古代曾发生过三次思想解放思潮。第一次是先秦的诸子百家争鸣时期,第二次是南北朝时期,打破儒家独尊,逐渐在后世形成儒道佛三家鼎立的局面,第三次即晚明时期,此时随着我国资本主义萌芽的产生,思想界也开始活跃,打破被僵化的理学即道学禁锢理论自由发展的死气沉沉的局面,以哲学界王阳明及其左派王学的李贽等为代表的理论家,和文学界戏曲、小说中的优秀之作,一起宣传个性解放,形成一般强大而持久的思想解放思潮。戏曲,也即传奇,在这方面比小说跑在前面,全面、深刻、生动地再现了资本主义萌芽时期丰富多彩的社会生活,在较高的层次上反映了中国古代思想解放的"第三次浪潮"。

这首先表现在恋爱婚姻题材上,描写追求不讲门第的平等婚姻,不计财产地位的真挚感情,和突破父母之命、媒妁之言樊篱的自由爱情。与之相适应,作家们塑造了超越前代的、带有新时期时代特色、有新思想的人物,尤其是新型女性。如孟称舜《娇红记》中的飞红,她本是才貌双全的女子,原本想嫁一个"年少才郎";结果受命运的捉弄而不幸沦为脑袋僵化、生性势利的封建老朽王文瑞的侍妾。当青年书生申纯走进她的毫无生趣的生活圈子中时,她既无"恨不相逢未嫁时"的作茧自缚思想,更无已为人妾的自卑心理,机会在前,就大胆争取,主动接近和追求申纯。作家承认她的爱的权利。本剧另一女主角娇红,面对封建网罗,不仅为自己婚姻不能自主极表忧虑,而且还对天下女子不得自由婚配的普遍现象愤愤不平:

……我想世间女子,似我这样愁的呵,可也尽多。

【金络索】婚姻儿怎自由,好事常差谬。多少佳人,错配了鸳鸯偶。夫妻命里排,强难求,有几个美满恩情永到头,有几个

>鸾凤搭上鸾凤配,有几个紫燕黄鹂误唤侪?……

将自己摆进妇女大众共同的悲惨遭遇中,显出这位初露近代文明曙光时代的新女性的博大胸怀。她提出自己的爱情理想:"但得个同心子,死共穴,生同舍,便做连枝共冢,共冢我也心欢悦。"最后果然与情人一起双双殉情而死。这种不讲忠孝,大有"生命诚可贵,爱情价更高"的认识,这位封建制度下大胆的、义无反顾的叛逆者的爱情理想,体现了资本主义萌芽时期觉醒较早的进步妇女对自由爱情的强烈要求和正确观念,达到了新时代的高度。汪廷讷《狮吼记》中的柳氏,坚决反对丈夫陈季常纳妾,她敢骂敢打敢闹,连大名鼎鼎苏轼也敢冒犯。飞红、柳氏这类人物形象与封建道德所要求的不苟言笑、端庄淑贤、逆来顺受、甘忍男子压迫的旧规范大相径庭,她们敢于用泼辣的性格、坚决的行动表示自己对一夫多妻现象的强烈抗议。这无疑是晚明新出现的一种女性形象。还有的作家如高濂《玉簪记》大写道姑陈妙常与书生潘必正谈恋爱,公然无视道门"清规",更大胆的如冯惟敏《僧尼共犯传奇》(受传奇思想影响的杂剧)竟公开号召和尚、尼姑结婚配对。"惟愿取普天下庵里寺里,都似结成双作对是便宜。"尖锐而且公开地为不懂宗教大义、幼时被人送到寺庙误入佛门、没有修行志向的青年男女指点新的人生道路。还有更为大胆的。吴炳《绿牡丹》中的车静芳不仅自择丈夫,而且竟无视封建社会中唯有皇家才可考核士子的崇高权威,自设考场,通过考试决定是否"录取"理想的丈夫。这种出人意想的构思,极其新奇大胆,诚如近人吴梅所赞叹的,此戏《帘试》一出确为"破天荒之作"。

爱情永远是文学中的热门题材,但是不同的爱情观念深刻地揭示了不同的时代精神。明清传奇中的爱情是资本主义萌芽时期的产物。清初的传奇作家大多为由明入清的知识分子。他们或亲历晚明思想解放运动,或在青少年时代受过思想解放思潮的熏陶,所以在思想上仍有一股锐气,创作上便充满生机,最著名的有李渔、李

玉等人。另有一些作家如南洪(昇)北孔(尚任)，虽"予生也晚"，未及亲眼目睹晚明生气勃勃的进步潮流，但当时前明遗老尚在，故他们不仅听到丰富的故老轶闻，而且还亲炙明末入清的著名文人雅士的音容笑谈，故而对前明的感受亦相当亲切。所以这一代作家的戏曲作品承晚明余绪，其爱情戏曲的主题与人物与晚明作品毫无二致，有的作品表现的还是晚明题材。李玉的现存爱情剧名作《占花魁》尚作于晚明，而李渔诸作皆成于清初。如李渔名作《意中缘》中的杨云友识破是空和尚的骗婚阴谋，在是空和尚带她去远方的旅舟中，用计灌醉和尚，将他抛到江中，自己自险恶风浪中逃回故居，依旧靠垂帘卖画为生。她能诗善画，才艺双全。一个柔弱之女在风波险恶的社会中，全靠自己的能力立足谋生，又能依赖自己的智慧胆识，战胜以是空和尚为代表的社会恶势力的欺凌迫害。这位闺中豪杰和《儒林外史》中因遭人骗卖而落入扬州盐商魔掌沦为小妾之际，全凭自己的胆气与智谋逃出险境，以卖书画的生涯独立于社会的贫儒之女沈琼枝的经历同样曲折动人。她们的命运在晚明社会中具有一定的典型意义，是才大气高的少女向往女性独立价值、要求个性解放的时代产物。更可贵的是，杨云友在丫环妙香的帮助配合下，破除恶僧阴谋、报了大仇之后，对妙香说："妙香，你当初也是好人家儿女，与我同落奸人之计，后来报此仇也全亏了你。我们两人虽有主婢之分，实无良贱之异。即回故乡，各人自去择婿，不必跟随我了。"在等级森严、主婢分明的封建社会中，李渔将剧中主角塑造成有一定程度的某种平等思想的人物，无疑是进步的，是晚明进步思潮在清代余波的一种艺术体现。

明清传奇除传统的爱情、公案、历史剧诸传统题材外，又新辟政治题材，极大地开拓了反映生活的观照范围，开垦了新的题材表现领域。

这是与传奇队伍的构成有密不可分的关系的，宋元南戏的作者皆为下层无名文人，他们的优点是接近下层民众，富有草野气息，缺

点是一般来说文化修养并不高深,难以表述精微高深的思想和感情。元代杂剧的作者多为下层有名文人,也有少数像马致远这样的高级知识分子,但大多为下层文人,故他们也接近民众,有丰富的民间生活气息,文化水准也比较高,因此元杂剧的艺术水准普遍高于宋元南戏,且达到时代高度。明清传奇作家多为上层著名文人,他们的出身门第较高,社会地位较高,具有极高的学术素质和文学修养,是一支学者化的、有精深理论修养的作家队伍。他们中的不少人洞察世情,又有政治、历史眼光,关心国家政局和民族前途。政治剧,包括时事剧的产生,与作家的政治、学术、素质是密切结合的。

在一大批政治、时事剧中,《鸣凤记》《万民安》《清忠谱》和《鸳鸯绦》等是最有成就的作品。

晚明时期朝廷中的政治斗争日趋激烈。正德皇帝荒淫无耻,不理朝政,大权旁落,太监刘瑾之流结党营私,胡作非为。到嘉靖、万历时期,政治危机日趋严重,国家权柄落入严嵩奸党手中达二十多年之久。到天启时,魏忠贤阉党又长期把持朝政。明朝后期的政治黑暗,导致民族力量的衰落,国家前途如卵高垒,岌岌可危!为挽狂澜于既倒,解救国家的危亡败局,官僚中的进步势力和在野派知识分子的政治社团如东林党、复社,与严、魏之流作了持久的誓死斗争。《鸣凤记》和李玉的《清忠谱》等,真实、深刻、动人地反映了这个斗争现实,写出进步官员大受排斥和打击,不少人惨遭迫害和杀害,不少人被迫退出朝阙后身处逆境,却依旧继持抗争的爱国忧民精神,写出被鲁迅赞誉过的为民请命、以身试法一类作为民族和国家"脊梁"的进步知识分子的光辉群像。《鸣凤记》不仅描写忠奸斗争,而且反映了边患、领土纷争,《一捧雪》也有类似描写,深刻地再现了晚明在西北、东北和东南的边境、海境的险恶军事形势。《清忠谱》和《万民安》还正面描写声势浩大的群众运动的盛况。市民和织工的政治觉醒,充分展示晚明思想解放思潮的实绩和资本主义萌芽时期的社会面貌。这样宏大的群众运动场面,不仅在中国文学史上是

前所未有的,即使已处资产阶级革命风起云涌之势的同期西方文学也未有表现。这无疑是明清传奇名家为中国和世界文学史所作出的又一历史性贡献。

路迪的《鸳鸯绦》系据当时的真人真事创作。此剧之序作于崇祯八年,即1635年,距清军入关的1644年仅九年。此时正是清兵入侵辽东,明清战争激烈之时。剧中《虏蠢》等出,正面描写抗清斗争,而其卷头《西江月》曰:"文官爱钱,武官爱命,空自百年养士。虏骑纵横,满朝震恐,天下无一人义士!"其愤世忧国的政治眼光,在剧中得到强而有力的艺术表现。如剧中描写龙虎将军胡平,本在北方御敌,因为愤慨都督府的横暴,又见时局日非,事不可为,就弃官南归。过江时与邂逅的南方进京举子应对之际,欲语还止:"语边事颇可忧,苟语之,将令识者寒心。"说罢扬鞭飘然而去,真是无限忧虑尽在不言中。这不仅给兴冲冲地上京赶考的剧中诸举子的心田中投下了不可驱散之阴影,更给当时的读者、观众诸君敲响了国家即将灭亡、民族难逃浩劫的警钟。其预言之准确、言论之大胆,与全剧艺术之高明,皆极为难得。

传奇在这方面的业绩并不尽于此,它还有更大的贡献。

三

由于传奇的体制宏大,南北曲的结合极大地增强了作品的表现力,又因为传奇作家深厚的文学、历史、哲学修养,这样的双重优势,使传奇不仅能多层次、多角度地表现人物丰富性格、深邃心理和复杂曲折的戏剧冲突,还能产生史诗式、全景式的宏伟巨著。著名的如梁辰鱼《浣纱记》、李玉《千忠戮》(又名《千钟禄》)洪昇的《长生殿》,都写出国家、民族的沧桑巨变,有一种恢宏的历史气度。尤其是孔尚任的《桃花扇》,直笔描写南明覆亡的过程和前因、后果,站在历史的和哲理的高度思考民族命运,用戏曲作哲学反思、历史回顾

和民族兴亡现实的总结,有非常深刻和深远的历史意义。

明末清初传奇中出现的全景式、史诗式的宏大作品,在内容上和艺术上都达到了时代的高峰。全景式、史诗式的题材,只有大型戏剧和长篇小说才能表现。在西方,古希腊悲剧首先产生此类作品,我国的长篇小说《三国演义》和《水浒传》也攀上这个高峰,接着便是明清传奇的上述诸作和大致同时的莎士比亚的《安东尼·克里奥佩屈拉》和英国历史剧等作品。全景式、史诗式的戏剧、小说巨著,被公认为文学艺术的最高境界。南洪北孔的巨著的辉煌意义,于此可见。

与传奇的体制和内容相适应,双线结构的形式应运而生。从现存作品看,元代《白兔记》《拜月亭记》开始运用双线结构,到《琵琶记》达到高度成熟。《拜月亭记》用两条线索推动剧情,分别表现蒋世隆、蒋瑞莲这对兄妹的爱情经历,《白兔记》和《琵琶记》用以各表丈夫发迹后另攀高枝,妻子被遗弃在故乡历经磨难的不同命运。高明《琵琶记》中的双线结构有力地为内容服务,技巧高超,因而此剧被明清作家和理论家奉为"传奇之祖",绝非偶然。明清传奇作家大量运用双线结构,它已成为传奇常用的一种结构形式。而上述全景式、史诗式的巨著,用双线结构"以离合之情,抒兴亡之感"。如《浣纱记》写范蠡和西施这对恋人为救亡复国而忍痛分手。西施打入吴国,任务是消磨吴王夫差的斗志,范蠡则留在越国,帮助越王勾践发愤图强,重展宏图。剧本用两条线索分别描写这对情人的别后事迹,最后越胜吴亡,他们双双泛舟湖上,飘然隐去,两线归并,留下袅袅余音。《长生殿》和《桃花扇》则以男女主角的爱情为一线,国家兴亡为另一线。《桃花扇》用双线平行式结构,《长生殿》则用双线对比式结构。《长生殿》的对比式双线结构,构思极为严密精巧。全剧五十出,分上下两本,各二十五出。上下两本即是一个大的对比,上本乐极,下本悲极。上本写唐玄宗与杨贵妃双双享乐,在国家一片歌舞升平中过着无忧无虑、骄奢淫逸的日子。下本写安禄山事变虽被

平定,但国家政局和山河皆已满目疮痍,李隆基已被迫让位。作为无权无势的太上皇在无限凄凉和孤独中捱过,乐极和悲极的对比既是戏剧结构,又是人物的情绪结构,两者结合极其巧妙。在这个总体对比结构中,又有多对小的对比绾连在一起。譬如玄宗、贵妃奢侈糜烂生活与农夫终年劳累不得温饱的对比,杨国忠之流奸佞得势和郭子仪一辈英才难以舒展才华的对比,李杨当局高枕无忧麻痹大意和安禄山一伙处心积虑、蓄志谋反的对比,事变后皇帝大臣仓皇出逃,弃江山和人民于不顾和前线将士浴血奋战的对比,沦陷区官僚变节投降和下层人民宁死不屈、与奸邪抗争到底的对比,等等。此戏的双线结构,以对比为基础,结合平行、交叉手法,将戏剧行动作跳跃式的推进;结构严谨而灵活,线索错综而分明,对比强烈而和谐,单是其结构成就,已不愧为中国和世界文学史上的一代巨著。

　　传奇的大型体制给作家们以驰骋才情的广阔园地,众多复杂、精巧的艺术手法得以大力舒展。如阮大铖《春灯谜》构思了十个误会的复杂情节,极尽变幻莫测之能事。又如孟称舜《娇红记》,仅用七个角色即构成六组三角异性关系,精密而巧妙地组织了平行、交叉式错综复杂的戏剧冲突,并有力地突出了娇、申的爱情主线。这样复杂高超的戏剧技巧,不仅是中国戏曲史上前所未有的,也是世界戏剧史上所罕见的。

四

　　明清传奇的另一重要意义,是再次充分体现了文化杂交的优势。我国古代极其重视吸收外来文化,主要是印度,也包括一些中亚文化。诗歌、小说的发展受外来文化的影响很大,戏曲也是如此。戏曲中的歌舞和演技,即受惠于在唐代文化开放时期大量吸收的西域歌舞音乐,戏曲乐器更其明显,至今为止戏曲的乐器如胡琴、笛子(古称羌笛)和琵琶等,全部是从西域,即西北和新疆地区(包括中

亚)的诸民族那里传来的。中国文学艺术的写意美学观,则受到中国化的印度佛学即禅学的很大影响,又转而影响到戏曲文学,尤其是明清传奇。我在《从中国文学研究史看新方法论的局限和内化》《论戏曲在中国和世界文学史、美学史上的地位和意义》已有详论,此仅作为背景提及,不再重复。需要强调的是,明清传奇的大本营始终在以苏州为中心的江浙两省。因为在东西晋之交、唐代安史之乱和南北宋之交,尤其是后两个时期的北方人民三次大规模的南下,将黄河流域华夏人民的先进文化和生产技术带到南方,使华夏和吴越的种族和文化得到三次大规模交融的机会,终于在第三次交融的三百年后,使得到种族和文化充分交融的优势的江南地区,尤其是以苏州为中心的南京、杭州、苏州三角区一跃而成为全国的经济和文化最发达地区。资本主义萌芽产生在这个经济最发达地区,而传奇和明末重点反映商品社会的短篇小说作家,也产生于这个文化最发达的地区。

从戏曲角度来说,元杂剧以汉族文化为主,吸收蒙古、女真和其他少数民族的文化,而汉族文化,前已言之,是以汉族文化为主,吸收了印度、中亚的文化,体现了中外接合以后融合北方诸民族文化精华的优势。元杂剧取得辉煌成就,这也是一个重大因素。《西厢记》在此基础上,吸取南戏的大型体制形式、足够的篇幅,细腻地描写人物丰富、复杂的心理活动和变化,完整地表现人物性格发展的全过程,是戏曲中第一个南北交融的典范,已先期达到传奇作家的美学理想故而为明清传奇作家所崇敬,并被公认为"旧杂剧,新传奇,《西厢记》天下夺魁"。明清传奇则是戏曲史上规模巨大的南北交融,充分体现了文化杂交的巨大优势。又因明清传奇在文化交融上,历史基础比以前更深厚,交融范围更广大,交融因素更众多,所以取得较高的总体成就。

清朝政权在中国定于一尊不久,即推行闭关自守政策。这一落后政策,扼杀中西经济交流,阻碍了商品经济的发展,最终奠定了中

国经济落后于西方的败局。同时,又扼杀了历来敢于和善于吸收外来文化的中国文化的中西交流,使中国文化包括中国文学,在总体上处于停滞状态。至17世纪末为止的中国文学,一直处于世界领先地位,或与印度、西方文学并驾齐驱的对峙地位,到18世纪以后也渐趋衰落,不仅鲜见世界一流作品,而且大批作家在文字狱中惨遭迫害,终于落到"万马齐喑"的悲惨地步。明清传奇的衰落,此为基本原因。此后太平天国运动在江南造成极大的经济破坏,人口减少,使昆曲失掉生存的基本条件。故而从吸取历史教训的角度看,明清传奇也不乏重要意义。现在在党的开放政策的指引下,昆剧作为与芭蕾舞、交响乐和西洋歌剧并列为当今世界古典艺术四绝之一的今日传奇,又开始了复苏的局面。

以上海为中心的多剧种江南地方戏的繁荣发展[*]

晚清民国时期,上海在江南崛起,一举成为中国文化中心和东西方文化交流中心,同时也是戏曲中心。

20世纪的中国,戏曲(昆剧、京剧和地方戏)和书画依旧保持世界一流水平。上海是戏曲(包括评弹)中心和绘画中心,因此也成为当时世界上最大的文化中心。

20世纪初起兴盛的多种江南地方戏,都汇聚上海,并在上海进入高度发展和极度繁荣。

包括昆剧、京剧、越剧在内的江南多种地方戏在清末民初、民国产生、生存、发展、繁荣于上海,是中国戏曲史上一段别样的风景。

自20世纪初至1966年"文革"之前,以上海为中心的江南诸种地方戏和全国性戏曲,在上海汇聚的有沪剧、昆剧、京剧、苏剧、锡剧、甬剧、绍剧、越剧、姚剧、杭剧、徽剧、滑稽戏、上海山歌剧,另有苏北的淮剧、扬剧,上海共有15种戏曲;还有来自岭南的粤剧剧团在专门剧场坚持半个多世纪长盛不衰的经常性演出,评剧皇后白玉霜和北方梆子艺人也为上海戏曲的兴盛做出贡献。另有苏州评弹风靡上海。上海又是全国的话剧出版、演出和评论中心。在西方音乐、戏剧,尤其是西方文学和电影的冲击下,诸多地方戏在上海争取到

[*] 按此文原题为《江南地方戏多剧种通用的共同智慧和繁荣发展》,载《江南都市与中国文学》,上海三联书店2018年版。另又将拙文《江南民间小戏的发展奇迹及其原因》(载《假面与真面——江南民间小戏调研文集》)的有关内容并入此文。

最大的观众群,共同发展和高度繁荣,真是蔚为大观,世所罕见。

一、江南地方戏在上海产生和繁荣的历史背景

江南是中国戏曲最早兴起和繁荣的福地。南北宋之交,南戏在温州产生,并迅即在南宋(1127—1279)京城临安(今杭州)和浙江地区进入繁荣期。元代(1271—1368)中后期至元末明初,北杂剧南下,在杭州形成杂剧中心;南戏则产生《琵琶记》和"荆刘拜杀",五大名剧盛传后世。明代的四大声腔皆产生于江南地区,尤其是昆山腔成为中国第一大剧种,其文学剧本与小说一起,代表明清文学的最高成就。昆剧在流行全国的同时,在江南风行至清中期。此时长江以北花部崛起,与昆剧即雅部竞争,而江南还是昆剧一花盛放。

至晚清,太平天国战争于1860年(咸丰十年)引到江南,进入繁华、富庶的江南中心地带,即苏南和浙江,彻底摧毁了江南的经济。战乱后,江南地区人口严重锐减,"南京城内剩下的军民加起来都不过区区几万人了"[1];苏州地区人口损失三分之二以上[2],"四周乡间,举目荒凉",看不见人,也看不见"任何一头牲畜"[3]。嘉兴地区在乱后再经过9年生育,才达到原人口的四分之一左右。南京、苏州、嘉兴及其周围地区,皆为昆曲演出最为兴盛的地区之一,是昆曲观众的"大本营",经济崩溃和人口剧跌,昆曲的基地被彻底摧毁了。

江南的经济被摧毁,使昆剧丧失了经济基础;江南人口大量死亡,意味着观众丧失,在家破人亡的境遇中也无人有兴致观赏昆剧,使昆剧的市场遭到彻底摧毁。战乱和饥寒交迫,使昆剧艺术团体和

[1] 据《西潮》,说详拙著《流民皇帝——从刘邦到朱元璋》第五章第六节"毁文致祸——失败的流民皇帝洪秀全",上海锦绣文章出版社2012年增订版。
[2] 据同治《苏州府志·田赋二》的记载统计。
[3] 《上海之友》报道,[英] 呤唎《太平天国革命亲历记》,王维周译,上海古籍出版社1985年版,下册第566页。

从业人员遭到毁灭性的打击,艺人无法生存,不仅演者星散,连教习者也死亡殆尽,"自咸丰庚申(1860年)乱后,同治中止剩一马一瑨者,双目已瞽,尚能教曲,年六七十矣","真正教曲之师,早已无矣"。①

因此,昆曲的消亡,并非如过去学者所认定的仅仅是"雅乱之争",地方戏抢夺了昆曲的市场;或者是京中帝王之喜好,使皮黄兴盛而昆曲衰落。事实是太平天国的战乱造成江南地区因为昆曲失去经济支持,爱好昆曲的高雅者受到摧残,这是昆曲衰落的根本原因。

在清中期雅乱之争时,江南依旧是昆剧的天下,无人与它竞争。昆剧衰落了,江南在拯救昆剧的同时,才兴起多种地方戏,形成新的戏曲繁荣的局面。在江南产生的地方戏,最早的是绍剧,其次是徽剧和京剧。其他都是太平天国战争结束后产生的。苏剧、锡剧、沪剧和越剧在19、20世纪之交先后产生,后三个剧种在20世纪20年代以后逐步兴盛。

另一个背景是文学创作水平不高。晚清开始在报上连载小说,但总体水平不高,没有产生一流艺术质量的作品。五四新文化运动之后产生的文学作品,除了鲁迅等极少数名家,质量都比较差。早在1931年,在《吉诃德的时代》和《论大众文艺》等文章里,瞿秋白就指出,"五四式"的各种体裁的文艺作品充其量也不过销行两万册,满足一两万欧化青年的需要,那些极大多数的中国人则与中国的新文学无缘;瞿秋白感慨在"武侠小说连环画满天飞的中国里面",新文学作者没有重视大众文艺的体裁的重要性,"反而和群众隔离起来"。他对新文学的批评是严厉的。当时在读者中风行的是言情小说(张恨水《啼笑姻缘》等众多名作,以及周瘦鹃、秦瘦鸥等)、侦探小说(以程小青《霍桑探案集》为代表),尤其是武侠小说,最为兴盛,读者最多。新文学在一般市民中,没有人看。西方经典和名作,也很少译成中文。鲁迅也强调:向外国学习时,"外国文学的翻

① 俞粟庐《信二十五,致五侄》《信二十七,致五侄》,《俞粟庐俞振飞书信集》,上海古籍出版社2012年版。

译极其有限,连全集或杰作也没有,所谓可资'他山之石'的东西实在太贫乏"①。因此当时成功的文学作品对市民的熏陶,是和地方戏曲的内容一致的,少量的是英雄好汉,大量的是才子佳人。整个20世纪,能够吸引读者的小说太少,此因"百年来的中国小说,弄潮儿不可谓不多,领风骚者不可谓不多,然而经得住时间的考验的作品,即可被视为经典作品的,却寥若晨星"。②

二、江南民间小戏在上海发展的奇迹

20世纪初以后,以上海为中心,江南民间小戏中的本滩(上海滩簧)、苏滩(苏州滩簧)、常锡(常州、无锡)滩簧、宁波滩簧和浙江嵊州的小歌班,从上海、宁波、绍兴、杭州、苏州、无锡和常州乡下,也即吴语和越语区主要城市的民间小戏,都先后发展为占领上海舞台的沪剧、甬剧、苏剧、姚剧、锡剧、越剧和杭剧,这真是一个环顾国内外罕有伦比的文化奇迹。

江南民间小戏,最早是在继清乾隆年间乱弹兴起之后,才开始产生萌芽。到20世纪初前后先后发展成小戏,并遍布苏南和浙东、浙西、浙北地区。此后,中国正从近代转入现代时期,这些小戏先后进入当时的全国文化中心上海,江南多个传统的乡村民间小戏都能主动适应和追随时代潮流,成功演变为城市演出的大戏,发展为高度成熟的剧种,有多个在艺术上取得了很高成就,如越剧,甚至成为全国第二大剧种,这也是一个文化奇迹。

江南民间小戏在上海获得极大发展的首先是沪剧。

沪剧是上海本地的地方戏曲剧种,由于各地滩簧皆在上海发展,为区别于在上海的其他滩簧,称为本滩。乾隆(1735—1796)中

① 鲁迅《集外集拾遗补编·"中国杰作小说"小引》,《鲁迅全集》第8卷,人民文学出版社1981年版,第399页。
② 李洁非《中国的叙事智慧》,《文学评论》1993年第5期。

期兴起于松江,由吴淞江(苏州河)和黄浦江两岸农村的山歌(民歌、俚曲),时称东乡调发展而成。到同治、光绪年间,产生"对子戏",即由两位演员,作为上、下手,自奏自唱,进入民间小戏即滩簧(又称申滩、花鼓戏)阶段。直至光绪五年(1879),滩簧艺人还只能在上海各县乡镇、上海县城新北门、十六铺一带街头卖艺。光绪二十七年(1901),本滩才进入上海租界的第一家茶楼场子聚宝楼(在今金陵东路山东路口)作开业演唱,演出对子戏。

民国三年(1914)本滩易名为申曲。1916年起,申曲进入游乐场、游艺场演出。1924年,花月社在小世界演出时,聘请文明戏演员宋掌轻编排幕表戏《恶婆婆与凶媳妇》;新兰社请他口述《孤儿救姐记》(首次由电影改编的戏曲作品)幕表,演出于新世界。此后,申曲逐步发展成成熟剧种,流行于上海、江苏南部和浙江杭嘉湖地区。1938年以后,申曲演出团体猛增到30个左右,有的班社改称剧团,人员少者二三十人,多者四五十人,少数如文滨剧团演职人员超过200人。1941年改名为沪剧。1949年5月上海解放初,全市有13家沪剧团,演员多达两千人左右。

在沪剧发展为大戏的过程中,从江南地区的大量民间小戏,先后进入上海,最早来到上海的是宁波滩簧。

上海当时最大的移民群体是浙江宁波人,宁波商人在上海成为商界主流之一。于是宁波滩簧也来到上海。宁波滩簧最初称为"串客",产生于乾隆年间。光绪六年(1881),串客艺人开始进入上海,在小东门的凤凰台、白鹤台茶楼等处演出,受到欢迎。于是宁波的不少班社纷纷来沪,最多时一度达到二十余个班社。这时挂牌改成宁波滩簧。20世纪20年代以后,又称"四明文戏"、"甬江古曲"。进入上海后的宁波滩簧,在与其他剧种的交流中,表演、唱腔、化装、服装、道具等,都有所改进和提高,并出现了一批有影响的演员。1920年,在上海的宁波滩簧班社,出现了第一批女演员。20—30年代出现了号称"四大名旦"和"四小名旦"的名角。1939年在沪部分艺人

联合组班,排演"西装旗袍戏"。1949年10月,在上海成立立群甬剧团;1950年定名为甬剧,成立董风甬剧团。1952年后,上海又产生凤笙、合作、众艺、新艺、立艺等多家甬剧团。1958年,各团并入董风甬剧团。1959年至1960年间,董风甬剧团开班学馆,学生毕业后组成青年队。1966年"文革"开始后,被迫解散。甬剧的专业剧团从此在上海消失。"文革"后,甬剧回到了宁波。

苏滩与宁波滩簧大致同时进入上海。

苏滩原名南词、对白南词,后称滩簧,是由南词、昆曲、滩簧合流而成的素衣清唱。苏滩是晚清昆曲衰落后产生的替代性的戏曲,因此是昆剧的变种。在苏州至光绪年间开始走向职业化。光绪五、六年(1879—1880)间,由在上海经商的业余爱好者带到上海。苏滩在宣统元年(1909)最早出现化装表演,在上海新舞台演唱《卖橄榄》。清末民初,苏滩风靡上海,成为当时上海最为流行的戏曲剧种之一。1926年庆禄班在夜花园,多位著名艺人在歌舞台、大世界、小世界、新新公司等处演唱"化装苏滩"。1935年在上海成立苏滩歌剧研究会,1936年成立行会组织开智社,各地才统一称为"苏滩"。1941年,苏滩艺人朱国梁和昆剧艺人周传瑛、王传淞等联合组成国风苏剧团,在上海大世界演出,苏滩因此而改名为"苏剧"。1949年后,上海苏剧艺人成立苏剧改进协会。1951年成立民锋苏剧团,先后演出了《李香君》《西厢记》《九件衣》《鸳鸯剑》和《卖油郎独占花魁》等。1953年该团奉命迁往苏州,1954年改名为苏州市苏剧团,同年改为江苏省苏昆剧团,兼演苏剧和昆剧。

接着来到上海的浙江民间小戏余姚滩簧,也自清乾隆年间即有萌芽,清末进入上海后,有机会与滩簧系统剧种进行交流,丰富了剧目和曲调,发展为余姚滩簧,简称"姚滩"。1949年后改称姚剧,在其余姚故乡坚持演出。

进入民国后,"无锡滩簧"和"常州滩簧"先后进入上海。其起源也称"东乡调",约在清乾隆、嘉庆至道光(1850—1861)年间,流行于

无锡、常州。清道光、咸丰(1861—1874)年间发展为"常州滩簧"(流行于常州、宜兴)和"无锡滩簧";因其吸收了江南民间舞蹈"采茶灯"的身段动作,并曾用采茶灯、花鼓戏的方式演出,故又被称作"花鼓滩簧"。之后,二人演出一旦、一生(或一丑)两个脚色(吴语角色),称为"对子戏"。1914年进入上海,1921年进入上海大世界演出。此后名称改为"常锡文戏"、"常锡剧"。以上海为中心,常锡文戏发展很快,1927年在上海如意楼演出的第一台古装大戏,标志着锡剧的最后成熟,并流行于上海、苏南、苏中、皖东南和浙江的杭嘉湖地区。1953年4月由苏南文联实验常锡剧团和苏南文工团部分人员组建成江苏省锡剧团,常锡剧从此便简称为"锡剧"。至1966年"文革"前夕,上海和江苏的锡剧剧团有四十个左右,从业人员达两千多人。上海的4个专业锡剧团,在"文革"开始后,被迫解散,"文革"后未能恢复。

锡剧之后,进入上海的是越剧。

越剧发源于浙江绍兴地区的嵊县、新昌一带。最早的渊源是咸丰年间农民自唱自娱的曲艺"落地唱书",后发展为农村草台演出的民间小戏"小歌班",又名"的笃班"。1917—1919年,初次来到上海,因技艺不精,退出上海。1920年第二次进入并立足上海,改称"绍兴文戏"。1925年9月17日上海《新闻报》演出广告首次称其为"越剧",到1938年后,多数戏班、剧团称"越剧"。但是上海市民直至"文革"前还习称其为"绍兴戏",绍剧则称为"绍兴大班"。越剧起先皆为男班,20世纪20年代后期至30年代前期,是绍兴文戏男班在上海的鼎盛时期,经常演出的戏班有4—5副,最多时达8—9副。1928年女班产生并兴起后,于1933年进入上海。1938年称为"女子越剧",女班蜂拥来沪,至1941年下半年增至36个,著名女演员荟萃上海并全面占领越剧舞台,越剧成了女演员的一统天下。50年代初期,剧团曾达60多个。1956年社会主义改造运动时,相关团体合并或取消,除了上海越剧院2个团之外,上海的越剧团还有48个。其后,多个越剧团支援外地,至60年代初,越剧已流布到二十多个省

市。越剧成为中国五大戏曲剧种之一和全国第二大剧种,鼎盛时期除西藏、广东、广西等少数省、自治区外,各省市都有专业剧团存在。据统计,约有280多个专业剧团,业余、民间剧团更有成千上万。演出活动遍布全国各地。

最后来到上海发展的还有杭剧,因杭州古称武林,所以原叫武林班,由清末流行的曲艺宣卷发展而来。1923年组成民乐社,1925年起到上海大世界游乐场,从此流行于杭州和上海两地。1950年正式更名为杭剧,在杭州演出。

滑稽戏也产生于上海,是上海地方戏曲剧种之一。滑稽戏由文明戏(新剧)和民间说唱发展而成。起先是两人演出的独角戏,1920—1930年代,在上海各大游乐场、电台播音和堂会演出的艺人多达100多档。约在1941年底—1942年初开始上演整本大戏。1949年5月至1950年初,仅在上海市区先后出现的大小职业滑稽剧团就有40多个。

姚剧和杭剧,后来退出上海,回到家乡。苏剧在1949年后奉命回到苏州。至"文革"前,上海的江南地方戏主要有沪剧、越剧、锡剧、甬剧和滑稽戏;经过"文革"的摧残,上海当今仅剩3种江南地方戏,即沪剧、越剧和滑稽戏。另有上海山歌剧,是一直在上海郊区演出的民间小戏。

除了江南民间小戏,随着大批苏北人移民上海,还有从江苏北部来的扬剧和淮剧,扬剧和淮剧进入上海时,已经是成熟的戏曲剧种,观众主要是苏北来的移民。

淮剧起源于苏北盐城、淮安、淮阴一带农村,原称"江淮戏"、"江北小戏"。1912年起,不少淮剧艺人进入上海谋生。先在街头和茶楼演出,1916年在闸北长安路群乐戏院和稍后的南市三合街三义戏院演出。此后,演出场所遍及闸北、沪东、沪西、南市和中心市区。至1945—1949年,上海相继成立了麟童、日升、联谊、兄弟、同盛、志成等十几个剧团。

扬剧起源于江苏扬州,原名维扬戏。清乾隆年间(1736—

1795),扬州成为全国戏曲活动中心之一。本地乱弹即扬州乱弹也乘时而兴,后发展为花鼓戏和香火戏。光绪年间(1875—1908),有些香火艺人至浙江舟山和上海市区以及川沙、崇明、吴淞、浦东一带活动。1919年,第一个香火戏专业班社在上海正式登台演出。最初仅2个班社,至1926年增至13个班社。1936年春,在上海的社班联合发起"扬州伶界联合会",联合演出,并改剧种名称为"维扬戏"。1950年改名扬剧,有8个专业剧团和9个扬剧小组。淮剧更为兴盛,前后有29个专业剧团。

从以上这些江南民间小戏的发展历史看,它们从民间小曲、说唱发展到民间小戏,花了很长的时间,却竟然在进入20世纪后迅速地大致同时从民间小戏演变为都市大戏。声腔是戏曲的生命,声腔是否成熟、优美、受观众欢迎,决定了戏曲的命运。这些民间小戏,从依靠简单的声腔,在乡村简陋的演出,迅速发展到以成套的成熟的表现力丰富的优美声腔,同时以国际大都市上海为中心,在江南最繁华地区的众多现代化正规舞台,一起作跨省市的长年连续演出,是一个古今中外极为罕见的文化奇迹。

这些民间小戏都产生与流行于江南最繁华的地区,具有唱腔和声音优美动听,表演真切动人,长于抒情,雅俗共赏,极具江南灵秀之气的共同特点;其演出的剧目多以"才子佳人"题材为主,还共享很多剧目和声腔,却又能艺术流派纷呈,同中显异,各美其美,长年持久地吸引了大量上海和江南观众,这是又一个古今中外极为罕见的文化奇迹。

这样的文化奇迹,只有在20世纪前期的上海才有可能发生。

三、上海提供的盛大戏曲舞台

20世纪的上海,作为中国和世界最大戏剧中心和文化中心提供的盛大舞台,是江南诸种民间小戏发展为取得高度艺术成就的戏曲

剧种的主要原因之一。

上海之所以能成为文化中心和戏剧中心,是因为集聚了庞大的人口。上海庞大人口的形成,是因为战乱。在太平天国战争蔓延到江南后,生灵涂炭,幸存的江南的缙绅商贾携带财产,大规模逃入上海,更大量的普通民众和劳动力一起涌入上海。他们都聚居于租界,租界人口激增至30万、50万、一度达到70万,呈直线上升。扣除原住人口,逃入租界的江浙人口大约是50余万。据1885年与1915年统计,居住租界的华人中,苏、浙两省人口占总人口的74.3%,以吴语为母语的占75%。为了躲避惨绝人寰的战争,他们涌入上海定居,其后裔成为真正的"上海人"。在定居上海30年后的清末民初,惊魂已定的新老上海市民随着上海经济繁荣发展,对文艺欣赏又有了强烈的要求,于是江南多种地方戏应运而发展。1937年日寇侵华战争全面爆发后,江南大批难民涌入上海,上海的人口再次膨胀,形成了更大的戏曲观众群。

上海观众群观看戏曲的趣味是广泛的,来到上海的江南戏曲还有风格高亢的绍剧和经过北京戏曲舞台发展而回到南方的京剧。

与20世纪初前后江南民间小戏发展而成的地方戏曲相比,来到上海发展的江南地方戏中产生最早的是绍剧,其次是徽剧——后来发展为京剧。

绍剧,是浙江三大剧种之一,又名"绍兴乱弹"、"绍兴大班",流行于浙江绍兴、宁波、杭州地区及上海一带。绍剧产生于钱塘江南岸,绍兴府所辖的余姚、上虞,是明代"四大声腔"之一的"余姚腔"的发源地。明末清初之际,诸藩王相继自北南迁,潞王朱常淓率西北乐工来浙东驻跸,因此西北秦腔传到浙江,传到绍兴,与余姚腔余音相融合,产生激越昂扬高亢的新腔,又吸收了徽戏的唱腔和剧目,最终形成绍剧,至此已有300多年历史。后兴盛于清康熙、乾隆年间,拥有400多个剧目。绍剧以高亢激越的唱腔、粗犷朴实的音乐、豪放洒脱的表演和文武兼备等特点形成了自己独特的艺术风格。至20

世纪20年代以后,在绍兴本地城乡,绍剧颇为兴旺。抗战期间,在上海的绍剧戏班不多,至1945年只有同春班一个,但阵容较强,名家辈出。1950年定名为绍剧。其他绍剧团,也常来上海客串演出。上海位于黄浦区苏州河福建路桥(清末至民国时名为老闸桥)南边的老闸戏院是专演绍剧的一个剧场。

京剧的前身徽剧,形成于明末清初的江南徽州(今歙县)、池州(今贵池)、太平(今当涂)和安庆诸府地区,于清初流行于江南地区。至清代流行于全国众多省市,包括上海。乾隆年间,徽班进京,逐渐发展成京剧,而"京剧"之名,也出于上海——清光绪二年(1876)的《申报》首次称之为"京剧",随后传到北京,渐渐传至全国各地,成为正式的剧名。咸丰初年(1851),上海已有昆班和徽班演出。徽班名家王鸿寿到上海后,经常参加上海的京班演出,并把一些徽班的剧目如《徐策跑城》《扫松下书》《雪拥蓝关》等带进了京班,把徽调的主要腔调之一"高拨子"纳入京剧音乐,还把徽班的一些红生戏及其表演方法吸收到京剧之中。同治六年(1867),京剧首次传到上海,受到欢迎。于是大批京剧名家来到上海,老生夏奎章(夏月闰之父)、花旦冯三喜(冯子和之父)等不少人还定居上海,成为以上海为中心的"南派京剧"世家。接着,更多的京角陆续南下来沪,知名的有周春奎、孙菊仙、杨月楼以及梆子花旦田际云(想九霄)等多人,从而使上海成为与北京并列的京剧中心。北京的所有京剧名角必须到上海来演红,才能稳固或提高他在北京的名声,并得到全国的承认。

从光绪五年(1879)起,谭鑫培六次到上海演出,此后梅兰芳等名家也经常来沪演出,促进了南、北派京剧的交流。梅兰芳、盖叫天等还常年定居上海。

上海京剧名家周信芳创立麒派,编演《萧何月下追韩信》等新剧。梆子名家田际云在上海的艺术活动,对南派京剧的发展也有所影响,他的"彩灯戏"《斗牛宫》实为后来京剧"机关布景连台本戏"的滥觞。20世纪20年代起,上海出现大量连台本戏,深受观众欢迎,

并流行至北京和全国。如根据平江不肖生在上海创作和发表的武侠小说《江湖奇侠传》中的一段改编的《火烧红莲寺》连台本戏,与同名电影交相辉映,都获得了大量的观众。

除了以上产生于江南的诸种地方戏外,在上海经常演出的还有粤剧。晚清时期,粤商在上海者已多,他们多经营航海通商。他们喜好海上画派的任伯年等人,粤商的财力,促进了海派绘画的发展。至民国时期,大批广东人定居于四川北路及其周围地区,形成了一个广东方言区域,于是在这里经常有来自广东的专业班社和上海的业余班社的粤剧演出。直至现今,还有业余的粤剧班社活动。

此外,濒临消亡的昆剧,在上海得以延续。

昆剧在衰落之后,昆班星散,传人极为稀少。上海商界精英穆欧初,慷慨提供巨资,举办昆剧传习班,培养了"传字辈"的昆剧艺术家。

苏州昆剧传习所结业的传字辈全体演员组成仙霓社于民国十一年(1922)二月首次全体到沪演唱,即在沪常年坚持演出和演唱活动。并以上海为中心,辗转宁沪线城镇和杭嘉湖水路码头。可惜于民国二十七年(1938)"八一三"事变中,遭到日本侵略军炮火轰击,衣箱尽毁,演出难以进行。艺术家们艰难支撑至民国三十一年(1942)二月,最后聚演告败。昆剧再次濒临消亡的惨景。1954年2月华东戏曲研究院遵照文化部指示,在全国首先招收昆剧学员,1955年建立上海戏曲学校,以昆曲泰斗俞振飞和言慧珠为正副校长,又继续招收两届,由传字辈名家精心教授。首批学生于1961年毕业后,建立上海京昆剧团。1978年建立上海昆剧团。昆剧得以复兴,上海成为中国昆剧的重镇。

海纳百川、有容乃大的上海,汇集了20世纪中国艺术成就最高的各类艺术。20世纪上半期的上海之所以能成为世界上最大的文化中心之一,第二个原因是20世纪中国的戏曲、曲艺和书画直至"文革"之前,依旧保持世界一流水平,达到中国和世界的艺术高峰,与

西方戏剧和绘画交相辉映,而上海是中国的绘画中心,同时是中国最大的戏曲中心①。

江南产生并流行的诸种地方戏,其共同特点是在上海得到关键性的发展,并成为高度成熟的一流艺术精品。

反过来,上海在 20 世纪上半期,尤其是 20—40 年代,成为世界上最大的一个文化中心,尤其是戏剧中心,京剧和这些江南地方戏,尤其是沪剧、越剧、苏剧、锡剧和滑稽戏起了很大的作用。

上海作为国际文化大都市,上海的戏曲观众是一个数量庞大的特异群体。这是因为上海的市民多数是来自全国的移民。当时,上海市民中没有"上海人",只有宁波人、绍兴人、苏州人、无锡人等。不管任何阶层,上海人自我介绍都说明自己是何地人,以自己的家乡为骄傲。而原来上海本土的人,数量少,大家称他们、他们也自称为"本地人",不叫他们"上海人",他们是上海人中的"少数民族"。而且他们的地位不高,雄踞上海社会上层的多是移民。当时的上海市民中,来自外地的第一代移民,大多只讲家乡话,直至终老。他们的子女,是生于上海的第二代移民,都讲经过改良(吸收了宁波和苏州的少量方言)的统一的上海方言,与上海的本地话大致相同,但去掉了土音和土腔。生活在市区的本地人自第二代起,也都讲这种经过改造的上海话。直到 20 世纪 60 年代末,大量中学生去全国各地务农,他们作为上海知青,为了方便,在外地自称上海人,这才有"上海人"的称呼。

上海观众在看戏时,并不特别对家乡有感情,只看艺术质量。上海观众具有开放的观念,一视同仁地喜欢来自各地各国的艺术。凡是取得高度成就的艺术,都在上海受到欢迎。

研究家公认,沪剧是上海地域文化的典型代表,它从不同侧面

① 拙文《评弹研究三题》《上海曲艺艺术》(1992 年第 1—2 期)、《论艺术的高雅与通俗》(《阜阳师范学院学报》1994 年第 2 期,《上海文化》1994 年第 3 期)、《20 世纪中国戏曲发展论纲》(《艺术百家》1999 年第 4 期、《艺术研究》1999 年第 4 期),以及本世纪出版和发表的多种书、文,皆论述了这个观点。

反映了近现代中国大都市的风貌,在成长过程中显示出很强的生机和活力①。可是本土的沪剧,不能独大,与外来的多种戏曲并存共荣,外来的越剧甚至风头盖过沪剧,这在其他地方是没有可能的。这充分体现了上海是一个海纳百川有容乃大的先进城市。

上海提供的戏曲大舞台,其海纳百川有容乃大的特点,表现在各个剧种虽然忠于自己故乡的方言,而上海观众并无固守乡土语言的观念。只要唱腔好听、表演精彩、情节动人,任何剧种都能得到来自各地的上海观众的一致追捧。

沪剧和越剧、滑稽戏的观众都超过了京剧的观众,昆曲的观众则寥寥无几。上海观众对通俗的江南的地方戏的拥戴,并非仅仅是由于地域的亲近和文化程度的局限,而是因为这些戏曲的音乐优美和演艺高超。上海虽然宁波人最多,但是看越剧、沪剧的人远多于宁波滩簧,这是因为宁波滩簧的唱腔的确不及越剧、沪剧、苏剧和锡剧的优美动人。

上海市民来自江南的数量最大,他们听不懂广东话,因此粤剧只能在广东人聚居的以四川北路为中心的虹口地区吸引观众,先后在四川北路的广舞台、广东大戏院(可容纳 700 名观众,1949 年后改名为群众剧场,"文革"后改名为群众影剧院)演出。

上海本土产生的沪剧和滑稽戏,在上海达到高度繁荣。从江浙两省来到上海的甬剧、锡剧、越剧和与戏曲相近的苏州评弹,都以上海为中心,在上海形成最重要最庞大的演出市场。

而来自遥远的北方的戏曲,因不少上海人能听懂"官话",所以在上海也可凭艺术质量生存。京剧在上海的观众虽然比越剧、沪剧少,但至少和北京一样众多。北方戏剧因艺术质量滑坡而在上海失败的是河北梆子。进入 20 世纪 30 年代,河北梆子走向衰落,首先始于上海和北平、天津等大都市,而后波及中、小城市,最后在农村失

① 王染野《吴中滩簧新考——兼谈锡剧、沪剧、滩簧剧等的源头》,《苏州科技学院学报》2003 年第 1 期。

去观众,到40年代末,已衰败不堪,几濒临灭绝。成功的以评剧为例,其早期的落子艺人在20世纪30年代大量涌向南方,到上海、杭州、南京等地演出,后因白玉霜的成功演出而风靡上海和江南。

1934年,27岁的白玉霜(1907—1942)来到上海,于民国二十四年(1935)初至二十六(1937)年初,在连续两年的时间中,先在中央戏院(今西藏中路上海工人文化宫底层剧场)主演评剧《花为媒》《珍珠衫》等多个剧目。此后又到恩派亚大戏院演出多个新戏,如《吴家花园》《马震华哀史》等。其《武则天》《阎婆惜》《河东狮吼》《风流皇后》的表演以"浪漫、风骚、性感、淫靡"而闻名,尤以名剧《马寡妇开店》最为引人,风靡沪上,上海不少剧种竞相移植改编。报刊舆论甚至称她演的戏目是"淫戏"(与西方的脱戏相比,其实远非淫秽,只是演得媚人而已)。但是她的高超演技,不仅受到上海观众热烈而持久的欢迎,上海文化界和艺术界也给予她很高评价。著名戏剧家欧阳予倩、洪深、田汉在《时事新报》刊登评论文章,赞誉白玉霜为评剧皇后,有的报刊称她为评剧坤角泰斗。民国二十五年初,她与京剧演员赵如泉在天蟾舞台合演京、评"两下锅"的《潘金莲》,盛况空前。1936年,白玉霜主演的电影《海棠红》由明星公司拍摄、推出,轰动大江南北,白玉霜越出上海,成为全国性的名角,扩大了评剧的影响。10年后,越剧皇后筱丹桂演的《马寡妇开店》,就来自白玉霜,当时人人所知,所以戏迷和舆论都将此时的筱丹桂与白玉霜相比拟,公认她的做功(沪语"演技")像白玉霜。

当时的上海观众比现在的年轻人素质高,不少人即使只有小学文化,也背过《古文观止》和《唐诗三百首》。上海观众趣味纯正,眼光卓越,对艺术的要求很高。这就促使进入上海的民间小戏不断提高演艺水平,迅速成长为成熟的正规戏曲。

上海的媒体发达,老牌的大报《申报》和主流媒体不遗余力地刊登戏曲广告,热情发表戏曲演出的报道和评论。随着戏曲的繁荣,大量戏曲小报应运而生,热情报道戏曲作品的故事、艺人的人生故

事,发表大量的评论,对上海戏曲的发展和繁荣起了极大的作用。

上海是中国的出版中心,当时出版了多种"戏曲大考"(唱词汇编)、戏曲连环画、戏曲年画,连纸质团扇上也印制了戏曲名段的唱词,以增销路。

上海的广播非常发达,私营电台遍布全市,为戏曲的传播起了极大的作用。

作为全国文化中心,全国的唱片厂和电影厂都在上海。戏曲是唱片的主要产品,电影积极拍摄优秀戏曲的艺术片。戏曲唱片和电影,从上海传播到全国和东南亚华人地区。

这一切都鼓舞和推动着民间小戏迅即提高艺术水平,以完整、成熟、优美的成套唱腔,占领舞台和电台,灌成唱片甚至拍成电影,取得经济效益。

于是,江南地方戏、苏北地方戏和全国性的京剧的繁荣发展皆以成功进入上海,在上海兴盛为标志。

上海市民由于受到时社会条件的制约,文化程度不高,有学历者不多,但是他们的爱国主义精神高扬,对传统文化有着高度的文化自信、自觉和热爱,通过戏曲的欣赏,又进一步提高了道德、文化修养。

各种戏曲的演出活动的密集和兴荣,兼之各种票房兴起,极大地丰富了上海市民的文化生活。

上海市民尽管学历不高,但是文化素质最高的,他们有能力欣赏戏曲,而戏曲又帮助上海市民提高了文化素质。上海经济在全国处于最繁荣和最发达的中心地位的光辉历史,就是以这几代喜欢欣赏戏曲的文化素质高、道德修养高、艺术品位高的千万市民所辛勤创造的。

由于上海人口众多,观众数量极大,戏曲和评弹的观众、听众大大超过电影和流行歌曲的观众和听众,能够养活大量的戏曲演职人员,因而到解放初期,上海的主要剧种,京剧有剧团10余家,演职人

员 1 200 多人①,沪剧团 13 家,演员还多达两千人左右,越剧剧团则达 60 多个,沪上的各级各类戏曲剧团有 200 多家②,演职人员有两万之众。这在同期的国际大都市中,是绝无仅有的。

上海观众提供的极大财力,使戏曲艺术家的报酬丰厚,生活优裕;而市场的鼓励和激励,使艺术家不断上进,演艺不断提高,新秀不断涌现。

上海让各剧种在自己的舞台进入发展、繁荣和极盛期,各种戏曲的艺术事业蒸蒸日上,为中国戏曲史和中国文化史做出了不可磨灭的巨大贡献。

四、江南民间小戏的发展奇迹的本身原因

上海为江南民间小戏提供了盛大的舞台和发展的多元化渠道,这是民间小戏迅速达到高度成熟的重要条件,这毕竟是外因。打铁还需自身硬。江南民间小戏发展、提高为跨省市大戏,其本身的原因,即内因是主要的。其内因可归纳为以下五个。

1. 伟大的中华传统文化的忠实和有效继承

上海本土和从江浙进入上海的各种戏曲,戏曲的创作和演职人员敬畏传统文化,坚持传统文化的传承,大力而有效地弘扬了传统文化。

戏曲宣扬了优秀的传统道德,例如忠于爱情和维护家庭和睦,忠于祖国和维护社会公德,歌颂诚信和侠义,批判黑暗统治、鞭挞坏人坏事。

当时的戏曲演职人员和观众虽然学历不高,但都有很好的文化素养,都对传统文化有着高度的自信、自觉和热爱。戏曲迎合和应

① 《解放初期上海戏剧改进协会概况》,《档案与史学》1999 年第 6 期。
② 同上。

和了上海观众的爱国主义精神和为人处世的仁爱慈悲精神。

中华民族历来是有着侠骨柔肠的伟大民族。除了喜欢歌颂美丽爱情的柔肠之外,历来有着急公好义、崇尚侠义的热血基因。因此武侠题材的京剧《火烧红莲寺》连台本戏吸引了大量的观众,长期客满。电影只有《火烧红莲寺》才有万人空巷的盛况,靠的还是民族文化的力量,靠的是她所取材的原作——湖南作家平江不肖生在上海创作和发表的武侠小说《江南奇侠传》巨大成功的力量。

当年,电影、流行文艺(流行歌曲等),都不敌戏曲和评弹。戏曲的观众有着压倒性的优势,电影、话剧、歌舞的观众,其总和也及不上沪剧、越剧或评弹中的一种。这个现象,充分体现了民族文化的伟大力量。

作为传统文化的重要组成部分,戏曲音乐,在其早期的民间小戏阶段,都由民间小调发展而来。江南戏曲音乐据此发展,又继承了中国戏曲自元杂剧、明清传奇以来的传统特点:有一套完整的固定曲调,这套曲调反复组合使用,带有音乐的程式化的特点。这些固定的曲调百唱不厌、百听不厌,越唱越喜欢、越听越喜欢,演唱者和欣赏者都将这些曲调终身为伴,终身依恋。西方歌剧和芭蕾舞的每一个剧目,都必须重新创作新的全套音乐。中国和西方不同的欣赏心理,显示了不同文化的民族特点,更产生了不同的效果和影响。

中国戏曲音乐的成套固定的音乐曲牌,打破了艺术只有创新才能发展的规律,也打破了人们欣赏艺术喜新厌旧的天性。这全靠江南地方戏和整个中国大多曲调优美动听,有很大的艺术魅力,体现了民族文化传统的伟大力量。

2. 民间无名天才音乐家的伟大贡献

江南民间小戏发展成跨省市剧种的第二个重要原因是戏曲音乐的优美动听,具有持久的艺术魅力。

在晚明,昆曲因为"流丽悠远,出乎三腔之上",胜过弋阳腔、余姚腔、海盐腔,一花独放,流传全国。但是20世纪上半期在上海从民

间小戏升级为正规戏曲的沪剧、苏剧、锡剧和越剧,却能百花齐放,同存共荣,极为不易。

音乐优美动听,具有持久的艺术魅力的剧种的沪剧、苏剧、锡剧和越剧这四种江南地方戏能够共存同荣,就是因为它们在基本相同的江南风格之中,具有各自鲜明而优美的特色。

这需要本剧种的天才音乐家,提供杰出的艺术创造。

这些戏曲音乐家,没有受过专业培训,更遑论现代化大学的深造。他们全靠在实践中摸索,将民间小调丰富提高,再以自己的智慧做出新的创造。

以越剧为例。1920年,升平歌舞台老板周麟趾,从嵊县请来民间音乐组织戏客班的3位乐师组成越剧史上第一支专业伴奏乐队,初步建立起"板腔体"的音乐框架。1938年,姚水娟演出《花木兰》时,唱腔在四工调的基础上进行改良,后有"弦登调"之称,也有"尺调腔"雏形之说。1942年10月,袁雪芬倡导的新越剧改变了以往"小歌班"明快、跳跃的主腔四工腔,一变为哀婉舒缓的唱腔曲调。1943年11月,袁雪芬演出《香妃》和范瑞娟演出《梁祝哀史》时,与琴师周宝财合作,袁使"尺调腔"趋于规范化,范创造了"弦下腔"。后被其他越剧演员吸收、不断丰富,发展成越剧的主腔,并在此基础上逐渐形成、衍化出不同的流派。1958年至1959年,傅全香和袁雪芬分别在《情探》中的"行路"、《双烈记》中的"夸夫"中,创造了崭新的"六字调"。这些新腔得到广大观众的欢迎并传唱。

越剧的音乐进步,尚有简略的记载,而其中做出关键性贡献的依旧都是没有记载下来的幕后无名乐师。

各剧种不断提供创新的优美唱腔的乐师,都是无名天才艺术家。尽管青史未能留名,他们的贡献是不可磨灭的。

这些天才音乐家所创作的江南地方戏中的苏剧、锡剧、沪剧、越剧与评弹的音乐都达到极高水平,是属于世界一流的音乐艺术,这才能吸引国际大都市、世界级文化中心的高水平的大量观众,成为

他们终身的挚爱。

3. 涌现了大批演艺高超、精益求精的表演艺术家

剧种的兴盛,必须有一批优秀的表演艺术家,甚或拥有一批天才人物。这需要有大量的人才刻苦学习,经过层层淘汰,从中产生一批杰出的艺术家。

当时,上海的戏曲和评弹,名家和大师辈出,名作和杰作林立,达到了一流艺术水平。戏曲、评弹、武侠和言情小说风靡天下,流行程度超过今日的流行歌曲和电视连续剧,可见其艺术魅力之动人至深,极为不易。西方电影主要是好莱坞电影,传入中国尤其是上海,连大光明电影院也很少满座。何况中国的电影和流行文艺都没有出现世界一流水平的大师、杰作,因此都不能与戏曲争锋。

上海的戏曲能够大师、名家辈出,是极为不易的。

以越剧为例,20世纪20—40年代,越剧的产生地浙江嵊县,只有40万人,学戏的多达约2万人。当时的学徒都是贫苦人家的孩子。以越剧皇后筱丹桂(1920—1947)为例,她的父母务农,四岁时父亲病故,八岁被抵押给贫穷的山区人家做童养媳。终日劳作、缺衣少食,经常受到虐待,多次逃回家中。

筱丹桂后来抓到机会学戏,极为刻苦。她的相貌属于中等,并不出色,但天资聪颖,悟性极强,一上舞台,扮相俏丽,风姿绰约,极其妩媚动人。她的嗓音甜润,行腔委婉动听,声情并茂,是一位表演细腻、文武双全的优秀演员。

1938年4月筱丹桂首进上海即领衔主演,18岁即挂头牌。一年零五个月中,上演420天,共演出了147个剧目!筱丹桂在《后朱砂》中演曹翠娥,在同敌将金圈圈开打时,场面十分火爆激烈。曹翠娥突然用左臂腕挟起中箭负伤的丈夫,将他救下战场的戏,筱丹桂演来轻松自如,还边舞边唱,曲调起伏跌宕,感情悲愤激越,气氛惊心动魄,犹如千丈瀑布奔腾而下,震颤着观众的心弦,体现了她深厚的功力。筱丹桂二进上海,1940年11月起主演《杨贵妃》,连满132

场。她饰演的杨贵妃妩媚多姿,雍容华贵,羽扇轻摇,步步生辉。尤其是贵妃醉酒时"用嘴衔起酒杯,翻身后弯倒下"的精彩表演艺压全场。人们誉为"梅派作风,丹桂独步",演技和人气媲美和压过梅兰芳。她的女扮男装诸戏,形象英俊潇洒,另具动人风采。这位28岁即不幸去世的杰出艺术家,其骄人的艺术生涯,是活跃在上海舞台的众多天才女伶的典型。

另如越剧《红楼梦》中主演贾宝玉的徐玉兰(1921—2016),其表演俊逸潇洒,唱腔高昂激越,创立了越剧徐派。她年轻时也是文武双全的好角,学习过长靠短打,能从三张半高的桌子上自如翻下。

总之,众多天才和杰出表演艺术家的成批涌现,使江南民间小戏迅速成长为都市大戏。

4. 知识分子的积极和正确介入

戏曲的发展,从最早的宋元南戏、元明杂剧、明清传奇到近代地方戏,都离不开知识分子的卓越贡献。

江南地方戏也是如此。知识分子的介入,首先是编剧和导演。

当时最早进入戏曲行当的编导,尽管不少人是从话剧或文明戏转行过来的,用现代理念和写作方法编写剧本,借用话剧手法导演戏曲,但是他们尊重戏曲艺术。他们撰写或改编的剧本,导演排戏,尽力发挥戏曲的表现力,为演员舒展杰出才华而苦心经营。他们对于民间小戏向成熟戏曲的转换,起了很大的作用。

知识分子的介入,其次是记者和文人。他们在媒体和报刊上发表大量的报道和评论。尽管有大量花边新闻和各种八卦,只能起娱乐作用,可是不少精彩的演出状况的记叙、复述和评论,不仅在当时起了宣传和导向作用,而且为当今学术界留下了珍贵的研究资料。

知识分子的介入,还体现为作为观众和戏迷,在剧场看戏、喝彩,是观众中的佼佼者。其中知识女性很多。她们作为家庭主妇,甚或是有钱人的妻妾,有钱有闲,热衷看戏,既自娱,也捧角。她们趣味高雅、感观纯正,容不得淫秽和下流,是观众中的佼佼者。

5. 江南地区民间智慧的最高结晶

江南地方小戏能够迅速发展为一流艺术的奇迹,其重要原因之一是诸多从业人员集中了江南民间千年沉淀的智慧,同心合力,将民间小戏推到了艺术高峰。

上海地方真正是五方杂处。江浙和广东等其他省市来沪的移民众多,大家在上海友好相处,从未发生过各地组成帮派互相争斗之类的恶性事件。

在这样和睦团结、和衷共济的状态下,各地地方戏在上海也和睦共处,在和睦共处的境况下,在繁荣的文艺市场中合理竞争,互敬互重,还互相学习、借鉴,共同提高艺术水平。在这个过程中,形成了江南地方戏多剧种通用的共同智慧。尤其是在上海的江南诸种地方戏,共享文化资源,形成一种共同通用的智慧,很有探讨的意义。

在上海的多种江南地方戏所共享的共同智慧,其成功的经验主要体现在以下三个方面。

(1) 音乐互通

江南戏曲音乐继承了中国戏曲自元杂剧、明清传奇以来的传统特点:有一套完整的固定曲调,这套曲调反复组合使用,带有音乐的程式化的特点。

江南地方戏中的苏剧、锡剧、沪剧、越剧与评弹的音乐都达到极高水平,属于世界一流的音乐艺术。其来源都是山歌、民歌、民间曲调,还有明清流传的曲艺——南词,即滩簧,加上艺术家的改编、提高和发展。有一种说法,滩簧的来源,是评弹艺术家王周士的演唱[①]。滩簧成为共同的源头,所以除了最晚出现的越剧,江南各地方戏都有一个共同的称呼"滩簧戏"。评弹的音乐,成为江南多种地方戏音乐的源头,例如锡剧的音乐唱腔,早期仅簧调、大陆调(武林班杭剧)、苏州文书的铃铃调。其中第一唱腔簧调是江南山歌融

① 陈一冰《锡剧形成和发展》,《锡剧传统剧目考略》,上海文艺出版社1989年版,前言第10页。

合苏州弹词曲调发展而成。评弹的音乐是锡剧音乐的重要源流和成分之一①。

江南各种地方戏,风格相似而魅力各具。由于总体风格相似,所以可以做到音乐互通,将别的剧种优美动听的曲调,用自己的方言化为自己剧种的曲调。

例如苏剧的传统曲调有太平调、弦索调、柴调、迷魂调等。另有来源于昆曲的众多曲调和苏州一带流传的民歌小曲等。

沪剧的音乐,分为板腔体和曲牌体。板腔体,是早期吸收"苏滩"的太平调、快板、流水等唱腔与节奏,与沪剧曲调结合衍变而形成的。曲牌体多数是明清俗曲、民间说唱的曲牌江浙俚曲,另有从其他剧种吸收的曲牌,包括山歌和其他杂曲,如【夜夜游】、【寄生草】、【四大景】、【紫竹调】、【过关调】、【汪汪调】、【吴江歌】、【迷魂调】、【柳青娘】、【绣娘】、【道情】、【四季相思】等。

锡剧音乐在早期的簧调、江南山歌融合苏州弹词曲调发展的过程中,又吸收苏州弹词的陈调和乱鸡啼等,苏剧的柴调,据【大陆调】、【太平调】改编的洪发调,据滑稽、独角戏【金陵塔调】改编的新金陵塔调,民歌【紫竹调】等。

甬剧的曲调中,民歌小调是其重要组成部分。除了当地的【对山歌】、【马灯调】等外,也有江南普遍流行的【紫竹调】、【五更调】和【四季相思】等。

姚剧,在其"姚滩"阶段进入上海后,有机会与滩簧系统各个剧种进行交流,丰富了剧目和曲调。曲调与滩簧系统各剧种略同,小调也有【紫竹调】等。

杭剧的音乐除了宣卷调之外,自滩簧吸收而形成唱调,还有从杭州、苏州、扬州等地民间小调吸收而来曲牌等。后来还采用过一些越剧曲调。

① 蒋星煜主编《中国戏曲剧种大辞典》,上海辞书出版社1995年版,第394页。

滑稽戏的曲调,首先来自地方戏曲和曲艺,如【苏滩赋】(也叫【苏赋】、【苏滩】)原是苏滩的基本曲调。江浙一带的地方戏剧种和曲种的唱腔,都是滑稽戏常用曲调,如沪剧、越剧、锡剧、甬剧、绍剧、淮剧、扬剧、评弹、钹子书等。也偶用京剧、黄梅戏等。还用民歌小调,如浙江的【马灯调】,苏南的【无锡景】、苏北的【杨柳青】等。另有【关亡调】,模仿巫婆在"鬼魂附体"时讲话的语气声调所制作。

有些艺术家,善于借用别种戏曲的曲调,丰富自己的演唱。例如沪剧名家王盘生演唱的《铁汉娇娃》,是根据莎士比亚《罗密欧与朱丽叶》改编的。主角的名字改为罗杰,罗杰哭灵,王盘生借用越剧的弦下调,另有风味。

江南各种地方戏,风格相似而魅力各具。由于总体风格相似,所以可以做到音乐互通,将别的剧种优美动听的曲调,用自己的方言化为自己剧种的曲调。

(2) 剧目共享

剧本是一剧之本。剧本是剧种发展繁荣的第三个原因。

情节精彩的好剧本,毕竟难求,江南地方戏锡剧和沪剧的传统剧目的早期作品,都是两剧共有的,越剧也多曾演出过,例如:《十不许》《卖馄饨》《卖桃子》《卖汤团》《卖花带》《卖草囤》《卖水饺》《卖排骨》《女看灯》《摘毛桃》《摘菜心》《摘石榴》《借汗巾》《借披风》《借黄糠》《剪刀口》《盘陀山烧香》。

与许多戏剧相比,沪剧初创期的一些名戏题材可以延续保留至今,如反映江南乡村爱情生活、来自民间表演艺术"对子戏"的《卖红菱》;三四人"同场戏"的《阿必大》,表现底层社会农民和市民艰辛生活或爱情故事的《借黄糠》《庵堂相会》,戒赌劝善的《陆雅臣》,反映沪上民俗的《小分离》(药茶鸟文化)、《女看灯》、《看龙舟》(岁时节俗文化)、《绣荷包》(丝绣文化),还有传统名剧《白兔记》《孟丽君》等。

沪剧在20世纪20—40年代,积累的古装戏和清装戏约有250个左右。古装戏大多源于其他剧种和评弹。沪剧的弹词戏在西装

旗袍戏兴盛后失传。越剧和锡剧还保留着。

锡剧先后从"宣卷"和"弹词"中引进了《珍珠塔》《玉蜻蜓》《双珠凤》《孟丽君》等；从徽班中吸收了《琵琶记》《蔡金莲》等；由京剧移植了《贩马记》《樊梨花》等。在十里洋场商业文化的影响下，为竞尚新奇，招徕观众，从30年代中期开始演出了一大批机关布景、灯光彩台的连台本戏和公案戏：《狸猫换太子》《封神榜》《彭公案》。同时也上演取材于现实题材的《山东马永贞》《杨乃武与小白菜》等一批时装、清装戏。

越剧自1906年从说唱艺术演变成戏曲后，剧目来源主要三方面：一将原唱书节目变成戏曲形式演出，如《赖婚记》《珍珠塔》《双金花》《懒惰嫂》《箍桶记》等剧目；二从兄弟剧种中移植，如从新昌高腔移植的有《双狮图》《仁义缘》《沉香扇》等剧目，从徽班移植的有《粉妆楼》《梅花戒》等剧目，从东阳班(婺剧)移植的有《二度梅》《桂花亭》等剧目，从紫云班(绍剧)移植的有《龙凤锁》《倭袍》《三看御妹》等剧目，从鹦歌班(姚剧)移植的有《双落发》《卖草囤》《草庵相会》等剧目；三根据宣卷、唱本、民间传说的故事编写，如《碧玉簪》《蛟龙扇》《烧骨记》等剧目。越剧前期主要活动于浙江城乡，自1917年进入上海的剧场后，演出的大多还是以上三类剧目。1920年以后，越剧进入绍兴文戏时期，新增许多剧目，如《方玉娘》《七美图》《天雨花》等，又从海派京剧中学来《狸猫换太子》《汉光武复国走南阳》等连台本戏和《红鬃烈马》等剧目，从申曲(沪剧)、新剧(文明戏)里学来《雷雨》《啼笑因缘》等时装戏。以上不少剧目，淮剧、扬剧等也是常演的剧目。

越剧改编的弹词戏还有《唐伯虎》《王老虎抢亲》《十美图》(连台本戏)和《盘夫索夫》(据《十美图》改编)、《情探》(传奇《焚香记》、评弹《王魁负桂英》)等。锡剧也多有演出。

沪剧和锡剧都有清装戏名剧《庵堂相会》和《陆雅臣》等，越剧也曾经常演出。

因此,以最流行的沪剧、锡剧和越剧这三大地方戏来说,许多剧目是大家共有的。这三大剧种常演、长演的古装戏的经典和名作,如《珍珠塔》《玉蜻蜓》《何文秀》《双珠凤》《孟丽君》《大红袍》《刁刘氏》《白蛇传》《红梅阁》《文武香球》和《三笑》等,都吸收的是评弹的剧目,因此沪剧明确将这些剧目取名为"弹词戏"。沪剧还有《顾鼎臣》和《杨乃武与小白菜》,原都是评弹名作。

各剧中不少同题材的剧本的唱词也是相似和相同的。例如沪剧和锡剧《庵堂相会》,尤其是其中的经典唱段"问叔叔"等。

(3) 公平竞争,同存共赢

上海的多种戏曲,都形成了互相学习、公平竞争、同存共赢的良好发展局面。

公平竞争,首先体现为在剧种内部也互相尊重,交流学习,并有行业组织做各种协调。例如沪剧每年春节期间在老城厢城隍庙九曲桥聚会,越剧的名角结成"十姐妹",评弹有公会。

上海集中了十多种剧种,这么多剧种在上海,大家互相敬重,从不攻讦,展开艺术竞争,各自发展,没有一家独大,只有共赢,是共同繁荣的最佳局面。上海的新闻媒体也抱海纳百川的态度,谁演得好就宣传谁,没有门户之见。

江南多剧种地方戏在上海同存共荣,产生了多种极好的社会效应和经济效益。上海经济的繁荣,戏曲的票房业绩做了很大的贡献。

20世纪中国戏曲发展的基本得失论纲*

20世纪中国戏曲以京剧及地方戏为主体,与18、19世纪相比,在艺术上取得长足的进展,进入顶峰阶段;史论研究也有重大成就;而戏曲文学则较为薄弱,尚不能与元杂剧和明清传奇相比。今试作论述如下。

一、总体风貌

自1699年《桃花扇》问世之后,18世纪虽尚有张坚、唐英、杨潮观、蒋士铨、桂馥、王筠和《雷峰塔》等名家名作,19世纪也有周乐清、黄燮清、刘淑曾等人,但鲜有中国文学史和戏曲史上堪称一流的作品,清代传奇和杂剧至此已成强弩之末。

自18世纪乾隆年间花部兴起,经过约一个半世纪的发展,至19、20世纪之交,以谭鑫培为代表的老生"新三鼎甲"进入艺术高峰期标志着京剧表演艺术进入艺术高峰期。史称谭鑫培于1900年后演技愈趋成熟,每一演出,必轰动北京。至60年代,继杨宝森之后,梅兰芳、马连良等先后谢世为止,京剧的表演和演唱艺术、京剧音乐,已处于顶峰状态。

与此同时,昆剧的表演、演唱艺术,以传字辈和侯玉山、俞振

* 刊于《艺术百家》1999年第4期、《艺术研究》1999年第4期和《1999·哈尔滨·"千禧之交——海峡两岸20世纪中国戏曲发展回顾和瞻望研讨会"论文集》,台北:传统文化艺术研究中心2002年版。

飞为代表,继续保持着一流的高水平。地方戏中的河北梆子、评剧、晋剧、豫剧、汉剧、秦腔、粤剧、川剧和吕剧等,都先后进入或早已进入兴盛时期。至三四十年代,江南地方戏沪剧、锡剧和越剧,以及黄梅戏也都先后成熟。沪剧、越剧和锡剧,在三四十年代中国文化艺术中心上海发祥,并辐射到长江三角洲一带,拥有最大的城市观众,至50年代以后,越剧甚至继京剧之后,成为全国第二大剧种。沪剧则在八九十年代拥有中国最大城市上海最大量的观众。

京剧和诸地方戏在20世纪获得高度发展,主要表现在以下七个方面。

其一,京剧和诸地方戏在表演艺术方面,充分继承和吸收明清传奇即昆剧的表演体系和手段,有的艺术大师还能作出新的创造。

其二,戏曲音乐包括曲调、唱腔和伴奏的乐器等,京剧和诸地方戏多能自成体系,并日趋完善。后起剧种,如沪、锡、越剧和黄梅戏等,皆能迅速赢得广大观众的一致认可和由衷欢迎。因此,戏曲演员的唱功好,成为成名的第一条件。而优美动听或高亢动听成为剧种生存与发展的第一重要因素。

王国维精辟指出中国戏曲的基本特征是"以歌舞演故事"(《戏曲考原》)。20世纪中国戏曲在歌舞方面达到可与元杂剧、明清传奇媲美的极高成就。歌,由唱腔、伴奏和演唱三方面构成。京剧和不少地方戏的唱腔,都相当完美,足以使热情的观众陶醉。与西洋歌剧每剧必须重新作曲不同,戏曲只是将固定的几套曲调重新组合或略作调整,照样能使观众久听不厌,可见戏曲音乐的非凡魅力。与西洋话剧与歌剧模仿生活的戏剧动作不同,戏曲的表演动作高度程式化,又有强烈的舞蹈性,故而王国维称之为"舞"。京剧和诸多地方戏在"歌舞"方面达到极高的成就,是20世纪中国戏曲处于顶峰阶段的基本标志。

其三,受话剧影响,20世纪戏曲的舞台尤其在50年代以后多向

镜框式发展，舞台布景也日趋复杂和繁华，讲究实景，讲究华美。近年又向西方现代派话剧和歌剧靠拢，舞台布景或简约而具象征意味，或大型而极具豪华，以适应大型和特大型舞台之场面。如即将在上海大剧院上演的新版越剧《红楼梦》，单舞美一项即投入300万元人民币，布景为巨型且极尽豪华之能事。戏曲舞台一般又配以现代的灯光技术，色彩美丽、繁复，又极尽变幻。

其四，受话剧影响，建立了导演制度，在舞台调度和表演手法等方面，吸收话剧的长处，在新编剧目尤其是在现代戏的演出中，导演的作用更大、更明显，也更有成效。

其五，美国夏威夷大学魏莉莎教授在戏剧系与中国演员合作教授并用英语演唱京剧《凤还巢》和《玉堂春》，也有个别日本留学生用日语演唱京剧，开创了用外语演唱京剧名作的新纪元和在西方大学教授中国戏曲的新纪元。

其六，戏曲与电影艺术相结合，在八九十年代又与电视艺术相结合，进入新的发展阶段。

戏曲的名家名作在五六十年代拍成电影的成功之作有《梅兰芳的舞台艺术》《周信芳的舞台艺术》和《杨门女将》、昆剧《十五贯》《墙头马上》和《西园记》、越剧《梁山伯与祝英台》《红楼梦》和《柳毅传书》、锡剧《双珠凤》和《珍珠塔》、沪剧《罗汉钱》和《星星之火》、黄梅戏《天仙配》和绍剧《孙悟空三打白骨精》以及一大批地方戏佳作；在七八十年代又有京剧《尤三姐》《白蛇传》《红灯记》《芦荡火种》《徐九经升官记》和豫剧《七品芝麻官》、越剧《五女拜寿》等。这些戏曲电影一般多能尊重和忠实于戏曲原有的特色和风貌，将戏曲的名家名作风范整体移入银幕，又发挥电影艺术的特长，使名家名作的规范演出原汁原味地长留天壤。

电视艺术对戏曲的贡献分为两个方面：一是演出实况录像，这使八九十年代大量戏曲作品得以永久保留并广泛流传；二是戏曲电视连续剧，成功的作品也很不少，如京剧的一些作品和越剧《箍桶

记》、沪剧《璇子》等。

此外,唱片、录音、录像和目前正兴起或即将普及的 VCD、DVD 碟片,对戏曲的发展和传播起着不可估量的重大作用。

其七,20 世纪大量继承传统,并加以修订、提高的剧目和新创编的剧目,对戏曲的发展也起了重要作用。

总之,20 世纪的戏曲在戏曲音乐和声腔及演唱、表演艺术方面,取得堪与元明清媲美的巨大成就,舞美、导演艺术取得开创性的成果,而现代声像技术为戏曲的发展和精品的保存与传播起着极为重要的作用;尤其是可以永久保存的 CD、VCD、DVD 碟片,其所记录的 20 世纪的名家名作之演唱,成为后世戏曲演创人员的教材和范本,对 21 世纪和以后的戏曲发展将起重要的作用。

20 世纪中国戏曲自前三十年的良性发展至中期三十年(即 30、40、50 年代)的极度繁荣,在艺术上进入顶峰时期。自 50 年代末起,由于左倾思潮的压迫,戏曲开始走向衰落,经过十年"文革",70 年代末至 80 年代初,虽曾有过一次短暂的复兴,旋即又走向衰退。其原因虽可归结为影视的冲击,娱乐活动多元化的冲击,但主要还是"文革"造成的演艺水平的下降和观众的大量流失。

另外一个原因是近期的戏曲改革在总体上说未臻成功。50 年代初及以前的戏曲改革主要体现在精选剧目、上演剧本的认真修订和艺术上的加工、唱腔的进一步磨炼和完善,可称是成功的改革。唱腔和演技上的革新,则根据梅兰芳"移步不换形"的原则和成功经验,故而也都是成功的。但近年的戏曲改革,有的步子较小,并未违反戏曲发展的规律;但有不少剧目的改革,在舞美方面全盘向话剧和歌剧靠拢,放弃了原来的写意风格;伴奏方面多引入西洋乐器,甚至用交响乐来伴奏,与戏曲音乐的民族风格不一致;有些新创剧目在唱腔上改变太多,与原来的剧种音乐相离太远。而且远不及原有唱腔优美动听。这样的革新,老观众不喜欢,更吸引不了新观众。

二、文 学 成 就

20世纪戏曲在剧本文学方面也取得颇大成就,这主要体现在九个方面。

其一,将部分元杂剧和明清传奇的名著改编成京剧和地方戏,让观众享受到古代经典之作在舞台上的新型演出。比较成功的有京剧和越剧(旧版)《西厢记》、京剧《六月雪》(《窦娥冤》)、《乌盆记》(《盆儿鬼》)、《野猪林》(据《宝剑记》)、《望江亭》和《赵氏孤儿》(元杂剧同名剧作);越剧《张生煮海》、昆剧《墙头马上》《牡丹亭》《玉簪记》《西园记》《十五贯》等。

其二,将古代和现、当代文学名著改编为京剧和地方戏。较为成功的有京剧《将相和》(据《史记》)、《三打祝家庄》(据《水浒传》)、《骆驼祥子》,绍剧《孙悟空三打白骨精》(据《西游记》),越剧《红楼梦》、《柳毅传书》(据同名唐代传奇)、《祥林嫂》(据鲁迅同名小说),吕剧《李二嫂改嫁》(据王安友同名小说)、《姐妹易嫁》(据《聊斋志异》同名小说),沪剧《罗汉钱》(据赵树理短篇小说《登记》)、《为奴隶的母亲》(据柔石同名短篇小说)等。

其三,将19世纪的优秀剧目加以修订、提高,成为京剧和地方戏的精品。此类作品有京剧《恶虎村》、《红鬃烈马》、《清风亭》、《庆顶珠》(《打渔杀家》)、《四进士》(《宋士杰》)、《四郎探母》、《玉堂春》,粤剧《搜书院》和多种地方戏都编演的《秦香莲》等。

其四,据其他艺术门类、民间文艺改编的优秀剧目,如京剧《白毛女》(据同名歌剧、电影),沪剧《甲午海战》《家》《雷雨》(皆据同名话剧)、《红灯记》(据电影《自有后来人》),锡剧和越剧《孟丽君》《珍珠塔》《双珠凤》《庵堂认母》(皆出曲艺名著改编)、《孟姜女》、《梁山伯与祝英台》(采自民间传说)等。

其五,据外国话剧、小说、电影改编的京剧和地方剧目,如京剧

《奥赛罗》(据莎士比亚同名悲剧)、越剧《第十二夜》(据莎士比亚同名喜剧)、昆剧《血手记》(据莎士比亚《李尔王》)、川剧《四川好人》(据布莱希特同名话剧)。其中沪剧改编的此类剧目最早,也最为成功,并赢得观众的欢迎,著名的有《铁汉娇娃》(据莎士比亚《罗密欧与朱丽叶》)、《银宫惨史》(《哈姆雷特》)、《茶花女》(小仲马同名小说和话剧)、《无辜的罪人》(亚·奥斯特洛夫斯基同名话剧)、《少奶奶的扇子》(王尔德《温德米尔夫人的扇子》)、《蝴蝶夫人》(意大利普契尼同名歌剧)、《魂断蓝桥》、《乱世佳人》(据美国电影)等。

其六,编创的传统题材剧目和历史题材剧目。如扬剧《百岁挂师》(京剧《杨门女将》)、《海瑞罢官》、《碧玉簪》、《锁麟囊》、《荒山泪》和甬剧《半把剪刀》等。

其七,产生一批现代题材的优秀剧目,如评剧《杨三姐告状》、京剧和沪剧《阎瑞生》《芦荡火种》、锡剧《红花曲》、评剧《小女婿》等。

其八,20世纪编创的剧目继承传统的"起承转合"结构,并受话剧"开始、发展、高潮、结尾"结构的影响,一般以四幕至五幕的长度为多。这样严谨的结构,较早期的花部剧本和后来不少地方戏的幕表制相比,无疑规范而完整,对戏曲发展产生了重大影响。

其九,戏曲电影尤其戏曲电视剧产生后,同时也产生戏曲电影剧本和戏曲电视剧本这两种新的体裁,戏曲文学又增加了一个重要的门类,这无疑是20世纪中国戏曲的一个重大发展。

纵观20世纪戏曲文学的发展,优秀传统剧本的修订加工、新编历史剧或传统剧目之改编和新创,取得了较大成就;这两类作品中的优秀者,另如京剧《宇宙锋》《霸王别姬》《贵妃醉酒》《文姬归汉》《失、空、斩》,地方戏《盘夫》《碧玉簪》(越剧)、《陈三五娘》(梨园戏)、《春草闯堂》(莆仙戏)、《庵堂相会》《陆雅臣》(沪剧、锡剧)等大量作品,都是经过20世纪剧作家加工的足可传世的优秀作品。此外,改编文学名著、其他艺术门类的优秀作品、外国文学和戏剧名著以及现代戏的创作,也取得了相当的或初步的成功。这些都是20世纪戏

曲家对中国戏曲史所作出的杰出贡献。

毋庸讳言,20世纪的戏曲文学创作也有不足之处。从总体看,戏曲剧本尚无达到一流文学名著水准的作品,也即没有一部作品可与《西厢记》《琵琶记》《牡丹亭》《长生殿》《桃花扇》媲美,也没有一位剧作家可与王实甫、关郑马白、高明、汤显祖、南洪北孔这些一代大家并肩。从总体成就看,元杂剧与元散曲合称为元曲,代表着元代文学的最高水平;明清传奇和明清小说代表着明清两代文学的较高成就。20世纪的戏曲佳作,在剧本的戏剧性和舞台演出、演唱方面,堪称世界一流的水平,但戏曲文学与此则仍有距离,这是非常遗憾的。

前已言及,戏曲剧作在戏剧和艺术结构方面称佳。但剧本的文学语言则未臻上乘,这是影响20世纪戏曲文学总体成就的第一因素。第二因素为剧本在题材和人物描写上面,其优秀作品多为改编作品,原创性太少。第三因素为剧作者对历史的阐释、对传统社会和当代社会的认识缺乏深刻独到的见解,更缺乏振聋发聩的大作巨著,立意深远而又背景宏阔的史诗性杰作。总之,20世纪的戏曲文学,没有天才之作和大家之作,因而未能如元明清三代戏曲那样,取得世界一流领先的崇高地位。①

戏曲文学未能取得高度的文学成就,原因有三。其一,20世纪上半期战乱频仍;其二,尤其是下半期极左思潮的残酷摧残,使戏曲作家中未出现如王实甫、关汉卿、汤显祖和南洪北孔这样的天才作家;其三,未能发现和掌握现代剧诗的创作规律。总之,戏曲文学的成就不高,不是一个孤立的个别现象,这与20世纪的政治大环境、文化大环境有密切关系。由于改革开放以来20年尤其是近10年来,政治环境宽松,作家生活安定,教育正常发展,预计在21世纪将有成批戏曲佳作问世,戏曲文学可望有良好的发展趋势。当然,

① 详见拙文《论中国戏曲在中国和世界文学、美学史上的地位和意义》(《传统艺术和当代艺术》,上海社会科学院出版社1990年版)和《论明清传奇的重要意义》(《阜阳师院学报》1989年第3、4期)。两文皆已收入本书。

这有待于戏曲作家有十年磨一剑、不出佳句死不休的创作精神和牺牲精神。

三、史 论 建 树

20世纪高峰式的学术巨擘之诞生,成批杰出学者之出现和大批有业绩的学者之涌现,取得前所未有的规模效应,使戏曲史论研究,与同期中国的不少其他文艺门类相比,成就更高,影响更大。

20世纪中国戏曲史论研究产生最杰出的四大家,即王国维、吴梅、赵景深和蒋星煜。

20世纪中国最杰出的文史学者王国维,于1913年发表的《宋元戏曲史》开创了中国戏曲史学科;于1904年发表的《红楼梦评论》借鉴叔本华的三种悲剧说,在中国美学史上首倡悲剧理论,又于《宋元戏曲史》中发展出不同于西方悲剧的"意志悲剧"说。他于1907年发表的《人间词话》中提出涵盖诗词、小说、戏曲的境界说,至《宋元戏曲史》又发展为涵盖自然说、赤子说、天才说、古雅说的意境说。王国维不仅是中国戏曲史学科的开创者,而且是中国现代美学史的开创者,他所创立的意境美学体系和其中的"意志悲剧"说,都是20世纪的重要学术成果①。

又因王国维关于"美术(按即艺术)中以诗歌、戏曲、小说为其特点,以其目的在描写人生故"②这一著名论点的光辉影响,20世纪20年代起,戏曲史和戏曲文学、理论皆进入高校的课程,并建立了戏曲研究的学院派。

又因王国维的巨大影响,戏曲史和戏曲研究成为一门国际性的

① 关于这个论点,笔者已有以下四种专著和论文作了论证,本文限于篇幅,不再展开:《王国维美学思想研究》(中国社会科学出版社1992、2017年发版)、《王国维曲论三义之探讨》(《王国维学术研究论集》第三集,华东师范大学出版社1990年版)、《王国维伟大学术成果在当代世界的价值》(《广州师院学报》1998年8月号)、《王国维的曲学与西学》(《中国比较文学》1998年第4期)。
② 《红楼梦评论》,抽编《王国维文学美学论著集》,北岳文艺出版社1987年版,第5页。

高层次学科;继日本学术界掀起中国戏曲研究热之后,欧、美、澳洲的西方学者也在高校讲授戏曲,并研究戏曲,产生一批著名的戏曲学者和研究成果。

自70年代以后,中国大陆、台湾和香港的戏曲研究进入一个新的阶段,表现为:

其一,著名高校形成戏曲研究群体,如以赵景深教授为首的上海地区和复旦大学的学者群体,以王季思教授为首的广东地区和中山大学的学者群体,以陈瘦竹、钱南扬教授为代表的江苏地区和南京大学的学者群体,以蒋星煜、黄竹三、冯俊杰教授为代表的山西师范大学戏曲文物研究所学者群体和厦门大学、杭州大学、首都师大、东北师大等多家著名高校中的教授、学者。

其二,中国艺术研究院戏曲研究所以及各省市艺术研究所的学者群体,尤其是以中国艺术研究院著名专家为核心、各省市艺术研究所众多学者执笔编写的《中国戏曲志》和《中国戏曲音乐集成》各省市的志书,形成规模空前的大型戏曲研究著作的庞大编写队伍,培养出不少戏曲研究的人才。

20世纪的史论研究拥有一支前所未有的数量众多、学术水平很高的研究队伍,并为21世纪的戏曲研究准备了一支高学历(有硕士、博士学位)、高水平的中青年中外学者群体,这在中国戏曲研究史上是一个光辉的篇章。其中,除王国维外,老一辈的一流学者还有前期和中期的齐如山、吴梅、郑振铎、冯沅君、周贻白,中后期的任中敏、钱南扬、谭正璧、赵景深、王季思、郑骞、张庚和郭汉城,后期的蒋星煜、徐朔方。

作为20世纪的戏曲史研究的基础,钱南扬、冯沅君对宋元南戏作了深入研究,尤其是梳理出238种现知南戏剧目,发现宋代戏文《张协状元》和元代《小孙屠》《宦门子弟错立身》等,在文献研究方面超过以明代徐渭《南词叙录》为代表的前人之成就。

20世纪的戏曲研究家在王国维研究的基础上论定宋代南戏是

中国戏曲最早成熟作品。元杂剧研究方面,王国维给元曲以"一代之文学"、"有意境"、"能写当时政治及社会之情状,足以供史家论史之资者不少",及其优秀之作"即列之于世界大悲中,亦无愧也",以及"关、白、马、郑"四大家之论定,以及王季思在钱南扬、赵景深、隋树森等人的研究基础上主编的《全元戏曲》,荟萃有元一代的戏曲文献,并有大批论文研究元杂剧众多名著的思想、艺术成就,也远远超过明清两代史论家的总体成就。蒋星煜所撰一部戏曲随笔集、三部戏曲史论集全面研究元明清和近现当代戏曲,另用五十年的研究功力,出版五部论文集,约 120 篇文章,凡 130 万字,专门研究《西厢记》;目前他又有 20 多万字关于《西厢记》的学术文章完稿。他从作者、版本、曲文、曲论、审美、插图、比较研究、影响研究、研究之研究和延伸研究等十个角度,全面深入地研究中国戏曲史上的伟大之作《西厢记》,取得空前的权威性成就。

对元明清戏曲作全面研究并取得权威性学术成就的有吴梅和赵景深,后者的研究领域还涵盖近现当代京剧和地方戏,他们先后成为 20 世纪戏曲研究的一代宗师。

徐朔方对明代传奇尤其是晚明重要戏曲家的年谱和汤显祖研究,也取得令人瞩目的成就。

赵景深、谭正璧和徐朔方皆兼研究戏曲和小说,并善于将两者的研究结合起来,相得益彰。

近 20 年来,中国艺术研究院戏曲研究所的建立和发展,是 20 世纪戏曲史论研究的一件大事。以张庚、郭汉城为首的戏曲研究所学者群体,拥有当今中国著名的、一流的专家如颜长珂、傅晓航、沈达人、苏国荣、王安葵和成批的中青年名家,除出版全国性的权威刊物《戏曲研究》外,已出版《中国戏曲通史》《中国戏曲通论》和成套的史论系列著作、史论资料和史料著作。中国艺术研究院戏曲研究所成为戏曲史论研究的一个学术重镇。中国艺术研究院主办或与中国戏曲学会、地方机构联合主办的"'87 中国戏曲艺术国际学术研讨

会"、"'90全国现代戏研讨会"、"'96东方戏剧国际研讨会"、"'97王国维戏曲学术研讨"会和本次台湾"传统艺术中心"等合办的"20世纪戏曲发展回顾和展望研讨会",都是动员和团结国内外高层次戏曲史论研究者深入探讨一些共同有兴趣的问题的高层次的学术会议,对戏曲史论研究起到有益的推动促进作用。

台湾省的戏曲史论研究者不仅发表了众多学术质量很高的著作和论文,也举办了多次高层次的学术研讨会,并非常注重与大陆学者的交流,在推进两岸交往方面做出可贵的成绩。

日本和西方的学者在中国戏曲史论研究方面也有很多成绩,如青木正儿的《中国近世戏曲史》、盐谷温和田中谦二的戏曲研究、白之(Birch)的《牡丹亭》翻译和研究等。

梅兰芳在京剧表演艺术中所体现的中国传统的写意美学体系,在访苏演出期间得到斯坦尼斯拉夫斯基、布莱希特和梅耶荷德的高度评价;随着50年代以后中国戏曲团体的多次出访,日本和西方先后对中国戏曲及其表演艺术的写意派美学开始有了初步的了解。

黄佐临在60年代提出又于80年代重申的写意观的戏剧观念,将戏曲的写意美学观引入话剧表导演领域和编剧领域,这也是戏曲理论在20世纪中国的一个重要发展。

四、小结和展望

美国作家赛珍珠在1938年荣获诺贝尔文学奖时在授奖仪式的演说中强调"恰恰是中国小说而不是美国小说决定了我在写作上的成就","今天不承认这一点,在我来说就是忘恩负义"。她在授奖仪式上发表长达2万言的演说,介绍和评价中国古代小说的伟大成就,又指出:"我说中国小说时指的是地道的中国小说,不是指那种杂牌产品,即现代中国作家所写的那些小说,这些作家过多地受了外国

的影响,而对他们自己国家的文化财富却相当无知。"① 金庸先生也指出:中国"现代一般文艺小说,似乎多少受西洋文学的影响,跟中国古典文学反而比较有距离。虽然用的是中文,写的是中国社会,但是他们的技巧、思想、用语、习惯,倒是相当西化"。又说:"其他好比小说、新诗、音乐、话剧、电影更是不用讲了,跟西洋艺术形式更接近,与中国传统艺术距离反而比较远。"② 20世纪的中国文学,小说除鲁迅、金庸③外罕见世界一流作品,遑论其他。20 世纪的中国艺术中,戏曲和国画继承中国传统的精华,有一批处于世界一流的名家和名作。戏曲史论的学术成就也属世界一流并有领先性的成果。

20世纪处于高度成熟期的京剧和众多地方戏剧种的一批整理、改编的优秀传统剧目,虽在戏曲文学方面不及元明清的名家名作,但作为优秀的舞台剧目在总体艺术成就上仍臻世界一流水平。

20世纪的中国戏曲在50年代前的六十年中处于鼎盛时期,自60年代以后逐渐衰落,目前依然处于危机时期,是因为极左政治路线尤其是"文革"的摧残,造成戏曲人才的断裂和戏曲观众的锐减。

这种现象随着戏曲教育事业的发展(继中国戏曲学院之后,上海也在筹备上海艺术学院,今年已开始招收京剧大专班)和普教的素质教育的加强,可望在21世纪有本质性的改观。

21世纪的中国戏曲教育应与国际现代教育接轨,除戏曲史论硕士、博士外,还要培养出戏曲表、导演和编剧的硕士和博士,产生可与元明清名家媲美的文学大师和与梅兰芳等媲美的表演艺术大师。还应培养出外国的戏曲艺术家。

① 赛珍珠《大地三部曲·附录》,漓江出版社1988年版。
② 刘晓梅《文人论武——香港学术界与金庸讨论武侠小说》,《金庸研究》第2期。
③ 参见拙文《论金庸小说是20世纪中国和世界文学的领先之作》(《名人名家读金庸》,台北生智文化事业有限公司2000年版)。后又发表拙文《再论金庸小说是20世纪中国和世界文学的领先之作》(《2000·北京金庸国际学术研讨会论文集》,北京大学出版社2002年版)和《金庸小说与先进文化——三论金庸小说是20世纪中国和世界文学的领先之作》(《2003·浙江嘉兴金庸国际研讨会论文集》)。

在 21 世纪,戏曲传统剧目必须保持原汁原味的传统形式和特色,以保存传统艺术的精华,而新编剧目在曲调方面应保持传统特色外,其他方面都可大胆革新。

二、戏曲美学研究

意志悲剧说和意志喜剧说*

中国文艺理论和美学有着多种独特的学说,如江山之助、文气说、妙悟说、神韵说、意境说及其所包含的情景交融说[①]等,皆为西方所无,是处于世界文化史上领先地位的杰出理论成果。以上诸种中国独特美学理论,多是印度佛教文化传入中国,中国文化业已形成儒道佛三家鼎立、互补和交融的宏伟格局之后,所作出的理论发展和光辉成果。自20世纪初起,随着中西文化交流的发展,在西学东渐的大势下,由王国维首倡,中国文艺理论和美学以中国文化历来具有的博大胸怀全面接受了西方文艺理论和哲学、美学的成果,并以此分析、评论和研究中国的古今文学艺术,于是,20世纪中国文艺理论和美学的诸种新说和新论,多为中西文化交融的成果,并作出诸多成绩,王国维创立的意境说即是中、印、西三大文化—美学体系"以中为主、三美交融"的一个典范[②]。

进入21世纪,我在深受王国维意境说和悲剧理论的启发的基础上,发表《论王国维的"意志"悲剧说》[③]一文,发展了发表于1987年

* 本文刊于《古代文学理论研究》第27期,华东师范大学出版社2008年版;又收入朱立元主编《新世纪美学热点探索》,商务印书馆2013年版。
[①] 关于"情景交融"说是中国独有的美学理论,19世纪以来的西方虽有诸多美学大家涉及此题,却仅涉此题之外围,最终并未能建立起这个理论,已有拙文《情景交融说的中西进程简述》(《文艺理论研究》2004年第6期)给以论证。
[②] 我已有多篇论文如《王国维的伟大学术成果在当代世界的价值》(《王国维诞辰120周年纪念学术研讨会论文集》,广东教育出版社1999年版;又刊《广州师范学院学报》1998年第8期)和专著《王国维美学思想研究》(中国社会科学出版社1992、2017年版)论述这个观点,兹不赘述。
[③] 刊于《戏曲研究》第56辑,中国戏剧出版社2001年版。

的拙文《王国维曲论三义之探讨》①中的关于王国维建立了中国式的悲剧观的观点。指出:"王国维作为中国戏曲史学科的创始人,他在一代名著《宋元戏曲考》中提出的'意志'悲剧说,亦为他学自西方又能超越西方的卓异学术成果。"

王国维谈论"意志"悲剧的言论仅有一处:

> 其(按指元杂剧)最有悲剧之性质者,则如关汉卿之《窦娥冤》,纪君祥之《赵氏孤儿》,剧中虽有恶人交构其间,而其蹈汤赴火者,仍出于其主人翁之意志,即列之于世界大悲剧中,亦无愧色也②。

我认为从王国维此言出发,我们可以建立意志悲剧和意志喜剧的理论。但在这段言论中,王国维实际上并没有直接提出"'意志'悲剧"这个概念,这个概念是我对这段话经过提炼之后所作的概括和发展,而且王国维只举了元杂剧《窦娥冤》和《赵氏孤儿》等名著为例,其他的作品他是不承认的,尤其是他对包括了大量的意志悲剧和意志喜剧作品的明清传奇持全盘否定的态度,且"意志悲剧"在元杂剧之后,在明清传奇的阶段得到很大的发展,故而"'意志'悲剧说"不能说是王国维的理论成果。因此,我在《论王国维的"意志"悲剧说》的基础上再撰此文,意图正式建立中国特有的"意志悲剧"和"意志喜剧"理论,也即"意志戏剧"理论(悲、喜剧之外的戏剧也有意志戏剧,但重点还是悲、喜剧),并对元杂剧和明清传奇中的意志悲剧和意志喜剧佳作作一较为全面完整的审视,以作为确立意志悲剧说和意志喜剧说的论证,并以这个理论分析和评论西方的此类佳作。

① 收入《王国维学术研究论集》第三辑(首届国际王国维研讨会论文专辑),华东师范大学出版社1990年版。
② 《宋元戏曲考·元剧之文章》,周锡山编校《王国维集》第三册,中国社会科学出版社2008年版,第79页。

一、西方悲剧和中国悲剧

"悲剧"一词出自西方,在文艺批评和文学史中有很多不同的意义和用法。在戏剧方面是指一种特定的戏剧类型。在诗歌和虚构的文学类型(特别是小说)方面,是指一批说明"人生悲剧意味"的作品。所谓"悲剧意味"的含意是:人类是注定要受苦、失败和死亡的,不论由他们自身的失败、错误甚至由于他们的德行,或者由于命运和自然环境等;而评定人生价值的准则是他或她如何对待这种不可避免的失败。[1]

研究家公认,对悲剧不可能下特定的定义[2],悲剧只能以最笼统的术语来解释[3]。概而言之,悲剧乃戏剧的主要类型之一,是以表现主人公与现实之间不可调和的冲突及其悲惨结局为基本特点[4]。或释为:戏剧主要体裁之一,渊源于古希腊,由酒神节祭祷仪式中的酒神颂歌演变而来。在悲剧中,主人公不可避免地遭受挫折,受尽磨难,甚至失败丧命,但其合理的意愿、动机、理想、激情,预示着胜利、成功的到来[5]。

西方美学家公认:悲剧最能表现矛盾斗争的内在生命运动,从有限的个人窥见那无限的光辉的宇宙苍穹,以个人渺小的力量体现出人类的无坚不摧的伟大。在这个意义上,悲剧不愧"是戏剧诗的最高阶段和冠冕"。悲剧是人类精神极致的艺术丰碑。[6] 因此,一个国家的悲剧创作所取得的成就,代表着这个国家的艺术所取得的最高成就之一。

[1] 林骧华主编《西方文学批评术语辞典》,上海社会科学院出版社1989年版,第10页。
[2] 林骧华主编《西方文学批评术语辞典》,第10页。
[3] [英]罗杰·福勒《现代西方文学批评术语辞典》,周永明等译,春风文艺出版社1988年版,第8页。
[4] 《汉语大词典》第七册,汉语大词典出版社1991年版,第574页。
[5] 《中国大百科全书》戏剧卷,中国大百科全书出版社1989年版,第39页。
[6] 《中国大百科全书》戏剧卷,第41页。

悲剧有多种的分类方式,其中围绕主人公的悲剧冲突而划分的三种悲剧,高度概括了西方悲剧发展的三个最重要的阶段:古希腊的命运悲剧,莎士比亚时代的性格悲剧,易卜生时代的社会悲剧。

以上是西方关于悲剧的定义和分类。西方悲剧自古希腊悲剧起,历史长、名家名作众多,取得了令人赞叹的辉煌成就。西方自古希腊亚里士多德《诗学》起,至19世纪末,已建立全面完整的悲剧理论体系。王国维是近代中国最早引进西方悲剧理论的学者,在中国取得了开创性的重大学术成果。

但是中国戏曲向无"悲剧"之称。言及悲剧,古代戏剧美学家称之为"怨"、"苦"等。如明代徐渭认为《琵琶》一书,纯是写怨"。① 陈洪绶评《娇红记》:"此书真古今一部怨谱也。"② 吕天成论《教子记》曰"真情苦境"③,都从"兴观群怨"中的"怨"和人生中的"苦"的角度着眼,未能点出悲剧的实质。因此中国向无"悲剧"之称。

中国戏曲中的"悲剧"这个名称,首先是西方人提出的。18世纪30年代,法国汉学家普雷马雷(汉名马约瑟)翻译的《赵氏孤儿:中国悲剧》收入迪阿尔德编著的《中华帝国全志》第三卷,于1835年在巴黎出版。这便首次将中国戏曲中的有关作品称为"悲剧"。《中华帝国全志》在此后的几十年内被陆续翻译为英、德、俄文出版,于是中国悲剧《赵氏孤儿》蜚声于西方文坛,尤其在英国,1741年,伦敦查尔斯·科贝特印刷所出版了威廉·哈奇特据马约瑟法文译本翻译的《赵氏孤儿》的英译本《中国孤儿:历史悲剧》,引起极大震动。此后,1793年(清乾隆五十八年),英国使臣马嘎尔尼出使中国,他写了《乾隆英使觐见记》(刘半农译),谈及北京"戏场所演各戏,时时更变。有喜剧,有悲剧"④,又一次注目中国戏曲中的悲剧。可是五年之后程瑛在《龙沙剑传奇》卷首色目次第和《读曲偶评》中继明末清

① 《成裕堂绘像第七才子书〈琵琶记〉》卷一。
② 陈洪绶《娇红记·仙圆》评批。
③ 吕天成《曲品》(吴书荫校注本)卷下,中华书局1990年版,第179页。
④ 马嘎尔尼《乾隆英使觐见记》(刘半农译)。

初的杜濬之后再次提出"苦戏"的概念。西方人言及中国戏曲中的悲剧的观点,在中国由于历史条件的限制,未能产生影响,中国依旧没有"悲剧"之称,更未产生悲剧理论,依旧停留在"怨谱"、"苦戏"的认识阶段。

直到一百多年后的 1904 年,王国维在上海《教育世界》杂志上发表《红楼梦评论》,首先引进了西方的悲剧理论,并以此为指导,评论和研究《红楼梦》。他译引亚里士多德的著名论点说:

> 昔雅里大德勒于《诗论》中,谓悲剧者,所以感发人之情绪而高尚之,殊如恐惧与悲悯之二者,为悲剧中固有之物,由此感发,而人之精神于焉洗涤。故其目的,伦理学上之目的也①。

抓住亚里士多德《诗学》此论的原义,肯定悲剧对人的鼓舞和净化作用,引进西方悲剧理论的源头。

又译引叔本华的著名论点说:

> 由叔本华之说,悲剧之中,又有三种之别。第一种之悲剧,由极恶之人,极其所有之能力,以交构之者。第二种,由于盲目的运命者。第三种之悲剧,由于剧中之人物之位置及关系而不得不然者;非必有蛇蝎之性质,与意外之变故也,但由普遍之人

① 《红楼梦评论》,周锡山编校《王国维文学美学论著集》,北岳文艺出版社 1987 年版,第 14 页。王国维的悲剧说,在当时没有影响,直到 1908 年才有天僇生《中国三大小说家论赞》在评论《红楼梦》时谈到:"海宁王生,常言此书为悲剧中之悲剧;于欧西而有作者,则有如仲马父子、谢来、雨苟诸人,皆以善为悲剧,声闻当世。"(《月月小说》1908 年第二卷第 2 期)响应了王国维的观点。天僇生即王钟麒(1880—1914),字毓仁,号无生,别号天僇、天僇生等。安徽歙县人。南社社员。曾任《神州日报》《民吁报》《天铎报》等报主笔。著有《玉环外史》《轩亭复活记》等。黄药眠、童庆炳主编《中西比较诗学体系》下册第三十一章《中国现代悲剧意识与西方悲剧传统》(本章撰稿人尹鸿)第一节《王国维:中国现代悲剧观的不和谐前奏》:"这之前,晚清的王无生等人已经较早地使用过'悲剧'这一术语。(王无生:《中国三大小说家礼赞》,《月月小说》第 14 期)"(人民文学出版社 1991 年版,第 715 页)可是这段文字搞错了文章的篇名(应为"论赞")、发表年代以及与王国维《红楼梦评论》发表先后的次序。实际上,王无生此文要比王国维《红楼梦评论》晚 4 年。

> 物,普通之境遇,逼之不得不如是;彼等明知其害,交施之而交受之,各加以力而各不任其咎,此种悲剧,其感人贤于前二者远甚。何则?彼示人生最大之不幸,非例外之事,而人生之所固有故也。……则见此非常之势力,足以破坏人生之福祉者,无时而不可坠于吾前;且此等惨酷之行,不但时时可受诸己而或以加诸人;躬丁其酷,而无不平之可鸣:此可谓天下之至惨也。①

他进而指出:"若《红楼梦》,则正第三种之悲剧也。"《红楼梦》是"悲剧中之悲剧"。② 他将悲剧一词引向广义,给《红楼梦》以极高评价。

王国维受西方美学尤其是悲剧理论的影响,破除中国正统文坛鄙视戏曲、小说的偏见,提出"而美术(按:指艺术)中以诗歌、戏曲、小说为其顶点,以其目的在描写故",是"最高之文学"③,这样超群拔俗的美学观,并因此而引进西方的美学理论,取得众多开创性的研究成果。

根据西方戏剧理论的指导,王国维肯定中国戏曲也有悲剧和喜剧之分。至1912年完成的划时代巨著《宋元戏曲考》,王国维又进而提出本文前已引及的元杂剧中的悲剧名作是"世界大悲剧"、其主人公蹈汤赴火乃出于其意志的著名论点,在中国学术史上首先给元杂剧中的优秀悲剧以极高评价。

二、"意志"悲剧说、"意志悲剧说"和世界悲剧史的四阶段论

我为王国维提炼的"'意志'悲剧说",是根据《宋元戏曲考》的上引这段著名言论而概括的,因为王国维并未将"意志"和"悲剧"两词

① 《红楼梦评论》,周锡山编校《王国维集》第一册,中国社会科学出版社2008年版,第11—12页。
② 周锡山编校《王国维集》第一册,第12页。
③ 周锡山编校《王国维集》第一册,第6页。

相连而结合成一个专门的名词,所以我就用"'意志'悲剧"这样一个词来表达,以示此词尚不是一个完整、正式、成熟的美学概念。

本文提出"意志悲剧"说,意图将"意志悲剧"作为一个正式、完整、成熟的美学概念推出,并试图形成一个严密、完整的新的悲剧理论:"意志悲剧说"。

意志悲剧的定义是:悲剧主人公本与悲剧处境和结局无关,为了真理、正义和道义、侠义,利用自己处境和意志的自由,出于嫉恶如仇、善意救人(或救国救民)的意志,牺牲自己的生存意志,以自己的生命为代价,主动帮助和拯救身陷悲剧处境的弱者,救出了对方,自己却因此而陷入悲剧的境地,造成悲剧的结局,而且主人公对此无怨无悔,视死如归,这样的悲剧,可称之为"意志悲剧"。

西方美学家和文艺理论家公认,世界悲剧史按照悲剧表现内容的类型,可分为三个发展阶段,即古希腊命运悲剧、莎士比亚性格悲剧和以易卜生首创并为代表的社会悲剧。出于西方理论家常持的西方文化中心主义的立场,这实际上仅是西方悲剧史的概括。

由于中国意志悲剧在元代的出现及其所取得的巨大艺术成就,世界悲剧史应该分为四个阶段,即古希腊命运悲剧、中国(元杂剧和明清传奇)的意志悲剧、以莎士比亚为代表的性格悲剧和易卜生首创的社会悲剧。

古希腊悲剧从公元前534年起,至公元前4世纪衰落,约有200年的时间。莎士比亚(1564—1616)悲剧自1593—1594年创作、演出的第一部《泰特斯·安德洛尼克斯》起,至1605—1606年创作和上演最后一部《麦克白》为止,他本人的悲剧创作期是14年;易卜生(1828—1906)的社会悲剧实际上是以他为代表的19世纪至20世纪初的西方社会悲剧的总称,在广义上说,并还可包括反映社会悲剧的同期小说。

中国的元杂剧和明清传奇的创作和兴盛期,自金末(金朝灭亡于1234年)的关汉卿约于1230年左右创作、上演他的悲剧名著《窦

娥冤》等作品起,至元末约有 100 年;自 1460 年左右至清末的明清传奇则超过 400 年:意志悲剧的创作期长达 500 年。另自清代中期至 20 世纪的众多京剧和地方戏,又创作了不少优秀的意志悲剧,其艺术成就依旧处于世界前列,成绩卓著。

三、意志悲剧的西学背景

王国维在青年时代已用多年时间刻苦学习并全面掌握了西方哲学和美学,尤其醉心于康德和叔本华哲学、美学,继及尼采哲学和美学,并以此作为自己建立中西融合的美学体系的学术根柢之一。值得注意的是,王国维上引此论明显受到康德的意志论和叔本华唯意志论哲学、美学的重大影响。

"意志"一词,中国古已有之,如先秦《商君书·定分》:"夫微妙意志之言,上知之所难也。"西汉《淮南子·缪称训》:"兵莫潜于意志。"晋葛洪《抱朴子·自序》:"既性暗善忘,又少文,意志不专,所识者甚薄,亦不免惑。"意为:思想,志向,心志①。古代戏曲作品也已使用此词,如元末明初徐㬎《杀狗记·断明杀狗》:"被告的没理会,告状的失了意志。"指决定达到某种目的而产生的心理状态,常以语言或行动表现出来②。又指指导思想和行动并能影响他人思想和行动的心理或精神能力③。综合以上两种释义,"意志"一词的原义已颇为明晰和完整。

"意志"(will)后成为现代西方心理学名词,并有广狭二义。广义指注意、欲望、思虑、选择、决断等作用,凡意识中一切能动要素,均包括于意志之下,故又称动意(或意动)(conation)。狭义指意识中最占优势者之能动作用,为行为之所由决定者,亦曰执意(或直接

① 商务印书馆版《辞源》(修订本)和台北《中文大辞典》的释文。
② 上海《汉语大词典》释文。
③ 英国《现代高级英汉辞典》释文。

释为意志、意志力）（volition）。在伦理学用语中，还有"意志自由"（Freedom of the will），此乃别于意志之受外界的制约而言。持此说者，以为意志有自由选择行为之可能，不必尽受遗传气质或环境、教育等限制。反对此说者谓意志之决定与改变，完全视各种条件而定，吾人之行为，即为是等条件所决定，非意志作用之结果。前者多从哲学观点出发，后者则多以科学为根据，其是非颇难论断。①

王国维精通西学，他对心理学和伦理学中的"意志"和"意志自由"必是掌握的，王国维在使用"意志"一语时，也包容着以上的含义。

此外，"意志"在西方哲学中另有特定的含义。西方哲学中影响巨大的唯意志论主张意志高于理性并且是宇宙本体或本质。唯意志论在欧洲中世纪已由邓斯·斯各脱开了先河。西方近现代哲学的祖师康德，认为实践理性（其本质即为意志）优于纯粹理性，能使人们探索到宇宙本体的真相。康德哲学具有明显的唯意志论倾向，并提出意志自由论："我们必须假设有一个摆脱感性世界而依理性世界法则决定自己意志的能力，即所谓自由。"②康德认为人类的意志的产生基于自由的追求："所以意志，作为欲求的能力，它是尘世间好些自然原因之一，就是说，它是那种按照概念起作用的原因，而一切被设想通过意志而成为可能（或必然）的东西，就叫作实践上可能（或必然）的，以与某个结果的自然的可能性或必然性区别开来，后者的原因不是通过概念（而是像在无生命的物质那里通过机械作用，在动物那里通过本能）而被规定为原因性的。——而现在，就实践而言在这里还没有规定，那赋予意志的原因性以规则的概念是一个自然概念，还是一个自由概念。"③

康德进而认为意志的客体就是善，他说："但无论快适和善之间

① 台北《中文大辞典》释文。
② 康德《实践理性批判》，关文运译，商务印书馆1960年版，第135页。
③ 康德《判断力批判》，邓晓芒译、杨祖陶校，人民出版社2002年版，第6页。

的差异有多大,二者毕竟在一点上是一致的:它们任何时候都是与其对象上的某种利害结合着的,不仅是快适,以及作为达到某个快意的手段而令人喜欢的间接的善(有利的东西),而且就是那绝对的、在一切意图中的善,也就是带有最高利益的道德的善,也都是这样。因为善就是意志(即某种通过理性规定的欲求能力)的客体,但意愿某物和对它的存有具有某种愉悦感,即对之感到某种兴趣,这两者是同一的。"①

叔本华继承康德,发展和建立唯意志论哲学。他将"意志"的概念限定为生命意志或生存意志:"意志所要的既然总是生命,又正因为生命不是别的而只是这欲求在表象上的体现;那么,如果我们不直截了当说意志而说生命意志,两者就是一回事了,只是名词加上同义的定语的用辞法罢了。"②又进而从本体论角度,反复强调:"意志本身根本是自由的,完全是自决的;对于它是没有什么法度的。"③"意志不但是自由的,而且甚至是万能的。"④同时,"这意志在它个别的,为认识所照明的那些现象中,亦即在人和动物之中,却是由动机决定的",而受意志支配的"行为必然完全是从性格和动机的合一中产生的"。⑤

叔本华继承了康德关于意志具有自由的根本这个重要的观点,同时将性格和动机与意志相联系。

康德另一位杰出的继承者黑格尔,则直接用意志论来分析和论述戏剧:

事实上戏剧不能落到抒情诗只顾到内在因素而和外在因素对立起来的地位,而是要把一个内在因素及其外在的实现过

① 康德《判断力批判》,邓晓芒译、杨祖陶校,第 44 页。
② 叔本华《作为意志和表象的世界》,石冲白译,商务印书馆 1982 年版,第 377 页。
③ 叔本华《作为意志和表象的世界》,石冲白译,第 391 页。
④ 叔本华《作为意志和表象的世界》,石冲白译,第 373 页。
⑤ 叔本华《作为意志和表象的世界》,石冲白译,第 412 页。

程一起表现出来。因此，事件的起因就显得不是外在环境，而是内心的意志和性格，而且事件也只有从它对立体的目的和情欲的关系上才见出它的戏剧的意义。但是个别人物（主体）也不能停留在独立自足的状态，他必须处在一种具体的环境里才能本着自己的性格和目的来决定自己的意志内容，而且由于他所抱的目的是个人的，就必然和旁人的目的发生对立和斗争。因此，动作总要导致纠纷和冲突，而纠纷和冲突又要导致一种违反主体的原来意愿和意图的结局。在这种结局中人物的目的，性格和冲突的真正内在本质就揭示出来了。这种在凭自己独立发出动作的个别人物身上发生作用的实体性因素原是史诗原则中的一个方面，现在在戏剧体诗的原则里也很活跃地起作用。

所以不管个别人物在多大程度上凭他的内心因素成为戏剧的中心，戏剧却不能满足于只描绘心情处在抒情诗的那种情境，把主体写成只在以冷淡的同情对待既已完成的行动，或是寂然不动地欣赏，观照和感受，戏剧必须揭示出情境及其情调取决于个别人物性格，这个个别人物抉择了某些具体目的作为他的起意志的自我所要付诸实践的内容。因此，在戏剧里，具体的心情总是发展成为动机或推动力，通过意志达到动作，达到内心理想的实现，这样，主体的心情就使自己成为外在的，就把自己对象化了，因此就转向史诗的现实方面。但是这种外在的显现却不只是出现在客观世界里的一个单纯的事件，出自内心来看，还是就它的终极结果来看，都是自觉的。这就是说，凡是动作所产生的其中还包含着个别人物（主体）的意图和目的。动作就是实现了的意志，而意志无论就它后果是由主体本身的自觉意志造成的，而同时又对主体性格及其情况起反作用。全体现实对自决的个别人物（主体）的内心生活的这种持续不断的关系（这种个别人物既是这种现实的基础，反过来又把现实

吸收进来)正是在戏剧体诗中起作用的抒情诗的原则。

只有这样,动作才能成为戏剧的动作,才能成为内在的意图和目的的实现。主体和这些意图和目的所面对的现实融成一片,使它成为他自己的一部分,要在其中实现自己,欣赏自己,而且以整个人格对凡是由自我转化于客观世界的一切负完全责任。戏剧中的人物摘取他自己行动的果实。

但是戏剧的旨趣既然只限于内在目的,而这内在目的的主体也就是发出动作的个别人物,那末,就只有与这种自觉决定的目的有本质关系的外在材料才能用在戏剧的艺术作品里,所以戏剧首先比史诗较抽象(有选择)。这可以从两方面来看。第一,动作既然是由人物自己决定的,即从他的内心源泉流出的,它就无须有史诗所要有的那种要向四面八方伸展的广阔的完整的世界观作为先决条件,它的动作却集中在主体定下的目的和实现这目的时所处的比较确定的简单环境里。①

以上是西方三大家关于意志和戏剧中的意志的基本论点。其要点是将意志与自由和善结合在一起,并将后两者作为前者的前提。

王国维在《三十自序》中明确介绍,他刻苦和反复学习过作为以上引文的来源的康德《判断力批判》和叔本华《作为意志和表象的世界》这两本经典著作。

王国维在近代西方哲学和美学领域主要接受了康德和叔本华两家的影响。王国维在评论、阐释元杂剧中的优秀之作时,运用康德的实践理性、康德和叔本华的意志自由和唯意志论的观点,发前人所未发,取得卓著的成就。而上引"剧中虽有恶人交构其间,而其蹈汤赴火者,仍出于其主人翁之意志"一语,王国维谈论悲剧是因主人公的意志时,我认为,他所用的"意志"一词,既据汉语的原意,也

① 黑格尔《美学》第三卷下册,朱光潜译,商务印书馆1981年版,第244—246页。

有来源以上的康、叔著作的哲学意味。这个意志应该是包含动机、性格、自由和善的综合,是继承康德和叔本华理论的产物,但更突出了意志的主动的一面,即发展了自由意志的观念,超越西方悲剧学说之樊篱,作出自己新的发展。

根据王国维的论述,根据王国维论述中"意志"一词的以上西学背景,则意志悲剧天然地具有以上论述所代表的西学背景,是中西文化融合的结晶。

四、意志悲剧与西方悲剧的区别

意志悲剧虽有浓郁的西学背景,但意志悲剧与西方悲剧却有一个本质上的不同,即第二节已经提到的主动与被动的区别。现再做具体分析。

西方悲剧的主人公都是被动地陷入悲剧的境地的。西方的命运悲剧、性格悲剧、社会悲剧都是如此。

命运悲剧中的主人公,或因命运的捉弄、决定,或陷入悲剧性困境而陷入悲剧。所谓悲剧性困境,指剧中人物被迫要在两种行动之间作出抉择,然而无论选择哪一种,他都逃脱不了不幸的命运。黑格尔甚至认为:"(古希腊命运)悲剧英雄们既是无罪的,也是有罪的。"[①]

性格悲剧中的主人公,或具有悲剧性格,或发生悲剧主角错误。前者指悲剧主人公个人的品质或性格上导致自己悲剧命运的缺点;后者指导致悲剧主人公命运发生突转的错误、脆弱或失误。这往往与主人公的性格有关,如坏脾气,因急躁而判断错误,或因性格软弱、优柔寡断从而引发悲剧,等等。性格悲剧的众多主角也多可以说"悲剧英雄们既是无罪的,也是有罪的"。他们未能战胜自己的性格局限,在自己有缺陷的性格的支配下,身不由己地陷入了悲剧的

① 黑格尔《美学》第三卷下册,朱光潜译,第308页。

境地和结局。

社会悲剧中的主人公的性格与他身不由己地处于其中的恶劣的社会环境产生冲突,从而引发悲剧直至失败或毁灭。

总之,西方悲剧的主人公都是被动陷入悲剧困境的角色,他们是身不由己地陷入悲剧的局面。而王国维列举的"出于其主人翁之意志"的悲剧中的主人公,本未陷入悲剧性困境,是他们出于自己善和自由的意志,主动向恶势力挑战、出击而陷入悲剧命运的①。此其一。

其二,西方悲剧的主角一般都是受害者本人,他们受命运、社会的直接迫害,或自己性格缺陷之害。而意志悲剧的主角并未直接受害,他们因同情、帮助受害者而挺身而出,从而陷入悲剧结局。

西方虽然也有侠义精神的传统,但表现侠义精神的悲剧却罕见。叔本华尽管也曾说过:"只要一个人是坚强的生命意志。也就是他如果以一切力量肯定生命,那么世界上的一切痛苦也就是他的痛苦,甚至一切只是可能的痛苦在他却要看作现实的痛苦。"②但其追随者以存在主义哲学为代表,崇奉"他人即地狱"的人生哲学,其所创作的人物形象一般只沉醉于自己的痛苦,未能也没有能力向弱者援手。

其三,即使受难者本人,往往也采取消极的忍耐、逃避态度;甚至其所陷入悲剧并因此而毁灭,全因其本人的失误或错误,即西方悲剧理论所提出的"悲剧主角错误"造成的,也即黑格尔所说"有罪的"。

叔本华的悲剧观便如此。他将这种对待命运的消极态度总结为"胸怀满腔怨愤,却要勉强按捺"。③ 因此"在他看来,悲剧的最大作用必然是消极的——使人听天由命"。④ "叔本华关于悲剧的解释

① 但也有个别学者认为西方悲剧的主人公是主动承担苦难的,如雅斯贝尔斯《真理论》、布鲁克斯编《西方文学中的悲剧主题》、布拉德雷《莎士比亚的实质》、阿瑟·密勒《悲剧与普通人》等,参黄药眠、童庆炳主编《中西比较诗学体系》下,人民文学出版社1991年版,第730—731页。
② 叔本华《作为意志和表象的世界》,石冲白译,第420页。
③ 叔本华《作为意志和表象的世界》,石冲白译,第40页。
④ 鲍桑葵《美学史》,张今译,商务印书馆1987年版,第472页。

却有其特色。悲剧教人听天由命：它对我们起着一种意志镇定剂的作用；它提示了不仅在人生问题而且在生活意志本身均应取俯首认命的态度。"①叔本华认为："在悲剧里，人生可怕的方面展示给我们。我们看到了人类的悲哀，机运和谬误的支配，正直的人的失败，邪恶的人的胜利。""看到这样一种景象，我们感到我们自己必须抛弃生存意志，不要再想它。也不要再爱它。""世界和人生不可能给我们真正的快乐，因而也就不值得我们留恋。悲剧的实质就在这里：它最后引导到退让。"②也即"悲剧可以帮助人们认识生活，打开人们心灵的窗户，从根本上揭示现实世界的罪恶本质。总而言之，悲剧艺术可以证明悲观主义哲学的正确，但是，作为一种艺术，它割断了同意志的联系，从而导致'断念'（一译退让，指看破红尘，丧失信心，自愿退出人生舞台）情绪的出现。"③甚至认为，面临悲剧，"我们看到最大的痛苦，都是在本质上我们自己的命运也难免的复杂关系和我们自己也可能干出来的行为带来的，所以我们也无须为不公平而抱怨。这样我们就会不寒而栗，觉得自己已到地狱中来了"。④ 这便抹杀了是非和罪恶的界线，放弃正义和道义的原则，违背文艺创作所应追求的真善美理想。

王国维列举的《窦娥冤》和《赵氏孤儿》等悲剧则与此完全不同。

从上述引论中列举的"即列之于世界大悲剧中，亦无愧色也"的关汉卿之《窦娥冤》和纪君祥之《赵氏孤儿》来看，其主角窦娥、程婴、韩厥、公孙杵臼等人本无必死于难（程婴本人虽最后未死，但他献出了自己独生幼儿的生命）的情势，却都为道义和正义而主动承担起责任，步入悲剧结局。"仍出于其主人翁之意志"，指悲剧主角主动承担责任，以帮助别人解脱苦难，向"交构其间"之恶人（商务版石冲

① 雷纳·韦勒克《近代文学批评史》第二卷，杨自伍译，上海译文出版社1988年版，第379页。
② 转引自程孟辉《西方悲剧学说史》，中国人民大学出版社1994年版，第330页。
③ 吉尔伯特、库恩《美学史》下册，夏乾丰译，上海译文出版社1989年版，第618页。
④ 叔本华《作为意志和表象的世界》，石冲白译，第353页。

白的译文为"造成巨大不幸的原因可以是某一剧中人异乎寻常的,发挥尽致的恶毒,这时,这角色就是肇祸人"①)发起挑战的主动精神和誓死不屈的坚强意志。"出于其主人翁之意志"是引起悲剧冲突的关键。而出于其意志的主动性,与被动地陷入厄运、性格缺陷和与社会、环境发生冲突的命运悲剧、性格悲剧和社会悲剧中的主角的人生态度有着根本的不同,此类悲剧可称为意志悲剧。

窦娥为救助别人而牺牲自己,陷入冤案后坚贞不屈,临刑还立下三桩无头愿,表现其誓与冤案制造者抗争到底的钢铁意志和坚强决心,死后还要寻机伸冤报仇。程婴、韩厥、公孙杵臼在搜孤救孤这一惊心动魄的救助他人的斗争及其隐含的"君子报仇,十年不晚"的坚忍信念所表现的忠勇智信和有冤必伸、有仇必报的心理和意志,在一定程度上反映出中华民族嫉恶如仇、敢于反抗、敢于胜利的民族心理和斗争传统,由此种种,皆是这些"主人翁"主动"蹈汤赴火"的性格基础和精神延伸。对悲剧人物蹈汤赴火的经历和主动赴难的意志的推崇,见出王国维将悲剧美和宏壮美紧密结合而又突出"崇高"的戏剧美学观。其"仍出于其主人翁之意志"一语中的"意志"一词,我认为,这指放弃生命意志(或译生存意志),舍身救人、舍生取义的善的意志,也是张扬其个性和人生理想的自由的善的意志。与叔本华认定悲剧艺术割断、抛弃生存意志和断念、退让的消极观点完全不同,"其主人翁之意志"是一种主动、积极、进取的心理动力,他们本无必遭灾难的困境,更非因自己性格、素质缺陷而陷入困境,而是旁观正义遭损、他人受难时,因出于义愤而主动投入与邪恶势力的誓死斗争并义无反顾地献出自己的生命。这样的悲剧人物非常符合康德关于意志基于自由,意志的客体是善,而且是带有最高利益的道德的善的观点。他们中的优秀者,甚至可以成为正义和道德的化身。

① 叔本华《作为意志和表象的世界》,石冲白译,第 352 页。

王国维高度赞扬的这些悲剧"主人翁",我认为,他们放弃生的权利之意志,具有向悲惨命运和邪恶势力的主动挑战精神和主动承担不幸以帮助别人解脱苦难的崇高品质,与西方推重伟大的思想和高贵的感情的崇高观虽有相似之处,但其品质更为高尚,性格极为坚强,其精神境界为西方悲剧主人公远所不及。西方悲剧中只有埃斯库罗斯的《普罗米修斯》三部曲中的主角普罗米修斯因为人类偷火、教人类配草药治病、给人类输入智慧、主动帮助人类而陷入悲剧。但他的悲剧仅仅是受到宙斯的惩罚,而他自知自己不会死,以后还会被救出,只要等待命运的转机即可,而当命运转折时,迫害他的宙斯将受到惩罚。所以这样的悲剧结局,与一般的意志悲剧中的主人公必死于难的悲剧性质与程度是很不同的。而且这个三部曲今仅存《被缚的普罗米修斯》一剧,其救助人类的具体情节已不可知。另如索福克勒斯的《安提戈涅》,女主角虽是主动出手埋葬哥哥,但因其兄惨死,她作为妹妹已经陷入悲剧,她是在陷入悲剧之后的行动,而非与别人的悲剧毫无干系而投入悲剧的。

总之,王国维的这种悲剧观,突破了西方美学的樊篱,显出我国传统美学的特色,是学自西方又能超越西方,达到中西交融作出自己创造的领先性学术成果。本文即以此为基础,发展和建立这个悲剧意志理论。

五、中国戏曲史视野中的意志悲剧佳例

像本文这样定义的意志悲剧,中国戏曲史上产生了不少佳例。除了《赵氏孤儿》和《窦娥冤》之外,王国维《宋元戏曲考·元剧之文章》论及"而元则有悲剧在其中"时列举的《火烧介子推》《张千替杀妻》也属意志悲剧的范畴。介子推目睹晋献公荒淫无道,朝中大臣无人劝谏,他则冒死进谏;回家隐居后,曾留重耳躲藏,又陪伴重耳流亡多年,伺机报仇。重耳当上晋国国君后,他又偕母归隐山中,重

耳烧山逼他出山，他与老母被焚山中。介子推为道义而历险、丧身，他本来只要略退一步，便可确保平安快活。屠户张千家境贫寒，与老母相依为命，本亦平安无事。邻居员外与他结义为兄弟，其妻勾引张千，还要杀夫。张千感念员外的情谊与恩德，抢过刀子，替员外杀妻，又去公堂自首。临刑前他告诫员外，应娶一个端庄稳重的贤妻。张千为了帮助员外消除后患而代他杀妻，自己丧命。

明代悲剧中，因政治黑暗而挺身出来斗争被杀的著名作品有李开先《宝剑记》、王世贞《鸣凤记》、李玉《清忠谱》等戏文、传奇，和徐渭《狂鼓史》、叶宪祖《易水寒》、茅维《秦逢筑》等杂剧。《宝剑记》叙林冲上本弹劾童贯、高俅，受迫害而逼上梁山。《鸣凤记》叙严嵩专权，欺君误国，夏言等八个忠臣弹劾严嵩，均受迫害，四人被杀。《清忠谱》描写颜佩韦等五人为救助受阉党迫害的清官周顺昌而大闹府衙，惨遭杀害。《狂鼓史》表现祢衡击鼓骂曹故事，《易水寒》《秦逢筑》皆叙荆轲等反抗暴政、谋刺秦始皇的历史故实。

清代悲剧中此类作品有丁耀亢《表忠记》、周稚廉《翠忠庙》、汪光被《易水歌》。另有反抗异族凶侵害民的孔尚任《桃花扇》、杨潮观《凝碧池》传奇和陆世廉《西台记》杂剧。另有黄燮清《桃溪雪》传奇，描写吴绛雪为保全乡里，牺牲自己，让叛贼抓去。

另有一类描写义仆救主，牺牲自己的悲剧，明末清初的苏州派诸家最擅于此。著名的有李玉《一捧雪》、朱素臣《未央天》和杨恩寿《理灵坡》等传奇。莫成为主替死、雪艳刺汤自尽等皆非愚忠之举，而是发扬底层人民维护正义、道义、伸张正气与邪恶势力作主动、坚决斗争的精神。另如《五高风》中的王成，他们在主人遇难时甘心情愿为主人代戮；《党人碑》中的刘琴被误以为是刘逵的女儿而被拘捕入狱时，竟说"小姐金闺弱质，正堪指鹿为马，奴是村户蒲姿，何妨以李代桃"；《未央天》中的臧婆为主自刎，马义也甘心以自己与女儿的生命救主。如果说西方描写仆人救助主人的戏剧多为喜剧，明清传奇则多为悲剧。

这些悲剧的主角都非命运或情势所迫,而是自愿、主动承担悲剧后果,表现爱国或侠义的心胸。这也是我们民族优秀传统的成功艺术反映。

尤其是出身底层(可能是奴仆出身的)的杰出剧作家李玉创作的《清忠谱》和《万民安》是正面描写声势浩大的救国救民的群众运动的盛况。剧中,市民和织工的政治觉醒,充分展示了晚明思想解放思潮的实绩和资本主义萌芽时期的社会面貌。这样宏大的群众运动场面,不仅在中国文学史上是前所未有的,即使已处资产阶级革命风起云涌之势的同期西方文学也未有表现。这无疑是明清传奇名家为中国和世界文学史所作出的又一历史性贡献。《万民安》所描述的葛成领导的苏州市民的抗税运动,是苏州市民为了捍卫自己的经济权益而进行的斗争。他们本可忍耐,但是他们选择了斗争,这就体现了悲剧主角的主动性。李玉的另一杰作《清忠谱》描写的是天启六年(1626)苏州气势磅礴的市民风暴,这是一次为声援东林党人周顺昌而发起的纯粹的政治斗争,其规模不亚于万历年间的抗税运动。他们本可旁观,但是他们选择主动介入,介入到正义的政治斗争中去。另需强调的是,两剧中描写的苏州人民中主动投入抗暴斗争的英雄儿女,豪气万丈,却纪律井然,对无辜群众秋毫无犯,对街市店铺绝无骚扰,这样的高素质的市民运动,才是真正的完全意义的正义的行动,这样的正义行动通过剧作家的生花妙笔的表现,得到了千古读者观众的由衷喜爱。

中国的悲剧有时以大团圆作为结尾,有的学者便否认这种作品是悲剧。实际上,正如陈瘦竹先生所指出的,这种结局圆满的悲剧,在西方也是常见的,古希腊埃斯库罗斯的悲剧就常以大团圆作结。例如《普罗米修斯》三部曲的第二部《普罗米修斯被释》中,悲剧主角普罗米修斯就与宙斯言归于好,而第三部《带火的普罗米修斯》更表现了雅典人民感谢这位英雄的庆典活动。莎士比亚的悲剧《罗密欧与朱丽叶》的男女主角虽然不幸丧生,但蒙太古和凯普莱特两个家

族却因此而尽释前仇,以和解作结。这虽是一个"凄凉的和解",但也是一种结局圆满的悲剧①。

六、意志喜剧论和中国戏曲作品的佳例

喜剧指通过选材和巧妙的编排来达到令人赏心悦目、开怀大笑的艺术效果的轻松的戏剧。剧情往往以主人公如愿以偿为结局。

西方喜剧也产生于古希腊,甚至比悲剧更早就产生了喜剧,第一位著名喜剧家即古希腊的阿里斯托芬。而中国的喜剧萌芽虽也早就于与古希腊同时的先秦时代就有了,当时称为"俳优"、"优孟",后又称为"滑稽",但自戏曲中的喜剧产生后,一直没有专门的名词称呼之。

因此中国也向无"喜剧"这个名称。戏曲中的"喜剧"这个名称也是西方学者首先提出的。1817年,英国汉学家德庇将元代武汉臣的杂剧《老生儿》译成英文,名为《老生儿:中国戏剧》,在伦敦出版。1819年,法国汉学家布律吉埃·德索松根据这个英译本翻译成法文,书名改为《老生儿:中国喜剧》,在巴黎出版。这是首次用"喜剧"这个名称称呼中国戏曲中的有关作品。

中国首先引进西方"喜剧"概念的还是王国维,他于1907年发表的《人间嗜好之研究》中,明确将中国原称为"滑稽戏"的戏曲称之为"喜剧"(即滑稽剧)。

由于自柏拉图至现代,西方的喜剧理论仅仅论述被动地处于被嘲笑的地位的各类可笑角色的喜剧②,所以喜剧被定义为:一般以嘲笑的方式,对不受欢迎的、具有潜在危害的行为提出批评和进行

① 陈瘦竹、沈蔚德《论悲剧与喜剧》,上海文艺出版社1983年版,第27页。
② 柏拉图的有关观点,朱光潜先生有精辟的概括,见《朱光潜美学文集》第1卷,上海文艺出版社1982年版,第263页。西人的此类观点另可参见亚里斯多德《诗学》,人民文学出版社1962年版,第15页;车尔尼雪夫斯基《论文学》中卷,上海译文出版社1979年版,第89页;柏格森《笑——论滑稽的意义》,中国戏剧出版社1980年版,第85、89页等。

矫正的喜剧类型。喜剧性的效果就是通过人的愚蠢来逗笑。剧中人物和他们的挫折困境引起的不是忧心愁绪而是含笑会意①。

喜剧一般分为爱情喜剧、讽刺喜剧、风俗喜剧和闹剧等。也有性格喜剧、风雅喜剧和世俗喜剧等名称。

本文确立的"意志喜剧",这个名称和"意志悲剧"一样,也是一个新的概念,具有特定的定义。意志喜剧与一般的喜剧不同,一般的喜剧的主人公都是被动地处于被嘲笑的地位,喜剧冲突多靠误会巧合来组成,而意志喜剧中的主人公像意志悲剧一样,也因出于正义和道义,主动帮助他人,都是主动地进入喜剧中的可笑角色或造笑角色,正面的喜剧形象全靠自己的聪明、机智和灵慧,有时还用幽默的言行,愚弄了丑恶的反面的喜剧形象,造成笑料,并取得斗争的胜利。意志喜剧歌颂富于正义感的主人公的幽默、机智、狡黠,尤其是伸张正义的主动精神和为正义而甘愿冒险的牺牲精神。

在一定的意义上可以说最早的意志喜剧也是在中国的。司马迁《滑稽列传》记载的优孟和优旃,是最早演出意志喜剧的艺术家。

优孟是春秋末期楚国人(前613—前591前后在世),是先秦时代优人中最有名的一个,被看作中国古代第一位名伶,也即中国古代第一位著名演员。在《史记·滑稽列传》中记录了他的两个故事:用幽默的语言和夸张的手段讽谏楚庄王厚葬爱马,"贱人贵马"的错误行径;孙叔敖当楚国相多年,尽忠为国,又保持廉洁,把楚国治理得这样好,使楚国能够强大起来,称霸天下。可是他一旦身死,他的儿子竟一点得不到楚国的照顾,穷得家无立锥之地,还要靠自己每天背柴来维持生计。他目睹孙叔敖后人的惨况,就穿上已故名相孙叔敖的衣冠,栩栩如生、维妙维肖地装扮成孙叔敖,勾起楚王对往日孙叔敖的回忆,想起孙叔敖生前的功绩,打动楚庄王,启发楚庄王抚恤其

① M.H.艾布拉姆斯《欧美文学术语辞典》,朱金鹏、朱荔译,北京大学出版社1990年版,第45页;林骧华主编《西方文学批评术语辞典》,上海社会科学院出版社1989年版,第377页。

后人,让其后代可以过上温饱的日子。这就是二千多年来盛传不衰的"优孟衣冠"的典故。这个典故,显示了优孟主动发挥自己的才华,以他正直善良的人品,用幽默的喜剧性手段纠正昏君的错误言行。

司马迁《史记·滑稽列传》继优孟之后记录了优旃的三个故事,这些故事都是描写他如何用智慧纠正皇帝的错误的:在秦始皇时代帮助雨中的卫士得到轮流休息,阻止秦始皇准备大规模扩大自己打猎的场地,赶走百姓,把东起函谷关,西至雍县、陈仓的千百里沃野都开辟为养殖禽兽的皇家园林,供自己自由游猎,这一件劳民伤财的坏事;阻止秦二世将城墙重新油漆一遍,以图风光的蠢事。

宋朝大诗人苏轼也写诗赞美道"不如老优孟,谈笑托谐美",指出优孟能寓诙谐于谈笑之中,以讽谏帝王,匡正时政得失。《文海披沙》更载录了明代谢在杭的话说:"自优孟以戏剧讽谏,而后来优伶往往戏语,微发而中,且当言禁猛烈之时,而敢于言,亦奇男子也。"这就更明确地表明优孟用这种诙谐喜剧形式的表现手法,来对君主进行讽谏,奠定了我国戏剧技艺的现实主义基础,也为后世优伶指明了方向,后来的优人艺伶,往往效仿他的手法,在封建专制压迫、满朝文武无人敢言之时,能主动挺身而出,支持正义,为民呼喊。像敬新磨、阿丑等人,都继承了他的这种优良传统,而且这种传统,一直流传下去,直到近代,依然如此。其影响之大,可谓深远。清末著名京剧丑角刘赶三就自称:"吾其服优孟衣冠,效优孟,为众生说法,庶可砭末俗于万一。"

优孟和优旃及其后世的优人,用其自由发言的权利,为了正义而挺身而出,与封建帝王的谬误和邪恶作斗争,用自己的喜剧言行阻止暴君的昏庸行为或救助名臣后裔或帮助民众脱离苦难,此后唐宋的参军戏、滑稽戏也多此类作品。其他有正义感的人物演出的意志喜剧也是如此,王实甫《西厢记》中的红娘就是如此。这些喜剧角色冒险助人皆出于本人之出于善心的自由意志,而不是被动卷入冲突之漩涡,参照意志悲剧突出"主动涉险"的界定,我们也可称这些

喜剧为"意志喜剧"。

元杂剧和明清传奇也多这样的作品,最著名的除《西厢记》中的红娘之外,另如关汉卿名剧《救风尘》中的赵盼儿则是救助受难姐妹的妓女英侠,《望江亭》中的谭记儿则是救护自己身为遭难官员的丈夫的女中英豪。又如《李逵负荆》中的义士李逵等都是主动为救助别人,而成为喜剧角色的侠义人物,戏曲中此类剧目很多。

七、意志悲剧说和意志喜剧说视野中的西方名著举隅

当代西方学者也重视喜剧中善的体现,例如美国学者玛·柯·斯华贝在其喜剧研究的名著《喜剧中的笑》中说:"最高幽默的秘密在于慷慨宽宏,心胸开阔而且仁慈善良,它所关注是扭曲的、痛苦的、多少有些欢乐的生活过程,以及整个人类而不只是某一特殊社会或某一天的世态。它给我们新思想,走上发现之路,使得我们能从各个层次察看世界。"①

但此论和西方众多的喜剧理论著作一样,没有从喜剧主角因善念而主动介入或引发喜剧事件的角度认识和探讨这个问题,所以西方没有提出"意志喜剧"的概念。

而在创作实践上,西方的意志喜剧颇多,这是因为西方表现侠义题材往往采用喜剧形式。

西方虽然没有创立意志喜剧理论,但在创作实践上,却由古希腊的阿里斯托芬《阿卡奈人》和米南德肇其端,后有古罗马普劳图斯的《撒谎者》、泰伦提乌斯的《福尔弥昂》等名著,继中国之后,在西方文化史上首创了意志喜剧。这些喜剧多叙述仆人为了正义而主动介入纠纷,帮助主人或他人摆脱困境、成人之美。

① Marie Collins Swabey, Comic Laughter, pp.101-102, Yale University Press, 1961.转引自陈瘦竹《欧美喜剧理论概述》,《戏剧理论文集》,中国戏剧出版社1988年版,第59页。

普劳图斯流传至今的二十一部剧本中，大部分是计谋喜剧。计谋喜剧通常以年轻人的爱情为线索，男女真心相爱，然而遇到困难，全靠机智的奴隶巧于心计，帮助小主人摆脱困境，最后爱情完满成功。《撒谎者》（公元前191）是普劳图斯最好的喜剧。剧中主要人物奴隶普修多卢斯足智多谋，乐于助人，此剧着重描写他如何帮助少主人赢得心爱的人。另如《凶宅》也是计谋喜剧中比较出色的一部，剧中突出了特拉尼奥的机敏，以塞奥普辟德斯和西蒙的呆愚作陪衬。特拉尼奥虽然被视为"小人"，但他对主人的愚弄却令人拍手称快。莫利哀的许多喜剧都或多或少受到它的影响。

泰伦提乌斯的《福尔弥昂》也是这种类型的剧本。剧中塑造了一个机智的门客形象，他乐于助人，运用策略，在仆人（奴隶）格塔的帮助和配合下成全了两对青年男女的婚姻。喜剧的活力主要来自福尔弥昂的富于计谋的行动，其中也体现了一定的民主倾向。这部喜剧被莫里哀改编为《司卡班的诡计》，还有其他一些剧本模仿它。

忠仆帮助主人脱险或成其好事在西方喜剧中形成了一个悠久传统，涌现了大量的优秀之作。后来法国莫利哀的《司卡班的诡计》、博马舍《塞尔维亚的理发师》等都是此类名著。如莫里哀喜剧《司卡班的诡计》和《伪君子》中的仆人司卡班、女仆道丽娜帮助主人渡过难关、赢得爱情，颇显轻松，履险如夷。另如莎士比亚《威尼斯商人》，安东尼奥为帮助朋友巴萨尼奥向鲍西娅求婚，不惜以自己的财产和生命抵押向宿敌夏洛克借钱从而陷入困境。此后有意大利哥尔多尼的《一仆二主》、法国博马舍的《塞维勒的理发师》和《费加罗的婚礼》等，皆描绘机智聪慧的仆人的精彩故事。

西方在古近代缺乏意志悲剧，但进入20世纪后，此类佳作渐多。如英国1933年诺贝尔文学奖获得者高尔斯华绥的《最前的和最后的》（剧本①，作者又有同名和同题材的小说），拉里在救助受欺弱女

① 参见英国约翰·高尔斯华绥《最前的与最后的》（三幕剧），周锡山翻译和评论《约翰·高尔斯华绥与他的〈最前的与最后的〉》，《名作欣赏》1986年第1期。

(此女后来成为他的未婚妻)时不慎将恶人杀死,他本可和情人远逃澳洲,但因警方误抓无辜者作为杀人犯处置,拉里为了维护法律的公正和救助无辜者的生命,他写信自首后与情人一起自杀。这样的悲剧,全出于拉里与其情人的善良意志,无疑属于意志悲剧的范畴。

八、意志悲剧说和意志喜剧说的广义运用

意志悲剧说和意志喜剧说,和其他的戏剧理论一样,都可以作为广义的美学理论,适用于中外小说、电影、电视连续剧等的分析、评论和研究;小说和影视中也有意志悲剧和意志喜剧。西方在古近代缺少意志悲剧,但在19世纪的小说中颇有这样的作品。例如法国文豪雨果的《九三年》《巴黎圣母院》和《悲惨世界》等长篇小说巨著。

20世纪的戏剧、小说、电影则有大量的意志喜剧,例如著名法国电影《佐罗》,即是令人畅怀大笑的意志喜剧的佳例。另如美国电影《午夜狂奔》则是悲喜交集的意志戏剧。

中国的意志悲剧,例如《赵氏孤儿》本根据《左传》和《史记》的有关篇章改编,两书中的众多人物的事迹,都是意志悲剧的佳例。如企图刺杀秦王的荆轲,《史记·游侠列传》中的诸多英雄和主动出战兵败投降的李陵,连《史记》作者、为李陵辩护的司马迁也可以说是意志悲剧的主人公,《汉书·司马迁传》即可谓是意志悲剧。小说名著如《水浒传》中的鲁达,他本来处境还是比较优裕的,首先他担任一定职务,既有一定社会地位,又有自在快活的生活,经济上没有家室拖累,也比较自由。第二,受到上司的器重和爱护。他因性格刚烈,武艺高强,老种经略相公特地派他到小种经略相公处任职,这既是对自己儿子的一种惠顾,同时也可以看作一种合理的"人材储存",以后边关上需要时再起用他。小种经略相公充分理解父亲用意,也十分尊重和爱惜鲁达。鲁达跌入困境、逆境乃至绝境,全是因

为他在正义感和人道精神的驱使下,挺身而出,打抱不平,为了救助受恶霸郑屠蹂躏欺诈的弱女金翠莲和落难英雄林冲而犯了人命案,得罪了当政权贵造成的。鲁达事先毫不犹豫,事发时义无反顾,事后绝不后悔,体现了一种浩然正气和磊落胸怀。他从军官沦落为清苦的和尚,直至落草为盗的人生悲剧,全因主动承担维护道义、正义的善的意志、向邪恶斗争而造成的。

由于意志悲剧和意志喜剧一般都贯穿着侠义精神,故而也可称为侠义悲剧和侠义喜剧,"侠义"一词中国色彩更强,但"意志"一词的概括性似更强,故以"意志"命名更为恰切。

神秘现实主义和神秘浪漫主义

中国戏曲文学取得了众多的伟大成就,除了前已论及的首创意志悲剧和独立创造和发展意志喜剧之外,戏曲中神秘现实主义和神秘浪漫主义创作方法①所取得的杰出成果,也具有首创性的意义。今作一简要论述。

神秘现实主义和神秘浪漫主义的创作方法以神秘文化为基础。神秘文化主要包括宗教、道术法术巫术、气功和特异功能,以及神仙、妖魔、鬼魂、梦幻、占卜等内容;还有道佛两教宣扬的仙境神界、天堂地狱、三世轮回与因果报应等。这些宗教、巫术等神秘文化的伟大成果都极大地启发和开拓了作家的艺术想象力②。

我给神秘现实主义和神秘浪漫主义文学艺术所规范的定义是:对于作品中所表现的神秘人物、故事、现象,作者和部分读者认为是实际生活中真实存在的,属于神秘现实主义;大家都认为所描写的人物和情节在真实生活中不可能存在,纯属作者艺术虚构的产物,则属于神秘浪漫主义③。这个定义,也适合本文。

学术界过去都将神秘主义文学艺术作品归结到浪漫主义之中,少数则定名为超现实主义、幻想文学或其他称呼,我认为都不够恰

① 参见拙著《神秘与浪漫——文学名著中的气功与特异功能的描写》(百花洲文艺出版社1999年版)、拙文《〈牡丹亭〉和三妇评本中的梦异描写述评——拙作〈真实与虚幻——文学名著中的梦异描写〉中的一节》(《浙江艺术职业学院学报》2007年第4期、《2006·中国遂昌·汤显祖国际学术研讨会论文集》,西泠印社出版社2008年版)。
② 拙文《论印度佛教文化对中国文学的全面渗透和巨大影响》(《中国文化与世界》第五辑,上海外语教育出版社1997年版)和《中国文学史研究的新成果和局限》(《复旦学报》1997年第5期),对此已有阐发,兹不展开。
③ 同注1。

切。而之所以存在"神秘现实主义"文学艺术的流派和创作方法,是因为不仅古近代作家,而且还有很多现当代作家是公开相信神秘文化的真实性的。例如,加西亚·马尔克斯在获诺奖的授奖演说中强调拉美魔幻作品中描写的神奇内容是现实生活中的确发生的事实,所以西方将这个流派命名为"魔幻现实主义"文学。尽管近六十年来中国大陆将中国此类作品表现的神奇人、事,一度予以彻底否定,还批判其为"封建迷信"、"伪科学"等,近年仍还有多位国内一流作家的多部名作给以精彩表现①,不过这些作者声称受了拉美魔幻现实主义的影响,而不敢提及中国神秘文化悠久、丰富、深厚的传统,只有个别作家敢于公开相信其真实性,最新的例子如杨绛《走到人生的边上》谈她经历和见闻鬼魂和算命的多个往事②,王安忆也明确说:"我母亲曾经(在)绍兴找乡下人算命,乡下人算命算得蛮准的。他给我父亲算命说……我觉得算得也很准。""我是相信有这种神鬼之说的,但科学一定要把它解释得非常合理化。"③

 本文对于这些神秘文化不作特定的肯定或否定立场,只是就文学中的此类描写和著名作家的有关观点作客观介绍和艺术分析。

 我国文艺作品中以神秘文化为题材的仙魔神鬼形象的描写和占卜相面以及种种神奇事迹的记叙,本有悠久的传统,尤其是随着佛教的传入和道教的产生,六朝志怪和唐传奇小说中,仙魔鬼魂形象大量出现。但这些作品篇幅简短,尤其是牵涉神秘的情节都很简单,仙魔鬼魂的形象尚显单薄,缺少人物的行动、语言、心理的充分描绘,故而从神秘主义题材创作的角度看,在艺术上还不能说是现

① 以国内最高文学奖项"茅盾文学奖"来说,如获 1988 年第三届提名奖的二月河《雍正皇帝》和获奖作品霍达《穆斯林的葬礼》、1995 年第四届获奖作品陈忠实《白鹿原》、2000 年第五届获奖作品阿来《尘埃落定》和 2005 年第六届获奖的熊召政《张居正》、宗璞的《野葫芦引》的第二部《东藏记》(和第一部《南渡记》)都描写了鬼魂、异梦、巫术、卜卦、特异功能等内容,表现了生活中可能发生的神奇事实,或虚构了神奇人物和故事,展现了丰富的艺术想象力。
② 杨绛《走到人生的边上》,商务印书馆 2007 年版。参见此书前言"一、神和鬼的问题,四、命与天命"等章节。
③ 《王安忆与张旭东对谈录》,《西部·华语文学》2007 年第 6 期。

代意义上的成熟作品。宋元南戏和元杂剧首创、明清传奇与明清小说同步发展的神秘题材作品,故事比较详尽,描绘细腻,人物刻画细致生动,一些仙魔尤其是鬼魂形象已经达到典型人物形象描绘的艺术高度。由于小说和戏曲的交互影响,明清小说也有不少描写鬼魂的精彩作品和典范作品,尤其是《聊斋志异》,受戏曲和古代小说的双重影响,于此更是大擅其场。

总之,在世界文化史上,中国和西方、印度的文学艺术都创造了众多生动优美的仙魔鬼魂形象,取得了令人赞叹的巨大成果,其中,中国戏曲成果卓著,取得独特的成就,今作略论如下。

一、神仙妖魔、宗教人物的艺术形象

元杂剧的神仙道化戏很多,塑造了吕洞宾、铁拐李等八仙的形象;也有遇仙点化而成仙的人物形象,其中如元末王子一的杂剧《误入桃源》等,颇多痛恨蒙元统治的黑暗世道,以理想的仙境安慰和寄托自己痛苦的灵魂,自娱娱人的优秀作品。

明清也颇有这样的剧目。如叶小纨痛心于姊妹的夭折,特撰杂剧《鸳鸯梦》,寄托自己思念姊妹,希望与她们重聚的殷切愿望。剧中三位主角原是仙界的仙子,后因动了凡心,被西王母谪罚到人间。在尝尽人世的"离合聚散、悲欢愁恨"之后,蕙公醒悟人生如梦的道理,与已死的昭公和琼公重聚,同到瑶池为西王母献寿。蕙公于剧末唱道:"为嗔痴久恋身,才撇下来上方,喜相逢原是前朋党。虽则是生离死别今遇聚,石烂江枯义未降。从此去,浑无恙。今已后,同登碧落,共渡慈航。"用这样的大团圆结局,寄托自己的哀思,渴望三姊妹能够悟道升仙,在天上重聚,永不分离。

《雷峰塔》中白娘子是一个非常有特色的艺术形象。她为了追求爱情,化蛇身为美人,主动搭识老实忠厚的许仙,与之结为夫妇,为了拯救丈夫的性命,甘冒艰险,上神山去盗仙草,又为了捍卫自己

的爱情与法海勇敢抗争被压在雷峰塔下,最后达到"佛圆",十六年后位列仙班。她的伴侣是性格刚烈、脾气急躁的青蛇,出于友谊,她也化为女子,名为小青,陪伴在白娘子的身边,为她分忧解难。后来愤于白蛇死恋一再背叛的许仙,执迷不悟,她告别挚友,自去修行。她的出现,为全剧增添了波澜和色彩。将令人生畏的蛇,写成仙女般的可爱可亲的人物形象,这是一个奇迹。剧中的法海,忠于佛法,执着地拯救许仙,捉拿和严惩白蛇,他对待执法的顽固坚韧,和后来法国雨果《悲惨世界》中的侦探沙威,可谓相类。

二、寺庙道观的重要作用、宗教活动场面和天堂地狱的生动描写

戏曲中常常将寺庙道观作为男女主角得以相见相遇并开始其爱情历程的圣地。《西厢记》中的张生、崔莺莺,《玉簪记》中的潘必正、陈妙常,都在此奇遇。因为古时女子的行动缺乏自由,她们到寺庙道观烧香拜佛,是唯一可以外出活动的机会。在这种场合,平时难得见到女子的青年男子对她们倍加注目,她们对可心的少男也会分外留心,严肃庄穆的宗教圣地,成为少男少女开始心灵交往的意外福地。

古代各类宗教活动如做道场超度亡灵、施法术驱捉魔鬼等,是极为频繁的。戏曲不乏描写宗教活动的生动场面的佳例。例如《西厢记·斋坛闹会》描写超度亡灵的场面,张生化五千钱,借搭做亡父的超度为名,饱看莺莺美色。《西厢记》通过在严肃悲怆的超度法事进行的过程中,众位僧人因为惊艳于莺莺的绝色,魂不守舍,心思大乱的精心刻画,反衬莺莺的之美。又描写莺莺尽管彻夜忙碌悲啼,她的灵眼慧心也觑见张生"外像儿风流,青春年少","内性儿聪明,冠世才学";又领会他"扭捏着身子儿百般做作,来往向人前,卖弄俊俏",皆是主动向自己示爱的表现,她因此而"自见了张生,神魂荡

漾,情思难禁",不禁渴望:"谁肯将针儿做线引,向东邻通个殷勤?"这个场面无疑已为张崔之恋打下了坚实的基础,在全剧中起着重要的作用。

《娇红记》描写女鬼冒充男主角的情人与他幽会,第二十五出《病禳》描写家长发觉后,请女道士驱鬼。作者以饱满而带幽默调侃的笔调,生动真实地描绘道婆请神作法,驱鬼禳病的有趣过程:

(外)这分明害了甚么鬼病。昨已叫李媒婆去请张师婆来禳解,看他来怎么说。(丑、外、旦、净同上。丑)此间已是,我们径进去。(进见介)张师婆,你怎生作法禳解,得我官人病体安康?(外、旦)我乃异人传授九天玄女娘娘正法,须要备办三牲酒礼,祭请神将,烧符一道,上达天庭。烧符二道,神将来临,附在俺孩儿身上。有鬼捉鬼,有怪捉怪,无不灵验。(外)牲礼已备,便可烧符请将。(外、旦)员外请拈香,待我烧符请将。(作法介)道香、德香、宝惠香、通三界香,吾奉九天玄女娘娘敕令:三界直符使者,十方从驾威灵,当境土地龙神,诸处城隍社庙,幽冥列圣,远近至真,以此真香,普同供养。伏以神威至赫,祛百魅以迎群;法力无边,扫群妖而宥物。今有本府本县本坊申庆,为因孩儿申纯,梦境随邪,病魔为祟,特于今年今月今日今时,敬谙神官,奉行摄勘,有鬼捉鬼,有怪捉怪。稽首拈香,万祈鸿鉴。(外拜,拈香介)

(外、旦击牌介)一击天清,二击地灵,三击五雷,连变真形。赫赫扬扬,日出东方,金牌一响,神将来降。(净扮神将,仗剑立坛前。外、旦书符口噀水介)吾持此水非凡水,九龙喷出净天地.太一池中千万年,吾今将来净妖气。谨请年值月值日值时值神将,速降坛前,摄勘邪魔,弗使有违。吾奉九天玄女娘娘念急如律令,敕!(净倒介,外、旦再口噀水介。净起,跳舞介)

【北寄生草】咒符的咒的威光显,拈香的拈的情意虔。俺则见青袅袅法坛前几缕香烟转,烈腾腾半空中几道灵符旋,勿律律醮堂边几阵阴风展。猛听的那金牌响处鬼神降,则我这剑光影里邪魔颤。

（外、旦）荷蒙神将来临，请问缠住申生的，是何方鬼怪，甚处妖精？（净）待吾神看来。（看笑介）我则道是甚般鬼怪，那样妖精，原来是：

【前腔】几个油头鬼，将他病体缠。（外、旦）这些女鬼，怎么模样？（净）有一个青衣的女子呵，剪双灯搭不上鸳鸯眷。有一个白衣的女子呵，恨荒丘长不出棠梨片。有一个红衣的女子呵，葬轻烟诉不出香囊怨。这都是些依花附草小精妖，敢赚杀那吟风弄月才郎面。

（生作占语介）来的是何方神将，你敢奈何的我们？（净）兀那小鬼头你听者：

【前腔】我是灵霄府天蓬将，奉仙符下九天。把俺那移星换斗神通显，驱雷掣电灵光现，排山立海威风展。（生）你便有许多本事，也奈何不的我们。我们与申生冥数当然，你休管闲事。（净怒介）这些小鬼头，你还则要兴妖作怪画堂中，（赶杀介）俺待赶赶的你潜形遁迹阴山堑。

（生）你休赶逼我，我们与申生是婚簿上注定的，你赶时可不犯了天条！（净）小鬼头噤声！

【前腔】你这婚簿上呵，注定姻缘好。则那活人儿，怎许你死鬼缠？（生）古来人鬼交媾，也是有的。（净）你便是阆苑上的神仙，也怎把书生恋？你便是水殿里的龙神，也怎做阳人眷？你便是八洞内精妖，也怎与才郎绻。你待将他游魂摄向吓魂台，俺则把你群邪押赴驱邪院。

（生）罢，罢，你如今赶的我紧，我且暂时回避。少不得二五三七四六之辰，重来相会，怕你也跟不住他哩。（生昏睡介。净）小鬼头去了。申庆，你一干人听我分付：冤魂凤世苦相缠，今生重结好姻缘。直须时地逢鸡犬，方保平安病体痊。申纯醒者，吾神去也。（倒介。外、旦）天神分付了，官人病体即好，员外可拈香谢将。（外拈香介）

【驻云飞】感应无边，凛凛威光信俨然。邪魅俱驱遣，疾病应无患。嗏，香绕玉炉烟，谨备牲牷，俯向法坛，叩首三千遍，恭送灵神上九天。

此类场面在戏曲作品中作这样真实、细腻的叙述,起着调节全剧的气氛和戏剧冲突描写的节奏的作用,活跃了剧场气氛,提高了作品的观赏性和可读性。

　　《牡丹亭》详尽描写杜丽娘死后在阎罗殿的遭遇,《长生殿》则更为热情地精心描绘杨贵妃死后,历经地狱、仙境的磨炼和拯救,终于和李隆基重逢。《长生殿》这段"上穷碧落下黄泉"的描写,是继承和发展白居易《长恨歌》和陈鸿《长恨歌传》的出色创新。陈寅恪评论《长恨歌》时,一再强调"乐天之诗句与陈鸿之传文所以特为佳胜者,实在其后半节畅叙人天生死形魂离合之关系"①。极其欣赏其末段灵魂和仙境描写,但与《长生殿》相比,《长恨歌》《长恨歌传》的描写是简短的,而《长生殿》则在《冥追》《情悔》《神诉》《尸解》《仙忆》《怂合》《雨梦》《觅魂》《得信》《重圆》中,以全剧五分之一、长达十出的宏大篇幅,畅写地狱景象、天上仙境、玄幻梦境,抒发李杨两人灵魂深切痛苦,表现两人对平生骄奢淫逸、误国害民的行径深作自我忏悔、谴责,和最终在仙界重圆,决心洗心革面,终身修行以赎前罪的曲折历程。细察李杨爱情这个题材,只有用这种神秘浪漫主义的高明手法,才能生动有力并酣畅淋漓地表达作者既谴责和批判李杨的荒淫误国,又歌颂他们真挚深沉的爱情这样丰富复杂的主题。

三、人与动物之恋、人鬼之恋和
再世故事、两世姻缘

　　戏曲中有多部作品虚构人与动物精怪之恋,如元杂剧《柳毅传书》《张生煮海》,宋元南戏《观音鱼篮记》(越剧改称《追鱼》)和清代传奇《雷峰塔》(《白蛇传》)等,精心细腻刻画人与龙蛇、鲤鱼富有诗意的爱恋。这些动物的精怪,为了爱情费尽心思,甚至不惜吃尽千

① 陈寅恪《元白诗笺证稿》第五章《新乐府》李夫人,上海古籍出版社1978年版,第262页。

辛万苦,执着地维护自己的感情。白娘娘在偶露真相、吓死许仙后,为了拯救丈夫,冒死偷盗仙草,而《观音鱼篮记》中的鲤鱼精冒充书生张真的未婚妻金牡丹与他幽会而被拆穿时,她为了坚守爱情,演出一场真假牡丹难分难辨的闹剧,甚至挟带真牡丹逃遁。

元杂剧和明清传奇中,鬼魂戏很多,且以女鬼的戏为多,所以专设"魂旦"一行来扮演。而鬼戏在舞台表演上别有一番既令人恐惧又引人兴趣的魅力,激起观众分外的审美兴奋。元杂剧《窦娥冤》中的窦娥死后,她的角色就是标明"魂旦"而上场的。明传奇《娇红记》第三十九出《妖迷》,年少夭亡,殡居翠竹亭前的鬼魂,也是魂旦扮演的。

《娇红记》、《柳荫记》(又名《梁山伯与祝英台》)等名作描绘情人死后,化为鸳鸯或蝴蝶,将人间未遂的忠贞爱情,在死后继续,表现了极为丰富的艺术想象力。《娇红记》的结局是王娇娘和申纯的爱情经过种种艰难曲折,依旧不能如愿,王娇娘抑郁而死,申纯则自缢殉情,他们最后通过鸳鸯显灵,在天上归入仙道后"仙圆",两人的身份从金童玉女升为玉皇案下修文侍史和王母台前司花仙使。

《牡丹亭》则描写杜丽娘死后,在柳梦梅"拾画叫画"之后,她的鬼魂与柳梦梅鸳梦重温,此后她还复活,他们正式做了人间的夫妻。

明传奇《水浒记》《红梅记》等多种剧目都有一段描写人鬼相恋或还魂成婚的离奇故事。如《水浒记》临近剧末,有《感愤》一出,用出人意表的鬼魂的心理和结局来勾画一个特殊的人鬼之恋的"团圆"。此出描写婆惜被杀后竟在阴间不甘寂寞,思念阳间的昔日情人,于是她半夜去敲张三房门。这种心理描写颇出剧中人张三和观众的意料之外,但又符合此鬼的性格和不幸的境遇,显得十分合情合理;这种心理,不仅获得观众的理解,更且博得观众的同情。张三始以为艳福降临,感到意外之喜,接着发现对方是鬼,非常害怕,继而感到宋江才是女方的仇人,她不去报复宋江怎么来拖我去死而大惑不解,然而又恍然大悟,如此强烈的心理反差和一系列的滑稽动

作,喜剧性极强,观众获得一种开怀一笑过后又有回味的审美享受。而且观众在欣赏此出时,还能获得意外的双重心理满足:阎张的"团圆"令观众解颐,这个负情色鬼死于非命又使观众解恨。这使活捉的戏剧动作又让观众获得双重的审美享受:活捉的阴森凄惨,让观众感到恐怖,恶有恶报的结局有令人警惕的教育效果和惊险的审美愉悦。此出戏能将恐怖和戏谑两种反差极大的审美因素天衣无缝地完美渗透、结合,真非大手笔不能为。徐扶明先生认为,《水浒传》"原著对张三的结局无交代"。此出因为张三曾向婆惜发誓:"若得神绕巫山,香梦园,便做韩重干黄泉,鸳冢安。"作者强调发誓,必须兑现。"他终于落个做'风流鬼'下场,咎由自取。所以活捉三郎不同于活捉王魁,前者是情勾,是嘲笑;后者是索命,是怒骂,但皆成文章,皆有戏。"①徐朔方先生分析阎婆惜寻找张三时"认定鸳鸯冢是'两人的夙愿',却是她单方面的自我安慰。果真如此,那就用不着'活捉'了。张三郎不是她的理想情人,然而她又别无选择。这才是她真正悲剧。不是《王魁负桂英》那样的'活捉',一个被遗弃女人的阴魂向负心汉报仇雪恨,而是被害女人的阴魂执着地继续她生前的追求,虽然对方配不上她。这是既无前例、又无来者的独特创造。她因受环境而沾染的不良习气在惨死中得到净化"。②

这个独创性的情节设计,为杰出艺术家发挥高明演技提供了舞台,徐扶明先生介绍:"据说,过去,苏丑杨三演张三被捉,始而将眼往上一挺,黑珠定在中间,继而黑珠只剩半个,在眼皮内露出;接着双眼尽白,毫无黑珠,至终场,死后僵伏,即铁板桥功夫。程曾寿演此戏张三,躺僵以及尸体下场时挺直不动的表演,称为绝活。姜善珍演此戏,张三绕桌环行时,不露足;被捉时,阎婆惜鬼魂将绳套在他的颈上,他将头上转绕,成一绞纶形。这都是表演特技,非一日之功。可是,阎婆惜鬼魂身挂冥钱长吊,不时作鬼叫声,张三频露畏鬼

① 徐扶明《〈水浒记〉与〈宋十回〉》,《艺术百家》1994 年第 4 期。
② 徐朔方《许自昌年谱·引言》,《徐朔方集》第二卷,浙江古籍出版社 1993 年版,第 457 页。

状,用'三摸脸',模拟被鬼吓得面如死灰;临死时流大串鼻涕,可随意伸缩,因此显得鬼气阴森,比较恐怖。朱传茗和华传浩合演的此戏,通过疑猜、觌面、忆旧、追逐几段戏,着重表现情勾过程双方心理状态的变化,尤其是华传浩长于水袖功夫,如托袖、磨袖、搭袖、摆袖等,藉以表现张三轻狂之态。"[1]总之,此出戏,戏剧性强,表演难度高,为杰出艺术家提供表现绝技的极好机会,故而长演不衰,至今犹然。

还有一种人鬼相恋,与书生、女鬼两情相悦不同,是女鬼单恋和蛊惑书生。前曾提及的《娇红记》,其第三十九出《妖迷》,描写年少夭亡,殡居翠竹亭前的鬼魂,一点幽情不散,每夜魂游月下,见亭西轩内,有一书生,常倚床对竹而坐,吁嗟长叹。其意乃为想念室内小姐,以至于此。"色心所感,使奴不能忘情。今夜假充小姐,遂其幽怀。"《娇红记》是一出令人神伤的悲剧,此出让女鬼上场,假冒情人,如此插科打诨,减缓悲剧进程的节奏,调节全剧气氛,尤其是她的"奸计"竟然得逞,后来还需道婆驱鬼,喜剧色彩浓郁。

至于元郑光祖《倩女离魂》写的是活人的灵魂离体,去追踪自己的情人,还陪伴情人生活了三年;活人本身则睡在家里的床上,但神智不清。后来两人重逢团圆,女子的灵魂重返躯体,两人正式成婚。根据中国的气功(道佛两家都称修炼)功理,人如练出高级功夫,灵魂可以离体并自由游走和活动,而修炼是需要禁欲并最后达到彻底摆脱男女情欲的清心之举,所以灵魂外出谈情说爱,是不可能的,纯属独具匠心的高明作家利用神秘文化的资源来精心从事艺术想象的出色成果。

元代乔吉《玉箫女两世姻缘》和明代陈与郊《鹦鹉洲》传奇都写玉箫女和韦皋的两世姻缘,通过离奇曲折的故事,歌颂玉箫女生死不渝的爱情。

[1] 徐扶明《〈水浒记〉与〈宋十回〉》,《艺术百家》1994年第4期。

另如明叶宪祖《死生缘》杂剧,据冯梦龙所编《警世通言》卷三十《金明池吴清逢爱爱》改编,本事出于宋洪迈《夷坚甲志》卷四《吴小员外》,冯梦龙在后面评曰:"人生,而情能死之;人死,而情又能生之,即令形不复生,而情终不死,乃举生前欲遂之愿,毕生死后;前生未了之愿,偿之来生。"小说和戏曲皆写吴小员外游金明池,与酒肆当垆女一见钟情。女父母归,责女轻薄,女悒郁而死,化为女鬼与吴相欢。皇甫法师以鬼气缠身当死之言恐吓吴小员外,吴为保命在与女鬼约会时投法师所授之剑击女。女鬼托梦给吴小员外,解释姻缘,赠药帮其消灾,并助其成就佳缘,吴小员外的新妇褚爱爱即为当垆女卢爱爱的化身。

这些两世姻缘作品都突出了有情人终成眷属的主题。但是根据佛教再世的原理,再世一般与前世的感情和经历是彻底断绝的,故而王国维《蝶恋花》沉痛地怀疑:"往事悠悠容细数,见说他生,又恐他生误。纵使兹盟终不负,那时能记此生否?"能续前世恋情的再世婚姻,尚未有闻真实事件,故此乃艺术想象。

四、鬼魂复仇

元明清鬼魂戏的兴盛,还体现为鬼魂复仇的作品也很多。此类作品表现了作者和当时的民众与黑暗的政治和社会抗争到底、与恶人做不屈斗争的坚韧愿望和乐观精神。

宋代南戏《王魁》与明传奇《焚香记》中的敫桂英活捉负心汉王魁、元杂剧《窦娥冤》中的窦娥的鬼魂向父亲申诉冤案并上堂作证等,演绎了不屈的鬼魂为伸张正义战胜邪恶而极力复仇的著名故事。

《窦娥冤》描绘窦娥被判死刑后,痛恨天地不公,临刑罚下三个惊天动地的"无头愿",让当地不得安生。后其父窦天章来此巡查,窦娥的鬼魂托梦父亲诉冤,窦天章审案时,缺乏人证物证来制服案犯,只好请女儿的鬼魂在公堂当场现身作证,张驴儿怕鬼,拖出赛卢

医抵挡,赛卢医供出张驴儿买毒药的经过。如果没有鬼魂的恐吓,张驴儿死不认账,审官真的还束手无策。

另如元杂剧《玎玎珰珰盆儿鬼》描写贾半仙为杨国用打卦,注定他百日之内有血光之灾,如果离家千里之外,或者可躲。又特地叮嘱:这一百日之期,一日不满,一日不可回来。杨国用外出躲灾,做些生意。他回家时,先一夜在上蔡县北门外小酒店过夜,结果做了一个噩梦:进入一个花园闲逛,差一点被一个恶徒所杀,幸亏被人救下。次日,是躲灾的第九十九日,他不敢回家,路过瓦窑村盆罐赵的黑店,盆儿赵夫妇杀人越货,又将其首丢入瓦窑里烧化,将其灰和着黄泥做成瓦盆,毁尸灭迹。这个恶劣行径,惹怒了窑神,窑神显灵,痛打盆罐赵夫妇一顿,还将他们一窑的成品全部卷走,单单留下这个盆儿。盆罐赵将这个盆儿送给了退休的五衙都首领、八十老人张憿古。张憿古回家的路上,杨国用的鬼魂就跟着他,并向他哭诉自己的悲惨遭遇。张憿古是个性格刚烈,见义勇为的好汉,他带着盆儿到开封府包拯处告状。他在盆沿上敲了三下,鬼魂就玎玎珰珰地讲话,把他被杀的经过详叙一遍。包拯审案时看到厅堂阶下的屈死的冤鬼,他立即命张千逮来赵氏夫妻,审清案情,将罪犯正法。此戏卜卦、神灵、鬼魂,三种神秘文化相结合,完成了一个精彩的公案戏,京剧改编为《乌盆记》,成为杨(宝森)派老生的名剧。

明周朝俊《红梅记》传奇记叙南宋奸相贾似道带众姬妾游玩西湖,其宠妾李慧娘见到游湖书生裴禹,忍不住回顾,说:"呀,美哉一少年也!"贾贼醋心大发,回府后不理慧娘苦苦哀求,立斩其首。又召集众姬妾,说李慧娘"前日在湖中看上那少年,我已替她(他)纳聘了"。那财礼"在这金盒之内,你们大家去看"。众女起盒见到人头,全都吓倒在地。他将慧娘草草埋在园中牡丹花下,又设计抓获裴禹,囚于府中。李慧娘的幽灵与裴生幽会,遂了平生之愿。贾贼欲置裴禹于死地,李慧娘获讯将他救出。贾贼责打众妾,追查放走裴生的主犯,李慧娘的鬼魂现身,自承放走裴生,并斥责贾贼凶残。贾

贼大恐,命院子掘开慧娘埋葬处,发现慧娘面色如生,衣衫不毁。贾贼连忙命院子快买棺木,重新安葬,广济水陆道场,超度阴魂。明初瞿佑《剪灯新话·绿衣人传》关于这个故事只有一小段:"秋壑(贾似道字)一日倚楼闲望,诸姬皆伺,适二人乌巾素服,乘小舟由湖登岸。一姬曰:'美哉二少年!'秋壑曰:'汝愿事之耶?当令纳聘。'姬笑而无言。逾时,令人捧一盒,呼诸姬至前曰:'适为某姬纳聘。'启视之,则姬之首也。诸姬皆战栗而退。"《红梅记》则将这则短小的故事敷衍成数出戏曲,给予酣畅淋漓的艺术表现。现代剧作家孟超于1959年改编成昆剧《李慧娘》,后又改编成同名京剧,由胡芝风主演,还拍成了舞台艺术电影,广为传播,此剧的生命力由此可见。

另有《精忠旗》《清忠谱》中的岳飞、岳云、周顺昌、颜佩韦等人死亡以后,他们的灵魂坚持与当时的现实世界抗争。

关于鬼魂报仇,古代正史的记载也有很多。如《旧唐书》卷一百七《玄宗诸子传·李瑛传》:开元二十五年,得佞臣之助,唐玄宗的宠妃武惠妃害死太子李瑛和另两个王子,"其年,武惠妃数见三庶人(太子和两个王子临刑时都已被贬,故称庶人)为祟,怖而成疾,巫者祈请弥月,不瘥而殒"。唐玄宗、武惠妃和宫中之人都公认是三个王子的鬼魂作祟,而将她吓出大病,唐玄宗心痛这个宠妃,请巫师作法相救,无效,她终于偿命而死。但记叙极为简短,小说的此类描写也一样简短,缺乏情节的充分展开和人物言行的细腻描绘,戏曲则描绘具体细腻,往往能引人入胜。

五、占卜和相面的描写

中国的预测术历史极为悠久,商代以甲骨占卜,周代以《周易》占卜,皆用于国家大事。而在实际生活中,汉朝流行的神秘预测术以相面为主,《史记》记载颇多,如过路老者为吕后相面,许负为周亚夫相面,一位囚徒为卫青相面,汉武帝命相士为李陵母、妻相面预测

其生死；此后的史著也有此类记载，如《汉书》记载班超相面，《后汉书》王政君相面预测婚姻等，都能准确地预言他们的前途和命运。同时也有占卜的记载，如《史记》记载汉文帝占卜后才敢入长安接帝位，文帝窦皇后弟窦广国自卜为侯，汉武帝的外婆占卜，方知女儿必贵等。唐朝开始有了新的占卜术，即四柱八字算命术，此后此法流行，成为最重要的预测方法。元代流行卖卜，连当时大画家黄公望和吴镇在未出名时也靠卖卜为生，清代陈确说："太上躬耕，其次卖卜，未可谓贱，矧可谓辱！"①

戏曲有多部作品描写占卜和相面，著名的如关汉卿《山神庙裴度还带》整部戏以相面为中心，此戏描写唐朝名相裴度年轻时生活贫苦，只能借居于山神庙中苦读书。一日道士赵野鹤给他看面相，断定他明日巳时前后，必在那乱砖之下板僵身死。剧中赵野鹤详细介绍相面的原则和根据，而其背诵的相面口诀与今日尚存的古代相书颇为不同。剧本接着叙述韩琼英向奉旨巡行察访的宗室公子李文俊申诉父冤，李文俊允诺回京后奏知此事，并当场赠玉带一条，让她先行救父。不意韩琼英在山神庙躲风雪后，将玉带遗落在庙中。裴度回庙，见此玉带，归还给来寻玉带的韩氏母女，并热情出庙相送。他们刚离庙门，山神庙即因年久失修，不堪风吹雪压，轰然倒塌。裴度因为做了积德的好事，改变了颓败的命运。这是相术和因果报应两个神秘文化支配的情节的结合，在古近代，对观众有着很大的教育力量。

上文言及《盆儿鬼》即因卜卦躲灾，因百日未满而还乡，还是未免祸殃。另如孟汉卿《张孔目智勘魔合罗》也是同样的构思：开绒线铺的李德昌中在街上算了一卦，说他有百日之灾，须到千里之外才可躲避，结果回家到半途还是被害。《十五贯》中况钟到无锡勘察，为疑犯娄阿书拆字起课，击毁他的心理防线，查明了凶案的真相。

① 《陈确集》，中华书局1979年版，第357页。

此类占卜的情节,都增强了戏剧性,为情节增添了波澜,并表现了人生的诡谲。

六、奇 异 之 梦

中国古代文学艺术作品中,写梦的作品有两类,一类是普通的梦,尽管有的梦境中的故事十分奇妙,甚至有仙佛神怪妖魔出现,这还都是常规的想象的产物,包括《临川四梦》中除《牡丹亭》之外的三剧皆是。西方的梦文学作品一般也多为此类,仅写普通的梦境,尽管有时是恐怖的,不少是非常有趣的,但其出奇之处多在梦见的景象和梦的内容方面的离奇曲折。中国古典作品中另有一类写梦的名著,其所描写的是奇异之梦,并结合神秘怪异的出格想象。中国文艺作品常写的奇异的梦,类型颇多,其中较多出现的是:梦中预示、梦中作诗和异人同梦。

其中,戏曲中写得最多的是梦中预示,也即预见未来,有时是本人在梦中预见未来,有时是在梦中得到别人的指点,如元南戏《黄孝子传奇》中圣妃娘娘托梦给黄孝子,指点他寻找母亲的梦语。梦中预示在戏曲中还往往用来破解疑案。由于种种主客观条件的限制,古今中外有许多疑案无法破解,石沉大海的冤案和凶杀案不少。人们对冤死者非常同情和痛心,可是只能徒唤奈何。于是有的剧作借助神秘力量,尤其是梦中预示来提醒办案者,揭示案情或提供线索。关汉卿即善写此类作品。

关汉卿《钱大尹智勘绯衣梦》记叙王闰香资助因家贫而无力娶妻的未婚夫李庆安,强盗裴炎夜半闯入王家花园,杀死送金银的丫鬟梅香,结果李庆安反被当作杀人凶手抓到衙门中去。他被屈打成招,问成死罪。接着开封府新旧官易任,新任府尹钱可,清廉正直,他发现此案颇有疑问,但李庆安怕受刑,不敢翻案。他正要在案卷上落笔判个"斩"字,却有个苍蝇几次三番抱住笔尖,就命令史捉住

苍蝇，装在笔管里，用纸塞住，不让它出来。谁知他刚要落笔，苍蝇爆破笔管，还是阻挠，钱大尹感到这事必有冤枉。就派令史带着李庆安，去狱神庙歇息，烧一陌黄纸，向狱神祈祷了，把他在睡梦中说的言语，写将回来。李庆安在狱神庙，睡着后说："非衣两把火，杀人贼是我；赶的无处藏，走在井底躲。"钱大尹详出前两句是"裴"、"炎"两字，即命窦鉴去侦查，果然在棋盘街井底巷的茶馆，查出裴炎其人，将他捕获归案。钱大尹为李庆安平反，还安排他与王闰香团圆成婚。这是神仙显灵与梦中预示的结合。

关汉卿《包待制三勘蝴蝶梦》第二折，描写包拯困倦时进入梦乡，他在梦中穿过开封府厅后一个小角门，来到一个花园，只见百花烂漫，春景融和。花丛中亭子上结下个蜘蛛网。一只蝴蝶正打在网中，飞将一只大蝴蝶来，将它救出。接着一只小蝴蝶打在网中，奇怪的是，那只大蝴蝶几次三番只在花丛上飞，不救那只小蝴蝶，擅自飞去了。包拯刚要上前救出小蝴蝶，张千叫醒他说："午时了也。"包拯惊醒后，依旧深感奇怪，命令说："有甚么合审的罪囚，押上勘问。"正好中牟县解到一起犯人，弟兄三人，打死了葛彪。包拯迅即审讯了此案，但此案案情异样复杂：皇亲葛彪逞凶，打死王老汉，王氏三子找葛彪评理，打死了蛮横凶恶的葛彪。王母让亲生的小儿子认罪伏法，要救前妻所生的大儿、二儿逃生。三兄弟都要担罪领死，要救出另两个骨肉。包拯了解王母和王氏三兄弟的高义，决心法外开恩，设计救他们性命，同时联想到方才梦中到景象，不禁感慨："天使老夫，预知先兆之事，救这小的命。"对于包拯来说，他们的口供缺乏推翻或认可的证据，也无法继续寻求证据，所以按常理根本无法断案。此案照理应该成为一件悬案了。他根据梦中的预示和王氏一门四人的品德，断定罪案的基本事实，并按照天理良心办案，不让善良的百姓吃亏受苦。

此戏的案情可谓复杂，而清朱素臣的昆剧巨著《双熊梦》（又名《十五贯》）的案情更其曲折难破了。此剧描写熊氏兄弟因种种机缘

巧合，双双陷入凶杀案中，眼看要被定案问斩，幸亏来了一位智勇双全的清官。第十三出《梦警》，描写苏州府新任太守况钟刚上任，到郡庙祀典后夜宿庙中，睡下不久，感觉："朦胧之际，仿佛见两个野人，各衔一鼠，案前长跪，似有哀泣之状，最后又把我官帽除下，反转一回。"他被惊醒后，推详："野人哀诉，必有冤抑在下。除去官帽，是免冠了，'免'字上着有一冠，岂不是个'冤'字？反转一回，是要在本府身上翻冤了。"这是梦警与算命术中的拆字法的结合。第十五出《夜讯》，况钟提审死囚准备押赴刑场时，见熊氏兄弟呼冤，立即想起"梦有两个野人，衔鼠哀泣。野人者，熊也。这两宗公案，不无冤枉"，"遮莫是刑书铸就冤情大，因此上感动鬼神来？"况钟为了侦破此案，又假扮成算命的术士，来到无锡，替心慌意乱的娄阿鼠拆字算命。他联系梦中野人衔鼠，感觉到此人即真凶，正巧娄阿鼠提供"鼠"字拆字，就将"鼠"字与此案联系，分析案情，将他诱捕到案。这两个案子，在古代有限的刑侦条件下，本也很难取证，此戏用两个拆字法，"野人"和"鼠"字，用奇梦与占卜的结合，推动案情的推理，推翻了冤案，审明了真相，诱使真凶落入法网。

 由以上所举的例子可知，由于缺乏办案线索和证据，许多大案要案无法侦破和审清，即使在当代，也有许多悬案和死案，不少冤魂，死不瞑目但无可奈何。善良的戏曲作者，只能借助神秘文化的力量来伸张正义。在古近代，神道设教对坏人歹徒也确有一定的震慑作用，对民众也有颇大的劝善意义。即使在当代西方，宗教也是社会公认的道德教育的不可或缺的工具。

 另外，人世间的遗憾太多，尤其是理想的爱情和婚姻可遇而不可求，极难实现，于是善良的作者也借助神秘文化的力量，使得好梦成真。

 另有异人同梦，与"同床异梦"正好相反，是两人或者多人（多在异地）同做一个梦，在梦中他们甚至合作做事（包括作诗唱和等），有时这件事情在梦前梦后和梦中的进程还有直接的联系。

《牡丹亭》中柳梦梅与杜丽娘前后共有两梦，这两个梦都很奇妙，是"梦中预示"与"异人同梦"、"梦中合作（做事）"的美妙结合。《牡丹亭》第二出《言怀》描写柳梦梅自叙做了一个奇妙的美梦，梦到一园，梅花树下，立着个美人，说道："柳生，柳生，遇俺方有姻缘之分，发迹之期。"因此改名梦梅。这是剧中第一个梦，用梦中见到并聆听美人的预告的方法，预示了他未来的婚姻、发迹，和婚姻与发迹同步的前景。这是梦中预示。此剧第二个梦即著名的《惊梦》：杜丽娘梦中在自家的后花园中遇见柳梦梅，两人一见钟情，在园中幽欢。这两个梦，前一梦是柳梦梅梦见杜丽娘，后一梦是杜丽娘梦见柳梦梅，照理应是两人同梦，但是汤显祖打破梦中预知的描写公式，另辟蹊径，写成一半是奇梦，一半是自然之梦，半真半幻，于是在这两个梦中，参与梦中事件的另一个梦中人却不自知，不知自己在做梦人的梦中出场，自己在梦中的言行。这为以后的情节发展留下了悬念，手法颇为高明。

《吴吴山三妇评牡丹亭》则记载另两个精彩的异梦。关于第一个梦，洪昇的好友、《长生殿》的评论者及删节本作者吴舒凫（吴人，字舒凫，又字吴山）在此书序中介绍说：

> 吴人初聘黄山陈氏女同，将昏而没，感于梦寐，凡三夕，得倡和诗十八篇。人作《灵妃赋》，颇泄其事，梦遂绝。
>
> 有邵媪者，同之乳娘也。来述同没时，泣谓媪必诣姑所，说同薄命，不逮事姑，尝为姑手制鞋一双，令献之。人私叩同状貌服饰，符所梦。媪又言：同病中，犹好观览书籍，终夜不寐，母忧其茶也，悉索箧书烧之，仅遗枕函一册，媪匿去，为小女儿夹花样本，今尚存也。
>
> 人许一金相购，媪忻然携至，是同所评点《牡丹亭还魂记》上卷，密行细字，涂改略多，纸光冏冏，若有泪迹。评语亦痴亦黠，亦玄亦禅，即其神解，可自为书，不必作者之意果然也。

这是两位《牡丹亭》评论者的生死恋情和梦中作诗、异人同梦与梦中合作的生动故事。其中所隐含的人生的苍凉与凄切,天人永隔的断肠之痛与无奈,极能感动多情的读者。妙在吴氏在陈氏女亡故后,竟然梦中与她相会三夕,不仅与她互相唱和作诗,而且在梦中也看到了这位从未谋面的未婚妻的相貌,一睹其音容笑貌和神韵风采。更称奇的是,他在事后见到陈氏女的乳娘邵氏时,问起陈氏女的相貌、形状和服饰,竟然都符合吴氏梦中所见。

吴舒凫之妻钱宜在完成三妇评本后,于其所撰的此书之跋,记载第二个异梦说:

> 甲戌冬暮,刻《牡丹亭还魂记》成,儿子校雠讹字,献岁毕业。元夜月上,置净几于庭,装褫一册,供之上方,设杜小姐位,折红梅一枝,贮胆瓶中,然灯,陈酒果为奠。……
>
> 夜分就寝,未几,夫子闻予叹息声,披衣起,肘予曰:"醒醒!适梦与尔同至一园,仿佛如所谓红梅观者,亭前牡丹盛开,五色间错,无非异种。俄而一美人从亭后出,艳色眩人,花光尽为之夺。意中私揣:是得非杜丽娘乎?汝叩其名氏居处,皆不应。回身摘青梅一丸捻之。尔又问:若果杜丽娘乎?亦不应,衔笑而已。须臾,大风起,吹牡丹花满空飞搅,余无所见,汝浩叹不已,予遂惊寤。"所述梦,盖与予梦同,因共诧为奇异。……
>
> 时灯影微红,朝暾已射东牖。夫子曰:"与汝同梦,是非无因。丽娘故见此貌,得无欲流传人世耶?汝从李小姑学,尤求白描法,盍想象图之?"予谓:"恐不神似,奈何?"夫子乃强促握管。
>
> 写成,并次记中韵系以诗,诗云:"暂遇天姿岂偶然?濡毫摹写当留仙。从今解识春风面,肠断罗浮晓梦边。"以示夫子,夫子曰:"似矣。"遂和诗云:"白描真色亦天然,欲问飞来何处仙?闲弄青梅无一语,恼人残梦落花边。"将属同志者咸和焉。钱宜识。

这个事迹是夫妇的同床同梦,是异人同梦中最为浪漫而温馨的故事。也是异人同梦中的梦中合作的故事。钱宜和她的丈夫在同时各自所做的同一个梦中,同时看到了相貌神采相同的杜丽娘。不仅梦中所见的场景优雅动人,而且伉俪两诗也写得清隽优美、余味盎然。

他们的梦中奇遇,可谓是与戏曲评论有关的纪实文学,是与《牡丹亭》有关的神奇轶事,得到同时代的友人的赞赏和传播。他们的女性亲戚兼文友共有林以宁、冯娴、顾姒、洪之则(洪昇之女)、李淑五人为此书撰写序跋,而且都写得情深意重,清丽生动。吴氏的好友、著名作家张潮(山来)还以《记同梦》为题,转录了钱宜此跋,并在篇后评论说:"张山来曰:'闺秀顾启姬评云:丽娘见形于梦,疑是作者化身。'此语可云妙悟。至二人同梦,则尤奇之尤奇也。吴山吴子以三妇合评《牡丹亭》见寄于予,予爱其三评无一不佳,直可与若士并传,姑录其《记同梦》以志异。"①

西方的神秘主义文学艺术的产生也很早,古希腊悲剧中的主角,始终处在人与神的关系和人与命运的关系之中。埃斯库罗斯剧作中阿特柔斯一家所受到的代代相传的诅咒就是一个著名的例子。而《俄狄浦斯王》中,诅咒带来了整个城邦的混乱。但神的描写多以背景出现,个别如埃斯库罗斯的普罗米修斯三部曲,英雄之神作为主角,是很少见的,而从其残存的作品看,情节比较简单。此后古罗马的戏剧罕见神秘主义的题材,小说则有阿普列乌斯(约123—约180)《金驴记》这样的名作。中世纪的西方此类作品则以宣传宗教为目的,没有艺术精品产生。直到相当于中国晚明时期、与汤显祖同时的莎士比亚,他的剧本喜欢写魔法、精灵,如《暴风雨》;写梦、梦中梦、仙境,如《仲夏夜之梦》;写鬼魂幽灵,如《亨利六世》中的圣女贞德,在法军遭遇毁灭性的失败后,她企图呼唤幽灵参战,借此改变局势,结果往日的咒语都已不灵,幽灵逃走,她最后兵败身死。还有

① 《记同梦》,张潮《虞初新志》卷十五。

《哈姆雷特》中老国王的幽灵告诉儿子被害真相,另如《麦克白》中的女巫、鬼魂、凶兆,等等。其神秘情节的部分,都描写得比较平淡简单,不及中国戏曲情节复杂曲折,感情深挚,艺术手段高超,而且善于结合多种手段,发挥综合效应,使作品更添风采。

以上以中国戏曲中的神秘现实主义和神秘浪漫主义创作成就为例,说明中国戏曲在世界文化史和文艺史取得多项高超的艺术成就和重大的首创性的贡献,值得我们重视并作深入的研究。

中国女性戏曲美学家的首创性贡献

——《吴吴山三妇合评牡丹亭》新评*

《牡丹亭》极高的艺术成就,使其在明清至20世纪,成为影响最大的戏曲之一,在当今更成为影响最大的昆曲和戏曲经典之一。尤其是对女性的读者、观众和学者产生了很大的影响。因此有多则明清女性读者痴迷《牡丹亭》的动人记载,而且成为唯一有女性作者撰写评批本的戏曲著作。

清代才女李淑说:"闺人评跋,不知凡几,大都如风花波月,漂泊无存。"(《吴吴山三妇合评牡丹亭还魂记·跋》)据统计,至今可知的明清妇女评论的剧目有28种①,明清女子涉足《牡丹亭》批评的有16人。但其绝大部分是零星的评论,且不少已经散佚;现存女性撰写的《牡丹亭》评批本共有两部,即《吴吴山三妇合评牡丹亭还魂记》(简称《三妇评本》)和其后的《才子牡丹亭》。"今三妇之合评,独流布不朽",[2]其中广为流传、成就最高、影响最大的是《三妇评本》。

《三妇评本》是《牡丹亭》的首部女性评本,也是中国乃至世界首部女性撰写的文艺评论之作,因此具有崇高的地位和重大的意义。此书继承金圣叹评点文学的方法和精神,展示了清代康熙时期杭州地区三位才女的卓越才华,是《牡丹亭》明清评批本中,鉴赏水平

* 此文原刊《上海师范大学学报》2016年第3期。又收入拙著《汤显祖与明代文学》《牡丹亭注释汇评》,皆为上海人民出版社2017年版。
① 华玮《性别与戏曲批评——试论明清妇女之剧评特色》,《中国文哲研究集刊》第9期,1996年。
② 谭帆《论〈牡丹亭〉的女性批评》,张宏生编《明清文学与性别研究》,江苏古籍出版社2002年版。

高、评点最细腻的评批本,在总体成就上超过《牡丹亭》全体男作者的评批本,也超过了署名汤显祖的诸多评批和评论成果,取得了杰出的理论成就。《三妇评本》在清代是成就、名声和影响仅次于金圣叹评批的《贯华堂第六才子书西厢记》(《金批西厢》)的评批本,甚至连清代中期的有些《金批西厢》的翻刻本也盗用"三妇评西厢记"的书名印行,可见其在当时的影响之大。

《三妇评本》虽然受到读者的热烈欢迎,但在清代即有学者批评。如清凉道人(徐承烈,1730—?)《听雨轩赘记》说:"从来妇言不出阃,即使闺中有此韵事,亦仅可于琴瑟在御时,作赏鉴之资,胡可刊板流传,夸耀于世乎?且曲文宾白中,尚有非闺阁所宜言者,尤当谨秘;吴山只欲传其妇之文名,而不顾义理,书生呆气,即此可见也。是书当以不传为藏拙。"①这是卫道者的迂腐论调。可惜连现代曲学大师吴梅对《三妇评本》在清代极负盛名,竟也曾深表不解:"细读数过,所评仅文律上有中肯綮,于曲中毫无关涉。""乃此书独享盛名,亦奇耳。"②对《三妇评本》的精彩评语和杰出理论成就,竟然视而不见。可是后来他改变看法:"临川此剧,大得闺闼赏音。""独吴山三妇,合评此词,名教无伤,风雅斯在,抉发蕴奥,指点禅理,更非寻常文人所能办矣。"(吴梅《怡府本〈还魂记〉跋》)刘世珩则赞扬:"又有吴吴山三妇陈同、谭则、钱宜评本,于'集唐诗'注出作者姓名,益见苦心孤诣矣。"(刘世珩《怡府本〈还魂记〉跋》)评价极高而公允。

《三妇评本》作为著名的评批本,自清代至 20 世纪,研究成果很少。自新世纪之交前后至今,已有多篇论文评述,取得颇大成绩,但对于其在中国戏曲史、中国戏曲理论史和中国美学史、世界文化史上的崇高地位和重大意义,尚未具有应有的认识和评价,研究的深度和广度也颇有开拓的价值。

《三妇评本》的上卷为吴吴山的未婚妻陈同所批,下卷为吴吴山

① 清凉道人《听雨轩笔记》卷四《赘记》,上海商务印书馆 1931 年版。
② 《三妇合评本〈还魂记〉》跋,《吴梅戏曲论文集》,中国戏剧出版社 1983 年版,第 424 页。

的结发妻谭则所批,其续娶妻钱宜则在她们的基础上,批阅了全书。三妇评语共有近千条之多,其批语牵涉人物性格、心理、社会现象和作者的写作方法与成就。内容丰富,评论全面,语言精湛优美。

其总体杰出成就,已获当今学者公认。如赵山林说:三妇评语的中心,是强调了"情",特别是"情"之"痴",并分析了这种"情"、"痴"与"梦"、"幻"、"真"的关系。因此,从总体上来说,三妇评本是能够准确把握汤显祖原作的精神的。①

其具体评语,已有多篇论文评论或涉及,本文全面梳理和归纳其精彩的内容,对论者未及之处,从新的角度,作评述如下。

上篇　闺　阁　论　文

一、闺阁评批者的特殊体会

本书批语中,有不少是评批者的特殊体会。其特殊之处在于评批者以知识女性的角度,以女性细致入微的心思欣赏和理解《牡丹亭》,将诠疏文义和品赏佳构相结合,解说名理和抒发情怀相结合,将当时闺阁妇女的生活态度和对现实社会中的种种弊病的揭示相结合,分析和总结《牡丹亭》的思想内涵和艺术成就。这种批语,尤其是其中借题发挥之处,充分显示了古代闺阁淑女身份的评批者的心理、思惟方式和认知水平,弥足珍贵。

全剧开首,《牡丹亭》第一出《标目》【蝶恋花】说:"忙处抛人闲处住,百计思量,没个为欢处。"陈同眉批说:"闲中日月,惟以思量作消遣耳。"这是她们"闺中多暇"的切身体会,而且对此体会特深。闺阁女子打发闲中的岁月,破除寂寞,是一个人生大难题。除了完成必要的女红,一般只能胡思乱想,即"以思量作消遣"。而作诗撰文,创作弹词(清代多位才女涉足于此,最著名的是陈端生写《再生缘》)和

① 赵山林《〈牡丹亭〉的杨葆光手批本》,《江西大学学报》1983年第2期。

三妇评批戏曲,是上佳选择,故三妇特有体会。

陈同此曲眉批又说:"情不独儿女也,惟儿女之情最难告人,故千古忘情人必于此出看破。然看破而至于相负,则又不及情矣。""最难告人",因羞涩、保密,或两者相兼。钱宜的批语:"儿女、英雄,同一情也。项羽帐中之饮,两唤'奈何',真是难诉处。"流传的名言有:"英雄气短,儿女情长。"钱宜以项羽"虞姬虞姬奈若何"为例,强调儿女和英雄有相同的感情追求,与不少文艺作品所写、许多男性读者所持"大丈夫不可被儿女之情束缚"的观点大相径庭,是女性的独特见解。

《牡丹亭》第一出第二曲【汉宫春】头三句说:"杜宝黄堂,生丽娘小姐,爱踏春阳。"陈批:"世境本空,凡事多从爱起。如丽娘因游春而感梦,因梦而写真、而死、而复生。许多公案,皆'爱踏春阳'之一念误之也。"万物皆苏醒的阳春,唤醒了少女的春情;春情萌动,引起感梦和杜丽娘的整个爱情和人生历程,同为少女的陈同有着切身的体会。

杜丽娘在第三出《训女》中,始出场所唱的第一曲【绕池游】之【前腔】:"娇莺欲语,眼见春如许。寸草心,怎报的春光一二!"陈批:"写丽娘似有情似无情,全与后文感触相照。"她向父母敬酒时,祝福说:"祝萱花椿树,虽则是子生迟暮,(陈批:子生迟暮,在丽娘言下,欲慰其父,然却提起一段伤心矣)守得见这蟠桃熟。"她安慰父母:迟生的儿子将是好儿子。这是作为孝女兼独女的独特心理。

甄氏在第三出《训女》中一再表现出娇惜女儿的感情。当杜宝要女儿"多晓诗书"时,她说"但凭尊意",陈批说:"夫人答语甚缓,直写出阿母娇惜女儿,又欲其知书,又怜其读书,许多委曲心事。"体会宠溺孩子的母亲的心理。接着杜宝批评丽娘:"适问春香,你白日睡眠,是何道理?假如刺绣余闲,有架上图书,可以寓目。他日到人家,知书知礼,父母光辉。这都是你娘亲失教也。"钱宜批道:"归罪夫人,极是。世上慈母纵女不教,甚至逾闲者正复不少。故《易》于

父母,皆称'严君'也。"此批以其亲身的见闻,总结"慈母多败子"的历史教训。

杜宝紧接着又唱【玉胞肚】:"宦囊清苦,也不曾诗书误儒。你好些时作客为儿,有一日把家当户。是为爹的疏散不儿拘,道的个为娘是女模。"陈批:"爹娘分说,意在专责夫人。"丽娘呼应其父要她认真读书的吩咐,甄氏说:"虽然如此,要个女先生讲解才好。"陈批:"请先生是正意,却从阿母娇惜深心写出。又将女先生一跌,文情委曲入妙。"杜宝表示反对,要请正规的儒生,甄氏说"女儿啊,怎读遍的孔子诗书,但略识周公礼数。"陈批:"书难遍读,礼数略识,夫人终是娇惜女儿。"

甄氏娇惜女儿的感情、语言和心理,评批者作为女儿,深有体会,也广有见闻,我们现代读者和观众,尤其是男性,看到这样的描写,不易体会,所以对其中所包含的母亲对女儿的深情和庇护,会视而不见,不知作者的深意。

此出中,杜宝感叹无儿之可怜,甄氏安慰丈夫说:"相公休焦,傥然招得好女婿,与儿子一般。"杜宝笑着回答:"可一般呢?"陈批:"夫人大似妒妇语,几不知承祧为何事矣。杜老之笑说,喜招婿也,笑夫人也。说一般则不合理,说不一般,则又伤情。故但作疑词。"批语深切体会无子的中老年夫妇的心理。未嫁少女将来也可能碰到这个难题,其周围也有妇女已经面临这个难题,故而分析细致。

第三出《腐叹》陈最良说:"况且女学生,一发难教,轻不得,重不得。傥然间体面有些不臻,啼不得,笑不得,似我老人家罢了。"陈批:"闲闲叙说,却都是热中语,引起下段在有意无意之间。"热衷,指陈最良尽管感到女学生难教,最后一语可以看出,他是非常想得到这个教职的。

第六出《怅眺》,韩子才自述是韩愈留在潮州一支的"嫡派苗裔",陈批:"为遥遥华胄者,姑妄言之,嘲耶?谑耶?"国人喜欢祖先光耀,现为"昌黎祠香火秀才",陈批:"香火秀才,故家世叙得明白。

若柳生,则'留家岭南'一句可了。"出身书香门第的才女对子孙不肖、沦落者,十分敏感。

三妇评本对少女的心理活动,揭示甚多。例如第四十四出《急难》杜丽娘唱"则说是天曹,偶然注定的姻缘到,蓦踏着墓坟开了",杜丽娘如何向父母解释自己掘墓以及自己与柳梦梅的自结婚姻?她的这段说辞,用谎话支吾过去,谭则批道:"如此说谎,确是儿女子语。"

更奇妙的是,杜丽娘唱"休调,这话教人笑,略说与梅香贼牢"。她的秘情和经历,谭批说她:"不可与父母知,反可与婢子知,更见女儿心性。"此因同龄少女之间有共同语言,有时还可以得到合理建议,而与父母则有代沟。

第五十三出《硬拷》后来横遭拷打,柳梦梅得知自己中了状元,不顾正被吊打,马上让郭驼"快向钱塘门外报与杜小姐知道",可见他一心系于丽娘,钟情至极。他怒批杜宝:"则那石姑姑他识趣拿奸纵,却不似你杜爷爷逞拿贼威风。"谭则批道:"此记奇不在丽娘,反在柳生。天下情痴女子,如丽娘之梦而死者不乏,但不复活耳。若柳生者,卧丽娘于纸上而玩之、叫之、拜之,既与情鬼魂交,以为有精有血而不疑,又谋诸石姑,开棺负尸而不骇,及走淮扬道上,苦认妇翁,吃尽痛棒而不悔,斯洵奇也。"对柳梦梅的评价,真切而热烈,一则是三妇理解原作所得到的真知灼见,二则三妇作为女子,更对有情郎之难得,别有会心和慧心而发出的感慨。

此类批语甚多,限于篇幅,不再列举。

二、古人的思惟方式

第二出《言怀》【九回肠】,钱曰:"柳因梦改名,杜因梦感病,皆以梦为真也。才以为真,便果是真,如郑人以蕉覆鹿,本梦也,顺涂歌之,国人以为真,果于蕉间得鹿矣。"古人常以为梦中的景象、预示都是真实的,因此古人对梦多非常重视。

而人生如梦,在古代更是深入人心的一则人生哲理。第十七出《道觋》开端,石道姑一上场,就哀叹自己的生理缺陷,使自己陷入终身的痛苦之中,总结自己"屈指有四旬之上。当人生,梦一场"。作为一个残疾人,面对自己痛苦的出身和一生,未免有"人生如梦"的感叹。陈同的批语说:"人生谁不梦一场,但梦中趣不同耳。"充分认可和理解石道姑的痛苦和人生如梦观念。

人生如梦,佛教一切皆空的观念,也已深入人心。第二十出《悼殇》杜母唱"夜夜孤鸿,活害杀俺翠娟娟雏凤,一场空",陈同批道:"到头来,谁不一场空?只争迟早耳。"此批很精彩,即使婚姻成真,琴瑟和谐,白头到老,也必"夫妻本是同林鸟,大限来时各自飞"。此批达到王国维《人间词话》赞誉李煜词"俨然有基督释迦担荷人类罪恶之意"的高度。而且一言成谶,才女陈同,自己在妙龄之年,未婚夭折,犹如本剧前之所言"红颜往往薄命",而有"好物不坚牢"之遗憾。

第二十六出《玩真》题目之陈批:"人知梦是幻境,不知画境尤幻。梦则无影之形,画则无形之影。丽娘梦里觅欢,春卿画中索配,自是千古一对痴人。然不以为幻,幻便成真。"批语论幻景幻境和杜柳一对痴人"幻便成真"的追求,反映了古代灵慧青年男女的思维方式。

柳梦梅感慨"咳,俺孤单在此",陈批:"只为孤单在此,央及画中,是真语,是苦语。少不得将小娘子画像,早晚玩之、拜之、叫之、赞之。四'之'字托出痴状。"钱曰:"人不学道,多为孤单所误。春日路旁,大都怨旷人也。""学道"并作道修禅修,是破除孤单、寂寞和认识人的终极指归的最佳和最高形式,此乃古代有识者的共识。

第二十七出《魂游》石道姑唱:"这瓶儿空像,世界包藏,身似残梅样,有水无根,尚作余香想。"陈批:"留意于物,无处不是悟境。石姑答语,为丽娘而发,未免有情。"前语是道佛两家的精辟思维,后语则结合《牡丹亭》的情爱描写,落到实处。

尽管古人有人生如梦、一切皆空的理性和感性认识,同时又反对消极庸碌,主张努力刻苦学习、力求上进。第十三出《诀谒》柳梦

梅此时读书过了廿岁,感到前途茫茫,无发迹之期。他不耐寂寞,决心四处飘荡,寻找机会。但是老仆劝他:"你费工夫去撞府穿州,不如依本分登科及第。"劝他继续安心读书,走科举考试的正路。陈同赞扬:"老人识破世情,才有此语。"钱宜则依据多人的教训:"走遍人间,虚费草鞋钱者不少。白首牖下,不能脱素衣者,亦多株守干谒。两无是处,惟《怅眺》折言时运为得耳。"求人不如求己,求人大多得不到别人的无私有力的帮助,只有"依本分"努力刻苦读书,走正路最可靠;而且只有等待时运,"谋事在人成事在天",淡定处事为上策。

汤显祖本人,不仅不干谒,而且张居正送上门来的拉拢,他也坚拒,情愿落第,也不屈服,一则坚持用真本事去应考,二则坚守自己的人格和尊严。陈同和钱宜的评批,能够正确理解作者的用意:批语赞成作者通过老仆之口,批评柳梦梅不能坚持苦读到底,练出真本领,去走仕途正路。

通过仕途正路取得富贵才是心安理得的,而有识者更重视亲情。第五十出《闹宴》描写杜宝接着想到目前"虽有存城之懼,实切亡妻之痛",感叹:"功名富贵草头露,骨肉团圆锦上花。"谭则批评他说:"此富贵人语。若不富贵,而但骨肉团圆,相对坐愁,正恐难为情耳。乃知'但愿在家相对贫,不愿天涯金绕身',亦是闺阁痴心语。"的确,元稹《悼亡诗》名句云"贫贱夫妻百事哀",这才是生活的真相。而但求夫妻团圆,不计丈夫是否飞黄腾达,也的确是不少女子的真实想法。

第五十出《闹宴》,圣旨钦取杜宝还朝,任宰相之职,大家纷纷祝贺。而杜宝却感慨:"诸公皆高才壮岁,自致封侯。如杜宝者,白首还朝,何足道哉!"谭则说:"语极悲壮。然或生处太平,或未有遭际,何所立功?白首封侯,谈何容易。"钱宜则曰:"欢娱恨白头,故英雄得意亦泣也。"此出最后众官祝贺杜宝"则无奈丹青圣主求",杜宝却苦笑着说:"怕画的上麒麟人白首。"谭则说:"位至极品,屡以'白首'兴叹,后曲亦云'浑不是黑头公人心不足',大抵尔尔。"钱宜批得好:

"人生不得行胸臆,虽百岁犹为夭,杜公可谓不负白首矣。"

杜宝至此已经三次说白首,后来他还要说,其口气是自谦、自嘲、自得,三者相兼的一种人生感慨也。而三妇批语反映了古代有志者大器晚成、老当益壮、老骥伏枥志在千里的高远志向,歌颂人的至死不渝的永远进取精神。

另有一些批语,如第四十八出《遇母》春香唱"那一日春香不铺其孝筵?那节儿夫人不哀哉醮荐?早知道你撇离了阴司,跟了人上船"。谭批:"生不省愆,而徒修冥福者,可以爽然知其无与。"批评有些人,在死者生前不好好供养,死后却为其求修阴福,未免矫情。

第十二出《寻梦》杜丽娘回忆她与柳梦梅在梦中的幽情:"他倚太湖石,立着咱玉婵娟。待把俺玉山推倒,便日暖玉生烟。捱过雕阑,转过秋千,捱着裙花展。"陈批:"'捱'字深妙,有许多勉强意在。敢席着地,怕天瞧见。好一会分明,美满幽香不可言。'怕天瞧见',较畏人多言何如?野合者可发深省。"第二十三出《冥判》判官判"孙心使花粉钱,做个蝴蝶儿",陈批:"勾上孙心,便愿同为蝴蝶。凡人暗室之事,无有不自露者。"此皆古人所持"若要人不知,除非己莫为"、"日里不做亏心事,半夜不怕鬼敲门"的理念,警告人不要做坏事的戒言。

而第五十三出《硬拷》众人寻到丞相府,"但闻丞相府,不见状元郎"。谭批:"忙里寻不着,闲里撞着,世事难料,每如此。"这是辛弃疾《摸鱼儿》所说"众里寻他千百度,那人却在灯火阑珊处",总结了古人认识世界、探索真理的一种高明认识。

三、艺术评论的出色成就

文学是人学,三妇评论重视人物塑造的评批。

人物性格的批评,如柳梦梅于第二出《言怀》卷首陈批说:"一部痴缘,开手却写得浩浩荡荡,方是状元身分,不同轻薄儿也。"此出第一曲【真珠帘】末两句:"贫薄把人灰,且养就这浩然之气。"意思是柳

梦梅身处令人沮丧的贫薄的生活环境,却能志存高远,清醒地培育浩然之气。而陈同则强调柳梦梅胸襟开阔、气势浩荡,不是寻花问柳的轻薄低俗男子,《桃花扇》所描写的明末侯方域等流连妓院,是三妇所不齿的。像张生一样,三妇看重的是柳梦梅的纯洁和志诚,陈同于【九回肠】的批语中进而指出:而且他因"偶尔一梦,改名换字,生出无数痴情。柳生已先于梦中着意矣!"

人物心理的评论,如第五出《腐叹》,陈最良首次上场的第一曲【双劝酒】哀叹科场不利,"可怜辜负看书心",陈批说:"杜老云:也不曾诗书误儒。陈生云:可怜辜负看书心。炎人自炎,凉人自凉,最可叹息。"分析得意人、失意人的两种心理,细致入微。陈最良接着说:"咳嗽病多疏酒盏,村童俸薄减厨烟。"钱曰:"酒盏可疏,厨烟不可减也。讽此令人黯然,为贫士妇者,大是不易。"体贴贫士妻妇的苦楚,深切入微。

老门子对陈最良说:"杜太爷要请个先生教小姐,我去掌教老爹处禀上了你。"陈批:"禀荐穷儒,直自难得。"热心助人的人,不易逢到。尽管最后一曲【洞仙歌】陈最良怀疑说:"要我谢酬,知那里留不留。"陈批也明白:"'留不留'一答,非仅推托谢酬,直恐其'寻事头(寻差使)'耳。是老生慎密处。"赞同陈最良对老门子的怀疑。而这里钱曰:"未必果禀也。小人讨好之语,每每如此。"陈同少女,涉世不深,故而赞扬老门子善良热情,而钱宜清醒,点穿其空头的讨好话,不是实情。接着老门子调侃陈最良:"是人之饭,有得你吃哩。"陈急着说:"这等便行。"陈批:"'这等便行',四字绝倒。何其吃饭之心急也!"

陈最良要出门应聘时唱【洞仙歌】哀叹破衣烂衫,难以出客。陈批:"此曲在衣服上细细摹写,盖陈生不能更衣而出,不免顾影自惭。门子随后,因见其襟衫零落也。"结合陈最良彼时的心理,通过视角转换的分析,评论细民"只重衣衫不重人"的势利心态。

第六出《怅眺》韩子才与柳梦梅在越王台上相遇时的对话,柳梦

梅感叹陆贾向汉高祖和群臣奏上《新语》十三篇,篇篇都受到喝彩称善,柳梦梅叹曰:"则俺连篇累牍无人见。"陈批:"才子英雄失路,千古同慨。柳生一叹,相见其半日听言,神往不觉,恍然自失光景。"

接着韩问:甚风儿吹的老兄来?柳答:偶尔孤游上此台。韩:台上风光尽可矣。柳:则无奈登临不快哉!韩:小弟此间受用也。柳:小弟想起来,到是不读书的人受用。韩:谁? 柳:赵陀王便是。陈批:"柳生答语为赵陀而发,意甚愤而言甚骤。韩生即以'谁'字骤诘,盖甚恐其侵己也。细想此时香火秀才真有咄咄逼人之恐,只一'谁'字描神已尽。"揭示自尊心极强的青年书生的敏感和警觉的心理。

第十八出《诊祟》少女心思,非常珍惜自己的容貌。重病中的杜丽娘,正如陈同批语说的:"'轻僬悴'与'花容只顾衰',承《写真》折来,是小姐最伤心处,故屡言之。"

人物动作的评批。如第二十出《悼殇》小姐死后,春香唱【红纳袄】,陈批:"全是刻画小姐端庄,又是春香自说。顽皮小儿女带哭数说,是怨,是思,实实如此。"

第四十八出《遇母》杜母在黑暗中摸索,用灯先"照地介"。谭批:"携灯者,必下视,故先照地也。"合唱"是当年人面",钱曰:"人在幽暗中,小胆多怯,明灯一照,便觉霍然,'合'句得神。"我们现代人已经不能体会古人在黑夜中的生活,而三妇评批则如画般地分析其动作和心理。

人物比较评批,以上例子中已有涉及,另如陈最良初见杜宝时,唱【浣纱溪】一曲,自己给自己打气:"须抖擞,要权奇。衣冠欠整老而衰,养浩然分庭还抗礼。"陈批:"寒酸老景,聊以分庭抗礼解嘲。此'养浩然',是惭愧自释语,与柳生不同。"同是书生,批语分析陈最良和柳梦梅因年龄、处境、志向不同,而心理、动作有很大差别。

关于《三妇评本》在艺术评论上的出色成就,具体评论的成果已经非常多,因此本文仅就以上特点略作举例评述,以避重复。

四、写作手法的探讨和总结及其所取得的理论成就

《三妇评本》关于写作手法的探讨和总结,具体评论的书、文也已很多,这里也略作举例,说明其杰出成果。例如,评语分析前后照应,针线细密是本剧的特色:

第四出《腐叹》,陈最良介绍自己科举不利,生计日蹙,幸亏"有个祖父药店,(陈批:药店为还魂汤伏案)依然开张在此。儒变医,菜变藿,这都不在话下"。陈批指出伏笔之妙。第五出《延师》陈最良初见杜宝,自我介绍时,近来因科举不利,"君子要知医",陈批:"知医,为后来诊脉作地。"此出最后,杜宝对陈最良说:"先生,他(指小姐)要看的书尽看。有不臻(他本作尊)的所在,打这丫头。""冠儿下,他做个女秘书,小梅香,要防护。"陈批:"反照后文春香引逗游园。"杜宝说:"请先生后花园饮酒。"陈批:"后花园先于此一逗,正见与学堂相近。"细腻地指出作者照应后文的匠心。杜宝说"打这丫头",小姐犯错误,打丫头做惩罚。此批也为《闺塾》出陈最良打春香作伏笔,针线细密,前后照应,前后勾连。

第十四出《写真》陈同说:"丽娘千古情痴,惟在留真一节。若无此,后无可衍矣。"这是分析《写真》一折的这个情节,给后面情节的发展,也即给柳梦梅与杜丽娘相遇和他们爱情的建立,打下切实的基础。

情节构思和人物描写转折自然,如第六出《怅眺》韩子才向柳梦梅言及陆贾奉使南越,"赵陀王多少尊重他"。陈批:"一转便暗击动干谒之意。"韩子才最后又劝柳:"寄食园公,不如干谒些须,可图前进。"陈批:"此折止为香山干谒作引,却从对答中转出,不觉其突。"柳生接受韩子才的忠告,向有地位的人求助,自然地引出后面香山嶴干谒的情节。

情节富于波澜,第九出《肃苑》"(贴)你把花郎的意思,诌个曲儿俺听。诌的好,饶打。(丑)使得"。春香是小姐身边的高级丫鬟,对小厮便居高临下,肆意调笑。陈同说:"陈老已去,花郎已来,文笔已自山水穷尽,忽从'花郎'二字,随意写作一笑,便有云起月生之妙。"

赞誉人物对话的巧妙和趣味横生,分析作者善于调节气氛、制造波澜的高明手法。

不同的写法比较,如第二出《言怀》描写柳梦梅梦见杜丽娘,陈同批语指出:"淡淡数笔述梦,便足与后文丽娘入梦,有详略之妙。""柳生此梦,丽娘不知也;后丽娘之梦,柳生不知也。各自有情,各自做梦,各不自以为梦,各遂得真。"

善于精巧设计人物语言,如第四十九出《淮泊》柳梦梅落魄淮安,被店家驱赶,谭则批道:"一腔愤懑,无处可吐,忽从淮地古迹生情,落落莫莫,与古人攀话一番,文情幽曲之极。"

最值得称道的是,《三妇评本》对《牡丹亭》的高明写作手法,做出精彩的理论总结。

如第四十四出《急难》,杜丽娘唱"晓妆台圆梦鹊声高",谭则批道:"从情中出景,景复含情。"赞誉《牡丹亭》运用了"情景交融"的手法。"情景交融"是中国独擅、西方没有的美学理论,说详拙文《情景交融说的中西进程简述》①。

尤其如第二十五出《忆女》春香说:"纵然老公相暂时宽解,怎散真愁?"陈同批:"愁既真矣,对景增悲,逢欢益恨,如何散得?"第四十八出《遇母》,杜母唱"夫主兵权,望天涯生死如何判?前呼后拥,一个春香伴",谭则批道:"苦境从乐境中形出,愈觉凄凉。"合唱"今夕何年?咦,还怕这相逢梦边",谭则又批:"聚后诉说,离情眼泪都从欢喜中流出。"

这是中国文学的一种创作方法,王夫之首先总结为:"以乐景写哀,以哀景写乐,一倍增其哀乐。"(《姜斋诗话》卷一《诗译》)可是王夫之的著作,直到清道光年间才首次由邓显鹤整理、刻印《船山遗书》;后来曾国荃于同治四年(1865)刻印金陵刊本《船山遗书》,才广为流传。可见谭则生前是看不到《姜斋诗话》,不知王夫之的这个精

① 周锡山《情景交融说的中西进程简述》,《文艺理论研究》2004年第6期。

彩观点的。可是谭则的批语,已经敏锐地分析其"苦境从乐境中形出,愈觉凄凉",与王夫之论点"英雄相见"不是"略同"而是相同,极为难能可贵。更为难能可贵的,虽是片言只语,但也极为不易,《三妇评本》取得的这个理论成就,对创作有很大的指导意义。

下篇　才　女　论　兵

汤显祖所有的戏曲作品,都运用爱情和战争双线结构。作为爱情一线的衬托,都写战争。这与汤显祖所处的晚明时期,南北都有强敌入侵,明朝面临南北激烈战事有关;更与汤显祖心系天下安危的胸怀有关。《牡丹亭》写的是宋金战争,汤显祖熟悉宋代先后受辽金元压迫的史实,痛惜亡于金元的惨痛历史。

《牡丹亭》描写或牵涉抗金战争的有《虏谍》(第十五出)、《牝贼》(第十九出)、《缮备》(第三十一出)、《淮警》(第三十八出)、《耽试》(第四十一出)、《移镇》(第四十二出)、《御淮》(第四十三出)、《寇间》(第四十五出)、《折寇》(第四十六出)、《围释》(第四十七出)等 10 出之多。

《牡丹亭》所有的评论者和评批本除了《三妇评本》,都未论及或具体论说《牡丹亭》的战争描写。《三妇评本》对这 10 出的评批,主要是对《牡丹亭》所描写的战争的评论,批评者是谭则,钱宜也有几则评批,表现了她们对战争及有关史实和内容的分析和认识。

首先,谭则通晓史实,了解宋金战争中宋处于弱势的严峻形势和心理弱势。

《移镇》出杜宝念"不分吾家小杜,清时醉梦扬州",谭批:"江山不殊,风景日异,最堪悲凉。"将南宋与东晋南下诸公相比,以新亭泪下的典故比喻杜宝当时的心情,非常符合汤显祖的原意和深意。东晋重臣中,面对只会掉泪、不知如何报国的悲观者,唯王导丞相,愀然变色曰:"当共戮力王室,克复神州,何至作楚囚相对?"(《世说新

语笺疏》上卷《言语》)汤显祖是王导式的爱国者和智者,三妇是汤显祖的知音,故有如此批语。

接着,《折寇》出杜宝"追想靖康而后,中原一望,万事伤心"。谭批:"一想一望,伤心惨日,有如是耶。"其意与上段互相呼应。汤显祖反复表现丧失中原之痛,而表现手法则有变化,谭则也敏感地一批再批。

《耽试》中柳梦梅在应试时,宫内紧急擂鼓——"内急擂鼓介"。谭批:"几声鼓响,几阵马嘶,中原已不堪回首,此恶声也。"谭批和《牡丹亭》一样,于中原失手之痛,三致意焉,而表现手法不断有新的变化。

第二,批评南宋朝廷和军队的"畏金",即畏敌的不良心态。

《耽试》出针对苗舜宾的考题,生唱"则愿的'吴山立马'那人休"。谭批精确挖掘其畏敌如虎的怯意:"一'愿'字,写出当时畏金如虎之意。"

《御淮》出武官白"俺小奶奶那一口放那里",谭批分析其怯敌心思:"杜老拒纳妾,则云'王事匆匆,何心及此',此议守城,开口便及'小奶奶',听其言也,臣心较然矣。"批评守城将领,未战而言败,心思不是放在如何守城、克敌,而是放在兵败后,自己的心爱小妾的安危问题。其一心为私,和杜宝全心为公,两种为臣之心,对照鲜明。

接着文武官白"孤城累卵,方当万死之危;开府弄丸,来赴两家之难"。谭批一针见血地指出:"安抚宋臣,乃云弄丸两家,总见官僚畏敌,意急求和。"

《御淮》合唱"胡兵气骄,南兵路遥。血晕几重围,孤城怎生料"。谭批分析:"同一'合'语,而南兵之怯,北兵之骄,了然目前。"

谭则心细如发,抓住原作中所有的关于将军怯敌的明写暗写或细微描写,予以批评。

陈最良奉杜宝之命,去李全处劝降,成功后,陈最良说:"带了你这一纸降书,管取那赵官家欢笑倒"。谭批:"贼势欺天之语,何出腐

儒之口？可想见南朝风气。"南朝风气,畏敌如虎,所以一小股叛贼归降,就会"欢笑倒"了。谭则的讥讽非常有力。

第三,赞誉抗金志士的勇气和担当。

杜宝作为临时调来的主将,事先毫无思想准备,临危受命后,因儒家深入骨髓的"治国平天下"的教育和本人一切为公的志气和品格,马上进入角色,以其坚毅的精神,带领部将不顾个人安危,坚定守城。谭则的批语,不吝歌颂和赞美,且针对性强,评语具体而细腻。

《缮备》出杜宝念"身当铁瓮作长城",谭则说:"长城者,身为之耳。不然,虽矻矻无庸也。"矻矻,辛劳不懈的样子。谭批高度肯定杜宝奋勇抗敌,决心将自己的血肉之躯作为长城,捍卫祖国的英雄精神。如果没有这种精神,谭则认为即使努力不懈,是没有实际效果的。

《淮警》出李全白"思想扬州有杜安抚镇守,急切难攻",谭批:"李全畏安抚镇守,可知万里长城,洵惟一将。"此批与上面的杜宝台词和批语相呼应,从敌人的感受角度,再次赞誉抗敌志士,才是真正的万里长城。

《移镇》出老旦"也珍重你这满眼兵戈一腐儒"。谭批:"兵戈里,惟'腐儒'能任事不惑。若利害愈明,趋避愈巧,只因不腐,鲜不将朝廷城池换富贵矣。"作为家属,甄氏理解和支持丈夫不畏艰险,书生带兵上阵,勇赴前线抗敌,而其鼓励之语带有鲜明的人物角色和性格的特征。"腐儒"意为固执坚守儒道的知识分子。这个批语是深刻而精辟的,令人深思。清朝诗人黄景仁《杂感》诗有名句曰"百无一用是书生",在晚唐有李德裕,北宋有范仲淹,在《牡丹亭》之后的明末更有大批书生指挥战争,甚至像袁崇焕这样亲自带兵亲临前线作战,皆是不顾个人安危名利的"腐儒"。在他们建立功业之前,以势利人的眼光看,这种人真是不懂趋利避害的"腐儒"也。

《折寇》出杜宝唱"你待要霸江山吾在此",谭批:"'吾在此'三

字,凛然足使旌旗变色,天壤间何可一日无此人。"面对妄图霸占江山的强敌,杜宝凛然说:"我在此。"潜台词是,有我在前线坚决抵抗,决不让你们得逞。"凛然足使旌旗变色",形容恰切而有力,显示谭则的语言功力。"天壤间何可一日无此人",用否定之否定的修辞手法,强调杜宝的中流砥柱作用,语言富于变化。

杜宝听陈最良误传的夫人与春香被害的不幸消息,万箭穿心,痛彻心肠,不禁潸然泪下。众人也为他感到痛苦万分,而且联想到自己的前程凶多吉少,一起大哭。杜宝忙说:"夫人是朝廷命妇,骂贼而死,理所当然。"谭批:"因众将齐哭,恐乱军心,激为忘情之语,词义侃侃,能使闻者起敬。"准确揣摩杜宝当时的心理和此言的目的,而批语的赞赏之辞富于激情而音韵铿锵。

杜宝唱:"任恓惶,百无悔。"表示承担个人再大的牺牲,也不悔。钱宜批道:"不悔,真是英雄。"杜宝的台词和钱宜的批语,皆简短而有力,爱国的豪情和宏大的志向,跃然纸上。

第四,困境中军队官兵的悲凉情绪。

朝廷无能,前方将士没有巩固的后方作为精神依靠,更缺乏后方的有力支持,悲凉的情绪弥漫了整个军营。

《御淮》"(外望介)天呵!……(众)老爷呵!无泪向天倾,且前征",谭批:"杜老呼天,怨矣。众军'无泪向天',更怨。"朝廷无用,前线将士无望,从而产生怨气。批语对其同情和理解,深切而明快。

杜宝白"众三军,俺的儿",谭则说:"众军感激前征,由安抚之以家人相待也,故着'俺的儿'三字,非仅学元人套语。""(众哭应介)谨如军令",谭批:"'无泪向天倾'之众军哭应杜公,怨天而感杜也。"将官爱护士兵,将士兵以家人相待,有时士兵们不是为国家作战,因为朝廷窝囊无能,又不爱惜士兵;士兵因为感激将官的情谊,为将官而战。谭则充分理解汤显祖这种描写的深意,既批判皇帝和朝中高官的腐败无能和冷酷无情,又赞赏前方忠诚军官的爱国爱兵的高尚品质,和其人格力量的巨大作用。

众唱"泪洒孤城,把苍天暗祷",谭批:"无可奈何,只得求天,岂知天意别有安排耶"? 钱宜接批:"泪又向天倾矣,洵是无奈。"众军士在后方无靠,胜利无望,失败在即的悲惨时刻,悲怆地求天,这是临死前的哀鸣。他们没有想到杜宝的计谋得逞,围城得释。这不是常规的胜利,而是侥幸获胜。所以谭批说"岂知天意别有安排耶?"求天,而竟然"天意别有安排",这是因为汤显祖的大手笔:全剧都是没有希望的事,竟然最后成功。这次全军将士死中求活,也是如此,"天意"都由汤显祖在"别有安排"。这个批语也给读者以深刻启示。

第五,评论战争对平民和官员眷属的伤害。

《移镇》出"(老旦哭介)无女一身孤,乱军中别了夫主。(合)有什么命夫命妇? 都是些鳏寡孤独。生和死,图的个梦和书",谭批:"乱离时节,命夫命妇如此,鳏寡孤独,更当何如? 为人上者,奈何不念!"深刻揭示平民在战争中的苦难。而钱宜评道:"王孙泣路隅,惧祸更甚,有不若茕独者矣。"另有一种深刻的意义,预示了崇祯在明亡、自杀前夕,杀妻女时,其长公主"长平公主,年十六,帝选周显尚主。将婚,以寇警暂停。城陷,帝入寿宁宫,主牵帝衣哭。帝曰:'汝何故生我家!'以剑挥斫之,断左臂;又斫昭仁公主于昭仁殿"(《明史》列传第九),后来又有诗说:"可怜如花似玉女,生于末世帝王家。国破家亡烽烟起,飘零沦落梦天涯。"

"王孙泣路隅"出自杜甫《哀王孙》,此诗描写玄宗在安史之乱时仓皇出逃,不仅抛弃国土与国民不管,连自己的嫡亲"王孙"也不复顾及,任其落入绝境。其第二段说:"金鞭断折九马死,骨肉不待同驰驱。腰下宝玦青珊瑚,可怜王孙泣路隅。"

皇家如此,官员的眷属更深受战乱之苦。剧中主要表现杜宝夫人甄氏的痛苦。甄氏独自带着春香回临安,与杜宝惜别时唱"老残生两下里自支吾",谭批:"'老残生'已是可怜,何况又各自'支吾'耶? 此语惨极。"支吾,支撑、应付。甄氏和杜宝已是年迈人,又分手,各自在危境中挣扎,谭则在短短一语中体会出他们"惨极"的境

遇,具有敏锐和细密的艺术感觉。

《移镇》出杜宝唱"真愁促,怕扬州隔断无归路,再和你相逢何处",谭批说:"杨妈妈断其声援之计,已为安抚逆料然。因此老夫人径走临安,得遇小姐,正是关目紧要处。"既精细分析敌方的战略意图和杜宝的料敌如神,指出这样的描写最终还是为甄氏和丽娘母女相遇这个关键情节服务的,可见谭批处处不忘原作的艺术宗旨和整体构思。钱宜补充说:"《圆驾》折亦有'扬州路遭兵劫夺'语,可证。"揭示原作后面的呼应,对原作的整体构思也了然于胸。

第六,分析战争的形势、谋略和计策。

《耽试》出柳梦梅正对"和、战、守"孰为优的考题,答道:"天下大势,能战而后能守,能守而后能战,可战可守,而后能和。"谭则分析:"数语是总括千言大意,其中自有便宜条列,与前三种诨喻不同。"意为这里的回答简短,是因为剧中不容许长篇大论,所以要明白柳梦梅的实际回答必有条分缕析,论说高明,故而能高中状元。

《缮备》出,众白"都是各场所积之盐,众商人中纳",谭批:"盐政是淮扬重务,然急资商纳养兵,国事可知矣。"批评朝廷平时未有切实的养兵措施,军队临战才急凑养兵之资。

众唱:"文武官僚立边疆,好关防。休教坏了这农桑士工商。"谭又批:"文武调和,四民安业,则行军之善,又可知矣。"赞誉杜宝率军,重视军纪,不许侵犯民众,让农士工商四民安业。

《淮警》出杨娘娘白"溜金王听吩咐,军到处,不许你抢占半名妇女",谭批:"计出杨妈妈,与此处'听吩咐',总写李全不能自主,为后杜安抚料定退兵之策也。"揭示李全叛军,皆由其妻做主和智慧,给杜宝留下退兵之策的缝隙。

《折寇》出杜宝白"那贼营中,是一个座位?两个座位",谭批:"此即救围之计,久已写书,故座位一问,不妨于突如也。"分析杜宝真是利用敌军首领相互有矛盾的弱点,一计而得逞。

谭则重视原作描写李全包围淮城,围而不打,用的是"锁城法":

李全看到杜宝率兵来救淮城,说:"杜家兵冲入围城去了,且由他,吃尽粮草,自然投降也",谭批:"此即锁城法也。"杜宝识破李全的诡计,说:"怕的是锁城之法耳。"谭批:"攻者、守者,所见略同。"

又从令人不注意的台词的细微处分析杜宝的精细。如杜宝说"不提起罢了",谭批"'不提',见军机之密。"

谭则还重视战争中的用人问题。

《折寇》出杜宝唱"恨无人与游说",谭批:"李全既要个人,杜老又恨无人,陈生来得恰好,所谓'富贵逼人'也。"钱宜曰:"凡成事者,无不适逢其会。时弗至而强求,无益也。"李全要找一个人向杜宝军中传话,而杜宝也正恨无人可以代他向李全军中传话。这时正好陈最良来了,两位的批语主要评论陈最良适逢其时的立功的机会,其中也暗寓了人才的网罗和使用问题。

《牝贼》出李全说:"南朝不用,去而为盗。"谭则批:"因'不用'而'为盗',驾驭英雄者,当深思此言。"直接点明人才的物色和使用。而钱宜接批:"武夫不足惜,惟王景略一流直是可怜。"

王景略,即王猛(325—375),字景略,东晋北海郡剧县人。十六国时期著名的政治家、军事家。354年(永和十年),东晋荆州镇将桓温北伐,击败苻健,驻军灞上。王猛径投桓温大营求见,在大庭广众之中,一面扪虱,一面纵谈天下大事,桓温当场承认江东无人能与他相比才干,但出于私心,将其拒之门外。

王猛后成为前秦丞相、大将军,苻坚手下第一谋臣。苻坚统一北方,王猛的雄才大略起了关键作用。苻坚说:"王景略固是夷吾、子产之俦也。"世人赞之为"功盖诸葛第一人"。

钱宜说:"武夫不足惜,惟王景略一流直是可怜。"对王猛本来满怀爱国热情,遭到东晋权臣的拒绝,不得已为北方效力,表示"可怜",此乃出于以江南东晋为正统的想法。但不少北朝统治者野蛮残民和毁灭文化,引起后世知识分子的反感和批评,也是应当的。钱宜仅对王猛表示"可怜",而不做全盘否定,是很有分寸的。

第七，批判投敌者和分析投敌草寇的心理。

在敌强我弱的形势下，往往有一些人，为了保命或私利，投降敌人，甚至为虎作伥。剧中李全和杨氏即如此，他们带领草寇投敌后，为金兵的先锋，骚扰淮扬，包围淮城。

《牝贼》出汉奸李全说："汉儿学得胡儿语，又替胡儿骂汉人。"谭则怒斥："'替骂'，较司空图本诗'却向城头骂'，更可笑、可恨。"唐司空图《河湟有感》："一自萧关起战尘，河湟隔断异乡春。汉人尽作胡儿语，却向城头骂汉人。"这是愚昧无知的汉人平民的丑恶表现，而"又替胡儿骂汉人"，是投降后的汉奸，为讨好主子，站在敌人的立场上骂自己的同胞，故而"更可笑、可恨"。这个批判是深刻的。

汉奸军队像一切反动势力一样，欺软怕硬。他们久围淮城，并不真想马上攻下，而是围而不打。见杜宝守城意志坚决，南宋尚有力量坚持，就保持观望态势，希望能够左右逢源。杜宝识破对方的整个心理，利用这个机遇破敌获胜。谭批重视原作的这个描写，并对其发展过程做详明的分析：

《折寇》出杜宝白"溜金王还有讲么"，谭批："'溜金'一称，已露通书之意。"

《围释》出李全白"外势虽然虎踞，中心未免狐疑"，谭批："心有所疑，凡事必多顾忌。李全只一疑心，便是纳降之本，不待番使怒时也。""心有所疑"指金使背着他们去南朝，使他们产生被出卖的忧虑。

李全因金使口出秽言，明目张胆地调戏其妻，他怒言："气也，气也！"谭批："李贼还有此一时意气，所以能归南朝，不终为番人也。"尤其是金使又背着李全夫妇，去南朝活动，他们感到金朝暗中出卖他们，对金朝更有了动摇的心态。

杨氏白"番使南朝而回，未必其中无话"，谭批："番使南回最好，凡事总不可无机会。"此指番使南去，离开李全军，给他们投降留下了时间的空隙。

李全唱"保富贵全忠孝"，谭批："'全忠孝'，为事外朝辈，猛然提

醒,然未必知也,故先以'保富贵'三字动之。"指出对投敌归降、反复无常的匪首,他们对"全忠孝"的道义,大多无动于衷,必须先以厚利打动,才能奏效。

李全白"外密启一通,奉呈尊阃大人",谭批:"'密启'妙,即曲逆解白登意,然终不免哄杨妈妈退兵之讥。只一通名,便寓嘲讽不浅。""白登意"指汉高祖因轻敌,率轻兵急赴白登,反击匈奴入侵,结果被匈奴重兵包围。陈平用奇计为汉高祖解白登之围,其奇计是暗派使者厚赐阏氏(单于的正妻)重礼,又挑拨说:刘邦被围,紧急万分,准备献美女给单于以求和。阏氏怕自己因此失宠,急劝单于解围。谭批指出,"密启"是故意借用白登的古典,虚晃一枪,达到退兵的目的。又指出:只是"通名"即通报而已,却深寓嘲讽,对作者的艺术匠心和高明写作手段,领会很深。

谭则看穿了反贼草寇的虚弱心理。杨氏对李全说"如今反了面,南朝拿你何难",谭批:"草寇终作釜鱼,只为怕就缚耳。"他们虽然决定投降南朝,又怕投降后被瓮中捉鳖,颇有"深谋远虑"。最后决定逃到海上,去做海盗。

第八、《牡丹亭》有关战争描写的艺术宗旨之分析评论。

谭则认识到,汤显祖在《牡丹亭》中的战争描写是为歌颂杜柳爱情的主题服务的,而非游离其外的支离故事。《虏谍》出总批说:"李全之乱,为杜公围困地耳;杜公之围,为柳郎行探计耳。"指明这些情节的描写,是为了表现柳梦梅不避艰险,代杜丽娘行孝而到前线探望其父母而服务的。

《耽试》出苗舜宾净白"痴鞑子,西湖是俺大家受用的,若抢了西湖去,这杭州通没用了"。谭则深入分析:"老苗一答,莫作痴语看过,正是乃心宋室处。不然,一转移间,便作金人西湖,何尝不可受用耶?"其分析苗舜宾痴语的深邃心理,令人信服。

《虏谍》出众番兵垂涎西湖之美,说:"借他来耍耍。"这是汤显祖受柳永词的影响,写胡马渡江,觊觎杭州的繁华生活与西湖之美。

谭则批道:"湖可借耶？又可偷耶？番语颇隽。"

《寇间》出丑白"杜老心寒,必无守城之意矣":杨妈妈此计,岂能安抚军心？但借此作关目,为识认时又添波澜,有云山海市之幻。

《移镇》出杜宝唱【长拍】曲,谭则批道:"【长拍】一支绝妙,淡沲秋景,忽然报马突上,有奔雷掣电之奇。"这便是亚里士多德所追求的惊悚、突转的艺术效果。谭则敏锐的眼光,看到汤显祖的艺术匠心,并用精彩的语言表达。

总之,三妇评本瞩目于原作的战争描写,精心评批,其评论战术谋略的评语,虽仅吉光片羽,也已难能可贵,尤其是将之紧扣艺术分析,水乳交融地娓娓道出,却没有引起古今评论者的注意。实际上,其评述《牡丹亭》描写的战事和有关人物的表现和谋略,是中国和世界文化史上最早的女性评论战争的成果,弥足珍贵。

三、古代经典研究

《牡丹亭》新论*

《牡丹亭》是明代传奇的最高之作,在中国戏曲史上,其地位仅次于《西厢记》,具有"几令《西厢》减价"的崇高声誉,因此研究者众多。但是20世纪以来,对《牡丹亭》的正确理解,像《西厢记》《长生殿》《水浒传》和《红楼梦》等经典名著一样,问题很多。笔者关于后四种,皆已撰文著书,发表自己的观点,关于《牡丹亭》,笔者于1986年撰写《〈牡丹亭〉人物三题》①,分析他们的形象意义。今在此文基础上,对《牡丹亭》全剧,提出自己的新见解。

一、《牡丹亭》的主题新论

当今学术界公认,《牡丹亭》的主题是歌颂真挚、自由的爱情。我认为这个看法并不全面。《牡丹亭》的第一主题是:既歌颂爱情真挚、自由,又坚守父母之命、媒妁之言的婚姻原则。

关于《牡丹亭》歌颂爱情真挚、自由,论述已多,本文不再重复。关于父母之命、媒妁之言的联姻原则,不仅是杜宝夫妇和陈最良等人所坚守的,更由女主角杜丽娘做了引人注目的突出强调。

杜丽娘在复活后,论及婚嫁之事,要求柳梦梅到扬州问过老相公、老夫人,请个媒人才好,坚持在走过"父母之命,媒妁之言"的程

* 本文收入《汤显祖与临川四梦》,上海古籍出版社2016年版。又刊于《汤显祖研究通讯》2011年第1期。
① 《戏曲研究》第40辑。

序后再正式成亲并过夫妻生活,柳梦梅深感奇怪,他认为他们在人鬼阶段已经有了事实婚姻,现在只要继续即可。杜丽娘反对,并申述理由说:"秀才,可记古书云:必待父母之命,媒妁之言。""秀才比前不同,前夕鬼也,今日人也。鬼可虚情,人须实礼。"(第三十六出《婚走》)

论者认为这是杜丽娘"回到了现实世界,又受森严礼法束缚,这是杜丽娘性格发展的又一阶段"①。

这个判断并不符合原著的描写,这不能说是杜丽娘性格发展的新阶段产生的认识,而是她一以贯之的人生态度。杜丽娘在在人世中一贯是听从父母教诲的乖乖女,从未有过反抗行为。她在鬼魂阶段,按照阴司的原则办事,回到人世,她又坚持恪守当时的社会制度和道德原则。她的游园,也非如一般论者所认为的是叛逆父母、追求自由的行为,本文下面在专论杜丽娘时再做分析。

但这不是《牡丹亭》的唯一主题,《牡丹亭》共有四大主题,除了这个第一主题外,《牡丹亭》还有三个重要的主题。

第二,既热情描写人鬼之恋的浪漫情调,又清醒指出人鬼之恋虚妄的现实看法。

陈多先生提出:汤显祖以为如话本《杜丽娘慕色还魂》和"冯孝将事"、"汉睢阳王收拷谈生"等所给予的一帆风顺的结局,是不现实的。险恶的浊世绝不会让"爱好"天性轻易地突破社会制度、礼教等的藩篱和本人的其他主观意念而取胜。他要把这一点告诉被《牡丹亭》诱发了"爱好"天性的天真而又可怜的善男善女们,于是就有必要不惜笔墨地展现一下(第一部曲)"想中缘"(为情而死的"想中缘"),着眼点在于表现人应当发掘、发展本身"爱好"的天性,有权享受它所带来的幸福;第二部曲"幻境缘"则是创造一个允许"想中缘"付诸实现的幻境,从而让观众深刻感受到汤显祖所理想的"爱好"天

① 黄竹三《牡丹亭评注》第三十六出短评,《六十种曲评注》,吉林人民出版社2001年版。

性在爱情方面得以实现的美好情景),在现实中将有何种遭遇,是为"浊世缘"的第三部曲。而最后再垫以有意不写"翁婿怡然"的团圆结局,而把矛盾保留在那里,供人思考如何才能解决的"尾声"①。

这是陈多先生提出的精辟的新观点。我需要补充的是,杜宝不承认这个婚姻的极其重要的前提是,他坚决不相信人世间有鬼能还魂、重新做人的虚妄故事。

柳梦梅向杜宝热情介绍掘坟、救活杜丽娘的详细过程,杜宝听来是连篇鬼话。说他"着鬼了,左右,取桃条打他,长流水喷他。"他认为柳梦梅是骗子,编出这个故事来欺罔人。接着陈最良因杜宝的提携而任职了黄门,陈最良感谢说:"'新恩无报效,旧恨有还魂。'适间老先生三喜临门:一喜官居宰辅,二喜小姐活在人间,三喜女婿中了状元。"杜宝指责说:"陈先生教的好女学生,成精作怪哩!"陈最良要他含糊答应过去,认了女儿和女婿:"老相公葫芦提认了罢。"杜宝拒绝说:"先生差矣! 此乃妖孽之事。为大臣的,必须奏闻灭除为是。"(第五十三出《硬拷》)他并不以杜丽娘还魂为喜,而坚持认为他们是成精的妖孽,要陈最良代他上本皇帝,驱除妖孽。到全剧结束,尽管有皇上的圣旨,杜宝坚决不认女儿和女婿,坚决不承认他们是真实存在的人,当然也就不承认这对鬼夫妻。(第五十五出《圆驾》)

《牡丹亭》的这个结局,非常有深意。汤显祖一方面热情描写和歌颂杜丽娘、柳梦梅的生死之恋,另一方面提醒青年观众,这是浪漫的理想,虚构的故事,千万不要信以为真,更不能天真仿效。歌德发表《少年维特之烦恼》之时,已经处于欧洲科学昌盛的时代,还有不少少男少女仿效维特而自杀。晚明时期的少男少女多信鬼神,如果都因婚姻不如意而仿效杜丽娘而死,以为做了鬼可找到理想的情人,鬼可以和理想的情人相恋并复活,从而大胆去死,《牡丹亭》岂不"害人"不浅? 联想到20世纪20—30年代,上海武侠小说盛行之时,

① 陈多《杜丽娘情缘三境》,《戏剧艺术》2002年第1期;叶长海主编《牡丹亭:案头与场上》生活·读书·新知三联书店2008年版,第12、20—21页。

就有一些少年逃出上海、离开家庭,到峨眉山去寻仙访道,去练习超人武功,家长只好在报上刊登寻人启事,可见《牡丹亭》的这个结尾描写是必要的,也是真实的。

第三,既赞誉人间真情,也揭示社会黑暗。

社会的黑暗首先显示在风气不正。即如陈最良这个老朽,也知道办事往往需要营私舞弊的诀窍。陈最良听说杜太守有个小姐,要请先生,便要积极去争取,因为:乡邦好说话,通关节、撞太岁(借助官府力量,以得人财物)、穿(串通)他门子管家,改窜文卷、别处吹嘘进身(到其他地方吹嘘自己的经历,抬高身价)、下头官怕他、家里骗人,"为此七事,没了头(拼命)要去"(第四出《腐叹》)。钱宜批道:"七事骂尽世情。"《牡丹亭》深刻揭露当时社会中的种种弊病和腐败现象,给读者以深刻的启示。

另可注意者,陈最良自叹,他因科举不利,陷入生活贫困,"这些后生都顺口叫我'陈绝粮'"(第四出《腐叹》)。社会上盛行势利思想,往往看不起弱者、贫贱者,对老实的没有反抗能力的,就公开、当面嘲笑挖苦。看不起、公开嘲笑陈最良的后生,又"因我医、卜、地理,所事皆知,又改我表字伯粹做'百杂碎'"。中国盛行取绰号,尤其是用绰号嘲笑弱者。但"百杂碎"倒是陈最良精确的写照。但陈最良这个"百杂碎",只懂皮毛,并未深入堂奥,所以一事无成,只好当一个不很合格的启蒙老师。这类状况,古今皆然,面对这种势利小人,有志者,当自强。

另如第五十五出《圆驾》,当杜丽娘来到皇宫时,皇宫侍卫喝斥:"甚的妇人冲上御阶?拿了!"杜丽娘受到惊吓,说:"似这般狰狞汉,叫喳喳。在阎浮殿见了些青面獠牙,也不似今番怕。"皇宫侍卫凶于阴司恶煞,他们狐假虎威,恐吓良民,神情凶恶,表现了汤显祖本人对此类人的反感。

第四,通过宗教和神秘文化的描绘,揭示人生哲理和终极指归。

第三十四出《诇药》,石道姑听柳梦梅说他们的梦中姻缘,而且

还要开棺回生,感慨:"人间天上,道理都难讲。"第五十四出《闻喜》春香说:"俺小姐为梦见书生,感病而亡,已经三年。老爷与老夫人,时时痛他孤魂无靠。谁知小姐到活活的跟着个穷秀才,寄居钱塘江上。母子重逢。真乃天上人间,怪怪奇奇,何事不有!"

汤显祖本人学佛、学道,并很有心得,还写过一些很有深度的文章①,所以《牡丹亭》中颇有神秘文化的描写。本文下面第五节予以专门探讨,此处不赘。

二、人物形象新论

《牡丹亭》围绕以上主题,塑造了一系列的典型人物和重要的人物形象。已经发表的论述固多,但多未抓准作品的原意。我的浅见如下。

1. 杜宝形象新论

出于阶级斗争的政治形势的压力和需要,20世纪后期的评论文章和文学史著作都一致严厉批评杜宝是一个封建官僚,对女儿杜丽娘进行封建专制式的严厉迫害。

"文革"后,不少论者部分肯定杜宝,认为他是一个清廉、勤政的官员,给以正面赞扬。笔者也很赞同。

的确,剧中描写杜宝爱民劝农,农民爱戴这位勤政清廉爱民的好官。他作为文官,朝廷有难,迅即奔赴淮扬前线,镇守边境。杜宝坚守危城,还发豪言:"你待要霸江山,吾在此。"表现了他的责任心和满腔报国豪情。但面对现实他又哀叹:"我杜宝自到淮扬,即遭兵乱。孤城一片,困此重围。只索调度兵粮,飞扬金鼓。生还无日,死守由天。潜坐敌楼之中,追想靖康而后。中原一望,万事伤心。"清醒认识到任务的艰难和前途的叵测。在这千难万难之时,杜宝惊悉

① 参阅拙文《汤显祖的文学理论及其文气说》,《古代文学理论研究》第26辑。

夫人遭难、女儿坟茔被盗,真正祸不单行,不禁凄然垂泪,却依旧能公而忘私,全力对付敌寇,清醒、智慧地设计劝降李全,具有为国忘家的高尚品格(第四十六出《折寇》)。他在功成名就之后回顾一生,"自三巴到此,万里为家,不教子侄到官衙"(第四十九出《淮泊》),不徇私情,品格清正。

因有关论述已多,本文不再展开。

但是众多学者还是批评杜宝对女儿实行封建专制的严厉管教,使杜丽娘的身心遭到严重摧残。杜丽娘在家中没有自由,连后花园也不准游玩,防止她受到诱惑,滋生爱情的萌芽,终于逼使她一病而亡。

我认为这样的认识是完全错误的。杜宝对女儿充满了出自天性的挚爱,但是正由于爱之深,所以才对她要求严。

杜宝明确提出严格要求女儿,首先是读书"拘束身心"(第十六出)。"拘束身心"不是摧残身心,也不是不给她自由、温馨的日常生活,而是严格培养女儿成为一个合格的贵族女性。

在第三出《训女》中,作者描写杜宝对培育女儿的有远见之处是:

一,女儿必须每天早起,更不能白日睡眠,树立勤快度日的习惯和态度,将来出嫁了"把家当户",能够自立门户,勤恳操持家政。

二,"女工一事,想女儿精巧过人,看来古今贤淑,多晓诗书。他日嫁一书生,不枉了谈吐相称",他坚持要为女儿请来老师,教她刻苦学习并背诵诗书,这不仅是杜宝所说的"他日到人家,知书知礼,父母光辉"的问题,更重要的是,这样她以后就会和饱读诗书、史书的丈夫具有大致相当的文化水平,双方有共同的语言,能够如意交谈("不枉了谈吐相称")。否则,没有文化、没有知识,行为粗野,语言低俗,无法与丈夫做必要的沟通,会被婆家和丈夫看不起。再远一点说,她今后有了孩子,也可内行地督促、辅导儿子刻苦读书。只有这样才能代代保持优良的家风。

杜宝批评"你娘亲失教也",这是很对的。母亲如果一味娇惯、放纵女儿,让她无所事事地度过大好年华,浪费了女孩子的天份和

智力;养成女儿早晨睡懒觉、白天事事偷懒、白天睡觉的坏习惯,将来不会或懒得治家理财,就会被夫家鄙视、冷落,甚至淘汰。《西厢记》中的老夫人对女儿莺莺的培养目标、态度和方法,与杜宝相同,所以才会有光彩夺目、气质高雅、针指女工精湛、诗书娴熟、才华出众,令张生钦敬、佩服的崔莺莺。仅仅靠美貌,只能取悦男子数年,而贤德、气质、才华,与勤恳的生活能力和态度,是支撑门户,使丈夫口服心服、夫妻白头偕老的法宝。

西谚云:培养一个贵族需要三代人的努力。贵族的优雅派头,从举手投足到言谈、表情、坐立和行走姿势,皆有细致、严格而规范的标准和要求。这是管子所说"衣食足而知礼仪"的最高标准和要求,无疑是人生的最高境界的一个重要方面。但受到溺爱骄纵的小孩很容易丢失严谨的生活习惯,养成懒惰、散漫的作风。所以剧中描写的杜宝对女儿的以上要求是严格而合理的。

在第五出《延师》中,杜宝向陈最良哀叹:"我年过半,性喜书,牙签插架三万余。(叹介)伯道恐无儿,中郎有谁付?"三妇评本的陈同批语是:"蓦然感怀,只作淡语叹惜,惟恐伤女情也。故下即云:'他要看的书尽看。'"此评分析无子老人的人物心理,更是精确评论了杜宝爱惜女儿的微妙心理活动。不少研究家批判杜宝性格冷酷,摧残女儿,而同处明清时代、同是少女身份的陈同则能深切体会杜宝疼惜女儿的细微心思和言行表现。

杜宝多次批评夫人放纵溺爱女儿。第十六出《诘病》杜宝听了女儿生病的因由和病情,先批评夫人:"却还来。我请陈斋长教书,要他拘束身心。你为母亲的,倒纵他闲游。"

他的批评是正确的,为避免重复,本文在下面专论夫人时再做分析。这里要强调的是,杜宝虽然批评夫人溺爱女儿,但这并不影响他与夫人的夫妻感情,杜宝对待夫人是宽厚的。

流行的观点是杜丽娘在杜宝家中,所处的是冷酷的生活环境。这是20世纪学术界的共同观点,但这个观点是十分错误的。除了上

文已经做过分析,杜宝对女儿严格的爱是有远见也是有分寸的之外,甄氏对女儿的溺爱,也可见丽娘并不是出于冷酷的家庭环境中,更何况出于同时代、同为少女的陈同对丽娘得到父爱的评批也证明了这一点。

论者批评杜宝为了追求门当户对而耽搁女儿青春,延误她的婚姻。剧中描写其夫人也是这个看法。在第十六出《诘病》中,夫人说:"若早有了人家,敢没这病。"三妇本陈同的评语也支持夫人的意见:"与前女孩家长成自有许多情态意同,想夫人亦曾谙此也。后文'早早乘龙'数语,亦然。"杜宝回答:"咳!古者男子三十而娶,女子二十而嫁。女儿点点年纪,知道个甚么呢?"他所引的古话,引自《礼记·内则》。杜宝坚守儒家信条,看似保守愚钝,但是古代儒家对婚姻的年龄的这个规定,非常符合青年生理发育、心理成熟和面对社会压力的实际情况。早婚使身体尚未发育完全、在社会上缺乏成家立业能力的青年在生理和心理上受到极大的伤害,例如寿命短、早生的子女的先天健康差甚至容易夭折等,都是不容忽视的社会问题。

因此杜宝希望女儿晚恋爱(不要过早动春情)、晚结婚的想法和所坚守的儒家原则是正确的。

杜宝对待夫人的爱情更是忠诚、真挚的。

甄夫人对自己生不出儿子,抱着万分的歉意,也怀着十分的忧虑。但她还是怕丈夫因此而纳妾,希望丈夫不要纳妾。

第三出《训女》描写杜宝感叹无儿之可怜,甄氏安慰丈夫说:"相公休焦,傥然招得好女婿,与儿子一般。"杜宝笑着回答:"可一般呢?"陈同批道:"夫人大似妒妇语,几不知承祧为何事矣(指夫人因妒忌而不肯让丈夫娶妾,另外生子,故意混淆生子继续门庭、传宗接代和佳婿有半子之靠的不同概念和意义)。杜老之笑说,喜招婿也,笑夫人也。说一般则不合理,说不一般,则又伤情。故但作疑词。"批语深切体会无子的中老年夫妇的心理。杜夫人连忙安慰丈夫,杜宝并不赞同她的说法,而三妇评本的闺阁评批者作为女性对此有特

殊体会。杜宝不认同夫人关于好女婿与儿子一般的想法,但他不做正面驳斥,一则驳斥要伤她的面子,二则不要引起她更大的伤感和痛苦,就用疑问句打发过去,可见杜宝对夫人的尊重和感情,杜宝是一个颇有人情味的丈夫;杜宝始终没有娶妾,而古代并非男子都是拥有三妻四妾的,大多实行的还是一夫一妻制度。

后来在春香的劝说和提醒下,她主动向杜宝提出纳妾的建议,第四十二出《移镇》描写杜宝镇守淮安,与夫人闲叙时,夫妇两人对话:

（老旦）相公,我提起亡女,你便无言。岂知俺心中愁恨!一来为若伤女儿,二来为全无子息。待趁在扬州寻下一房,与相公传后。尊意何如?（外）使不得,部民之女哩。（老旦）这等,过江金陵女儿可好?（外）当今王事匆匆,何心及此。（老旦）苦杀俺丽娘儿也!（哭介）

夫人主动提出要为杜宝娶妾,杜宝以"部民之女（属下老百姓的女儿）"使不得和"王事匆匆,何心及此"为由,拒绝夫人提出的纳妾建议,既写出他性格中以国事为重、避免利用职权操办私事而授人以柄的心理,结合直至剧终依旧坚不娶妾的描写,可知杜宝郑重对待夫妻情感的态度。

总之,汤显祖所描写的杜宝,从家庭生活的角度看,也是一个优秀的丈夫,一个称职的父亲,既有威严又重感情,更有强烈的责任感,是一个可敬可爱的大丈夫、男子汉。

杜宝坚信儒学,因"子不语怪力乱神",不信巫术,但根据自己的生活实践,相信有妖魅。

杜宝听夫人介绍女儿得病的原因,夫人还着急地对他说:"怕腰身触污了柳精灵,虚嚣侧犯了花神圣。老爷呀!急与禳星。怕流星赶月相刑迸。"杜宝听了先批评:"却还来。我请陈斋长教书,要他拘

束身心。你为母亲的,倒纵他闲游。"接着笑道:"则是些日炙风吹,伤寒流转。便要禳解,不用师巫,则叫紫阳宫石道婆诵些经卷可矣。古语云:'信巫不信医,一不治也。'我已请过陈斋长看他脉息去了。"(第十六出《诘病》)

柳梦梅前去淮扬谒见、认亲,杜宝不理,还将他当作骗子抓起来。柳梦梅以为"他在众官面前,怕俺寒儒薄相,故意不行识认,递解临安"(第五十三出《硬拷》)。柳梦梅以为杜宝嫌他寒酸而不认,实际上杜宝认为他是假冒货。

柳梦梅介绍掘坟、救活杜丽娘的详细过程,杜宝听来是连篇鬼话。说他"着鬼了,左右,取桃条打他,长流水喷他"。

杜宝认为女儿还魂成精作怪,此乃妖孽之事,自己"为大臣的,必须奏闻灭除为是",定要大义灭亲。本文前已论及,这样的描写具有重大的现实意义,是《牡丹亭》的重要主题思想之一。

2. 甄氏形象新论

甄氏一再表现出娇惜女儿的感情。当杜宝要女儿"多晓诗书"时,她说"但凭尊意",陈同的批语说:"夫人答语甚缓,直写出阿母娇惜女儿,又欲其知书,又怜其读书,许多委曲心事。"接着杜宝批评丽娘:"适问春香,你白日睡眠,是何道理?假如刺绣余闲,有架上图书,可以寓目。他日到人家,知书知礼,父母光辉。这都是你娘亲失教也。"钱宜评曰:"归罪夫人,极是。世上慈母纵女不教,甚至逾闲者正复不少。故《易》于父母,皆称'严君'也。"杜宝紧接着又唱【玉胞肚】:"宦囊清苦,也不曾诗书误儒。你好些时作客为儿,有一日把家当户。是为爹的疏散不儿拘,道的个为娘是女模。"陈批:"爹娘分说,意在专责夫人。"丽娘呼应其父要她认真读书的吩咐,甄氏说:"虽然如此,要个女先生讲解才好。"陈批:"请先生是正意,却从阿母娇惜深心写出。又将女先生一跌,文情委曲入妙。"杜宝表示反对,要请正规的儒生,甄氏说"女儿啊,怎读遍的孔子诗书,但略识周公礼数。"陈批:"书难遍读,礼数略识,夫人终是娇惜女儿。"(第三出《训女》)

第十一出《慈戒》甄氏夫人因见女儿丽娘无精打采,情思无聊,昏沉独眠,问知她到后花园游玩,身子困倦,责骂春香引逗她。

夫人尽管深知女儿游园是她自己的主意,老夫人还是只骂丫头,不责小姐,难怪杜宝在第三出《训女》中责怪她纵容女儿。这里的陈批也再次强调她娇惜女儿,钱宜更认为:"'年幼不知'一语,慈母为顽劣儿女开解,不知误多少事。"误多少事,指不少青少年因为缺乏严格的家教,尤其是受到包庇、溺爱而性格不好,心理素质差,或终身没有出息,甚至走上了邪路。

甄氏娇惜女儿的感情、语言和心理,评批者作为女子,深有体会,也广有见闻,我们现代读者和观众,尤其是男性,看到这样的描写,不易体会,所以对其中所包含的母亲对女儿的深情,和百般庇护,会视而不见,不知作者的深意。

但正因为有甄氏这样娇惜、庇护女儿的母亲,才会有杜丽娘这样性格倔强、自主性极强的大胆女子。幸亏有好的遗传因子,有父亲的严格而正确的教育,杜丽娘不像有些官宦人家的娇惯女儿,骄横暴躁,盛气凌人。无论古今中外,正确而严格的家庭教育是孩子成长的第一要素,其次才是学校和社会。

甄氏反对女儿游园,并非如众多研究者所说的,是怕丽娘萌动春心,是封建家长对女儿天性和自由的压制。

剧中,夫人明说不让丽娘游玩后花园,是因为后花园长年寂寥,没有人气,因此"风雨林中有鬼神",命大运高还不碍事,否则就有可能撞着不好的东西(鬼神邪魔作祟),非常危险,有中邪、患病或生命之忧。古代星相学认为,出生的时辰和地点,会影响人的一生命运,出生时辰好,即星辰高,命中就会有吉星高照则命大运好,不怕妖魔作祟、相害。

古人认为:动植物或无生命者的精灵为怪、怪物,包括人死后的鬼,可合称为妖魔鬼怪,简称为"怪"。产生"怪"的原因是"山林异气所生,为人害者"(《左传·文公十八年》注)。

《牡丹亭》多次描写甄氏夫人怕女儿在园中撞着魔鬼,从而受害。例如第十二出《寻梦》春香转述老夫人的担心:"这荒园堑,怕花妖木客寻常见,去小庭深院。"第十六出《诘病》老夫人从春香处询问丽娘得病之由,春香说"是梦",夫人马上说:"这等着鬼了,快请老爷商议。"还怕女儿因此而养不大:"肘后印嫌金带重,掌中珠怕玉盘轻。"第十八出《祟祟》描写石道姑应甄氏的召唤,"替小姐禳解","替小姐保禳。闻说小姐在后花园着魅"。杜丽娘不肯告诉母亲自己在游园时的惊梦内容,于是从甄氏的角度看,女儿游园后精神恍惚、身体日渐衰弱、有病,病情日渐加重,果然是她游园时撞上了鬼魅,鬼魅缠身了。

众多学者同声指责杜丽娘受到家庭压迫,她的父母因怕她游园而萌动春心,用封建思想束缚她,所以不让她游园。这不符合原作的实际情况,以上所引的描写,分明已清晰地表示:家长是怕她到荒芜的花园中撞到鬼魅,从而遭到不幸,而作此防范的。而且,其母包庇女儿,她的任何过失都不舍得责骂,而只是责怪春香了事,可见丽娘身处的是宽松家庭环境,行动颇为自由,所以才会发生游园惊梦,接着再去寻梦的大胆和"放肆"的举动。

甄氏夫人在女儿死后,极为思念,第二十五出《忆女》中,甄氏所说:"春香,自从小姐亡过,俺皮骨空存,肝肠痛尽。但见他读残书本,绣罢花枝,断粉零香,余簪弃屦,触处无非泪眼,见之总是伤心。算来一去三年,又是生辰之日。心香奉佛,泪烛浇天。分付安排,想已齐备。"她如此思念女儿,却还是非常害怕女儿的鬼魂。第四十八出《遇母》描写夫人看到爱女的鬼魂怕极,以为她是活现了,急叫春香:"有随身纸钱,快丢,快丢。"第十六出《诘病》夫妇俩一起哀叹:"两口丁零,告天天,半边儿是咱全家命。"他们对杜丽娘的思念,说明他们对女儿的珍爱和重视,将这个半子看作全家的希望。

最后是春香建议甄氏让杜宝娶妾:"禀老夫人,人到中年,不堪哀毁。小姐难以生易死,夫人无以死伤生。且自调养尊年,与老相

公同享富贵。""(老旦哭介)春香,你可知老相公年来因少男儿,常有娶小之意? 止因小姐承欢膝下,百事因循。如今小姐丧亡,家门无托。俺与老相公闷怀相对,何以为情? 天呵!"春香说:"老夫人,春香愚不谏贤,依夫人所言,既然老相公有娶小之意,不如顺他,收下一房,生子为便。"甄氏:"春香,你见人家庶出之子,可如亲生?"春香:"春香但蒙夫人收养,尚且非亲是亲,夫人肯将庶出看成,岂不无子有子?"甄氏:"好话,好话。"后来甄氏就主动建议杜宝娶妾,尽管心里是很不愿意的。

3. 杜丽娘形象新论

拙文《牡丹亭人物三题》指出:"杜丽娘是一个十足的爱情至上主义者。"她的这种"爱情至上观对封建意识是一种猛烈的冲击。""先进的觉醒的青年,追求自由婚姻,这样的行动和观念,却动摇封建社会的根基,蕴育着推翻旧制度、破除旧意识的强大思想力量,包蕴着新意识。不同的婚姻观,是不同社会阶段的产物。以杜丽娘为代表的一批晚明先进女性所追求的自主婚姻,个性解放,及其由此而产生的爱情至上观,都是中国资本主义萌芽时期的必然产物。"

但我们需要进一步指出的是,杜丽娘一生爱好的是天然,她热爱生活、热爱自然,她的游园是少女静极思动、喜欢游玩的天性所支配,并非要挣脱父母的禁锢,反抗封建压迫。而且前已言及,在现实生活中,她并不在实际行动中追求自由婚姻,完全遵循"父母之命和媒妁之言"的婚姻制度。她只是机缘凑巧,在梦中看到了如意郎君,愿意嫁给他。她追求爱情的自由,是在梦中和阴司中。她在梦醒后,不敢对父母讲出实情,不敢请他们设法寻找这个青年,而是将心中的愿望深埋心底,带着这个没有实现的愿望离开人间。等到她还魂后,她立即要柳梦梅恪守"父母之命,媒妁之言"的联姻原则。

这也与杜丽娘在现实生活中所具有的沉稳的性格有关。她的沉稳性格还表现在第七出《闺塾》,丽娘对陈最良讲课的不满和可笑,深埋心底,只是说了一句:"师父,依注解书,学生自会。但把《诗

经》大意,教演一番。"建议他讲解得清晰一些,否则,听他的课,岂非完全在浪费时间,毫无收获。

杜丽娘对科举也是极其重视的和热衷的。第三十九出《如杭》,杜丽娘复活后,和柳梦梅刚到杭州,听说当今正在科举开考,她马上督促柳梦梅前去赶考,并把酒送行。她对科举制度无疑是拥护的,对科举也是热衷的。

杜丽娘对父母有着极深的感情,柳梦梅考试结束后,来不及听结果,就安排他到淮扬前线去探望父母,报告自己复活再生的喜讯。这也再次反证她与父母毫无隔阂,不存在封建家庭对她的压迫、摧残的问题。

4. 柳梦梅形象新论

拙文《牡丹亭人物三题》认为"本剧男主角柳梦梅是一个一心一意走读书做官道路的青年知识分子",并对古代的科举制度做了高度肯定。

但是,按柳梦梅的才华,他考取进士,大约是没有问题的,他能中状元,也不见他的考卷有何高论,他是靠谒遇过的苗舜宾硬是破格提拔而得的。机遇和知遇在其中起了关键的作用。

古代的考试制度基本是严肃的、公正的,偶也有考生作弊未被发觉而中举,偶也有主考官的暗中相助而考中或越级。汤显祖不接受张居正拉拢,情愿落榜;同时他也目睹别人得到考官帮助而得中。所以他描写柳梦梅接受帮助,并中状元,不露声色地揭示这种虽是偶然的,但是实际发生的现象,抒发自己的郁闷。

5. 春香形象新论

第五出《延师》杜宝在延聘陈最良做丽娘的老师时,最后对陈最良说:"先生,他(指小姐)要看的书尽看。有不臻的所在,打这丫头。""冠儿下,他做个女秘书,小梅香,要防护。"杜宝说"打这丫头",小姐犯错误,打丫头做惩罚,因为丫头有监护小姐、及时报告的任务。

第十一出《慈戒》中,夫人尽管深知女儿游园是她自己的主意,

老夫人还是只骂丫头,不责小姐,她纵容女儿,只是一味责骂丫头。

杜丽娘去见陈最良时,春香问她:"先生来了怎好?"丽娘回答:"少不得去。"陈同夹批:"'少不得去',是见道语,亦似英雄语。"丽娘紧接着说:"丫头,那贤达女,都是些古镜模。你便略知书,也做好奴仆。"接着杜宝向陈最良介绍女儿与他见面时,也说:"春香丫头,向陈师父叩头。着他伴读。"(第五出《延师》)古代较为开明的书香、官宦人家,让小姐读书,还让丫鬟伴读(此举也为了让丫头随时伺候小姐和先生),所以家里的文化氛围浓厚,子女的才华出众。

第七出《闺塾》春香泼辣大胆,爽朗干脆、调皮滑稽的性格,表现得十分鲜明可爱。春香闹学,她戏弄陈最良,这个小丫鬟实际并未受到责罚。在一个仁义、和谐的家庭,仆人、丫鬟并不会受到迫害和欺凌,他们的生活不仅衣食充足,还是有乐趣的。俏皮的丫头,善于鉴貌辨色,主人严厉,就安分守己、唯唯诺诺,客人忠厚老实,就与他调笑,甚至故意欺负,春香对陈最良就是如此。

杜宝家表面上对丫鬟很严很凶,实际上是仁慈温柔的。丽娘死后,他们依旧收留春香,将她当作女儿一般收养。

后来甄氏告诉春香,杜宝有讨小的心意,春香劝甄氏随顺杜宝的这个心意。可见春香并不是反封建的小闯将。她引逗丽娘游园,也不过是小孩家贪玩和爱好花草园林而已,并无思想上的特别的深意,只是开展后面情节的一个由头。

6. 陈最良形象新论

陈最良行为古板,头脑冬烘,这位经过十五次考场还未考上功名的六十多岁的老儒生实际上对儒家经典并无深入体会甚至有许多内容还未真正读懂,他只能按前人的注解照搬,所以上起课来只能照本宣科,极其乏味,连温柔文雅言辞谦恭的杜丽娘也忍不住批评说:"师父,依注解书,学生自会。"陈最良的经史水平这样低,当然无法在科场驰骋,只能终老林下。汤显祖在《腐叹》一出给他以辛辣的讽刺。剧中的后生们称他为"陈绝粮",因为他只能死读书,既考

不上功名,又不善自理生计。又因他"医、卜、地理皆知",又称他为"百杂碎"。调侃之处不少。粗看上去,陈最良仅是明代一大批未考上科举,只会死读书的典型,无疑是一个可笑可悲的人物。此外,第七出《闺塾》将陈最良迂腐、古板、缺乏情趣、学问浅薄,甚至知识贫乏,描绘得生动而有趣。

这样只会死读书、智力庸常、记性和领悟力差的呆头鹅,憨态毕露,考不取科举是必然的,剧中将其屡试不中的原因已经描写得非常清晰。其中包括他为杜丽娘讲解《诗经》,只会照本宣科、死读注解。这是明清以来考不取科举,只好当蒙馆先生的书生的共同特点。例如平江不肖生1920年代发表的武侠小说名著《江湖奇侠传》也写到:"蒙馆先生教书,照例不知道讲解,仅依字音念唱一回;讹了句读,乖了音义的地方,不待说是很多很多。馆中所有的蒙童,跟先生念唱,正如翻刻的书,错误越发多了!"

结合汤显祖对明朝官场的认识,尤其是汤显祖明白即使考上进士而做官,如果做清官,也贫穷之极,因为明朝的官员俸禄极低。由此可见,他嘲笑陈最良,并无恶意,也无贬视和幸灾乐祸的心理,而是以一种坦然自嘲的胸怀,描写人世的艰辛。

陈最良因为老实无用,所以大家欺负他、嘲笑他,还给他取绰号,正是人善被狗欺。他还被春香看穿,遭到春香戏弄。春香看到他老实忠厚,就故意欺负他,和他捣蛋,被抓获了,就软声讨饶,蒙混过关,并未真正受罚。

而第四出《腐叹》描写陈最良在找不到其他更好的差使,接受杜宝的邀请时说:"况且女学生,一发难教,轻不得,重不得。倘然间体面有些不臻,啼不得,笑不得。似我老人家罢了。"我们由此领会古代社会中的老书生当一个小女生的家庭教师,有着异样的困境。至于年轻书生,在古代是不可能被邀请做少女的家教的,男女授受不亲,试想:两个青少年男女在一起亲密单独长期相处,会产生什么后果?!

但是陈最良本人在主观上却是抱着爱护女弟子的目的讲课,其个人愿望是善良的、真诚的。汤显祖真实地写出生活的本来面目,写出了生活和人物的复杂性。他为人真诚善良,也颇有热情,并富于人情味。

《牡丹亭》中有两个重要情节表现了陈最良的优秀品质。其一是第二十二出《旅寄》,陈最良看到风雪中倒在地上的柳梦梅,听到他在喊:"救人! 救人!"陈最良心想:"我陈最良为求馆,冲寒到此。彩头儿恰遇着吊永之人,且由他去。"他感到自己生活困顿,自顾不暇,怎么还有力量管别人? 柳梦梅又叫:"救人!"陈最良:"听说救人,那里不是积福处。"上去过问,并将柳梦梅扶回梅花观。陈最良问清柳梦梅是读书之人,惺惺相惜。但同时,陈最良也知道读书人是"精寒料",穷得一无所有,救了他是一无还报的。所以他起初本想躲过去不管的。思想踌躇之后,还是热情相救,这样的描写,深入揭示穷书生救助穷书生的极不容易和难能可贵。他"颇谙医理",于是调药医治,救了年轻书生的性命,还留他在此将息养病。陈最良当时自己已陷于极度的生活困顿,所以"求馆冲寒"——冒严寒外出寻求教书的机会,以此糊口。可是他在途中邂逅遭难的陌路书生,便丢开自己的急事,热情相救。他不仅救活柳生的性命,还让他长期留住养病并多方照料。从剧中情节结构的角度看,正是陈最良的这个善举,才给柳梦梅提供机会拾画叫画,并和丽娘幽魂重逢。

其二是柳梦梅遵照杜丽娘的嘱咐,掘墓开棺,帮助她复活还魂。此事系秘密进行的,所以陈最良误以为有歹徒盗墓劫坟。他发现连小姐的骨殖也失踪了,在着急与气愤之余,就不远千里,赶到淮扬去报告杜宝。当他千辛万苦赶到扬州时,恰值战乱爆发,杜宝带兵御敌,在淮安被围。陈最良冒着连天烽火,不惜生命之险,又赶往前线,非要找到杜宝报告此情况不可。陈最良这样做,一方面是因为杜宝托他"看顾小姐坟茔",是他强烈的责任感的表现;另一方面,深入到他的内心来看,也是因为他与杜宝一家的感情,尤其是他对昔

日女学生杜丽娘真挚、深厚的师生情谊。不是吗,当陈最良发现坟墓被劫盗时,他的第一个反应是放声大哭,悲从中来;接着又满怀悲愤地大呼:"小姐,天呵!"接唱:"是什么发冢无情短幸材?他有多少金珠葬在打眼来!(白:小姐,你若早有人家,也搬回去了。)则为玉镜台无分照泉台。好孤哉!怕蛇钻骨,树穿骸,不提防这灾。"他对小姐芳年不永,孤眠黄土的悲惨命运满怀辛酸的同情和痛惜之情,亦表露无遗。陈最良的以上表现不仅不自私虚伪,而且十分真诚善良。陈最良性格孤僻内向,上课时严肃古板,其内心却很富情感,有同情心和人情味,是个外冷内热的人物。汤显祖有血有肉地写出这个人物的性格的复杂性,无愧是名垂千古的大手笔。

 第四十五出《寇间》描写陈最良在寻找杜宝的半途上被李全抓获审讯,他老实讲出自己的姓名、身份、来此地的目的、杜宝家中的事体。他胆子小,被敌寇抓住,不敢讲假话。李全妻子笑说:"一向不知杜老家中事体,今日得知,吾有计矣。"她立即利用这个腐儒,骗他看人头,说是夫人、春香被杀,再令他给杜宝带去这个信息并威胁杜宝。陈评:"并不诳语,方是腐儒。然安知诳语不反杀其躯耶?后文'志诚打的贼儿通',即是此意。"

 陈最良因胆小,怕受惩罚,在敌人面前不敢讲假话,由于同样的原因,他见到杜宝却说假话。明明是他将柳梦梅迎来的,他却将柳梦梅的来历赖到石道姑的身上:"老公相去后,道姑招了个岭南游棍柳梦梅为伴。见物起心,一夜劫坟逃去。尸骨丢在池水中。因此不远千里而告。"腐儒说谎,倒也不打草稿。

 杜宝要将一大功劳,送给陈最良,要他送书到敌营,陈最良当场承认:"途费谨领。送书一事,其实怕人。"但他还是硬着头皮去送信,"志诚打的贼儿通",终于立功受赏,得到了官职。

 综上所述,《牡丹亭》塑造和刻画柳梦梅、杜丽娘,并不拔高他们,而是按照生活真实,描写他们符合时代认识的言行。他们不是反对婚姻制度、追求自由婚姻的叛逆者,而是品德高尚、行为洒脱的

明代青年。剧中描写的杜宝、甄氏、春香和陈最良,也是真实、生动而符合时代和社会发展实际的艺术形象。

三、《牡丹亭》的婚姻观

《牡丹亭》通过具体人物和故事的描绘,充分显示了作者的婚姻观。

首先,《牡丹亭》通过女主角杜丽娘的坚持,显示"父母之命,媒妁之言"的婚姻观。

这种包办婚姻制度,在20世纪大受批判。由于时代和社会的发展,20世纪的中国崇尚自由恋爱、自主婚姻,是必要的和应该的。但因此而否定古代的这个制度是错误的。

中国古代由于社会条件的限制,男女青年没有自由恋爱和婚姻的条件,又是普遍性的早婚,于是"父母之命,媒妁之言"有着现实的合理性。所以古代家庭的稳定性、夫妇和谐生活的幸福指数,至少不比现在差。汤显祖和《牡丹亭》是拥护这个制度的。除了司马相如和卓文君成功私奔、结婚这个唯一特例,中国历史上并无其他知识分子和贵族少女追求自由婚姻的实例,戏曲、小说中描写的私订终身、金榜题名、皇帝钦定,都是浪漫主义的虚构故事,虽有一定的进步意义,但只能提高阅读趣味,并无实际操作的可能。

其次,《牡丹亭》通过杜宝坚不娶妾,弘扬了中国古代一夫一妻制度。

《牡丹亭》描写杜宝对待妻子是尊重的、爱护的。他虽然一再批评甄氏娇惯女儿,但还是无法纠正甄氏对女儿的溺爱。第十六出《诘病》夫妇俩一起哀叹:"两口丁零,告天天,半边儿是咱全家命。"可见丽娘在家中的崇高地位,也不存在女子受到封建压迫的问题。

第三,《牡丹亭》真实反映了古代有些男子的惧内即"怕老婆"现象。

胡适说,中国男子有"怕老婆"的传统,这固然有调侃的成分,但

"怕老婆"是一个不可忽视的现象,古代的有关记载也颇为生动,因篇幅所限,本文不做列举。李京淑《新"惧内"主义颠覆传统夫妻关系》一文中专列《中国具有悠久的"惧内"历史和文化》一节阐发这个议题①,有兴趣者也可参看。这真实的"传统",说明中国古代女子并非如彻底反传统者所强调的到了痛苦不堪的地步。女子在家庭中的不同地位和幸福与否,每一个家庭都不是一样的,但大致应该取决于她本人的资质、性格等,同时也取决于父母、丈夫和子女的品质、性格和态度,尤其是接受儒家的孝悌教育的程度,而与社会条件和环境没有必然的联系。

《牡丹亭》则描写强盗怕老婆。第三十八出《淮警》,李全与婆娘的对话十分有趣:"(净)闻得金主南侵,教俺攻打淮扬,以便征进。思想扬州有杜安抚镇守,急切难攻。如何是好?(丑)依奴家所见,先围了淮安,杜安抚定然赴救。俺分兵扬州,断其声援,于中取事。(净)高,高!娘娘这计,李全要怕了你。(丑)你那一宗儿不怕了奴家!(净)罢了。未封王号时,俺是个怕老婆的强盗,封王之后,也要做怕老婆的王。(丑)着了。快起兵去攻打淮城。"强盗王怕强盗婆,是汤显祖故意使用的幽默手法,但也风趣描绘了这种婚姻现象。

四、《牡丹亭》的幽默风格

《牡丹亭》全剧都用上了幽默手法,或者说《牡丹亭》全剧沉浸在幽默之中。

有些是用明显的幽默手法描写,春香在《闺塾》中的表现,强盗王怕强盗婆等,尤其是全剧对陈最良和石道姑这两个人物形象的塑造和刻画,自始至终全用幽默手法。第四出《腐叹》陈最良积极去争取做女学生的家教时,他认为乡邦好说话,容易通关节,和出门时衣

① 《北京科技报》2006年5月31日。

衫破烂的情况;他因科举不利,陷入生活贫困,被众人嘲笑挖苦的情状,"陈绝粮"、"百杂碎"绰号的刁钻等。全剧对石道婆的描写也基本是挖苦的、调笑的。

这里我们再次强调:汤显祖明白即使考上进士做官,如果做清官,也穷极,因为明朝的官员俸禄极低。由此可见,他嘲笑陈最良,并无恶意,也无贬视和幸灾乐祸的心理,而是以一种坦然自嘲的胸怀,描写人世的艰辛。

《牡丹亭》全剧性的幽默还喜欢用"性"的手法表现。第九出《肃苑》农村男女、丫头书童和仆役,相聚时都喜欢讲荤话,开荤腥玩笑。春香与花郎两人互相嘲笑,大讲猥亵的荤话。这样的描写有损于春香清纯、天真、可爱的形象。石道姑出场和有关她的场面,更畅写"性"的语言。连描写金国派来的特使,也夸张地用女真话打掩护,夹带看中娘娘的"东西",语涉淫秽,李全气死。苗舜宾出题开考,用战、守、和为题,主战者形容宋金战争为"如老阳之战阴",语涉淫秽,苗舜宾却认为"此语忒奇。但是《周易》有'阴阳交战'之说",最后权取主战者第一,也似儿戏。作者有时即使流于恶俗也在所不惜地津津乐道。

《牡丹亭》描写大事也喜用幽默笔调。例如杜宝面临的强敌,摧垮了宋军的信心。第十三出《御淮》文官(老旦)和武官(净)在围城中的对话充满着幽默:"(老旦)俺们是淮安府行军司马,和这参谋,都是文官。遭此贼兵围紧,久已迎接安抚杜老大人,还不见到。敢问二位留守将军,有何计策?(丑)依在下所见,降了他罢。(末)怎说这话?(丑)不降,走为上计。(老旦)走的一个,走不的十个。(丑)这般说,俺小奶奶那一口放那里?(净)锁放大柜子里。(丑)钥匙哩?(净)放俺处。李全不来,替你托妻寄子。(丑)李全来哩?(净)替你出妻献子。(丑)好朋友,好朋友!"只有这两个是留守将军,而这两位将军呢,未战已经言败,已经考虑后事,未败已经考虑出卖战友与其妻子。语语幽默,一派丑态。这样的铺垫,说明杜宝

是没有胜算的,所以他哀叹:"生还无日,死守由天。潜坐敌楼之中,追想靖康而后。中原一望,万事伤心。"

而杜宝竟然胜敌,也真够幽默的。第四十七出《围释》,杜宝不是靠实力取胜,而是靠收买,也似儿戏。这个事件自始至终浸透着幽默。杜宝文官去救"武场",是幽默。金国使者讲一番人人不懂的鬼话,算是女真话,是幽默。他要娘娘有毛的所在,李全夫妇因此恼火,又怕金国因他们攻打不力而恼火,杜宝趁机利诱,李全夫妻有奶就是娘,立即投降宋朝,是幽默。杜宝派迂腐无能陈最良去当说客,是幽默。陈最良和溜金王夫妇双方"谈判"的对话,如同儿戏,完全是幽默。陈最良谎说杜宝奏上,册封强盗夫妇,强盗夫妇竟然信以为真,马上投降、撤围,更是幽默。《牡丹亭》借用唐诗佳句"秋来力尽破重围"歌颂杜宝,实际是靠名利诱惑和收买,换来李全夫妇投诚、解围。

杜宝居然依靠愚笨的腐儒陈最良来实施招降计划,也是幽默的。杜宝给陈最良布置任务时说:"兵如铁桶,一使在其中。将折简、去和戎。陈先生,你志诚打的贼儿通。虽然寇盗奸雄,他也相机而动。"陈最良说:"恐游说非书生之事。"杜宝说:"看他开围放你来,其意可知。你这书生正好做传书用。"陈最良就说:"仗恩台一字长城,借寒儒八面威风。"

杜宝居然因此而克敌制胜,解了重围,立了大功,第五十出《闹宴》众官祝贺,杜宝说:"诸公皆高才壮岁,自致封侯。如杜宝者,白首还朝,何足道哉!"【尾声】末句再强调"怕画上的麒麟人白首"。第五十三出杜宝出场时唱:"归到把平章印总,浑不是黑头公。"还是感叹白首功名。白首获功名,获取功名已经白首,已是垂死的年龄,拿到功名反而伤怀。年轻时得不到重用,没有立功的机遇,老了,拿到功名,应该高兴的时候,反而高兴不起来,这是一种深刻的幽默。

杜丽娘与柳梦梅也陷入了出人意料的幽默。第四十四出《急难》一出,杜丽娘怕爹爹固执,特地要柳梦梅把自己的画像带在身

边,以作凭证,可以取得父亲的信任。不料想柳梦梅因为拿出这幅画,几乎被杜宝打杀,杜宝认为这是柳梦梅作为劫坟贼的证据。杜丽娘为柳梦梅考虑得仔细,反而造成柳梦梅被吊起毒打的根由。这就是汤显祖幽默的大手笔。

《牡丹亭》结局的最大幽默是新科状元失踪。第五十三出《硬拷》,军校们找不到状元:"天上人间忙不忙?开科失却状元郎。"状元的科名成为失物招领的对象,已经非常幽默,而状元本人其实正在身边,但他正被作为劫坟贼、人犯而关押,女婿正被丈人当作鬼妖、骗子而关押、拷打,一边柳梦梅是骗子、人犯,一边在找状元、失物招领,更是幽默。

第五十五出《圆驾》中,陈最良感慨:"自家大宋朝新除授一个老黄门陈最良是也。下官原是南安府饱学秀才。因柳梦梅发了杜平章小姐之墓,径往扬州报知。平章念旧,着俺说平李寇,告捷效劳,蒙圣恩钦赐黄门奏事之职。不想平章回朝,恰遇柳生投见。当时拿下,递解临安府监候。却说柳生先曾撺过卷子,中了状元。找寻之间,恰好状元吊在杜府拷问。当被驾前官校人等冲破府门,抢了状元,上马而去,到也罢了。又听的说俺那女学生杜小姐也返魂在京。平章听说女儿成了个色精,一发恼激。央俺题奏一本,为诛除妖贼事。中间劾奏柳梦梅系劫坟之贼,其妖魂托名亡女,不可不诛。杜老先生此奏,却是名正言顺。"

陈最良面临一系列幽默的不可思议的怪事,不禁大肆感叹,其中还穿插着为女儿亡故而无限伤心的杜宝,却不认复活的女儿,反而作为色精、妖孽而大义灭亲,这样幽默的情景,陈最良实在无法理解,无法判断,只能跟着杜宝随波逐流。但他卷在其中,也不甘寂寞,就硬插一手,竟然问杜丽娘在阴司中看到的秦桧的情况,阴司如何对付私奔:

(末)女学生,没对证。似这般说,秦桧老太师在阴司里可

受的?(旦)也知道些。说他的受用呵,那秦太师他一进门,忒楞楞的黑心捶敢捣了千下,淅另另的紫筋肝剁作三花。(众惊介)为甚剁作三花?(旦)道他一花儿为大宋,一花为金朝,一花儿为长舌妻。(末)这等长舌夫人有何受用?(旦)若说秦夫人的受用,一到了阴司,㧐去了凤冠霞帔,赤体精光。跳出个牛头夜叉,只一对七八寸长指驱儿,轻轻的把那撇道儿搭,长舌揸。(末)为甚?(旦)听的是东窗事发。(外)鬼说也。且问你,鬼乜邪,人间私奔,自有条法。阴司可有?(旦)有的是。柳梦梅七十条,爹爹发落过了,女儿阴司收赎。桃条打,罪名加,做尊官勾管了帘下。则道是没真场风流罪过些。有什么饶不过这娇滴滴的女孩家。

更可笑的是,柳梦梅无力说服杜宝,被杜宝当贼捆打,无奈之中,只好反咬杜宝一口,妙极,非常幽默:"(生)小生何罪?老平章是罪人。(外)俺有平李全大功,当得何罪?(生)朝廷不知,你那里平的个李全,则平的个'李半'。(外)怎生止平的个"李半"?(生笑介)你则哄的个杨妈妈退兵,怎哄的全!"(生)你说无罪,便是处分令爱一事,也有三大罪。(外)那三罪?(生)太守纵女游春,一罪。(外)是了。(生)女死不奔丧,私建庵观,二罪。(外)罢了。(生)嫌贫逐婿,刁打钦赐状元,可不三大罪?(外觑旦,作恼介)鬼乜些真个一模二样,大胆,大胆!(作回身跪奏介)臣杜宝谨奏:臣女亡已三年,此女酷似,此必花妖狐媚,假托而成。俺王听启:【南画眉序】臣女没年多,道理阴阳岂重活?愿吾皇向金阶一打,立见妖魔。"

最后,皇帝的圣旨也被杜宝当作儿戏而拒绝接受:

(内)听旨:朕细听杜丽娘所奏,重生无疑。就着黄门官押送午门外,父子夫妻相认,归第成亲。(众呼"万岁"行介)(老旦)恭喜相公高转了。(外)怎想夫人无恙!(旦哭介)我的爹

呵!(外不理介)青天白日,小鬼头远些,远些!陈先生,如今连柳梦梅俺也疑将起来,则怕也是个鬼。(末笑介)是踢斗鬼。

死板而固执的陈最良最后也熬不住,要与严厉的东家开玩笑,说东家的女婿是"踢斗鬼"。

《牡丹亭》全剧就这样浸透着幽默。因此,这是一个彻头彻尾的悲剧——杜丽娘的爱情和婚姻自始至终是梦想,不可能实现,但也是一个彻头彻尾的喜剧。剧中悲和喜、严肃正经和插科打诨,全浸没在幽默的酒缸里,一锅煮。

五、人生如梦观

汤显祖对梦,对人生如梦,都有独特、深切的体会,他的"临川四梦"都写梦,尤其是《牡丹亭》,奇梦异梦成为全剧的情节发展和人物命运的契机,拙文《〈牡丹亭〉和三妇评本中的梦异描写述评》已有详述,本文不再重复。这里要补充的是——

像其他三梦一样,《牡丹亭》也反映了作者人生如梦的思想。

第十二出《寻梦》杜丽娘到园中寻梦,不见梦中情景,她惊呼:"敢是咱梦魂儿厮缠?咳,寻来寻去,都不见了。牡丹亭,芍药栏,怎生这般凄凉冷落,杳无人迹?好不伤心也!"又含泪发现梦中所见繁盛的花园"是这等荒凉地面",陈同批道:"此即昨日观之不足者,何至荒凉如此?总为寻不出可人,则亭台花鸟止成冷落耳。"

梦中的园中景色,与生活的现实不同:梦中花园美景皆心造,而非实有,是人生如梦观的一种折射。

第十三出《诀谒》中,柳梦梅上场即哀叹:"虽然是饱学名儒,腹中饥,峥嵘胀气。梦魂中紫阁丹墀,猛抬头、破屋半间而已。"在柳梦梅潦倒时,做此繁华梦,也是人生如梦的一种反映。

第十七出《道观》开端,石道姑一上场,就哀叹自己的生理缺陷,

使自己陷入终身的痛苦之中,总结自己"屈指有四旬之上。当人生,梦一场",作为一个残疾人,面对自己痛苦的出身和一生,未免有"人生如梦"的感叹。陈同的批语说:"人生谁不梦一场,但梦中趣不同耳。"充分认可和理解石道姑的痛苦和人生如梦观念。

"人生如梦"是庄子首创的一个观念。"人生如梦"不是消极的,而是具有深刻丰富意义的古今相通——与现代西方哲学也相通的一种具有哲学高度的认识观念。拙文《〈庄子〉对中国文艺的巨大指导作用及其现代意义》[①]已有详论,此处不赘。

六、《牡丹亭》对神秘文化和宗教文化的信仰

汤显祖认真并虔诚地学道、学佛,还都拜了名师,他的著作都受到道佛的明显影响。《牡丹亭》也不例外,剧中写及宗教文化和神秘文化之处很多,剧中诸人对此皆深信不疑。除了奇异的梦幻之外,《牡丹亭》主要描写了以下内容:

因果报应

杜宝虽然是儒家的信徒,他对神秘文化也很相信,尤其是因果报应。第五出《延师》杜宝自赞"为政多阴德",竟然好人没有好报,连儿子也不生一个。阴德,指做善事而不为人知。古代人认为,积阴德的人将来子孙会发达。典出《汉书·丙吉传》:"臣闻有阴德者,比飨其乐,以及子孙。"《汉书》又记载汉代东海小吏于公,治狱清廉,拯救无辜,后来他的儿子于定国(?—前40)也是一个清官能吏,于汉宣帝时官至丞相。

第二十出《悼殇》杜宝对夫人哀叹:"夫人,不是你坐孤辰把子宿

① 《〈庄子〉对中国文艺的巨大指导作用及其现代意义》,香港道教学院《弘道》2016年第4期。

器,则是我坐公堂冤业报。"他相信八字命理和报应之说。

子女难养

第十六出《诘病》杜宝听到夫人相请,他上场时说:"肘后印嫌金带重,掌中珠怕玉盘轻。"前句说年老倦于为官,后句怕女儿养不大。他与夫人商议女儿病情时,批评夫人平时太娇惯女儿,所以女儿的心理忍受力就差:"则是你为母呵,真珠不放在掌中擎,因此娇花不奈这心头病。"

古代直到民国时期,不少人家,忧心于子女因多病多灾而养不大的,多到庙里去为孩子拜一个继父或师父,例如鲁迅的"我的第一个师父"。

佛道禳解

甄氏坚信宗教的力量。她与丈夫商议女儿病情时,哀叹:"无官一身轻,有子万事足。""我看老相公则为往来使客,把女儿病都不瞧。好伤怀也。"接着决定:一边叫石道姑禳解,一边教陈教授下药。知他效验如何?正是:"世间只有娘怜女,天下能无卜与医。"

冲喜化灾

她还坚信冲喜可以解灾,第十八出《诊祟》,春香报告丽娘:"老夫人要替小姐冲喜。"丽娘说:"信他冲的个甚喜?到的年时,敢犯杀花园内?"

杜丽娘不是不信冲喜,而是针对自己的病乃梦中姻缘无法实现而起,不是一般的疾病,深知无法化解。她也非常相信神秘文化的,例如算命。

妖魔害人

判官询问花神时,花神证明杜丽娘的供词,是梦见秀才,偶尔落

花惊醒。判官立即怀疑:"敢便是你花神假充秀才,迷误人家女子?"判官也相信人世间会有妖魔鬼怪作祟害人。

第三十二出《冥誓》杜丽娘正要说破自己是鬼魂,柳梦梅说:"不是人间,这是花月之妖。"

鬼魂出现

第二十七出《魂游》,本出是正面描写,可知作者对此坚信不疑:鬼魂可在夜间出现和行动。

第三十出《欢挠》柳梦梅问杜丽娘鬼魂:"你来的脚踪儿恁轻,是怎的?"这是古代人们认为鬼魂无身有形,行动轻捷飘摇,故云。

第三十三出《秘议》,石道姑听柳梦梅介绍自己与杜丽娘鬼魂的恋爱经历,不禁吃惊相问:"既是秀才娘子,可曾会他来?""(生)便是这红梅院,做楚阳台,偏倍了你。(净)是那一夜?(生)是前宵你们不做美。(净惊介)秀才着鬼了。难道,难道。(生)你不信时,显个神通你看。取笔来点的他主儿会动。(净)有这事?笔在此。(生点介)看俺点石为人,靠夫作主。你瞧,你瞧。(净惊介)奇哉,奇哉。主儿真个会动也。小姐呵!"

石道姑也认为柳梦梅与杜丽娘鬼魂幽会是"着鬼"了,但柳梦梅为了说服石道姑开棺,就显示神通给她看:笔点灵牌上的字,主儿竟然动了起来,不由石道姑不信。

第四十八出《遇母》,夫人看到爱女的鬼魂也怕极,以为她是活现了,急叫春香:"有随身纸钱,快丢,快丢。"古人信鬼,旅行必带纸钱,用以祭奠路遇之鬼魂,以求一路平安。春香虽然辗转逃生,仍然不忘随身携带纸钱,故能招之即来,及时运用。

鬼魂超生

杜丽娘的鬼魂向东岳夫人稽首,请求:"魆魆地投明证明,好替俺朗朗的超生注生。"超度、重新投生,都是佛教理念,作者正面描写杜丽

娘相信这个佛教理念,也在一定程度上代表着汤显祖本人的信念。

喜鹊圆梦

第四十四出《急难》,杜丽娘上场首曲首句即唱:"晓妆台圆梦鹊声高。"圆梦鹊声高,喜鹊鸣声喳喳,好像是为杜丽娘圆梦卜吉。古代人们认为喜鹊是一种吉祥之鸟,听到鹊声,意味着有好事到来。圆梦,解说梦中之事,附会于人,以推测凶吉。

算命测字

占卜、算命、测字,是小说、戏曲最为常见的,《牡丹亭》牵涉的例子也多。

第十八出《诊祟》,陈最良奉杜宝之命,为杜丽娘诊脉,临别时,丽娘问他:"师父且自在,送不得你了。可曾把俺八字推算么?"陈最良回答:"算来要过中秋好。"

第二十出《悼殇》,杜丽娘在中秋之夜,对春香说:"听的陈师父替我推命,要过中秋。"

陈最良为杜丽娘推命,说她中秋节后要死亡。丽娘牢记此言,认为中秋即将应验,她果然在这一天命归黄泉。

第二十三出《冥判》是游戏之作,汤显祖明知无所谓民间流传甚或相信的阴司有判官审理鬼魂的事实,他用神秘浪漫主义手法虚构这个场面,为杜丽娘的复活这个规定情节服务。其中不少细节描写,充溢着神秘文化的信仰。例如杜丽娘说自己梦见一秀才,甚是多情;梦醒后题诗一首"不在梅边在柳边"。判官说:"谁曾挂圆梦招牌?谁和你拆字道白?"

拆字道白,又称测字、相字,古代的一种占卜方法。术士让求卜者任意举出一个字,然后予以分合增减,根据求者提出的疑问而随机应变地解释,以定吉凶。判官也信算命占卜。

第三十九出《如杭》,杜丽娘复活后,和柳梦梅刚到杭州,就闻知

各路秀才,都急赴考场,杜丽娘要柳梦梅只索快行,赶去赴考,并把酒送行,柳梦梅说"夫荣妻贵,八字安排",意思是说富贵是命定的。八字,古人出生的年、月、日、时,均用干支表示,称为八字,认为人的一生命运,和出生的八字有关。

学者一般对此类描写都做否定性批判,并因此而批评汤显祖有时代局限等等。这样的批评是不正确的。不要说汤显祖相信此类神秘文化,当代名家名作(其中有多部荣获茅盾文学奖的长篇小说)也多正面描写此类内容①,这不是"封建迷信"一个恶谥可以批倒和抹杀的,我们需要反复、深入探讨才能理清其中的含义和意义。

① 参见拙文《戏曲中的神秘现实主义和神秘浪漫主义描写略论——中国戏曲的首创性贡献研究之一》(牛津大学出版社 2009 年版)、《〈牡丹亭〉和三妇评本中的梦异描写述评》(《2006·中国遂昌·汤显祖国际学术研讨会论文集》,西泠印社出版社 2008 年版)和《〈史记〉、〈夷坚志〉和今人名著中的占卜描写述评》(庐山文化国际研讨会论文)、《水浒传的神秘主义描写述评》(《水浒争鸣》第 12 辑,2011 年)、《〈江湖奇侠传〉中的内功描写研究》(2010·平江不肖生国际研讨会论文)、《宗璞小说中的神秘主义题材和表现手法试论》(《对流》第 5 期,2009 年)等。

《长生殿》和两《唐书》中的李杨爱情新评

中国浩瀚的史书、诗歌、小说和戏曲文学中的帝王后妃之恋的描绘丰富精彩,尤其是《长恨歌》及其同题材的唐诗、元曲和明传奇,作品众多,风采各异,各呈胜场。我在《帝王后妃情爱题材的发展和〈长生殿〉的重大艺术创新》①一文中指出,具有如此丰厚的历史渊源与文化传统的昆剧《长生殿》,突破前人樊篱,作出了五个重大的创新性贡献:此剧是娴熟运用双线结构的史诗性的艺术巨著,是将李杨相恋描绘成两个艺术家的知音互赏式爱情的杰出新作,并对失败的爱情的后续过程做了新的精彩探索,同时深刻揭示李杨爱情的负面影响,批判明皇迷恋女色,荒淫误国,高明的是,《长生殿》既反对女人是"祸水"的错误观点又写出女人作梗的能量和影响——杨玉环因其异样的骄奢淫逸和妒忌争宠对政治黑暗和天下大乱的推波助澜,也应负有相当的历史责任。

此文虽然论及李杨爱情,但因限于篇幅,未能深入展开。实际上,"二十四史"中的名著两《唐书》(《旧唐书》和《新唐书》),以及史学经典《资治通鉴》和戏曲《长生殿》中记载和描写的李杨爱情是一个牵涉面非常深广的论题,历史背景宏深,故事曲折动人,而且,《长生殿》在描写李杨爱情时,除前文发表的之外,还有重大的艺术创新成果,今特撰此文,略作展开和探讨。

本文主要依据经典史书评述,但是陈寅恪先生说:"唐诗很多是

① 收入《千古情缘——〈长生殿〉国际学术研讨会论文集》,上海古籍出版社2006年版。

纪事的,有些是谣言,不可信。但民间的传说,很多是事实。例如杨贵妃之死,史书与小说、诗,各有不同的说法,各种记载可供考证。"①所以本文也引用了来源可靠、史实性强的诗歌、野史和笔记。

一、历史上的李隆基是一个情场高手

虽然帝王拥有众多后妃,众多后妃或应顺命运,或迫于情势,或受名利之诱惑,大多心甘情愿地献身于帝王,但是帝王和后妃产生真正爱情的不多,他们的两性关系大多是政治联姻和权色交易的产物。

但唐玄宗,这个大唐盛世的皇帝,的确拥有过不只一次的真挚爱情。

李隆基之所以获得他选中的美人的真挚的爱情,首先是因为年轻时代的李隆基是一个货真价实、实至名归的高贵的白马王子,是优秀女性追慕的理想配偶。

李隆基此人,《旧唐书·玄宗本纪》说他:"性英断多艺,尤知音律,善八分书。仪范伟丽,有非常之表。"《新唐书·玄宗本纪》说他:"性英武,善骑射,通音律、历象之学。"李隆基七岁时就大胆喝斥宫中受宠的武将,这个武将因为在女皇武则天掌权的情势下藐视李氏皇族,年方龆龀的李隆基,幼年老成、神态威严地喝斥倨傲的大臣,他的祖母"(武)则天闻而特加宠异之"。

可见李隆基此人英俊伟丽,相貌堂堂,仪表非凡,性格英武,精善骑射,又多才多艺,精通音乐、书法。这样文武双全、才貌双佳的年轻男子,在情场上魅力四射,兼之具有王子、皇孙的身份,是个货真价实的白马王子;后又凭借自己的智慧、勇武和实力,迅登大宝,成为至高无上的帝王,而且是一个倚靠自己的智慧勇武、励精图治而将国家推向富强、成为世界第一强国的至尊皇帝,这一切无疑能

① 陈寅恪《唐代史听课笔记片断》,《讲义及杂稿》生活·读书·新知三联书店2002年版,第480页。

够得到他所宠爱的美人由衷的全身心的尊敬和热爱。

其次,李隆基欣赏和重视美人内在的美、智慧的美,也善于与聪敏灵慧的美人调情。

唐玄宗的皇后共有3人。第一个皇后王氏,是他为"临淄王时,纳后为妃。上将起事,颇预密谋,赞成大业"(《旧唐书·后妃传上》)。王氏在李隆基最艰难的时候,不仅与他患难与共,而且"预密谋",即与他一起出谋划策,帮助他发动政变,可见她颇有胆气、智慧和谋略。李隆基当上皇帝后,封她为皇后。

第二个皇后,"贞顺皇后武氏(698—737),则天从父兄子恒安王攸止女也。攸止卒后,后尚幼,随例入宫。上即位,渐承恩宠。及王庶人废后,特赐号为惠妃,宫中礼秩,一同皇后"。"玄宗贞惠妃开元初产夏悼王及怀哀王、上仙公主,并襁褓不育,上特垂伤悼。及生寿王瑁,不敢养于宫中,命宁王宪于外养之。又生盛王琦、咸宜太华二公主。惠妃以开元二十五年(737)十二月薨,年四十余。"(《旧唐书·后妃传上》)武惠妃颇有才华,李隆基非常欣赏和敬重她的政治才能,非常宠爱这位年已四旬、已经生育过6个孩子的中年母亲。她于死后被追封为皇后。

第三个皇后,是元献皇后杨氏。她并非李隆基的最爱,且早故,是因为她的儿子当上了皇帝(即唐肃宗),才被追封为皇后。(《旧唐书·后妃传下》:开元十七年后薨。《新唐书·玄宗本纪》:至德二载五月追封贵嫔杨氏为皇后。)

李隆基的嫔妃无数,陈鸿《长恨歌传》说他有"三夫人、九嫔、二十七世妇、八十一御妻,暨后宫才人、乐府伎女"。白居易《长恨歌》说:"后宫佳丽三千人。"而《旧唐书·后妃传》有记载的仅有赵丽妃和杨玉环二人。《赵丽妃传》记载:赵丽妃,本伎人,有才貌,善歌舞,玄宗在潞州得幸。杨贵妃才貌更至绝顶,而且不仅擅长歌舞,更能创作,智慧出众。

至于梅妃,正史并无记载,而据唐代曹邺《梅妃传》记载,唐玄宗

还迷恋过美丽而有才华的梅妃。曹邺,字邺之,一作业之。祖籍邺地,生于桂林阳朔(明蒋冕《曹祠部集序》)。会昌初应试,久战不胜,大中四年(850)始登进士第,受辟于天平军幕。咸通时任太常博士(《新唐书·高璩传》),又任主客员外郎、度支郎中(《朗官石柱题名》),转吏部、祠部郎中,免官南归。后起为洋州刺史(《新唐书·艺文志》),官终御史中丞(《桂林风土记》)。约卒于乾符末。邺以古体诗名,《新唐志》著录《曹邺诗》三卷,今存《曹祠部诗集》二卷,补遗一卷。

《梅妃传》今存的最早的记载,由宋尤袤《遂初堂书目》杂传类著录,未题撰人,其前后所著俱唐人书,故可推论此传是唐代作品。陶宗仪《说郛》卷三八录全文,题唐曹邺。文后有赞,又附无名氏跋:"此传得自万卷朱遵度家,大中二年(848)七月所书,字亦端好。其言时有涉俗者,惜乎史逸其说。略加修润而曲循旧语,惧没其实也。惟叶少蕴与予得之。后世之传,或在此本。又记其所从来如此。"《梅妃传》记载:

> 梅妃,姓江氏,莆田人。父仲逊,世为医。妃年九岁,能诵二《南》,语父曰:"我虽女子,期以此为志。"父奇之,名之曰采蘋。开元中,高力士使闽粤,妃笄矣,见其少丽,选归侍明皇,大见宠幸。长安大内、大明、兴庆三宫,东都大内、上阳两宫,几四万人,自得妃,视如尘土。官中亦自以为不及。妃能属文,自比谢女,尝淡妆雅服,而姿态明秀,笔不可描画。性喜梅,所居栏槛,悉植数株,上榜曰梅亭。梅开赋赏,至夜分尚顾恋花下不能去。上以其所好,戏名曰"梅妃"。
> 妃有《萧兰》《梨园》《梅花》《凤笛》《玻杯》《剪刀》《绮窗》七赋。是时承平岁久,海内无事,上于兄弟间极友爱,日从燕间,必妃侍侧。上命破橙往赐诸王,至汉邸,潜以足蹑妃履,妃登时退合。上命连宣,报言:"适履珠脱缀,缀竟当来。"久之,上亲往命妃。妃拽衣迓上,言胸腹疾作,不果前也,卒不至。其特宠如

此。后上与妃斗茶,顾诸王戏曰:"此梅精也。吹白玉笛,作惊鸿舞,一座光辉。斗茶今又胜我矣。"妃应声曰:"草木之戏,误胜陛下。设使调和四海,烹饪鼎鼐,万乘自有心法,贱妾何能较胜负也。"上大喜。会太真杨氏入侍,宠爱日夺,上无疏意。而二人相嫉,避路而行。上以方之英、皇,议者谓广狭不类,窃笑之。

太真忌而智,妃性柔缓,亡以胜。后竟为太真迁于上阳东宫。

后,上忆妃,夜遣小黄门灭烛,密以戏马召妃至翠华西阁,叙旧爱,悲不自胜。继而上失寤,侍御惊报曰:"妃子已届阁前,当奈何?"上披衣,抱妃藏夹幕间。太真既至,问:"梅精安在?"上曰:"在东宫。"太真曰:"乞宣至,今日同浴温泉。"上曰:"此女已放屏,无并往也。"太真语益坚,上顾左右不答。太真大怒曰:"肴核狼藉,御榻下有妇人遗舄,夜来何人侍陛下寝,欢醉至于日出不视朝?陛下可出见群臣,妾止此阁以候驾回。"上愧甚,拽衾向屏复寝曰:"今日有疾,不可临朝。"太真怒甚,径归私第。上顷觅妃所在,已为小黄门送令步归东宫。上怒斩之。遗舄并翠钿命封赐妃。妃谓使者曰:"上弃我之深乎?"使曰:"上非弃妃,诚恐太真恶情耳。"妃笑曰:"恐怜我则动肥婢情,岂非弃也!"

妃以千金寿力士,求词人拟司马相如为《长门赋》,欲邀上意。力士方奉太真,且畏其势,报曰:"无人解赋"。妃乃自作《楼东赋》,略曰:

……君情缱绻,深叙绸缪。誓山海而常在,似日月而无休。奈何嫉色庸庸,妒气冲冲,夺我之爱幸,斥我乎幽宫。思旧欢之莫得,想梦着乎朦胧。……空长叹而掩袂,踌躇步于楼东。

太真闻之,诉明皇曰:"江妃庸贱,以谀词宣言怨望,愿赐死。"上默然。会岭表使归,妃问左右:"何处驿使来?非梅使耶?"对曰:"庶邦贡杨妃果实使来。"妃悲咽泣下。上在花萼楼,会夷使至,命封珍珠一斛密赐妃。妃不受,以诗付使者曰:"为

我进御前也。"曰：

柳叶双眉久不描，残妆和泪湿红绡。

长门自是无梳洗，何必珍珠慰寂寥。

上觅诗，怅然不乐。令乐府以新声度之，号《一斛珠》，曲名始此也。

后禄山犯阙，上西幸，太真死。及东归，寻妃所在，不可得。上悲，谓兵火之后，流落他处。诏有得之，官二秩，钱百万。搜访不知所在。上又命方士飞神御气，潜经天地，亦不可得。有宦者进其画真，上言似甚，但不活耳。题诗于上，曰：

忆昔娇妃在紫宸，铅华不御得天真。

霜绡虽似当时态，争奈娇波不顾人。

读之泣下，命模像刊石。

后上暑月昼寝，仿佛见妃隔竹间泣，含涕障袂，如花朦雾露状。妃曰："昔日陛下蒙尘，妾死乱兵之手，哀妾者埋骨池东梅株傍。"上骇然流汗而寤。登时令往太液池发视之，不获。上益不乐，忽悟温泉汤池侧有梅十余株，岂在是乎？上自命驾，令发视，才数株，得尸，裹以锦绷，盛以酒槽，附土三尺许。上大恸，左右莫能仰视。视其所伤，胁下有刀痕。上自制文诔之，以妃礼易葬焉。

梅妃卓有文才，撰七赋，又撰《楼东赋》。善诗，有《一斛珠》（《全唐诗》作《谢赐珍珠》）。又作惊鸿舞，可见又有艺术才华。这篇《梅妃传》记叙唐玄宗在翠华西阁诏幸，玉环絮阁的情节。玉环称其为梅精，梅妃称玉环为肥婢。两个女子鄙视和贬低对方的语言也很有特色。《长生殿》运用了此文的这些重要记叙。

不管《梅妃传》的真伪如何，《长生殿》运用了其中的不少资料，只是将她的死期提前而已，这也就使唐明皇乱后回京时，思念杨玉环的感情更为专一了。

总之,唐玄宗宠爱的妃子只有赵丽妃、武惠妃(她死后追封为皇后)、梅妃和杨贵妃四人,她们都具有内在的美,才艺出众,智慧过人。但只有武惠妃和杨贵妃的地位和生活待遇都等同皇后。肃宗之母本是犯官之女,在宫中充役侍女,她仅因美色见幸,在才智方面没有过人之处,所以李隆基待她一般,后因其子做了皇帝,其子唐肃宗才追封她为皇后。李隆基喜欢卓有才华的美人,又善于与美人调情,两《唐书》仅记载了他与杨玉环的故事,《梅妃传》写他折衷于杨梅二妃之间,可见一斑。

第三,李隆基追求并重视有真挚爱情的幸福生活。李隆基在众多美人的选择中,最后专宠杨玉环一人,可见李隆基与其他皇帝不同,追求并重视有真挚爱情的幸福生活。

李隆基作为一个情场高手,他的情欲和生命力非常旺盛,这体现在他的子女众多。

《旧唐书》和《新唐书》都说他有五十九个子女,其中儿子有三十个。但是两《唐书》未能列出他全体儿子的情况,而《新唐书》倒具体记载了他的三十个公主的名号和部分生母。

《旧唐书》卷一百七《玄宗诸子传》和《新唐书》卷八二《十一宗诸子传》记载的诸子基本情况是,17位美人共生子23人:

刘华妃生奉天皇帝琮(长子)、靖恭太子琬(第六子)、仪王璲(第十二子);

赵丽妃生废太子瑛(第二子);

元献杨皇后生肃宗亨(第三子)、宁亲公主;

钱妃生棣王琰(第四子);

皇甫德仪生鄂王瑶(第五子);

刘才人生光王琚(第八子);

贞顺武皇后生夏悼王一(第九子)、怀哀王敏(第十五子)、寿王瑁(第十八子)、盛王琦(第二十一子),咸宜公主、太华公主;

高婕妤生颍王璬(第十三子);

郭顺仪生永王璘(第十六子)(《旧唐书》批评说：聚兵江上，规为己利)；

柳婕好生延王玢(第二十子)；

锺美人生济王环(第二十二子)；

卢美人生信王瑝(第二十三子)；

阎才人生义王玼(第二十四子)；

王美人生陈王珪(第二十五子)；

陈美人生丰王珙(第二十六子)；

郑才人生恒王王瑱(第二十七子)；

武贤仪生凉王王璿(第二十九子)、汴哀王璥(第三十子)；

余七王(第七、十、十一、十四、十七、十九、二十八子)早夭，名讳、生母不详(《新唐书·十一宗诸子传》：余七子夭，母氏失传)。

两《唐书》对太子和几个重要的皇子的人生和命运作了较为具体的记载，因与本文题旨无关，所以此处不赘。

又据《新唐书·诸帝公主传》，玄宗的三十女，为：

永穆公主、常芬公主、孝昌公主、唐昌公主、灵昌公主、常山公主、万安公主、上仙公主、怀思公主、晋国公主、新昌公主、临晋公主、卫国公主、真阳公主、信成公主、楚国公主、普康公主、昌乐公主、永宁公主、宋国公主、齐国公主、咸宜公主、宜春公主、广宁公主、万春公主、太华公主、寿光公主、乐城公主、新平公主、寿安公主。

其中孝昌、灵昌、上仙、怀思、普康、宜春六个公主早夭。万安公主天宝时为道士。其他公主都嫁人，常山、卫国、宋国、咸宜、广宁、万春、新平七位公主还再嫁，齐国公主甚至三嫁。只有新平公主，《新唐书·诸帝公主传》说她：幼智敏，习知图训，帝贤之。其他公主没有什么评论。

以上后妃17人，生子23人；另7子，生母不详；22位公主的生母大多也不详，其中注明生母的，除上述生子的后妃已经注明的外，还有6人：

临晋公主,皇甫淑妃所生;

昌乐公主,高才人所生;

广宁公主,董芳仪所生;

万春公主,杜美人所生;

新平公主,常才人所生;

寿安公主,曹野那姬所生。

因此生有子女的后妃,已知 23 人。

而生母不详的 29 个子女的生母,估计至少在 7 人以上,也可能达到 17 人甚或 27 以上,所以,唐玄宗与三五十个后妃生了这 59(实为 60)个子女。

奇怪的是,《新唐书·诸帝公主传》记载了 30 个公主,因为有 30 个公主,而子女总数两《唐书》都说是 59 个,难怪《剑桥中国隋唐史》说,玄宗有子 29 人。但两《唐书》都说玄宗有子 30 人。而且《旧唐书》上引资料中,标明"武贤仪生汴哀王璥"为"第三十子"。

唐玄宗的子孙人数众多,故而建置十王院、百孙院(《旧唐书·玄宗诸子传》)。其中最多的如第六子李琬有子女 58 人,其次第四个子李琰有 55 人,早夭的第十子也有 36 人。《新唐书》中记载了唐玄宗的 20 个皇子和 94 个皇孙,其住地号称"百孙院"。

唐玄宗生了这么多的子女,有力地反映了他的精力旺盛和"重色"的趣味倾向。

二、历史上的李隆基是情场上多次背叛的老手

唐朝自公元 618 年建国,至 712 年李隆基(685—761)29 岁时继位,离开国已经 94 年,近一个世纪。他是唐朝第七个皇帝。他的晚年,是他的儿子、唐代第八个皇帝唐肃宗在位(756—762,在位 6 年)。他和他的儿子差不多同时去世。

唐代自开国起，就形成了一个坏的传统，即宫殿政变的传统。唐朝充溢着诡秘的阴谋风气。唐太宗的杀兄政变是一个阴谋，起了政变的带头作用。于是，继唐太宗的玄武门之变之后，武则天杀子、夺权的两次政变；名臣张柬之夺武则天权、恢复唐朝的政变之后，韦皇后杀夫中宗夺权，李隆基与太平公主杀韦皇后夺权等：研究家统计，自神龙元年(705)武则天失权起，至先天二年(713)玄宗正式即位，七年之间，六次政变，五易皇位，帝后妃嫔、公主王孙、将相大臣，多有惨死。

神龙元年(705)，张柬之等发动政变，恢复了唐朝，迎中宗复位。中宗是一个昏庸的皇帝，既怕老婆，又不能约束女儿，纵容皇后和公主胡作非为。他当了大约五年皇帝，皇后韦氏与奸夫武三思坐在龙床上赌博，他在一旁数筹码。韦氏想步婆婆武则天的后尘当女皇，害死了自己的丈夫。这就给早就在一旁侧目、伺机而起的李隆基及其姑母以可乘之机。李隆基的姑母就是武则天的掌上明珠太平公主。又是一场残酷的宫廷喋血！李旦在妹妹和儿子的保驾下，再次登上皇帝的宝座，隆基以功被立为太子。两年后，李旦倦于政事，让出皇位，隆基即位。由于此前李旦曾分别让皇帝位于母后及兄长，这次又让位于儿子，所以史书说他，三登大宝，三以皇帝让，就是这个意思。

唐玄宗在马嵬驿之后，又面临2次政变：众兵擅杀当朝丞相的政变、太子李亨夺李隆基之权自立皇帝的政变。因此，从唐太宗到唐玄宗为止，已经发生了10余次政变。

这一系列的政变，造成多次政局的混乱。李隆基的天宝之乱是首次天下大乱，带了一个坏头，整个唐朝，京城长安被4次攻破。这在整个中国历史上是名列第一的，一般情况是皇朝在灭亡时京城被人攻破。第二名是清朝，北京于1860年被英法联军占领，1900年被八国联军占领。清朝后期已名声狼藉，京城失守并不令人意外，而大唐盛世就很不应该了。

唐玄宗在他的爱情生活中,有一个特殊的经历,即他不断背叛别人,但在政治上他也不断受到别人的背叛。在唐朝宫殿代代相传阴暗险诡的政变风气的浸润下,李隆基成为一个不断背叛别人又不断受到别人背叛的怪异脚色。

他背叛王皇后和她的兄长,背叛赵丽妃、武惠妃。此后,又背叛梅妃和杨贵妃。

王皇后尽管与李隆基是患难夫妻,还帮助他夺权,却因她不生孩子,并因而恐惧失宠而与其兄王守一商议,借左道之力,事发,"上亲究之,皆验。开元十二年(724)秋七月已卯,皇后废为庶人,别院安置。(其兄)守一赐死。其年十月,庶人卒。(唐肃宗之子唐代宗)宝应元年(762),雪免,复尊为皇后"(《旧唐书·后妃传上》)。李隆基不体谅她的苦衷,抓住把柄就废了她的皇后,她不久郁郁而死。后昭雪,恢复皇后的尊号,这就反证她的无辜和唐玄宗对她的无情。《新唐书》卷七六《后妃传上》上则明确记载,王皇后死后,"后宫思慕之,帝亦悔。宝应元年,追复后号"。

赵丽妃受宠时,唐玄宗立她的儿子李瑛为太子。后来宠幸武惠妃,就要废去这位太子,另立武惠妃的儿子寿王李瑁为太子。可见李隆基不讲信义。不仅如此,史载:

> 及武惠妃宠幸,丽妃恩乃渐弛。时鄂王瑶母皇甫德仪、光王琚母刘才人,皆玄宗在临淄邸以容色见顾,出子朗秀而母加爱焉。及惠妃承恩,鄂、光之母亦渐疏薄,惠妃之子寿王瑁,钟爱非诸子所比。瑛于内第与鄂、光王等自谓母氏失职,尝有怨望。惠妃女咸宜公主出降于杨洄,洄希惠妃之旨,规利于己,日求其短,谮于惠妃。妃泣诉于玄宗,以太子结党,将害于妾母子,亦指斥于至尊。玄宗惑其言,震怒,谋于宰相,意将废黜。中书张九龄奏曰(以前人的教训,作为反对的理由,文繁不录)玄宗默然,事且寝。

其年，驾幸西京，以李林甫代张九龄为中书令，希惠妃之旨，托意于中贵人，扬寿王瑁之美，惠妃深德之。二十五年四月，杨洄又构于惠妃，言瑛兄弟一二人与太子妃兄驸马薛锈常构异谋。玄宗遽召宰相筹之，林甫曰："此盖陛下家事，臣不合参知。"玄宗意乃决矣。使中官宣诏于宫中，并废为庶人，锈配流，俄赐死于城东驿。天下之人不见其过，咸惜之。其年，武惠妃数见三庶人为祟，怵而成疾，巫者祈请弥月，不瘳而殒。（《旧唐书》卷一百七《玄宗诸子传·李瑛传》）

他狠心地杀害了自己无辜的太子和另两个儿子。这件残酷的杀子事件，暴露李隆基的残忍无情。

而对武惠妃，他也寡情薄义。在她患病时，玄宗不仅百般求医，还祈请巫术，尽力救她性命，可见情意之深。武惠妃生前，因为寿王李瑁是武惠妃的宠子，他为遂武惠妃的意愿，于开元二十五年尽力立寿王为太子，因大臣张九龄等人的极力反对而暂搁。可是她死后，玄宗很快又背叛了她，表现为不仅不再封李瑁为太子，不给他曾经和武惠妃一样宠爱的这个儿子以爱护与照顾，还夺了他的美妻杨玉环，作为自己的宠妃。这种横刀夺爱的举动，是人所不齿的不义行径，更何况对自己和爱妃的爱子，可见李隆基完全是一个喜新厌旧、见新忘旧的薄情之人。

史书往往只记大事，对生活细节和人物心理往往忽略不记。但有些唐诗在揭露这一丑闻的同时，同情寿王妻子被夺的人生悲剧和痛苦心理。如晚唐著名李商隐的《龙池》说：

龙池赐酒敞云屏，羯鼓声高众乐停。夜半宴归宫漏永，薛王沉醉寿王醒。

玄宗举行的欢乐的宴会一直进行到深夜，薛王喝醉了，但寿王的心

情不愉快,所以没有开怀畅饮,也因此而未能一醉方休。因为寿王的妃子被他父亲抢去了,他心中痛苦,当然食不甘味。李商隐还写过一首《骊山有感》,立意与此诗大致相同:

骊岫飞泉泛暖香,九龙呵护玉莲房。平明每幸长生殿,不从金舆惟寿王。

寿王每当大家欢聚的时候,他只能留在府中,一人向隅,他如果一起聚会,看到自己的美妻与父亲并坐欢饮,情何以堪?

唐玄宗独宠杨妃,背叛梅妃,在马嵬驿为了自己的生命安全,又背叛了杨妃,坐视杨妃死于非命。他的爱情生活可以说以背叛始而以背叛终,是一连串背叛的连接。

《长生殿》出于创作的需要,不采用两《唐书》的大量史料。但李隆基其人的政治、家庭背景,他的婚姻、爱情经历,在剧中已经熔铸在他的性格和气质之中。熟读史书的读者、观众和学者了解李杨爱情的背景和"前史",能够正确理解史实和艺术中的李杨,并作为欣赏和评论的双重依据。

三、李杨爱情是两人背叛别人爱情的产物,其自身也经历了多次阶段性的背叛

开元二十五年(737),李隆基在武惠妃死后,深感悲伤,对后宫众多佳丽都不屑一顾,于是高力士向他推荐绝色的杨玉环。李隆基毫不犹豫地从亲生儿子手中夺走杨玉环。前已言及,这个儿子是武惠妃生的,他这种夺子之美的做法,无疑是对武惠妃的一种背叛。杨玉环心甘情愿地抛弃年轻力壮的秀美丈夫,情愿投入年过五旬的老年公爹的怀抱(两人年龄相差36岁),无疑也是对自己丈夫的背叛。李隆基还因杨玉环的醋恨而背叛梅妃江采蘋。所以,李杨爱情

本身就是两人背叛别人爱情的产物。

杨贵妃(719—756),小字玉环,祖籍弘农华阴(今属陕西),后迁居蒲州永乐(今山西永济)。父杨玄琰任蜀州司户,故出生于成都。她幼年丧父,后寄养在叔父玄璬家,杨玄璬时任河南府士曹,她是在洛阳长大的。

杨贵妃从小学得能歌善舞,通晓音律,又娴熟各种器乐。开元二十三年(735),她十七岁那年被选为玄宗第十八子寿王李瑁的妃子(《册寿王杨妃文》,《唐大诏令集》卷四)。

开元二十三年十二月二十四日(736年2月10日),杨玉环被册封为寿王妃,当时李瑁约十五六岁,杨玉环十七岁。从此这对少年夫妇作为最上流的社会成员开始了新的生活,享受着大唐帝国鼎盛时期的荣华富贵。

关于杨玉环其人,记载较详的原始资料《旧唐书·杨玉环传》为:

二十四年(736)惠妃薨,帝悼惜久之,后庭数千,无可意者。或奏玄琰女姿色冠代,宜蒙召见。时妃衣道士服,号曰太真。既进见,玄宗大悦。不期岁,礼遇如惠妃。太真姿质丰艳,善歌舞,通音律,智算过人。每倩盼承迎,动移上意。宫中呼为"娘子",礼数实同皇后。有姊三人,皆有才貌,玄宗并封国夫人之号:是曰大姨,封韩国;三姨,封虢国;八姨,封秦国。并承恩泽,出入宫掖,势倾天下。天宝初,进册贵妃。妃父玄琰,累赠太尉、齐国公;母封凉国夫人;叔玄珪,光禄卿。再从兄铦,鸿胪卿;锜,侍御史,尚武惠妃女太华公主,以母爱,礼遇过于诸公主,赐甲第,连于宫禁。韩、虢、秦三夫人与铦、锜等五家,每有请托,府县承迎,峻如诏敕,四方赂遗,其门如市。

五载(746)七月,贵妃以微谴送归杨铦宅,比至亭午,上思之不食。高力士探知上旨,请送贵妃院供帐、器玩、廪饩等办具百余车,上又分御馔以送之。帝动不称旨,暴怒笞挞左右。力

士伏奏请迎贵妃归院。是夜,开安兴里门入内,妃伏地谢罪,上欢然慰抚。翌日,韩、虢进食,上作乐终日,左右暴有赐与。自是宠遇愈隆。韩、虢、秦三夫人岁给钱千贯,为脂扮之资。铦授三品、上柱国,私第立戟。姊妹昆仲五家,甲第洞开,僭拟宫掖,车马仆御,照耀京邑,递相夸尚。每构一堂,费逾千万计,见制度宏壮于己者,即彻而复造,土木之工,不舍昼夜。玄宗颁赐及四方献遗,五家如一,中使不绝。开元已来,豪贵雄盛,无如杨氏之比也。玄宗凡有游幸,贵妃无不随侍,乘马则高力士执辔授鞭。宫中供贵妃院织锦刺绣之工,凡七百人,其雕刻镕造,又数百人。扬、益、岭表刺史,必求良工造作奇器异服,以奉贵妃献贺,因致擢居显位。玄宗每年十月幸华清宫,国忠姊妹五家扈从,每家为一队,着一色衣,五家合队,照映如百花之焕发,而遗钿坠舄,瑟瑟珠翠,璨璘芳馥于路。而国忠私于虢国而不避雄狐之刺,每入朝或联镳方驾,不施帷幔。每三朝庆贺,五鼓待漏,艳妆盈巷,蜡炬如昼。而十宅诸王百孙院婚嫁,皆因韩、虢为绍介,仍先纳赂千贯,而奏请罔不称旨。

天宝九载(750),贵妃复忤旨,送归外第。时吉温与中贵人善,温入奏曰:"妇人智识不远,有忤圣情,然贵妃久承恩顾,何惜宫中一席之地,使其就戮,安忍取辱于外哉!"上即令中使张韬光赐御馔,妃附韬光泣奏曰:"妾忤圣颜,罪当万死。衣服之外,皆圣恩所赐,无可遗留,然发肤是父母所有。"乃引刀剪发一缭附献。玄宗见之惊惋,即使力士召还。

国忠既居宰执,兼领剑南节度,势渐恣横。十载正月望夜,杨家五宅夜游,与广平公主骑从争西市门。杨氏奴挥鞭及公主衣,公主堕马,驸马程昌裔扶公主,因及数挝。公主泣奏之,上令杀杨氏奴,昌裔亦停官。国忠二男昢、暄,妃弟鉴皆尚公主,杨氏一门尚二公主、一郡主。

贵妃父祖立私庙,玄宗御制家庙碑文并书。玄珪累迁至兵

部尚书。

　　天宝中，范阳节度使安禄山大立边功，上深宠之。禄山来朝，帝令贵妃姊妹与禄山结为兄弟。禄山母事贵妃，每宴赐，锡赉稠沓。及禄山叛，露檄数国忠之罪。河北盗起，玄宗以皇太子为天下兵马元帅，监抚军国事。国忠大惧，诸杨聚哭，贵妃衔土陈请，帝遂不行内禅。及潼关失守，从幸至马嵬，禁军大将陈玄礼密启太子，诛国忠父子。既而四军不散，玄宗遣力士宣问，对曰"贼本尚在"，盖指贵妃也。力士复奏，帝不获已，与妃诀，遂缢死于佛室。时年三十八，瘗于驿西道侧。

　　上皇自蜀还，令中使祭奠，诏令改葬。礼部侍郎李揆曰："龙武将士诛国忠，以其负国兆乱。今改葬故妃，恐将士疑惧，葬礼未可行。"乃止。上皇密令中使改葬于他所。初瘗时以紫褥裹之，肌肤已坏，而香囊仍在。内官以献，上皇视之凄惋，乃令图其形于别殿，朝夕视之。

　　马嵬之诛国忠也，虢国夫人闻难作，奔马至陈仓。县令薛景仙率人吏追之，走入竹林。先杀其男裴徽及一女。国忠妻裴柔曰："娘子为我尽命。"即刺杀之。已而自刎，不死，县吏载之，闭于狱中。犹谓吏曰："国家乎？贼乎？"吏曰："互有之。"血凝至喉而卒，遂瘗于郭外。韩国夫人婿秘书少监崔峋，女为代宗妃。虢国男裴徽尚肃宗女延光公主，女嫁让帝男。秦国夫人婿柳澄先死，男钧尚长清县主，澄弟潭尚肃宗女和政公主。

　　近有学者说："玄宗是如何看上杨玉环的？史书上的记载闪烁其词，或谓高力士所荐。我认为可能性很小，高力士即使与玄宗的关系再深，也没有胆量公然向皇帝推荐其儿媳妇入宫。只有玄宗自己看上了儿媳妇，才敢暗使诸如高力士之流出面作出安排。"①这个

① 张国刚《唐玄宗之路》，《光明日报》2007年5月24日。

推理性的分析,还是有说服力的。

开元二十八年(740),杨贵妃先已女道士之名义召入宫中,不久册为贵妃,是年二十一岁。"资质丰艳",精通音律,能歌善舞,"智算警颖,迎意辄悟"(《旧唐书·杨贵妃传》)。

据陈寅恪先生考证,此事发生在开元二十九年正月初二(741年1月23日)。(一般认为唐玄宗六十三岁时封二十七岁的杨氏为妃,两人相差三十六岁。)于是就有了《度寿王妃为女道士敕》这篇文章,并且留存千载。

欧阳修等《新唐书》卷七六《后妃列传》云:杨玉环"始为寿王妃。开元二十四年(736),武惠妃薨,后廷无当帝意者。或言妃姿质天挺,宜充掖庭,遂招内禁中,异之,即为自出妃意者,丐籍女官,号太真,更为寿王聘韦昭训女,而太真得幸"。

司马光著《资治通鉴》卷二一五《唐纪·玄宗》:"初,武惠妃薨,上悼念不已。后宫数千,无当意者。或言寿王妃杨氏之美,绝世无双。上见而悦之。乃令妃自以其意乞为女官,号太真,更为寿王娶左卫郎将韦昭训女,潜内太真宫中。"

上述两则北宋历史学家的记载,将杨玉环的出家写成并非自愿,而是被动之举,是被人导演的一出戏剧,她不过是一个被幕后之人操纵的傀儡演员。但如果她真的反抗,她毕竟已经是嫁为人妇的皇帝自己亲子的媳妇,唐明皇还不至于坏到如果她反抗,就杀子抢媳的地步。

杨贵妃是一个高雅美貌、活泼可爱、富于情趣的优秀女性。她不仅懂得音乐、善于舞蹈,而且还会写诗。《全唐诗》中保存了她的一首诗,题目叫《赠张云容舞》:"罗袖动香香不已,红蕖袅袅秋烟里。轻云岭上乍摇风,嫩柳池边初拂水。"杨贵妃作为杰出的舞蹈家,她倒不仅不妒忌张云容的舞技,还作诗赞扬。诗中,她以烟里红蕖、岭上轻云、池边嫩柳等一系列生动的形象形容张云容轻盈的舞姿的轻盈优美动人,这是难能可贵的。

杨贵妃还聪慧过人,善解人意。宋乐史记载,贺怀智曾对唐玄宗回忆杨贵妃的往事说:"昔上夏日与亲王棋,令臣独弹琵琶,贵妃立于局前观之。上数枰子将输,贵妃放康国猧子上局乱之,上大悦。"(《杨太真外传》卷下)

凡此种种,都使杨贵妃受到了玄宗皇帝异常的宠爱。

史书说,杨贵妃当时的地位仅次于皇后,而实际情况是,当时玄宗并没有皇后。

而李杨建立爱情的过程中也经历了多次阶段性的相互背叛。李隆基前此曾宠爱过梅妃江采蘋,他与杨玉环深爱后,与梅妃旧情不断,引起杨贵妃的妒忌和愤恨;他又染指杨贵妃的亲姐姐虢国夫人,也引起杨贵妃的妒恨。李隆基还因小过而两次驱走杨贵妃。这些都是李隆基对杨贵妃的阶段性的背叛。而杨贵妃也有与安禄山有染的传闻:宫中皆昵称禄山为禄儿,让他随便出入宫掖,"自是禄山,出入宫掖不禁。或与贵妃对食,或通宵不出,颇有丑声闻于外,上亦不疑也"(《资治通鉴》卷二一六;《安禄山事迹》卷上)。如果这是事实,就对宠爱她的皇帝是很大的不敬和背叛。

当然平心论之,杨贵妃与安禄山的私情不合情理,可能是乌有之事。

又《新唐书》卷二二五《逆臣传》云:"每乘驿入朝,半道必易马,号大夫换马台。不尔,马辄仆。故马必能负五石驰者乃胜载。""及老愈肥,曲隐憋常疮。"

杨贵妃不会青睐这么一个丑陋、恶俗、野蛮的男子。但《资治通鉴》是权威史著,因而此书的记载是很有影响的。《长生殿》出于艺术构思和人物塑造的需要,不写杨贵妃与安禄山的私情,净化李杨爱情,并得到观众和学者的认可,无疑是高明之举。

所以从史实看,杨贵妃没有背叛过唐玄宗,唐玄宗则多次背叛过杨贵妃。

而《长生殿》用重笔描写了唐玄宗与梅妃的情感和杨贵妃为此

大吃其醋,并与唐玄宗吵闹,这是杨贵妃为了维护自己的爱所作的正常的举动。这符合西方"爱情是自私的"的信条。

四、马嵬驿多重交错的背叛
场面中的李杨爱情结局

史家一般认为李隆基曾经是个成熟的政治家,他的出色治理能力,将唐朝推进到开元盛世这个盛唐的顶点。实际上,他不能算是一个优秀的政治家,本文下节再作分析。而且他也不是一个成熟的军事家。所以安史之乱爆发后,他应对失策。

天宝十四年(755)十一月九日,安禄山伪称"奉命讨伐杨国忠",率众十五万,号称二十万,造反于范阳。安禄山率兵南进,"所过州县,望风瓦解,守令或开门出迎,或弃城窜匿,或为所擒戮,无敢拒之者"(《资治通鉴》卷二一七玄宗天宝十四载)。

这是什么原因呢?范文澜说:"唐玄宗极端骄傲,总以为自己的想法一定是对的。在安禄山反叛以前,他对朝臣担保安禄山'必无异志',给予兵权毫不吝惜。安禄山反叛以后,他转过来对将帅猜忌,只要不合己意,就认为可疑,或杀或逐,毫不犹豫。既然认自己是对的,那末,除了李林甫式的奸相和宫廷奴隶——宦官,此外再没有值得真正可信任的人了。"[①]白寿彝总主编的《中国通史》述评说:"至德元载(756)六月,由于玄宗指挥失误,潼关失守,通往长安的大门被打开了。玄宗与杨贵妃等连夜逃离京师。"

慌乱中的李隆基丢弃众多臣子和妃子、子孙,带领极少数人秘密仓皇出逃,背叛了所有被丢弃的亲人和文武百官。《旧唐书·玄宗本纪》记载他逃离长安前后的经历说:

(天宝十五载六月)辛卯,哥舒翰至潼关,为其帐下火拔归

① 范文澜《中国通史简编》(修订本)第三编第一册,人民出版社 1965 年版,第 136 页。

仁以左右数十骑执之降贼,关门不守,京师大骇,河东、华阴、上洛等郡皆委城而走。

甲午,将谋幸蜀,乃下诏亲征,仗下后,士庶恐骇,奔走于路。乙未,凌晨,自延秋门出,微雨沾湿,扈从惟宰相杨国忠韦见素、内侍高力士及太子、亲王、妃主、皇孙已下多从之不及。平明渡便桥,国忠欲断桥。上曰:"后来者何以能济?"命缓之。辰时,至咸阳望贤驿置顿,官吏骇散,无复储供。上憩于宫门之树下,亭午未进食。俄有父老献麨,上谓之曰:"如何得饭?"于是百姓献食相继。俄又尚食持御膳至,上颁给从官而后食。是夕次金城县,官吏已遁,令魏方进男允招诱,俄得智藏寺僧进刍粟,行从方给。

唐玄宗在凌晨的微雨中,带领杨贵妃和宰相杨国忠、韦见素以及太子、亲王,秘密逃出延秋门。唐玄宗有三十个儿子、三十个女儿,他在仓皇出逃时,只有"仪王(李璲,玄宗第十二子)已下十三王从"(《新唐书》卷一百七《玄宗诸子传》),即带走了十三个儿子,其他子孙(《新唐书》记载他的孙子94个)、公主、外孙,多被丢弃了。被丢下的众多妃嫔、皇子皇孙和文武百官、长安百姓恐骇万状,四处奔逃,终落敌手。

唐明皇背叛众多妃子、皇子皇孙、文武百官,自己秘密仓皇出逃。这是唐玄宗在一系列政治失误之后,坐视安禄山叛乱,又无力剿灭的恶果。他自己逃出长安,却丢弃和背叛了长安百姓,使全国百姓陷入战乱的水深火热之中。

接着他来到马嵬驿,这个背叛了全国军民的独夫,他自己接连遭到护卫的臣子和军队的背叛。马嵬驿事变是一个多重交错的背叛场面,李杨爱情在这样的复杂背景下走向完结。《旧唐书·玄宗本纪》记载:

丙辰,次马嵬驿,诸卫顿军不进。龙武大将军陈玄礼奏曰:

"逆胡指阙,以诛国忠为名,然中外群情,不无嫌怨。今国步艰阻,乘舆震荡,陛下宜徇群情,为社稷大计,国忠之徒,可置之于法。"会吐蕃使二十一人遮国忠告诉于驿门,众呼曰:"杨国忠连蕃人谋逆!"兵士围驿四合,及诛杨国忠、魏方进一族,兵犹未解。上令高力士诘之,回奏曰:"诸将既诛国忠,以贵妃在宫,人情恐惧。"上即命力士赐贵妃自尽。玄礼等见上请罪,命释之。

《资治通鉴》则记载:

> 丙申,至马嵬驿,将士饥疲,皆怒。……军士围驿,上闻喧哗,问外何事,左右以国忠反对。上杖屦出驿门,慰劳军士,令收队,军士不应。上使高力士问之,玄礼对曰:"国忠谋反,贵妃不宜供奉,愿陛下割恩正法。"上曰:"朕当自处之。"入门,倚杖倾首而立。久之,京兆司录韦谔前言曰:"今众怒难犯,安危在晷刻,愿陛下速决!"因叩头流血。上曰:"贵妃常居深宫,安知国忠反谋?"高力士曰:"贵妃诚无罪,然将士已杀国忠,而贵妃在陛下左右,岂敢自安!愿陛下审思之,将士安则陛下安矣。"上乃命力士引贵妃于佛堂,缢杀之。舆尸置驿庭,召玄礼等入视之。玄礼等乃免胄释甲,顿首请罪。上慰劳之,令晓谕军士。玄礼等皆呼万岁,再拜而去,于是始整部伍为行计。(《资治通鉴》卷二一八肃宗至德元载)

《杨太真外传》卷下则记载:玄宗走进行宫,扶着贵妃出厅门,至马道北墙口与她诀别。贵妃泣涕呜咽,语不胜情,最后说:"愿大家好住。妾诚负国恩,死无恨矣。乞容礼佛。"玄宗说:"愿妃子善地受生。"高力士把她缢死在佛堂前的梨树下,经六军将士验明已死后,将尸体埋在西郭外一里多远的道路北坎下。时年三十八岁。

陈玄礼和众多卫兵背叛唐玄宗。发动政变,剪灭当朝宰相,造成当朝政府倒阁。

在叛兵的压力之下,为了自保,唐玄宗毫不犹豫地背叛了他一手提拔并非常信任的政治盟友杨国忠,又背叛了杨贵妃。李杨爱情在这样的复杂背景下走向完结。

离开马嵬驿后,唐玄宗的太子李亨马上背叛父皇,抢班夺权,自立为皇帝,称唐肃宗,另外组阁:

丁酉,将发马隗驿,朝臣唯韦见素一人,乃命见素子京兆府司录谔为御史中丞,充置顿使。议其所向,军士或言河、陇,或言灵武、太原,或言还京为便。韦谔曰:"还京,须有捍贼之备,兵马未集,恐非万全,不如且幸扶风,徐图所向。"上询于众,咸以为然。及行,百姓遮路乞留皇太子,愿勠力破贼,收复京城,因留太子。

戊戌,次扶风县。己亥,次扶风郡。军士各怀去就,咸出丑言,陈玄礼不能制。会益州贡春彩十万匹,上悉命置于庭,召诸将谕之曰:"卿等国家功臣,陈力久矣,朕之优奖,常亦不轻。逆胡背恩,事须回避。甚知卿等不得别父母妻子,朕亦不及亲辞九庙。"言发涕流。又曰:"朕须幸蜀,路险狭,人若多往,恐难供承。今有此彩,卿等即宜分取,各图去就。朕自有子弟中官相随,便与卿等诀别。"众咸俯伏涕泣曰:"死生愿从陛下。"上曰:"去住任卿。"自此悖乱之言稍息。

秋七月丁卯,诏以皇太子讳充天下兵马元帅,都统朔方、河东、河北、平卢等节度兵马,收复两京;永王璘江陵府都督,统山南东路、黔中、江南西路等节度大使;盛王琦广陵郡大都督,统江南东路、淮南、河南等路节度大使;丰王珙武威郡都督,领河西、陇右、安西、北庭等路节度大使。初,京师陷贼,车驾仓皇出幸,人未知所向,众心震骇,及闻是诏,远近相庆,咸思効忠于兴

复。庚午,次巴西郡,太守崔涣奉迎。即日以涣为门下侍郎、同中书门下平章事。以韦见素为左相。庚辰,车驾至蜀郡,扈从官吏军士到者一千三百人,宫女二十四人而已。

当时唐玄宗身边的朝臣只剩韦见素一人,第六日到达扶风郡时,军士各怀去就,纷出丑言,陈玄礼不能控制局面。正好益州上贡春彩十万匹,玄宗全部赏赐给官兵,流泪恳请诸将出力,自此悖乱之言稍息。唐玄宗再次渡过官兵背叛的危机,七月到达成都时,扈从官吏军士到者1300人,宫女24人而已。

马嵬驿事件前后错综复杂地交织着以上近十个背叛,李杨爱情本是李隆基一系列背叛的产物,李杨爱情终于在李隆基遭遇将士背叛后,因他背叛他与杨贵妃的庄严誓言而惨告结束。

唐玄宗在众叛亲离的情况下,只率领如此少的随从,到达蜀中,他于八月,下罪己诏,自作沉痛检讨。

五、李杨爱情是知音互赏式爱情的新的典范

《长生殿》是《西厢记》首创的知音互赏式爱情新模式的杰出继承之作和推新之作。

拙文《〈西厢记〉新论》评论《西厢记》首创知音互赏爱情模式的描写,取得了令人瞩目的艺术成就。

《长生殿》也是如此。唐明皇最初看中的仅仅是杨玉环的惊人美色,杨玉环追求的也仅仅是唐明皇的权力。唐明皇移情梅妃、虢国夫人等,不专情,杨贵妃则嫉妒难忍,双方矛盾丛生。后来定情密誓,因为经过了第十二出《制曲》、第十六出《舞盘》,唐明皇与杨贵妃一起作曲、击鼓、舞蹈,成为艺术上互相欣赏和赏识的知音,两人建立了知音互赏式的爱情。他们通过在艺术上的共同爱好、追求、创

造(作曲、演奏、演出),达到心灵上的融合,从而极大地发展和巩固了他们的天赐情缘。

《长生殿》描写帝王后妃知音互赏式的爱情是通过共同创作《霓裳羽衣曲》而实现的。关于千古闻名的杰作《霓裳羽衣曲》的作者,歧说很多,浪漫的传说也很多。南宋王灼《碧鸡漫志》的考证最为翔实。他认为:"《霓裳羽衣曲》,说者多异,予断之曰:'西凉创作,明皇润色,又为易美名。其他饰以神怪者,皆不足信也。'"①

可是《长生殿》为了塑造人物和推动情节的需要,将《霓裳羽衣曲》作曲的著作权归给杨贵妃。第十二出《制谱》描写杨贵妃的创作过程:于醒来追忆她于梦中在月宫中听到的仙乐,然后将追忆到的音乐"转移过度,细微曲折之处,自加细审",将字字按法调停、段段融和如化,并将"月里清音,细吐我心上灵芽"。

唐明皇听了此曲,感到美不胜收,惊叹之余,两人同肩并坐,合力切磋,情深意浓。唐明皇认为只有杨贵妃亲自指授,才能完美演奏此曲,而灵慧过人、才艺超人的杨贵妃竟然自己亲自演出。这里将《霓裳羽衣曲》的舞蹈导演和演出的著作权完全指派给杨玉环。史书说"太真姿质丰艳,善歌舞,通音律"(《旧唐书·后妃传上》),"善歌舞,遂晓音律"(《新唐书·后妃传上》),所以这至少在一定的程度上是符合历史事实的。而《长生殿》描绘她为《霓裳羽衣曲》制曲、取名,这是塑造典型人物的需要,也是容许的。

第十六出《舞盘》叙唐明皇为杨贵妃过生日,命李龟年等演奏《霓裳羽衣曲》。杨贵妃介绍了此曲的结构、内容和特点,讲得头头是道。唐明皇听了十分佩服,他由衷赞扬"妃子所言,曲尽歌舞之蕴"。杨贵妃预制有翠盘一面,她请试舞其中。于是她整顿衣裳重结束,一身飞上翠盘中。李龟年则领梨园子弟按谱奏乐。唐明皇兴奋得亲自敲打羯鼓,为舞蹈敲击节拍。

① 《碧鸡漫志》卷三,周锡山编纂《王灼诗话》,《宋诗话全编》第 3 册,江苏古籍出版社 1998 年版,第 3342 页。

杨贵妃舞姿极其优美,她合着《羽衣第二叠》的音乐和节拍:"罗绮合花光,一朵红云自空漾。看霓旌四绕,乱落天香。安详,徐开扇影露明妆。浑一似天仙,月中飞降。轻扬,彩袖张,向翡翠盘中显伎长。飘然来又往,宛迎风菡苕,翩翩叶上。举袂向空如欲去,乍回身侧度无方。"急舞时:"盘旋跌宕,花枝招展柳枝扬,凤影高骞鸾影翔。体态娇难状,天风吹起,众乐缤纷响。冰弦玉柱声嘹亮,鸾笙象管音飘荡,恰合着羯鼓低昂。按新腔,度新腔,袅金裙,齐作留仙想。"在那令人心醉的音乐的陪伴下,杨贵妃"逸态横生,浓姿百出"。唐明皇不禁连声赞叹:"宛若翩风回雪,恍如飞燕游龙,真独擅千秋矣。"又命赐酒,杨贵妃"把金觥,含笑微微向,请一点点檀口轻尝"。喝酒的姿势也美不胜收,喜得唐明皇"仔细看她模样,只这持杯处,有万种风流殢人肠"。

这在《长恨歌》和《长恨歌传》中都是没有的情节,白朴的《梧桐雨》也无此描写。可见杨贵妃作曲,唐明皇与她共同商讨、欣赏,然后在杨贵妃舞蹈时,唐明皇亲自击鼓,这些都是《长生殿》的艺术创造。《长生殿》通过杨玉环的作曲和舞蹈,加强了这个人物作为艺术天才的典型性,与另一位有艺术天才的唐明皇达到心灵上的默契,让他们在共同的艺术杰作的创造过程中建立起真正的爱情,从而将一般的帝王后妃的情欲之爱转化、提升为两位志同道合、技艺相当的艺术天才的真挚的爱情。

一般论者多认为《长生殿》美化了李杨的爱情,认为帝王和后妃不会有真正的感情。也有论者承认李杨确有真爱,但讲不清楚他们真诚相爱的原因,认为他们也仅是一般的男女之爱。实际上他们在帝、妃的身份之外,还是两位艺术水准高超的艺术家。他们后来建立和发展了两位艺术天才相当,艺术趣味相同的艺术家之间的爱情,他们的爱情和艺术追求、艺术创造结合起来,这才发生了质变,成为知音互赏的恋人,建立了真正的美妙的爱情。

六、杨贵妃与唐明皇结成负面政治意义上的知音互赏式的爱情,从而自取灭亡

杨贵妃虽然在艺术上与唐明皇结成了珍贵的知音互赏式的爱情,但是作为皇帝和后妃这样的政治人物,没有结成政治上的正面意义上的知音互赏式的爱情,而是建立了负面意义上的知音互赏式的夫妻。

李杨爱情建立于开元、天宝盛世。范文澜评论:"开元、天宝年间,唐朝的殷富达到开国以来未有的高峰。史书说开元末年,西京、东都米价一石不到二百钱,布帛价也很低廉,海内安富,行人走万里远路,用不着带武器。又说天宝末年,中国盛强,自西京安远门(西门)直到西域,沿路村落相望,田野开辟,陇右富饶,天下闻名。全国各州县,仓库里都堆满粟帛。杨国忠奏准令州县变卖旧存粟帛为轻货,新征丁租、地税也折合成布帛,都运送到京师来。这样,收藏天下赋税的左藏,财物确实多得惊人。七四九年,杨国忠请唐玄宗亲率百官到左藏察看,早就极度骄侈的唐玄宗,更觉得财物同粪土一样,毫不足惜。"①

杨贵妃在她十几年的宫廷生活中,受玄宗宠极一时,唐代政治家曾指出:"天宝之季,嬖幸倾国,爵以情授,赏以宠加。纲纪始坏矣。"(《新唐书》卷一五七《陆贽传》)

因此,首先,李杨爱情是唐玄宗厌于政治,贪图享受,贪图女色的结果。

早年的唐玄宗虽曾经是大有作为、舒展宏图的雄才大略的政治家,但他生性喜欢音乐,又卓有音乐才华,执政初期已经颇思享受音乐的乐趣,经大臣开导、劝说,才作罢,将主要精力用在朝政上。到后期,他满足于繁荣的现状,沉溺于声色而不可自拔。

① 范文澜《中国通史简编》(修订本)第三编第一册,第 124 页。

其次，李杨两人的骄奢淫逸的生活，给百姓带来了灾难。两《唐书》和《长生殿》对此都有记载和描写，《长生殿》还描绘瞎子被急送荔枝的驿使之马踩死，场面生动而悲惨。

第三，唐玄宗为了讨好杨贵妃而重用杨国忠这个无德无能的奸邪小人，更其恶化了朝政，激化了矛盾，推动了安禄山的叛逆。

对于李杨爱情，《长生殿》固然歌颂其真挚动人缠绵的一面，但对于其败坏政局、乱了朝纲、骄奢淫逸、残害百姓的一面，也给予了应有的批判，所以，吴舒凫的《长生殿序》说：

> 汉以后，竹叶羊车，帝非才子，后庭玉树，美人不专。两擅者，其惟明皇贵妃乎？倾国而复平，尤非晋、陈可比。稗畦取而演之，为词场一新耳目。……是剧虽传情艳，然其间本之温厚，不忘劝惩。或未深窥厥旨，疑其诲淫，忌口滕说。余故于暇日评论之，并为之序。（羊车，羊拉的车。《晋书·胡贵妃传》："（晋武帝）常乘羊车，恣其所之。"）

吴舒凫实际上说了两个问题。其一是说，《长生殿》是部"传情艳"的作品，历史上的李隆基与杨玉环之间确实有真情，洪昇不但真实地写出了他们的"情艳"，而且还能以其新意"为词场一新耳目"。其二是说，作者在写李杨情缘的同时，"不忘劝惩"，寓有一定的政治性意图。这是吴舒凫对《长生殿》主题的正确认识。

《长生殿·定情》出【东风第一枝】说："端冕中天，垂衣南面，山河一统皇唐。层霄雨露回春，深宫草木齐芳。升平早奏，韶华好，行乐何妨。愿此生终老温柔，白云不羡仙乡。"吴舒凫在此曲上的眉批云："明皇，英主也，非汉成昏庸之比。只因行乐一念，便自愿终老温柔，酿成天宝之祸，末路犹不若汉成。昇十数语，足为宴安之戒。"吴批多次强调原作批判李杨爱情"终老温柔"、"弛了朝纲"、"乐极哀来"的负面影响和"垂戒来世"的意味。

吴舒凫与洪昇是同里挚友又是同门学友,他们向以元白相标榜。洪昇的《闹高唐》《孝节坊》等剧皆由其评点。吴氏还把《长生殿》"更定二十八折",作为伶人演出的范本。洪昇对此也给以充分肯定,说:"且全体得其论义,发予意所涵蕴者实多。"所以吴舒凫完全了解洪昇的创作道路和创作思想。

七、唐玄宗应该承担的主要责任与双重 历史罪责和杨贵妃应负的相应责任

唐玄宗执政的早年,重用贤臣姚崇(651—721)、宋璟(663—737)为宰相。姚崇自开元元年(713)起为相,开元四年(716)辞职,荐举宋璟继任。后又有能臣张说(667—730)为相,直至开元九年(721)张说去世。接着是张九龄为相(开元二十四年,即736年被罢相)。

唐玄宗主要靠这些贤能的大臣,取得盛世的成就。

至开元后期,大约自开元二十一年(733)起,玄宗骄惰荒政,晚年重用口蜜腹剑的李林甫和奸邪小人杨国忠,朝政日坏,二十二年后酿成大乱。

唐玄宗李隆基晚年贪图骄奢淫逸的生活,不理朝政,国事全由腐败无能的奸臣处理,引发安史之乱,又由于他一系列的政治和军事失误,遂使局面不可收拾,使唐朝从发展的顶点一下子落到底谷,这个重大的历史转折影响深远:北方的经济被彻底摧毁,成为人口发展的落后地区,从此一蹶不振,中国的经济、文化和人口的发展重心和中心从此转到南方,"天下仰给东南"。

史载全国的人口在曹操时才757万人,好不容易发展到天宝乱前的5 300万,乱后即跌到1 700万,人口平均年龄只有27岁,"人烟断绝,千里萧条"(郭子仪《请车驾还京奏》,《全唐文》卷三三二),"洛阳四面数百里皆为废墟"(《旧唐书》卷一二三《刘晏传》)。唐玄宗的历史罪责难逃。(中国古代三个人口最低值:秦末大乱后自2 000多

万跌至约1 000万人;汉代5 000多万人,三国曹操时757万人;天宝之乱之后为1 700万人。)

安史之乱对文化的摧残,其损失更难以估量。以盛唐三大诗人为例,在这次动乱中,他们都受到沉重打击,陷入人生绝境。王维陷入敌手,被迫担任伪官,平乱后差一点被判死罪;李白依附永王李璘,因附逆而遭到严惩;杜甫流落到成都,生活艰难,终于贫病而死。

与《新唐书》作者完全将乱国之祸的责任全怪在女色女祸不同,《长生殿》正确地将责任主要地放在唐明皇身上。而两《唐书》的客观记载,也显示了唐明皇应该负有主要历史罪责的史实。

如果进一步分析,唐玄宗具有双重的历史罪责。

第一层,是他的消极颓废的人生态度造成了严重的恶果:

首先,天宝之乱是唐玄宗厌于政治,贪图享受,贪图女色的结果;

其次,与厌于政治、贪图享受相表里呼应的是,他丢弃了曾祖父唐太宗关于"居安思危"的历史经验;

第三,他丢弃了唐太宗"任贤能纳谏诤"的历史经验,50岁以后,玄宗越来越不耐烦那些给自己找麻烦的骨鲠之臣,重用李林甫、杨国忠之类善于奉承的奸邪之徒;

第四,他把军国大事先后全副交托给李杨两人,又重用安禄山这样的野心家,说明他在执政后期已经完全丧失了识人的能力。

第二层,是他的执政能力的严重不足造成的。

如果说以上第二、三、四条所指出的罪恶,既与他的才华不足有关系,同时也因消极颓废、贪图享受而一叶蔽目,造成他的种种失误,但是他遇事缺乏决断的才能则是他本人才气不足的根本弱点。《资治通鉴》于此有大量的记载。

我认为,由此也可见,唐玄宗在马嵬驿事件中充分暴露了他临事缺乏应变、决断的才华的弱点,所以惊惶失措,束手无策,只能听凭事态恶化,被禁卫官兵牵着鼻子走。两《唐书》和《长生殿》都写出了唐玄宗的这个虚弱本质。

两《唐书》和《长生殿》通过客观的描绘,也都写出了女人作梗的能量和影响。而《长生殿》比前人高明的是,既明确反对女人是"祸水"的错误观点又生动写出了女人作梗的能量和影响。

奸佞杨国忠利用裙带关系,得以平步青云,执掌国政,蠹政害民,促成了天宝之乱。因此,此事虽然不能完全归咎于杨贵妃,但杨贵妃既不劝阻唐玄宗重用杨国忠,也未劝阻杨国忠不要胡作非为,她的政治嗅觉的木讷,也决定了她不清楚杨国忠平时的胡作非为。从这个角度,我们仍可以说她对天宝之乱负有一定的责任。《长生殿》明确描写她死后对此事的反思和后悔。

当代学者一般都高度肯定和赞赏《长生殿》打破和驱除女人是"祸水"的历史偏见和错误观点。我对此也很赞同。

但我认为《长生殿》同时又写出杨贵妃的妒忌、吵闹和不顾大局的对唐明皇的追求和"独霸"、杨贵妃骄奢淫逸的豪华生活和醉生梦死的生活追求,她本人也和唐明皇一样,完全缺乏居安思危的政治意识,这一切也影响了政治和历史的发展,给大唐帝国带来了很大的危害,给当时的人民造成了很大的苦难。鲁迅先生在晚年也曾指出此类女子的危害,他的观点,下文有专节谈及。

反观唐史中真实的杨贵妃这个历史人物,和《长生殿》中的杨贵妃这个艺术形象,她与唐明皇不顾一切、只求自己享受快乐的爱,影响了唐明皇的治理工作。她是个毫无政治头脑的骄奢淫逸的贵族妇女,唐明皇固然应负主要的历史罪责,杨贵妃并非全无责任。她的贪图享乐,她的妒忌发火,她的献媚撒娇,即使唐明皇要想认真治国,也会搅乱心境、影响治国智慧的正常发挥。何况唐明皇已经是一心贪图享受的昏庸之君,她软硬兼施地诱使唐明皇为了她一己私利,置国家大事于不顾,全心全意讨她欢心,为她服务,加深了唐明皇的不思国计民生的错误。这与周幽王为了讨好褒姒,屡次无端烧起烽火,连累西周灭亡的性质相同。《长生殿》恰当地将沉迷女色、骄奢淫逸然后荒废国事、引发祸乱的历史罪责派定给唐玄宗,同时

也谴责杨贵妃对唐玄宗的荒淫误国起了推波助澜的作用,是其高超史识的体现。如果杨贵妃能够利用自己的魅力,对唐明皇施加正确的影响,劝阻他的荒唐行止,提醒唐明皇居安思危,鼓励和帮助唐明皇限制甚至杜绝外戚的使用,启发和支持唐明皇任人唯贤,努力治国,这才是优秀后妃的正途。

杨贵妃和唐明皇两人在生活极端奢华方面也是知音,他们善于享受,又一心追求享受,两人互相推波助澜,将糜烂的骄奢淫逸生活推向极致。两人都重用外戚杨国忠,绝对信任安禄山,对奸贼缺乏敏感,政治上极端短见。遇到政治风波束手无策,慌乱应对。

与之相对照,唐肃宗张皇后,在安史之乱后玄宗与太子(即肃宗)逃出长安后,"车驾渡渭,百姓遮道,请留太子收复长安",她则赞成之,"白于玄宗"。到达灵武时,"从官单寡,道路多虞。每太子次舍宿止,良娣(即张皇后)必居其前。太子曰:'捍御非妇人之事,何以居前?'良娣曰:'今大家跋履险难,兵卫非多,恐有仓卒,妾自当之,大家可由后而出,庶几无患。'及至灵武,产子,三日起缝战士衣。太子劳之曰:'产忌作劳,安可容易?'后曰:'此非妾自养之时,须办大家事。'"(《旧唐书》卷五二《后妃传下》)她的头脑清醒,思维敏捷,敢于和善于劝说丈夫,更能作出有益于事态发展的实际行动。故而能够化险为夷,帮助丈夫夺权保权。

中国历史上,此类女子颇为不少,而聪敏绝顶、富有才华的杨玉环则没有这种有所作为的意识,浪费了自己的智商,是令人遗憾的。

八、《长生殿》对失败的爱情的后续历程的新探索

一般爱情题材的描写在写到爱情悲剧时,在爱情失败的时刻戛然而止,以感染观众的情绪。少数作品则描写失败的爱情的后续过程。《长恨歌》和《长恨歌传》就是这样的作品。

白居易《长恨歌》叙述唐明皇到成都之后即"行宫见月伤心色，夜雨闻铃断肠声"。在"蜀江水碧蜀山青"的美丽景色中，无限思念贵妃的"圣主朝朝暮暮情"。回京后更是"孤灯挑尽未成眠"，"翡翠衾寒谁与共"，"天长地久有时尽，此恨绵绵无绝期!"《长恨歌传》也说他回京后，思念之情，"三载一意，其念不衰"。《诗》《传》都描绘唐明皇求之梦魂，也不可得，希冀通过神仙之助，与玉环的魂魄相见。

平叛后，李隆基回到长安度过余生。明年（至德二年，757）九月，郭子仪率领唐军15万，逼近长安，与叛军10万激战，叛军全线崩溃，郭子仪收复两京。三载二月，肃宗与群臣奉上皇尊号曰太上至道圣皇帝。上元二年（761）四月甲寅，崩于神龙殿，时年七十八（《旧唐书·玄宗本纪》）。

李隆基思念杨贵妃的背景是：

玄宗不再过问政事，过着悠闲的生活。起先，他居住在兴庆宫，偶尔也去大明宫。侍卫他的仍是龙武大将军陈玄礼与内侍监高力士。另有玄宗的亲妹玉真公主与旧时宫女、梨园弟子为他娱乐。但好景不长，上元元年（760），宦官李辅国为了立功以固其恩宠，上奏肃宗说："上皇居兴庆宫，日与外人交通，陈玄礼高力士谋不利于陛下。今六军将士尽灵武勋臣，皆反仄不安，臣晓喻不能解，不敢不以闻。"这年七月，李辅国乘肃宗患病之机，矫诏强行把玄宗迁居西内。在途经夹城时，李辅国又率射生五百骑，剑拔弩张，气势汹汹地拦住去路。玄宗胆战心惊，几乎坠下马来，幸亏高力士挺身而出，玄宗才安全地迁居甘露殿。事后，肃宗没责怪李辅国，反倒安慰他几句（《资治通鉴》卷二二一肃宗上元元年）。

不几天，玄宗的几个亲信也遭到彻底清洗：高力士以"潜通逆党"的罪名，被流放于巫州；陈玄礼被勒令致仕；玉真公主也出居玉真观。剩下玄宗只身一人，茕茕独处，形影相吊，好不凄惨。之后，肃宗另选后宫百余人，到西内以备洒扫（《资治通鉴》卷二二一肃宗上元元年）。

在这样的背景下,玄宗看着张挂于别殿的贵妃肖像,"朝夕视之而唏嘘焉"(《杨太真外传》)。

《长生殿》继承《长恨歌》和《长恨歌传》,以更为详尽、细腻的笔法写出唐明皇极度的后悔和刻骨的思念,也表现了以上的情节。

《长生殿》的情节过程是一见钟情、移情妒忌、知音互赏、定情密誓;背叛致死、追悔苦念、争取重逢、遗恨无期。叙述的是一场失败的爱情,或者说是爱情的悲剧。

其中最重要的是定情、背叛、追悔和痛苦的爱情三步曲。

这个三步曲,首创了一个失败的爱情模式:山盟海誓、受到现实环境和条件的压力而背叛、反悔和痛苦(作品具体表现了痛苦的体验)。打破了定情、背叛这种简单的格局。

此类作品过去一般都是描写被背叛、被遗弃者的后悔和痛苦,《长生殿》则描写背叛者的后悔和痛苦。

《长生殿》之前的有些作品,如《杜十娘怒沉百宝箱》中也描写了背叛者李甲的痛苦,但李甲背负的是眼见杜十娘丢弃大量财宝的痛苦,还不是对背弃爱情的痛苦。

《梧桐雨》第四折也描写唐明皇"退居西宫,昼夜只是想贵妃娘娘","挂起真容,朝夕哭奠"。《长生殿》继《梧桐雨》之后,充分利用传奇体制宏大的优势,反复描绘和书写唐明皇的追悔和悲痛,畅写了背叛者的后悔和痛苦。

《长生殿》写出了背叛的复杂性和反复性。剧中首先描写杨贵妃的妒忌,描写她恨唐明皇与梅妃背着她"幽会",恨唐明皇移情于她的姐姐尤其是虢国夫人。这是唐明皇对她的阶段性的背叛。后来在马嵬坡,唐明皇屈服于军队的压力,抛弃杨贵妃,让她死于非命。这是彻底性的背叛。尤其是没有与杨贵妃同死,实践"情重恩深,愿世世生生,共为夫妇,永不相离"、"在天愿为比翼鸟,在地愿为连理枝"的誓言(第二十二出《密誓》)。这次背叛,是李杨建立了知音互赏的爱情之后的背叛,他抛弃了杨玉环同时也与他最心爱的艺

术永别了,所以唐明皇才真正感到了刻骨之痛,他再也找不到新的爱情,再也忘不了他与杨玉环的爱情,他对自己的背叛也心怀真诚的至死不忘的惭愧和后悔。

《长生殿》后半部用了占全剧五分之一的 10 折的篇幅,全力描写唐明皇在背叛之后,作为背叛者的追悔和痛苦。用这样宏大的篇幅来细腻描绘背叛者刻骨铭心的后悔和痛苦,将这个后悔和痛苦写深写透写足,这是前所未有的,是《长生殿》的新的艺术创造。

描写爱情背叛者的铭心刻骨之追悔和痛苦的这类佳作后世也不多。《长生殿》之后仅有《红楼梦》描绘了黛玉死后宝玉的彻心彻肺的痛苦,但宝玉并不是真正的背叛者,他是在病中受骗而无意识地放弃林黛玉的,他自己也是一个受害者。接着有俄国托尔斯泰的《复活》,描写聂赫留道夫的痛苦,但聂赫留道夫是骗奸玛丝洛娃,他和玛丝洛娃并没有真正的爱情,故而他也谈不上是个背叛者。他后来的良心发现,是一个强奸犯的忏悔。

现代此类著名作品有鲁迅的短篇小说《伤逝》、曹禺的剧本《雷雨》和路遥的长篇小说《人生》等。

《伤逝》整篇描写涓生对他在生存困境中让子君回家而后死亡的悔恨和悲哀,《雷雨》写及周朴园当年遗弃年轻美貌的侍萍(鲁妈)并造成她自杀的心中之痛;《人生》的末章,高加林被退回农村,而他所背弃的刘巧珍已经嫁了人,作家着重描写了他心中难过之极和追悔莫及。

另有吉尔吉斯斯坦的文学大师艾特马托夫(1928—2008)在前苏联时期创作的中篇小说《我的包着红头巾的小白杨》(1961),描写伊利亚斯酗酒误事、移情别恋而背叛与阿谢丽的爱情和婚姻,遗恨终身。

李隆基这个背叛者,终于也没有好下场。他忧郁而死,而据野史记载,他还是被杀害而死于非命:"(晏)元献因为僚属言唐小说:唐玄宗为上皇,迁西内,李辅国令刺客夜携铁槌击其脑,玄宗卧未起,中其脑,皆作磬声,上皇惊谓刺者曰:'我固知命尽于汝手,然叶

法善曾劝我服玉,今我脑骨皆成玉,且法善劝我服金丹,今有丹在首,固自难死。汝可破脑取丹,我乃可死矣。'刺客如其言,取丹乃死。"(王铚《默记》上)"玄宗将死云:'上帝命我作孔升真人。'爆然有声,视之崩矣。亦微意也。"(孙光宪《续道录》)俞平伯认为:"明皇与肃宗先后卒于同年,肃宗先病而明皇之卒甚骤,疑李辅国惧其复辟而弑之。观史称辅国猜忌明皇,逼迁之于西内,流放高力士,不无蛛丝马迹。唐人亦有疑之者,韦绚《戎幕闲谈》曰:'时肃宗大渐,辅国专朝,意西内之复有变故也。'此事与清季德宗西后之卒极相似,亦珍闻也。"①

九、鲁迅对李杨爱情的另类解释

作为创作家的鲁迅,对李杨爱情非常有兴趣,他曾想亲笔创作《杨贵妃》。西北大学邀请鲁迅于1924年暑期到西安讲学,他觉得正好体味大唐故都的实地风光,便欣然答允。鲁迅本人给日本友人山本初枝夫人的信中说到"我为了写关于唐朝的小说,去过长安"。许寿裳、郁达夫的回忆也说他想写的是一部长篇小说。但当初陪同鲁迅去西安的孙伏园和西安方面负责招待鲁迅的李级仁都明确地说他计划写的是一部剧本,并且都具体回忆鲁迅向他们谈起过某些剧情的设计。可能鲁迅想用长篇小说和剧本两种艺术形式来表现这个题材,这就更可见他对这个题材的重视。西方卓有才华的大作家也有将自己重视的题材写成小说和戏剧两种体裁的,如高尔斯华绥的《最前的和最后的》和巴里的《彼得·潘》,等等。

鲁迅将自己的构思向冯雪峰等多个友人作过介绍。郁达夫在《奇零集》中回忆说:"他的意思是:以玄宗之明,哪里看不破安禄山和她的关系?所以七月七日长生殿上,玄宗只以来生为约,实在心

① 《〈长恨歌〉及〈长恨歌传〉的传疑·附记一》,俞平伯《论诗词曲杂著》,上海古籍出版社1983年版,第409—410页。

里有点厌了。……到了马嵬坡下,军士们虽说要杀她,玄宗若对她还有爱情,哪里不能保全她的生命呢?所以这时候,也许是玄宗授意军士们的。后来到了玄宗老日,重想起当时行乐的情形,心里才后悔起来,所以梧桐秋雨,生出一场大人的神经病来。一位道士就用了催眠术来替他医病,终于使他和贵妃相见,便是小说的收场。"许寿裳《亡友鲁迅印象记》记忆的情节也大略相似。对于剧本《杨贵妃》,孙伏园在《鲁迅先生二三事》中回忆说:"鲁迅先生原计划是三幕,每幕都用一个词牌为名,我还记得它的第三幕'雨淋铃'。而且据作者的解说,长生殿是为救济情爱逐渐稀淡而不得不有的一个场面。"而李级仁的回忆:"鲁迅先生来西安讲学,我任招待,曾两次到他的寝室中去。谈到贵妃的生前、死后、坟墓、遗迹等,记得很清楚,说要把她写成戏剧,其中有一幕,是根据诗人李白的《清平调》,写玄宗与贵妃的月夜赏牡丹。"①

日本学者竹村则行《杨贵妃文学史研究》认为鲁迅所拟二幕的名称都有历史沿袭的成分,所以根据历代杨贵妃文学的主要素材。他又根据诸家回忆录所记,对鲁迅拟想中的《杨贵妃》剧本作出假设性的"复原":第一幕《清平调》的主要场景为李杨二人在兴庆宫沈香亭畔赏牡丹,召见翰林供奉李白,李当场献作《清平调》词三首,描写李杨情意浓密的场面;第二幕《舞霓裳》的主要场景为七月七日长生殿密誓,此后的宴饮中贵妃表演羽衣霓裳舞,直至安禄山叛变,写二人情爱在貌似热烈的气氛中无奈地衰减;第三幕《雨淋铃》的主要场景为马嵬坡事变,玄宗以不能庇护为借口任凭杨贵妃被害,但在逃亡途中回忆起往日情景,又悔恨莫及。

从大局上看,这样的猜测大致可能是准确的。

鲁迅看到现实中的西安的实景,败坏了他的想象,破坏了他的创作冲动。西安像当时中国的其他地区一样,落后颓败,与大唐盛

① 单演义《鲁迅在西安》引,单演义《鲁迅在西安》,西北大学出版社2009年版,第11页。

世的时代气氛格格不入。在这样的时代氛围的反差下,鲁迅写不成《杨贵妃》是自然而然的。

鲁迅虽未写成《杨贵妃》,但他的构思,与古今众多的论者不同,鲁迅对马嵬驿事件有着自己独特的理解。鲁迅对李隆基和封建帝王自私、狠毒本质的看法是深刻的,看破了李隆基这个背叛老手的毒辣心肠。

至于李隆基与杨玉环在仙境重圆的结局的理解,鲁迅的观点仍与众不同,这是鲁迅坚持科学立场的分析方法,认为唐玄宗因为神经错乱,出现幻觉,才妄想与成仙的杨贵妃在仙境重逢相见。

《长生殿》根据观众所喜爱和他自己所向往的生旦团圆的理想,在经过激烈的社会动乱之后,还让李杨有一个大团圆的浪漫收场,而鲁迅同样并没有抛弃那种"仙圆"的传说,却以其冷峻的一贯风格,无情地,也是一针见血地指出了残局后的大团圆不过是那特殊的历史人物变态性格心理造成的一个幻影而已。倘若鲁迅把他的构思化成了历史戏剧,相信绝不会有指责其"胡编乱造"或"篡改历史"的。顾聆森先生认为"白朴、洪昇等剧作家笔下和鲁迅心目中的李、杨性格都绝非简单想象的产物,也决不是随心所欲的捏造。而纯粹是一种对于历史事件,尤其是对于历史人物性格的纵横思辨的结晶。或者可以说,历史剧在构思时,剧作家对历史(素材)的剪裁与改造过程,就是一种在创作命题之下,利用已知历史素材对某种历史精神的求证。这个过程,始终闪耀着思辨的光辉"[①]。

对于"女祸"问题,鲁迅也有与众不同,并倾向于古人的传统观点。这是他的邻居的女佣阿金给他的教育而造成的。鲁迅先生写了《阿金》这篇著名的杂文。他通过阿金和别的妇人恶吵以及招揽情人、引起情人之间的血腥争斗,搅得原本宁静的弄堂不太平,害得鲁迅先生本人也无法写作的叙述,生动刻画了一个真实的善于惹事

[①] 顾聆森《聆森戏剧论评选》,香港东方艺术中心2001年版,第111—112页。

生非的底层泼辣女性形象。鲁迅先生因此而万分感慨地说道：

> 我的讨厌她是因为不消几日，她的动摇了我三十年来的信念和主张。
>
> 我一向不相信昭君出塞会安汉，木兰从军就可以保隋；也不信妲己亡殷，西施沼吴，杨妃乱唐的那些古老话。我以为在男权社会里，女人是决不会有这种大力量的，兴旺的责任都应该男的负。但向来男的作者，大抵将败亡的大罪，推在女性身上，这真是一钱不值的没有出息的男人。殊不料现在的阿金却以一个貌不出众，才不惊人的娘姨，不用一个月，就在我眼前搅乱了四分之一里，假使她是一个女王，或者是皇后，皇太后，那么，其影响也就可以推见了：足够闹出大大的乱子来。
>
> 昔者孔子"五十而知天命"，我却为了区区一个阿金，连对于人事也从新疑惑起来了，虽然圣人和凡人不能相比，但也可见阿金的伟力，和我的满不行。我不想将我的文章的退步，归罪于阿金的嚷嚷，而且以上的一通议论，也很近于迁怒，但是，近几时我最讨厌阿金，仿佛她塞住了我的一条路，却是的确的。①

鲁迅先生的以上论述明确提出通过阿金扰乱弄堂的太平的事迹，动摇了他否定"杨妃乱唐"的坚定观念，给我们以重大启发，或可以说，对我们批评杨贵妃也富有历史责任的观点起了有力的支持作用。

十、杨贵妃的四种结局和《长生殿》的选择及其神秘浪漫主义的杰出新成就

根据两《唐书》和《长恨歌》《长恨歌传》的记载和描绘，杨玉环的人生结局，共有四种可能：

① 《且介亭杂文·阿金》，《鲁迅全集》第6卷，第201—202页。

悲惨死亡,唐明皇回京后移葬(据两《唐书》);

悲惨死亡后,遗体失踪(《长恨歌》中的暗示);

未死,逃脱性命后,沦落风尘(俞平伯分析《长恨歌》的结论);甚或逃到日本(日本有此传说,在日本还有杨贵妃墓,至今犹存,最近中日合作创作舞剧《杨贵妃》,主张杨贵妃在日本度过余生的传说;日本影星山口百惠还向媒体宣布过,她是杨贵妃的后裔)。

悲惨死亡后,超凡成仙(多数学者所看到的《长恨歌》末段的浪漫主义描写,《长生殿》结尾的描写)。

两《唐书》和《资治通鉴》记载的是第一种。俞平伯认为《长恨歌》实际暗示的是第二种,而实质描写的是第三种。他的分析非常详尽:

> 窃以为当时六军哗溃,玉环直被劫辱,挣扎委顿,故钗钿委地,锦袜脱落也。明皇则掩面反袂,有所不忍见,其为生为死,均不及知之。诗中明言"救不得",则赐死之诏旨当时殆决无之;《传》言"使牵之而去",大约牵之去则有之,使乎使乎? 未可知也。后人每以马嵬事訾三郎之负玉环,冤矣。其人既杳,自不得不觅一替死鬼,于是"蛾眉"苦矣,既可上覆君王,又可下安六军,驿庭之尸俾众入观者,疑即此君也。或谓玄礼当识贵妃,何能指鹿为马? 然玄礼既身预此变而又不能约束乱兵,则装聋做哑,含糊了局,亦在意中,故陈尸入视,即确有其事,亦不足破此说。至《太真外传》述其死状甚悉,乐史宋人,其说固后起,殆演正史而为之。
>
> 玉环以死闻,明皇自无力根究,至回銮改葬,始证实其未死。改葬之事,《传》中一字不提,《歌》中却说得明明白白:"马嵬坡下泥土中,不见玉颜空死处。"夫仅言马嵬坡下不见玉颜,似通常凭吊口气,今言泥土中不见玉颜,是尸竟乌有矣,可怪孰甚焉? 后人求其说而不得,从而为之辞,曰肌肤消释(《太真外

传》),曰乱军践踏,曰尸解(均见上),其实皆牵强不合。予谓《长恨歌》分两大段,自首至"东望都门信马归"为前段,自"归来池苑皆依旧"至尾为后段,而此两句实为前后段之大关键。觅尸既不得,则临邛道士之上天下地为题中应有之义矣。其实明皇密遣使者访问太真,临邛道士鸿都客则托辞耳;《歌》言"汉家天子使",《传》言"使者",可证此意。

明皇知太真之在人间而不能收覆水,史乘之事势甚明,不成问题。况《传》曰:"使者还奏太上皇,皇心震悼,日日不豫,其年夏四月,南宫宴驾。"是明皇所闻本非佳讯,即卒于是年(肃宗宝应元年),而太真之死或且后于明皇也,按依章实斋氏所考,则其时太真亦一媪矣,而犹摇曳风情如此,亦异闻矣,吾以为其人大似清末之赛金花,而《彩云曲》实《长恨歌》之嫡系也。惟此等说法,大有焚琴煮鹤之诮耳。①

我认为,人们可以不赞成俞平伯的观点,但俞平伯的说法也可成为一家之言,供我们参考。

而《长生殿》选择的是杨贵妃超凡成仙的结局,运用了神秘浪漫主义的手法,生动表现阴间、仙境的景象,写出杨贵妃死后追悔生时的失误,唐明皇和杨贵妃在忏悔之余,执着于真挚的爱情,作出了重大的艺术新创造。

① 《〈长恨歌〉及〈长恨歌传〉的传疑》,俞平伯《论诗词曲杂著》,上海古籍出版社1983年版,第405—406、408—409页。

四、当代名家名作研究

曹禺剧作的上海戏曲改编本简评*

曹禺是20世纪中国最杰出的剧作家之一,他和上海很有缘份,上海给曹禺以很大的甚至可以说是决定性的帮助,对曹禺成为中国最杰出的戏剧家之一起了很大的推动作用。

上海给曹禺的戏剧艺术事业以很大的、决定性的帮助,表现在四个方面。

第一,曹禺的《雷雨》因上海作家巴金的发现而发表于他编辑的《文学季刊》上,这给曹禺以很大的鼓励,对曹禺走上戏剧创作道路起了很大的推动作用。曹禺1949年前的剧作多发表于上海的刊物,上海的评论家、研究家也十分关注这位年轻的剧作家,及时发表评论或展开学术讨论。

第二,上海是20世纪上半期的中国文化中心和艺术中心,也是中国的话剧中心之一。当时杰出的话剧演员和导演云集上海,曹禺的剧作,在上海演出(有的还是首演)并取得成功,对曹禺剧作的走向舞台,意义十分重大。1949年后的上海人艺和上影厂上演和拍摄曹禺的名作,也有重要意义。

第三,上海是20世纪上半期的中国出版中心,曹禺的艺术杰作也都创作和发表于1949年之前。由巴金主持的上海文化生活出版社出版《曹禺戏剧集》,并由巴金亲任编辑。其第一种是1936年1月初版的《雷雨》。因日寇侵华,巴金和文化生活出版社曾一度迁往重

* 原刊上海《话剧》2000年第5—6期合刊·纪念曹禺先生九十诞辰专刊,后收入《神州风雷》,湖北人民出版社2002年版。

庆,抗战胜利后重返上海。至民国三十六年即1947年9月"沪三版"时,《曹禺戏剧集》共出八种八册,依次为:一、《雷雨》,二、《日出》,三、《原野》,四、《北京人》,五、《家》,六、《蜕变》,七、《桥》,八、《曹禺独幕剧集》。这是曹禺当时的戏剧全集,每册都在封面和书脊上隆重印上全称,如《曹禺戏剧集　五·家》。还在书前郑重地用专页排印一行版权申明:"排演本剧须得作者(通讯处由文化生活出版社转)同意。"用现代法律手段保护作者权益之同时也增强了曹禺的声誉,提高了他的地位。遥想上海当年为年仅三旬的曹禺出戏剧多卷本的全集,很不平常。当时仅朱生豪译的《莎士比亚戏剧全集》(也于1947年出版)等极个别的戏剧家有全集出版。戏剧全集的出版,使曹禺剧作能摆脱舞台条件的羁绊而走向文学界、读书界,进入全国最广大的读者群,尤其是以大中学生为主体的青年读者领域,得到极大的传播,上海出版界给曹禺的鼓励和帮助可以说是极大的。

第四,作为中国戏曲演出中心之一的上海,拥有中国最大的市民观众群的沪剧和越剧先后多次改编曹禺的多部名作,曹禺成为戏曲尤其是沪剧改编作品最多的话剧作家,这在中国现代文学史和艺术史上具有重大的意义。本文于此略作展开,敬请研究家指正。

曹禺于20世纪30年代走上中国的文坛、剧坛,上海的文坛和剧坛也于20世纪30年代进入鼎盛时期。大批贫富难民为逃避战乱而涌入上海,造成中国最集中、数量最庞大的城市戏曲观众。在上海常演的十几个戏曲剧种中,以京剧、沪剧和越剧影响最大,其中沪剧和越剧的剧团和观众最多。至20世纪50年代初的统计,沪剧有25个剧团(其中有11个剧团1949年时正好在苏南演出,其建制编入苏南各县市),20几家剧场(其中上海13家);越剧有23个剧团,29家剧场;而京剧则居第三,有11个剧团,11个剧场。1949年前夕沪剧演员竟有二千余人,越剧的演员数也与沪剧大致相当。

曹禺的话剧名作首先由沪剧(1941年前称为申曲)改编、上演。

第一个沪剧改编作品是《雷雨》。曹禺的第一部戏剧作品《雷

雨》最初发表于 1934 年，四年后，1938 年 12 月，施家剧团由施春轩改为幕表演出于大中华剧场，主演者为金耕泉、施春轩、邵鹤峰、俞麟童、施文韵、施春娥、杨美梅等，开了戏曲表演团体改编演出曹禺话剧作品的先河。

1939 年 9 月，新光剧团也以幕表演出《雷雨》于东方剧场，领衔主演为解洪元、杨云霞、俞麟童、夏福麟。

1954 年，爱华沪剧团演出于国泰剧场，改编者张承基，导演贝凡，主演凌爱珍、杨月霞、吴乐声、袁滨忠、杜智华、杨美梅、凌大可、沈天红。

同年 5 月 12 日，上海市人民沪剧团演出于新光剧场，由宗华改编，导演蓝流，主演丁是娥、解洪元、石筱英、筱爱珍、俞麟童、李廷康、顾智春、李仁忠，后又巡回演出于武汉、长沙、南昌、福州、厦门等地。

1959 年，上海举办《雷雨》演出的"沪剧大会串"，由上海人民、艺华、努力、勤艺、长江、爱华六个剧团派出最强阵容联合演于人民大舞台。采用宗华改编本。由丁是娥饰蘩漪、王盘声饰周萍、解洪元饰周朴园、邵滨孙饰鲁大海、袁滨忠饰周冲、杨飞飞和筱爱琴饰四凤、赵云鸣饰鲁贵、石筱英和小筱月珍饰鲁妈。这次沪剧界《雷雨》大型演出活动集中了六家沪剧团九大明星，沪剧界名流荟萃一堂，观众轰动，成为沪剧历史上影响深远的丰碑，上海艺坛的一大盛事。

1987 年，上海沪剧院三团参加首届上海国际艺术节，由蓝天（陆新康）、虞元芳改编，杨文龙导演，主演者为陈瑜、茅善玉、孙徐春、汪华忠、李仲英、王明道、王立海和金玉明。6 月 14 日首演于共舞台。

1989 年上海沪剧院赴港演出，仍用宗华改编本。

《雷雨》的沪剧改编本有五种之多。1938 年即初演成功，于是越剧于次年即据沪剧（当时尚称申曲）本改编，上演后也受观众欢迎。

第二个改编剧目是《原野》。1942 年文滨剧团于大中华剧场，编导莫凯，主演筱月珍、邵滨孙、小筱月珍、李廷康。

1983 年，长宁沪剧团重新改编上演此剧。改编罗国贤、高雪君，

导演高雪君。主演张杏声、朱彩玲、顾曼君、董建华,作曲奚耿虎。2月13日首演于延安剧场(即共舞台,"文革"时改名为延安剧场)。1988年该团重新上演此剧,剧名改为《山野情侣》,金子一角改由陈甦萍饰演。2月12日首演于大庆剧场。

第三个为《日出》。1954年由艺华沪剧团改编和首演于新光剧场。主演王雅琴、小筱月珍、刘志麟、邢月莉。

1982年又由上海沪剧院改编并于10月16日首演于大众剧场。改编何俊、姚声黄,主演马莉莉、陆敬业、邵滨孙、王明道、张萍华、张清、吴斌、许帼华、吴素秋。艺术指导凌琯如。

《日出》是曹禺第一次看改编成戏曲的自己作品,他认为此剧整体上达到了很高的水平。

第四个是《家》。沪剧第一次上演《家》,系据巴金同名小说改编,编剧马达,导演商周,由勤艺沪剧团于1954年首演于明星大戏院。主演杨飞飞、赵春芳、丁国斌、赵燕华、顾秀玲。

1955年,上海人民沪剧团根据曹禺同名话剧改编,12月5日首演于大众剧场。改编李智雁,导演莫凯。主演丁是娥、解洪元、筱爱琴、顾智春、宋幼琴。

1961年,勤艺沪剧团("文革"后改名为宝山沪剧团)再次改编、演出《家》。这次上演的剧本改由金人根据曹禺的剧本改编。导演江建平,主演杨飞飞、赵春芳、毛羽、顾秀玲、刘银发、郁志林等。

除《雷雨》有五个改编本外,《日出》、《原野》和《家》都有两个改编本。1949年前的改编本可惜都已散佚,而1949年后的改编本多已成为保留剧目。"文革"前的演出剧目,有不少录音资料保留至今,尤其是沪剧大会串的《雷雨》,全剧的录音由上海人民广播电台录制并完整保留,于"文革"后制成录音带,广为流传,更可作为学唱沪剧的最佳教材之一。"文革"后的演出剧目,除录音资料外,还都有完整的录像资料。除多个名家演出的《雷雨》和1949年前成名的艺术家主演的其他三剧外,后起之秀马莉莉饰陈白露、陆敬业饰方

达生、许帼华饰小东西的《日出》、陈甦萍饰演金子、张杏声饰仇虎的《原野》也成为沪剧名作。

越剧改编、上演的曹禺名作是《雷雨》和《家》。30 年代末至 40 年代初,当时越剧最负盛名的旦角"三花"中的施银花和王杏花先后上演了曹禺的这两部名作。施银花当时和屠杏花生旦合作,红极一时,被誉为"银杏并蒂"。她们于 1939 年 7 月 22 日开始上演的《雷雨》系据申曲(沪剧的前称)改编本移植,连演一周,很受观众欢迎。演出阵容为:施银花饰蘩漪,屠杏花饰周萍,支兰芳饰侍萍,余彩琴饰四凤,钱灵秀饰周朴园,周宝奎饰周朴园之母。此为越剧首演现代戏,故而魏绍昌任主干、樊迪民主编的越剧专刊《越讴》第一卷第二期特刊专文《创见与奇迹》给予很高的评价:"银杏并蒂双花主演之《雷雨》均系时装打扮,屠杏花且御西装,开越剧之纪录,创未有之奇迹,观过者咸云创见。"施银花则穿旗袍上台,虽无水袖,照样演得挥洒自如。戏的最后一场用幻景配上音响效果来表现雷雨交加的场面,在越剧舞台上作了创新。

近 40 年后,上海越剧院于 1979 年 6 月再次推出《家》,由周水荷、朱铿编写剧本。在演出本的封面上注明:"根据巴金同名小说、参照曹禺同名话剧改编。"上演后更轰动一时,极受欢迎。

沪剧和越剧的改编本,都忠实于曹禺的原著,情节结构、人物塑造和结局都与原著相同。曹禺的《家》第一幕,描写觉新和瑞珏的婚礼尤其是洞房中两人的心理、内心独白与对话,为长篇小说所无,是曹禺的创作,沪剧和越剧改编本也都从婚礼、洞房开始。根据演出时间的需要,有的改编本在分幕和次序上略作调动,如《家》,曹著分为四幕,第一、三幕各分二景,第二幕分三景,越剧剧本分作七场,大致与曹著的四幕八景对应,但删去了曹著第一景。而第四场写兵乱和觉新、瑞珏同舟共济,是曹著第二幕第二场景的缩写;原著第三幕第一景前半,高老太爷的寿宴场面则写作第三场,排在此前;其后半冯乐山在水阁撰诗、为觉民定亲和觊觎鸣凤美色则作为第六场,排

在据曹著第二幕第三景描写觉新、梅小姐的梅林重逢和瑞珏与梅小姐对话之后,且将曹著第三幕第二景传来梅小姐死讯、克定包妓事发、高老太爷病死和众人赶瑞珏去乡下生产等情节也在第六场中演完。

曹禺的剧作一般篇幅都较长,改编成戏曲后,台词改为曲词,由朗诵改为演唱,演出时间便大大地拉长,所以戏曲剧本在保持原著情节结构的基础上,将原作大作压缩,以适应戏曲演出的形式。

上海地方戏曲改编曹禺剧作数量多,影响大。曹禺的五大名作除《北京人》不适宜改编成南方的地方戏曲外,《雷雨》《日出》《原野》和《家》都被沪剧改编成地方戏名作,对曹禺的名著起了很大的推广作用,产生了很大的影响。话剧属于高雅艺术,而沪剧、越剧属于通俗艺术。前者需有大、中学文化程度才能欣赏,这样的观众不要说在 1949 年前数量很小,即使在 1949 年后,话剧观众的数量也远不及戏曲观众。全国各地方戏曲改编曹禺剧作的不少,只有上海的地方戏曲,尤其是沪剧热情地移植曹禺名剧的大部分,将曹禺名剧介绍到广大的市民阶层中,并在半个多世纪的漫长岁月中多次改编,长期反复演出,从而使《雷雨》等剧在江南地区推广到家喻户晓的程度,这是十分难能可贵的。

沪剧在全国各剧种中首先大量编演现代戏并改编中外话剧、电影等作品,而且数量多、影响大、艺术性高,受到观众由衷的欢迎。其中曹禺一家即有四个改编剧目,在沪剧中,这也是绝无仅有的。尤其是《原野》这部话剧原作,1937 年在上海首演后,评论界颇多否定之词,甚至认为它是一部失败之作。早在 1942 年,负有盛名的文滨剧团却改编《原野》,由一群著名演员推上上海戏曲舞台,可谓慧眼识金。远在四川避难的曹禺,面对《原野》的批评,一直只能沉默。他如听到此讯,必会备受鼓舞。不管曹禺当时是否闻讯,沪剧上演《原野》,是对此剧的一个历史性的正确评价和艺术上的高度肯定。《原野》再次得到正确评价和艺术上的高度肯定,要在 40 年之后,即凌子于 1981 年改编、执导的电影《原野》。1982 年 8 月,曹禺看过电

影《原野》,受到鼓舞。沪剧《原野》对曹禺此剧的赏识和支持,要早40年,更为难能可贵。

地方戏曲尤其是沪剧改编、上演曹禺名作,使曹禺的戏剧艺术多了一个有力的演出手段;又让曹禺杰作插上音乐的翅膀,沪剧、越剧的江南优美乐曲,丰富了曹禺剧作的表现手段。

上海戏曲作者以其敏锐的艺术感觉和出色的艺术才华,在保存曹禺剧作清丽含蓄的总体美学风格的同时,将曹禺剧作原有的诗意转换成另一种诗意,即雅文化中的诗意转换成俗文化的诗意,做到雅俗共赏。如沪剧《日出》增加了方达生与陈白露重逢时"同窗好友忆往事"的对唱和方达生"劝君莫作沉沦女"及陈白露辩白的唱段,又增加了陈白露发现方留下的纱巾与函,她感慨咏叹:

纱巾上,迎春花,色已泛黄,
画纸上,却呈现,一片芬芳。
昔日黄花虽已逝,
达生心中却怒放。
莫看嚎头嚎脑嚎头样,
却是痴情痴意痴心肠。

沪剧《家》将话剧《家》瑞珏在洞房中的独白改编为一个唱段:

但听那寒风瑟瑟响,阵阵恐惧涌心上。娘啊娘,可怜你把儿送到此地来,就这样陌陌生生配成双,娘说他是善良的人,从今后吃苦受难共久长。娘啊,只要他值得我女儿爱,女儿肯永远顺从他身旁,如今不知他是丑还是美,我的终身就此已定当。

越剧的《家》则先用幕后合唱渲染气氛:

> 夜阑人散更漏残,冷月如钩照窗台。沉沉心事凭谁诉,洞房相对愁如海。

再插入觉新"坐立不安"的表演,先唱一段:

> 好梦醒已三更后,漫漫长夜何时休?!
> 有情人不能成眷属,这新房,犹如铁笼将人囚……

然后再让瑞珏唱:

> 良宵寂寂万籁沉,
> 洞房悄悄静无声。
> 窗畔背立一个人,
> 他便是我相伴百年的新郎君!
> 我不知,他是美,是丑,是温文,
> 我不知,他是好,是歹,是薄幸?
> 娘说道,今日进门即为家,
> (惶然四顾,低低地)家?……
> 娘要儿,嫁鸡随鸡永无悔恨。
> 我不知,从今后,是苦,是甜,是烦愁?
> 我不知,从今后,是悲,是喜,是酸辛?
> 我一生祸福今宵定,
> 但愿他心似我心!

我们将以上三段唱词和话剧原作台词作一个比较,便可见曹禺话剧与地方戏曲异同之一斑。沪剧和越剧唱词的不同风貌也可略见一斑。

曹禺的《家》的第一幕是巴金原作中没有的觉新和瑞珏婚礼、洞房的描写。尤其是洞房中的对白,钱谷融先生给予极高的评价,他说:

> 也许,最使我们感觉到曹禺同莎士比亚和契诃夫相接近的地方,就在他的台词的这种浓厚的抒情性上,就在他的剧作的这种深刻的诗的意味上了。读着《家》里觉新和瑞珏在洞房中说的大段诗白,我们不惊要惊呼:"这简直是莎士比亚!"

这个评价是很准确的。除了浓厚的抒情性和深刻的诗的意味,我们还应指出,句子的西化味道很重,尤其如上述引文的最后一节,又如下面觉新的台词:"啊,这是杜鹃,耐不住寂寞,歌唱在春天的夜晚。"这样的句子,犹如从莎士比亚那里翻译过来的,句子的结构节奏、语调带有一种西方式的美。戏曲的曲词则洗清原著的西化痕迹,将接受西方文化体系影响的"五四"新文化运动的产物改变成中国传统文化体系的作品,在戏剧语言方面完成完全不同的审美方式的转换。钱谷融先生既醉心于西方名著如莎士比亚、契诃夫的作品,又热爱戏曲和苏州评弹,他是在学贯中西的基础上给曹禺以很高的评价,毫无偏爱之嫌。但是我们应看到,出于欣赏趣味和习惯的不同,以及审美观培养的环境之差异,有不少人只喜欢西洋艺术而不喜欢中国的戏曲、绘画等;有更多的人则不喜欢西洋艺术,只喜欢本民族的艺术。如毛泽东喜欢京剧,明言话剧像讲话一样,不喜欢。

所以上海戏曲作家热情地将几乎全部的曹禺杰作改编成沪剧、越剧,而且达到相当高的艺术水平,赢得上海戏曲观众由衷的持久热爱,为曹禺戏剧艺术的传播建立了很大的功绩。在 20 世纪 30—50 年代,上海是中国的文化中心,戏曲又拥有最广大的城市观众,因而其在接受美学上的重大意义,值得作更进一步的深入研究。

海派戏曲大家陈西汀剧作评论*

陈西汀是海派京剧和当代昆剧作家的杰出代表,戏曲编剧的一代大家。可是关于他的学术研究,成果不多。今特撰此文,在梳理和运用已有研究成果的基础上,略述己见,对这位杰出的剧作家略作评论。

硕果累累和不断精进的一生

陈西汀(1920—2002),名熙鼎,江苏滨海人。成长于一个书香之家,父、兄是博学多才的县内名儒,皆从事教学。7岁起,由其父教其读书,13岁进入八滩小学读书,此前他已学完《诗》《书》《左传》《古文观止》《唐诗三百首》等。16岁入江苏省阜宁县立初中。课余喜读《红楼梦》《牡丹亭》《西厢记》等戏曲小说名著,尤爱史书和诸子,精心研读兵家《孙子》、道家《老子》《庄子》等经典之作。他在刻苦读书之余,经常和村里的小孩在田野上玩耍嬉戏,还随口唱些山歌小曲。他对戏曲、音乐、体育都非常喜爱,会拉胡琴,吹笛箫,还特别喜欢足球,也喜练习太极拳。他家附近有一个道真观,有四个道士,还住着一个带着三个儿子的男人。那里琴棋书画样样俱全,他经常到那里去玩,有时甚至拿着草席住在道观里。他在那里学会了弹奏乐器、唱清曲,并且阅读了大量的古籍经典。这段生活,为他以后从事专

* 原刊朱恒夫等主编《中华艺术论丛》第20辑,上海大学出版社2018年版。

业戏曲创作打下了良好的基础。

1942年,陈西汀进入江苏省泰县扬子江学校求读,毕业后留校任国文教师。

陈西汀自幼爱好戏曲艺术。自1946年起,走上了长达半个世纪的漫长戏剧创作之路。1949年后成为京剧剧本创作的专业作家。1951年起任南京京剧团、江苏京剧团编剧。1953年任上海华东戏曲研究院编剧,1955年任上海京剧院编剧,1979年初调至上海艺术研究所工作。

1954年,陈西汀与戴不凡一起入住盖叫天的杭州寓所,帮助盖叫天整理审定其演出剧目,整理和修改其名剧《武松》《一箭仇》《劈山救母》等。之后,两人又一起参加整理周信芳先生的《鸿门宴》演出剧本。这些剧目都已成为京剧的经典名作。陈西汀因此而与周信芳、盖叫天两位艺术大师建立起深厚的友谊。

60年代初,为了寻找雅俗共赏境界的创作手法,陈西汀利用节假日去图书馆查阅戏剧史料,在阅览室一呆就是一整天,中午仅用自带的干粮充饥。他平时省吃俭用,用好不容易积余的一千多元(相当于他当年的10个月的工资),自费奔波近一年,赴全国各地戏剧研究部门及有关文艺院校、团体登门取经,探讨交流,积累和刻苦研究了大量资料。他从此进入创作的高峰期。

可惜好景不长,"文革"期间,他到上海市郊奉贤的"干校"参加劳动。陈西汀还是心系京剧,他顶着凛冽寒风赶20多里路,去县城南桥,到图书馆工作的朋友家借书。他借到了被列为禁书、幸未烧毁的中外古典文学及戏剧理论书籍。他每夜都克服白天繁重劳动留下的疲惫,守着如豆孤灯,如饥似渴地阅读,广收博采,撷精取要,反复揣摩总结自己过去的作品,思考新的创作意向。

经过"文革"的磨难之后,陈西汀在改革开放时期重新焕发了创作青春。他晚年虽身患重病,但仍笔耕不辍,连续完成京剧红楼戏《王熙凤大闹宁国府》《王熙凤与刘姥姥》《元妃省亲》《鸳鸯断发》、昆

剧《妙玉和宝玉》和黄梅戏《红楼梦》，还有昆剧《新蝴蝶梦》、京剧《汉武帝与拳夫人》《汉宫双燕》《桃花宴》《神剑》《长生殿》等 20 多部作品。这些作品初次上演即盛况空前，在大陆上演后，又先后到台湾、香港、新加坡、日本、美国等地演出三百余场，产生了巨大的轰动效应，多部作品成为经久不衰的经典剧目。海外新闻媒体纷纷予以报道，港、台多家报纸还以《陈西汀其才如海》等大字标题高度评价他的艺术成就。童芷苓主演的红楼戏，近年由其女儿童小苓主持的纽约童小苓剧坊在美国坚持演出。

著名评论家毛时安盛赞陈西汀的剧作"唱词妙曼典雅，一唱三叹，耐得反复吟咏，是文字惨淡经营的心血之结晶。像陈先生这样国学底子深厚、传统文化气息极浓的艺术大家，在现代社会已经失去了再生的可能"。陈西汀的剧作"完成了翰墨与粉墨的和谐对话"，"在中国戏曲向着现代转型的历史进程中，陈先生是不可绕过的具有转折标记的重要人物"[1]，是海派京剧最为出色、成就最高的剧作家之一，在中国戏曲史和中国京剧史上占有重要的地位。

精彩纷呈的创作总貌

陈西汀一生共创作了 50 余部作品，其中 80% 以上为创作剧目，另有一些改编剧目。陈西汀多部戏曲作品是为著名艺术家量身定制的，与陈西汀合作过的周信芳、盖叫天等艺术大师，张群秋、童芷苓、李玉茹、纪玉良、李仲林、王正屏、赵晓岚、张兰云、沈小梅、苗孝慈等一大批著名表演艺术家都盛赞"陈西汀创作态度严谨、认真，可谓文如其人"。

陈西汀的戏曲名作，历史剧如《屈原》《长平之战》《花木兰》《澶渊之盟》《淝水之战》《郑成功》《三元里》，红楼戏如京剧《元妃省亲》

[1] 毛时安《序·寂寞古道人影远》，《大音希声——陈西汀剧作选》，上海社会科学院出版社 2005 年版。

《鸳鸯断发》《王熙凤大闹宁国府》《王熙凤与刘姥姥》《尤三姐》和昆剧《妙玉和宝玉》等,以及《桃花宴》《神剑》《何知县拉纤》《七雄聚义》《花木兰》《红灯照》《沙恭达罗》《调风月》,都深受广大观众的喜爱。

2005年上海社会科学院出版社出版《大音希声——陈西汀剧作选》,收入其代表作《屈原》(京剧)、《澶渊之盟》(京剧)、《汉武帝与拳夫人》(京剧)、《汉宫双燕》(戏曲剧本)、《桃花宴》(戏曲剧本)、《新蝴蝶梦》(昆剧)、《红色风暴》(京剧)、《尤三姐》(京剧)、《王熙凤大闹宁国府》(京剧)、《王熙凤与刘姥姥》(京剧)、《元妃省亲》(京剧)、《鸳鸯断发》(京剧)、《妙玉与宝玉》(昆剧)和《红楼梦》(黄梅戏)等14个剧本。

陈西汀的剧作中,为名家大师定制的作品都成为京剧经典。周信芳、赵晓岚主演的历史剧《澶渊之盟》,是公认的麒派艺术晚期的杰出代表作;盖叫天主演《七雄聚义》,收入1954年上海电制片厂摄制的《盖叫天的舞台艺术》;童芷苓主演的《尤三姐》,是红楼戏代表作,于1963年被上海海燕电影制片厂和香港金声影业公司联合摄制成电影;另有1982年为童芷苓度身定做的代表作《王熙凤大闹宁国府》等,都是享誉海内外的名震菊坛之杰作。

陈西汀对京剧现代戏创作也有所尝试,他将金山反映"二七"大罢工的话剧《红色风暴》改编为同名京剧现代戏并拍成电影,是最早上演的京剧现代戏之一,对京剧表现现代生活作了有益的探索,剧本被选参加1959年莱比锡国际博览会。此后他又创作了《崇高的礼物》等现代戏。

壮怀激烈的历史剧和空灵悲凉的红楼戏

陈西汀的京剧创作是一代名家之作,尤擅长历史剧和红楼戏。毛时安先生指出:"他的历史剧壮怀激烈,他的红楼戏空灵悲凉。"[①]

① 毛时安《大音希声——陈西汀剧作选·序》。

陈西汀的历史剧创作,在详考史实的基础上,力求符合历史真实,并极力发掘人物的精神面貌,以爱国主义的主题为鲜明特色。

陈西汀在创作历史剧时呕心沥血,可以《屈原》为例。为了寻找这位伟大的爱国主义者孤独、愤懑、郁闷的心境,他连数月,匿居在远郊简陋的荒屋寒舍。长时间地弓身看书、写作,使他从此落下了腰椎炎的疾病。他在作品中注入了自己的心血,使剧情具有强烈的艺术感染力。《屈原》问世后,在戏剧界引起了良好的反响,被人们誉为"深刻全面地反映屈原一生最成功的一部艺术作品"①。

《澶渊之盟》是陈西汀历史剧的力作。此戏一改旧戏中窝囊的寇准形象,写出了历史上寇准诗人兼杰出政治家的真实面貌。周信芳担任导演,并饰演寇准这一角色。剧本完成后,周信芳亲作文字修订,他认真钻研《宋史》,寻找刻画人物的"感觉",为主演此戏做了充分坚实的准备。这是他晚年演出的最后一部大型历史剧,出色完美地塑造了寇准这一艺术形象,使该剧成为经典作品。演出后,又撰写了长达12 000字的论文《谈〈澶渊之盟〉的三个人物》,作了完整详尽的艺术总结,附在剧本后一起出版。在此文中,周信芳首先介绍此戏的创作缘起和史实依据:

> "澶渊之盟"是北宋真宗时代宋朝与北方辽国会战澶渊订盟休战的一个真实历史事件。这个事件,是北宋抗辽史上的重要一段。北宋由于这一次采取了坚决抵抗的方针,挫败了辽方一举吞灭宋朝的侵略野心,挽救了国家民族免于一次悲惨奴役的灾难。但是做得不彻底,没有把敌人的战斗力彻底摧毁,在胜利的形势下,反而订立了赔款屈辱的和约,让已经深入重地、丧失斗志的敌人安然回去,留下了无尽后患。一日纵敌,万世之害。所以这一事件,一方面给人以莫大的鼓舞,一方面也给

① 戴霞《此情可待成追忆——悼陈西汀伯伯》,《剧本》2003年第2期。

我们提供了深刻的教训,是很有写戏的必要的。

周信芳认为"澶渊之盟"这个事件的最主要人物是寇准。寇准的主要任务是拉着真宗去亲征,并设法完成亲征任务。

《澶渊之盟》抓住了重点,掌握了历史真实的最主要方面,其他有关的细节,可以采用的就采用,不便于采用的就舍弃,既不被历史材料束缚住手脚,也不是为写历史而写历史,一切服从于人物性格发展的需要,历史剧与历史的关系,也就获得了解决。

剧本除了运用真实的历史材料外,也有不少创造和虚构。对于传统剧目里的东西,也有不少吸收和参考。寇准这一形象,就参考了《清官册》《黑松林》《背靴》等许多剧目。这些传统剧目,虽然故事情节十有八九不载史传,但是它的现实根据,却是充分的。有的根据诗词文章,有的根据说书评话。

全剧除了寇准以外,其他人物也都是根据历史记载发展创造的。重要的人物还有宋真宗、萧太后,而以宋真宗写得最好。

真宗最基本的思想是惧怕辽方兵力,怕打仗,他的父亲太宗在世时与辽方决战的失败,以及陈斜谷、杨继业全军覆没的往事,给他的印象非常深。因而他一心一意想议和,保持现状,不要闹成破裂的局面,打起来不可收拾。另一种思想是自己毕竟是一个尊贵的大宋天子,珍惜自己的尊容和社稷,这就使他在这次事变中陷入极端的矛盾,不能解脱,以至于他的所作所为,都是矛盾的,有时候矛盾得叫人难以理解。

他是不喜欢寇准的,认为他好刚任性,缺乏大臣风度,难登高位,但是为形势所迫,只能用他。

全剧采取的是喜剧处理形式,寇准的性格完全从喜剧出发。寇准在这个戏里所负担的是社稷存亡的重任,这样一个重大严肃的任务,用喜剧性格来负担,本身也是一个有情趣的事情。

寇准洞察了朝廷当时的情况,断然向真宗提出御驾亲征的方

案,并且立即一把拉住,连回宫看一下的时间都不给,可以想象当时的斗争情况多么紧张而尖锐。

寇准决定让真宗御驾亲征,是对于敌我兵力完全了然于心,有着充分的"五日破敌"的把握,绝不是盲目的行动。

到了澶渊以后,发展了一场很有情趣也很深刻的文戏。这场戏,寇准在城楼上喝酒、听乐,静候敌寇前来,唱句不少,【西皮倒板】起,转【慢板】,【慢板】转【二六】,转【流水】,馆驿里面还接一段【慢流水】。词句写得很好,有抒情,有叙事,也很有情趣。"一天风雪澶渊境",用写景揭开这一场戏的序幕,接一句【散板】后收住,就转入了【慢板】。【慢板】先四句:"一不是晋谢安矫情物镇,二不比汉诸葛城上鸣琴;块垒儿在胸中消融未尽,寻快意还须要浊酒千樽。"是抒情。接下来就向老军问话:"北城上可容得寇丞相椅蒲怒掷,妮子们歌舞纷纷?"与老军问答之后,就是听音乐。先听的是军中乐:"军中乐从来是音凄节冷。"再接听村姑歌唱:"今日里山歌竹笛却胜过白雪阳春。"这样,就成为写景、抒情、问答、耳朵听、眼睛看,歌词不断变化,产生了情趣。

萧太后是一位不可一世的英雄,寇准在内心里也是承认她的。但是要作为自己的知音,还愁她配不上。"说什么萧燕燕知音不称,到如今满朝中君君臣臣、武武文文,置腹推心,又有几个?"这就把自己的一片忠直孤寂的心情和盘托出。这里前两句,还是以风趣的语气唱出的,后两句就要感慨中略略带有愤激的情绪。但是怎么办呢?"今日里管天下我当以天下为己任,哪管它明日里奸邪逸谮,发挥充军,碎首尸分,九族无存!"这就立刻回到了他的基本性格上去,以一身挑起江山重担,其他一切,在所不惜,他是感觉到自己的这种性格不会有圆满的收场的。一个这样为国家为人民的人,却要等待着一个悲惨命运的到来,这样的人物性格描写就不单薄了。

城头上见萧太后,局面看起来很紧张,演出来很风趣,这也是由剧情决定的。萧太后的军情虚实,已被寇准全部掌握,而她还来势

汹汹,装出一副吓人的姿势,事情的本身,就非常可笑。寇准下棋饮酒,望北城上一坐,谈笑风生,若无其事,就很自然地反过来使萧太后犹疑不定,胆怯心惊,结果成为被吓倒的不是被吓的人,而是吓人者自己。这是一个很好的喜剧结构。

第八场以后的戏,大部分是围绕"孤注一掷"四个字发展的。按照历史,王钦若在真宗跟前用这句话谗谮寇准,是数年以后的事情。这里,既依据历史,又照顾戏剧。一方面把这数年以后的事情安排在王钦若被迫出镇大名时,一方面还要借助戏剧手段反复地把这句话的恶毒性告诉观众知道。这四个字是相当险毒的,封建时代的帝王,最怕人不尊重他,损害他的至高无上的尊严。真宗到澶渊,心里早有寇准专权对他不够尊重的想法,这四个字正好触犯他的心病,一个帝王,竟被臣下当成孤注一掷,还有什么尊严存在?因而寇准的必然要遭遇到的悲剧命运,就在这四个字上表面化了。这个戏的寇准也就注定了喜剧出发,悲剧收场。你虽然披肝沥胆,他只要一句话就叫你落不到好下场。

末一场的"还盔",是虚构的情节。这个情节,主要是想通过它来证明寇准对于这一战役敌我军力估计的正确性。萧太后所采取的战术,主要是一个"诈"字。明围猎,暗发兵,这是诈;二十万兵称百万,也是诈;听到真宗亲征,命令萧挞览张起灯笼火把,自己赶奔澶渊,想把宋真宗吓住不敢过河,还是诈;打了败仗,不得不低头求和,反而提出三个条件以为威胁,仍然是诈。萧太后在整个战役的过程中,贯穿了这个诈字。而真宗恰恰到最后还是受了诈,同时也揭露了真宗的被诈。

萧太后是这个戏里敌我矛盾的敌方主要人物。在传统老戏里,这个人物,常常被处理成脓包相,无才能,无谋略;有时候,还带有一点蛮干的味道。实际上,她是有非凡才能的辽国的领袖。丈夫在世的时候,她帮助丈夫料理军国大事,丈夫死后,又代理她的儿子主持国政,不但在朝内说一句算一句,就是出征行军也都是披甲上阵,亲

赴前线。这个戏里的萧太后就是按照这样一个历史上的真正萧太后描写的①,特别抓住她的"有机谋"和"每入寇,亲被甲督战"的特点。

她是善于用机谋的,因而在这一场决斗中她使出了一个"诈"字。及至到了澶渊城下,那位出乎她的意料之外的新任丞相从容、镇静、风趣横生的言笑,使得她不由得不感受到一种雷霆万钧的力量正在压向她的头上! 这时候,她才正式认识到形势严重,"诈"和"骄"一齐开始破产。接连着萧挞览被张环射死,宋军进击,战斗不利,金盔挑落,她开始进入了混乱。

兵败过场,是一个关键。这位辽国太后不愧为一个叱咤风云的人物,她迅速排除了混乱,把她的真本领拿了出来。她没有在失利的情况下方寸无主,相反,变得更沉着、更冷静、更有远见、更厉害。她充分表现了知彼知己的军事才能,她采取的不是软弱求和的态度,而是强硬地以最后通牒的语气提出反要求。这时候,她的形象是丢盔打败仗,可是不但不能表现出狼狈慌张,反而要特别沉着、坚定、临危不乱,具有极其充分的自信心,表明这个人善于在惊涛骇浪之中把握行动的方向。这里除了"诈"字以外,还说明她有高度的"原则性",不争一时之高下,一切服从国家利益。她这种精神,一直贯彻到最后"会盟"的一场。这一场她的"诈"被寇准彻底揭穿,威信丧尽,面子上几乎无法过去,可是她忍受下去了。只要保全军力,其他一切均非所计。所以演这一场戏,万不能只看到她的被羞辱一面,而忽略了她的更根本的成熟老辣、能屈能伸的一面。

从萧太后与宋真宗的对比来看,也证明寇准的所作所为是正确的。他确实刚得很,甚至叫人感到过分,但是就靠这个,保全了宋室江山,他做了一般人不能做也不敢做的事情。根据全剧的情节语言,证实了前面那些对于寇准性格的分析是准确的。刚,风趣,机智,深谋远虑,他是一个有着多方面学问、才能的政治家、军事

① 参见拙著《临朝太后——从吕太后到慈禧》下编第三章《萧太后:辽国的中兴之主》,上海锦绣文章出版社 2004、2012 年版。

家、诗人①。此剧将萧太后塑造成一个性格复杂、形象鲜明的正面人物,是一个重大艺术创举,既恢复了历史的真实面貌,又突出了少数民族优秀人物为维护自己利益或有侵吞汉族地区的野心而挑起不义战争的历史局限。

周信芳对《澶渊之盟》剧本极其赞赏,亲自撰写这篇长篇评论,从主题思想、人物塑造、情节发展、文学语言,乃至戏剧动作,作全方位的分析和评论,既显示这位艺术大师深厚的历史、文学和理论功底,也充分说明陈西汀历史剧的高度成就鼓起了周信芳这位艺术大家的创作激情。

澶渊之盟是决定北宋命运和当时中国格局的重大历史事件,陈西汀的完美创作再现了这个重大历史事件。

作为历史剧的大手笔,陈西汀在晚年再创辉煌,其《汉武帝和拳夫人》以决定西汉命运的巫蛊事件为中心,惊心动魄地描写汉武帝"为江山,五十年,孤的心力俱尽,只落得,思子宫夜半招魂"②的人生和家庭在前期辉煌之后发生的末期悲剧。作者描写汉武帝,既表现他警惕心过强而一时失察,轻信了江充的妖言,引起父子交战,皇后自杀、太子丧命;也展示了这位成熟政治家在粉碎野心家的险恶图谋之后,保持警觉和老谋深算,察知余孽阴谋,及时处置突发事变。

此剧开首描写武帝因幼子刘弗陵与尧一样,在怀孕十四个月后出生,而其长相、性格与自己相同,且其母拳夫人是武帝最后一位年少貌美、忠诚善良的宠妃,因此命人画了尧母门,志庆志喜,不意引起武帝准备废弃太子刘据、另立太子的误会,被奸人利用,挑起武帝与太子的互相猜忌和巫蛊之祸。太子丧命之后、武帝临终之前封立年仅八岁的刘弗陵为太子,并确立霍光、金日磾、桑弘羊为顾命大

① 周信芳《谈〈澶渊之盟〉的三个人物》,《澶渊之盟》,上海文艺出版社 1963 年版。
② 《大音希声——陈西汀剧作选》,第 173 页。

臣,确保了西汉政权的平稳过渡。

剧本对《汉书》中钩弋夫人的简单记载补充了许多情节,增添了她的内心和情感描写,精细、生动而又真实、动人地塑造了一位深明大义、善良忠诚、聪慧灵秀的年轻后妃。全剧一开始,武帝为她修建尧母门,给以无上的荣耀。可是她回望尧母门,却微微叹息,抚摸瑶琴,念白:"借尔琴声诉心事,一腔忧喜不分明。"唱:"'尧母门'平添我一番殊宠,钩弋宫装点成玉宇琼宫。三日来说不尽喧哗祝颂,却为甚心底处愁绪朦胧,乍清闲把丝桐临风抚弄。"她面对这个喜庆之事,竟然沉浸在深沉哀怨的音响之中。剧本接写"刘彻在琴声中悄然走出宫门。须发皓然",与钩弋夫人的年轻貌美,适成强烈对照。剧本接写他因年迈多病力衰而步履踉跄,身子不禁微微一晃,发出轻微叹息。钩弋闻声惊顾,急起趋前扶护。钩弋夫人清醒地认识到并公开向武帝表明"为妾身悬了这宫门金匾,使万岁与太子招惹奸谗"。她并不恃宠而骄,而是低调行事,毫无乘机鼓动武帝废除太子、立己子为太子的念头。她在心中更忧虑武帝年迈,自己的前程堪忧。在她的要求下,尧母门金匾取下,老内侍赞誉她"拳夫人我们的好娘娘,天生仁厚又慈祥"。拳夫人如此深明大义和善良贤惠,这就使她的最后丧命更引起人们的同情。

在彻底剪除江充余势之后,夜已深,人已静,钩弋夫人说:"万岁安歇。"武帝回答:"婕妤,寡人一生,难得有此时的清醒。此宫,此台,此湖,还有太子阴魂,增孤智慧,引孤深思,孤将借此良夜,思孤大事,你先睡吧!"①汉武帝在这一夜的思考中,下了最后的决心,在立幼子为太子的同时,命其母自尽,以免日后主幼母壮,年轻貌美的太后无人可以制约,她会不由自主地像吕太后一样弄权、篡权甚或淫乱后宫。汉武帝的深谋远虑是英明的,他的预防手段是残酷的。可是除了这个残酷阴险的手段,当时也的确没有其他更好的方法可

① 《大音希声——陈西汀剧作选》,第176页。

以替代。钩弋夫人在哀求遭到坚拒之后,就这样丢弃了年轻美丽的生命,让观众发出长长的叹息。

陈西汀的红楼剧享有盛名,有"红楼老作手"的雅号。其名著如京剧《王熙凤大闹宁国府》的剧本写得精彩纷呈,童芷苓、童芷苓的台湾省学生魏海敏和其爱女童小苓先后主演王熙凤,皆极受观众喜爱。在此剧诞生30年后,观众还极度赞誉:

> 王熙凤这样熠熠如生的舞台人物,不多;能够将戏的精彩和表演的精湛,故事性、情节展开、人物表现、戏曲冲突、流派特色等各种戏曲元素很好地合在一起展现在舞台上的,也不多。
>
> 舞台上的人物与人物之间的关系脉络清晰,人物的性格展现在京剧表演过程之中特色分明。且不论王熙凤还是尤二姐,或者在舞台上有名有姓、有词有唱的几位,单您就看丫头平儿,身段、神情、神态演得也活灵活现。如此满台生辉,焉能不招人喜欢看乎?再来回味一下王熙凤的一些表现,看看她的愤怒、泼辣、阴险、口蜜腹剑、八面玲珑。我们可以发现,王熙凤的这些性格,是很有次序地一层一层地展示在舞台上,达到了引人入胜的效果。
>
> 去花枝巷会尤二姐的一场戏,不表王熙凤的花言巧语让尤二姐萌生了"感人心还在这一片真情"、"从今后与姐姐誓结同心"的演技是怎样让观众们看在眼里记在心上,也不讲那带着"荀韵"的唱腔及身段的表演,给观众带来的回味。单说王熙凤与尤二姐相会时王熙凤叫平儿认新二奶奶那一节,王熙凤在叫"平儿"时的表情和"新二奶奶"时的表情的反差以及语气和声腔的高低运用,恰如其分地把握了此时王熙凤心中的"酸"、"恨"、"狠",多一点就显得夸张,少一点就缺了王熙凤内心情感表达的火候。
>
> 《王熙凤大闹宁国府》在于一个"闹"。王熙凤要在"闹"中

保持自己不可动摇的地位,又要在老祖宗面前"闹"出点可爱和得到老祖宗的赞赏,你说,她容易么?然而,终究王熙凤是个女人,是个口蜜腹剑之妇。所以,她在告诉老祖宗有一桩喜事时,先将水袖那么一甩,这一甩,甩出了戏的特色。王熙凤在戏里有许多精彩的水袖表演,这些水袖动作,让我想起了程派表演的细腻。这一甩,也甩出了人物性格,"甩掉"了王熙凤之前在贾珍一家子面前的怒容,然后可以笑脸相应老祖宗;再接着听王熙凤在老祖宗面前那句似乎在夸尤二姐的念白:"她要不比我俊我还能让二爷娶么?"嫉妒中含着恨意的目光,似受委屈却又醋劲十足的语气,也不得不让老祖宗感叹"想不到醋坛子也做了贤人"。这前与后的表演所形成的鲜明的对比,无疑是有一种很强的艺术感染力的。

戏的最后,当王熙凤得知尤二姐已死时,看起来是哭嚎着扑向尤二姐,却偷偷地用手去试了试尤二姐的鼻息。好像只是一个小动作,却是如此的精心,还有一种悠长的回味。①

读者赞誉此剧表演的杰出成就,其评论将剧作描写的人物性格、动作和语言、唱词之生动、真实和优美也历历分明地清晰凸显。

王熙凤的扮演者童芷苓是梅派和荀派兼长、程派和尚派兼学的杰出艺术家,她的扮相俊美,演艺高超,音色甜亮,童芷苓演出的陈西汀红楼戏是非常难得的珠联璧合的艺术杰作。童芷苓曾对陈西汀说过:"我一生演戏不少,比较满意的,除与周信芳院长合演的《宋士杰》外,就数你编写的红楼戏了。我演《尤三姐》《王熙凤大闹宁国府》很得劲,很顺手,很能发挥。愿你健笔,多写红楼戏;我也一定争取多演红楼戏。"②

① 《漫话京剧〈王熙凤大闹宁国府〉》,CCTV 空中剧院—复兴论坛(2013-01-29 17:18:07)。
② 张兴渠《陈西汀与三位表演艺术家》,《上海艺术家》1996 年第 4 期。

红楼剧《妙玉与宝玉》能在静谧之处起波澜,以富于诗意的笔调写人物。妙玉的故事在《红楼梦》中情节简短,不如王熙凤的情节在原作中详尽而具体,尤其是妙玉与宝玉之间的关系,仅有寥寥数笔,却又朦胧迷离,引人无限遐想。剧本以宝玉访妙玉乞梅、评诗为线索,全剧分为乞红梅、评诗、观弈、魔侵四场,剧情发展合理,人物性格鲜明,干净利落地以精细的妙笔诠释了妙玉和宝玉之间细微奥妙的情感发展与变化。

此剧对话精妙,唱词简捷优美。如妙玉在宝玉索讨红梅离去后,自伤孤独,端起刚才给宝玉喝过茶的玉斗,仔细端详,呷了一口,唱【霜天晓月】:"无瑕碧玉,茶香缕缕,看窗外满天飞絮,有谁似我清癯?"(诗)"旧家好梦忆姑苏,冷月梅花淡欲无。今日红梅雪中看,客窗相伴一身孤。"接着她邀请宝玉前来送红梅诗,宝玉离去后,回身取过绿玉斗,抚摩怅然,唱:"乞花人去,咫尺天涯,寒风凄楚,清磬木鱼。"清词丽句,情景相生。此戏是当代昆曲新作的上乘之作,也是红楼剧难得的新创佳作。

陈西汀创作的《红楼梦》系列剧,既有据原作改编的如《尤三姐》及两部王熙凤戏,也有《妙玉和宝玉》这样发展原作的延伸创作。鉴于陈西汀对《红楼梦》戏曲创作所作出的卓越成就,他在1986年哈尔滨举办的"首届中国《红楼梦》艺术节",荣获最高荣誉奖。

陈西汀剧作的题材广泛,如昆剧《新蝴蝶梦》取材于传说中的庄子故事,是陈西汀运用流畅的喜剧风格表现剧情的一部神秘浪漫主义作品。论者赞誉他用纯情叙事的方式,充满睿智地演绎出相对主义大师庄子对人、事、形象和生与死的洒脱透彻的哲学智慧。同时,也可从作品中看出陈西汀本人达观豁朗的思想境界。[①]

纵观陈西汀一生的剧本创作,可以"文革"为界,前期创作主题鲜明,性格突出;后经历了十年浩劫的磨难,使他关注人性复杂的一

[①] 金力《中国戏曲田园里的拓荒者——我国著名戏曲作家陈西汀先生侧写》,《中国戏剧》1997年11月。

面,激发他对人性的思考与研究,作品着力于深刻描写人物之间复杂矛盾冲突,表现人的深层内心世界及其性格变化。如昆剧《新蝴蝶梦》《妙玉与宝玉》、京剧《汉武帝与拳夫人》《王熙凤大闹宁国府》《王熙凤与刘姥姥》等。

评论家认为陈西汀的剧作创造性地运用了"双重结构"。"双重结构"的第一层为浅层结构,追求故事性、戏剧性、观赏性,有浓郁生活气息的戏剧语言,有一般观众领会的思想内容。第二层为深层结构,若止于表层,戏剧难以深刻,从表层入里,戏剧应有堂奥可赏,有哲理可求,如闲庭信步,可登堂也可入室,使情节得到生动性和丰富性的完美融合,从而吻合不同层次观众的欣赏需求。因此,陈西汀的作品始终具有公认的极高的"可演性",用犀利、独特的视角,着重对人性深度挖掘,在歌颂人类真善美的高尚风格的同时,表演人物的复杂、深邃的性格,达到较高的精神境界。此乃"具有划时代意义的新时期戏剧创作领域一项突破性成果,为我国戏剧的共赏性和可演性的探索构建了新的里程碑"。[①]

陈西汀作为杰出的剧作家,文学和艺术理论研究方面均有很深的造诣。陈西汀晚年还从戏剧艺术本质和自身发展的规律的角度,撰写了大量的研究汤显祖及盖叫天、周信芳等京剧大师舞台艺术的戏剧评论著述,取得颇高成就,曾获1984—1986年度上海文学艺术评论奖。

细微不足和白璧微瑕

《汉武帝和拳夫人》描写的拳夫人,即赵婕妤,史称钩弋夫人。这是一位千古闻名的奇女子。她生而紧握双拳,十五年不能伸展双掌,而武帝与她初见,刚伸手与她双拳相触,她的双拳即解开,于是

① 金力《中国戏曲田园里的拓荒者——我国著名戏曲作家陈西汀先生侧写》,《中国戏剧》1997年11月。

称她为拳夫人。她怀孕十四个月才生下一个优秀的儿子刘弗陵,后即位为昭帝,是一位英明的年轻皇帝。这两件事都是打破科学定论的奇事。

戏中江充为钩弋夫人回忆"当年万岁巡游,路过河间,夫人所住那间屋上,突然冒出一股怪气。那股怪气,别人看不见,惟独万岁身旁道士看得见,还说怪气之下,当有一位奇女子,就此把万岁引进了府上,果然,您这位十六岁的小姑娘,双拳紧握,万岁左右的勇士,也都无人能解,可是万岁伸手那么一触,夫人十个指头,腾地一下一齐舒展开来,从此您就进了宫,做起了拳夫人,崇冠后宫,封为婕妤,当起尧母!请夫人说一说,那望气的道士,护驾的执金吾,随侍万岁的太监,执事人等,您那位死去的父亲,一共花了多少金子!""只为您那父亲,受了宫刑,门庭冷落,因而异想天开,利用夫人的美貌,制造双拳神话,买通道士众人,当上皇亲国戚,重振门庭。"①以此威胁钩弋夫人就范,逼迫她支持剪灭太子的行动,并为今后她的儿子继承皇位后,利用与压榨她为自己的篡权和牟利服务。

作者将钩弋夫人双拳不能展伸的史实,挑明为道士的骗人小技。一则西汉尚无道教和道士;二则《汉书》是信史,如此改编犹如揭示班固受骗而记录了伪史;三则《汉书·外戚传》并无武士去解的记载,钩弋夫人的双拳痼疾在皇帝和众臣面前是无法作伪的神秘现象。剧本将这个虚构的作伪事件威胁钩弋夫人,损害了钩弋夫人为人真诚善良的美好形象,是画蛇添足的赘笔和败笔。

黄梅戏《红楼梦》与陈西汀之前的红楼戏不同,正面叙述《红楼梦》的核心情节——宝黛爱情。此戏与《红楼梦》以及他人描写宝黛爱情的作品不同,用倒叙叙述,曹雪芹落魄后在万念俱灰下写就的《红楼梦》,以宝玉出家为僧后回忆拉开帷幕。此戏让宝玉以光头和尚的形象在全戏的开首和结尾强劲出场,很不美观。在情节构思方

① 《大音希声——陈西汀剧作选》,第152—153页。

面,编者自称"一切不足以反映宝玉精神实质的情节只能加以简略和舍弃,包括那些通常认为脍炙人口的情节"①。这便表露了编剧的两个失误:名著中脍炙人口的情节之所以令人击节叹赏,正是因为这些情节正确有力地反映了作品和人物的精神实质,而非孤立的存在和毫无理由的脍炙人口;与此相关联,编者也正因此而未能正确理解、把握和反映原作与宝玉的精神实质。

而余秋雨为总策划的改编版黄梅戏《红楼梦》追求的是在记录宝黛的爱情线索的同时,"从更广阔的社会层面讨论这场爱情悲剧"。于是改编者力图突破原作的形象,将宝玉改造成一个敢于砸烂旧社会的自觉斗士。编者为此而虚构了两个情节来支撑这个创作意图:一是让宝玉对蒋玉菡出逃的行动表示极大的理解和支持,二是宝玉建议黛玉对怡红院的大门"敲不开就踢,踢不开就砸,砸不开就烧!"黛玉也兴高采烈地重复此言,作者以此表示两人的叛逆精神和斗争意志。前者将蒋玉菡叛离主人的一般性行动不适当地提升到追求自由、民主的高度,这显然脱离了当时的时代性和现实性;后者将踢、砸、烧怡红院之门作为砸烂旧世界的象征。可惜这个象征意义并不存在,因为编者构思的这个戏剧场景、语言不仅形象不美,意蕴不深,比喻不切,而且严重违反人物的性格逻辑。笔者曾撰文分析和评论此戏,兹不赘述②。必须指出的是,此戏是因总策划的邀约而创作的,剧本的创作倾向受到总策划的影响;总策划对剧本不满意,就作改编版并据此在舞台上演。改编版近年依旧在演出,而改编版剧本的不足主要是总策划造成的。

① 陈西汀《再写宝玉真情——黄梅戏〈红楼梦〉的创作和思考》,《文汇报》1992 年 4 月 29 日。
② 周锡山《浅谈黄梅新戏〈红楼梦〉的几点失误》,《上海艺术家》1992 年第 5 期。

图书在版编目(CIP)数据

中国戏曲纵横新论/周锡山著.—上海:复旦大学出版社,2019.6
(新世纪戏曲研究文库/江巨荣主编)
ISBN 978-7-309-14342-3

Ⅰ.①中… Ⅱ.①周… Ⅲ.①戏曲-研究-中国 Ⅳ.①J82

中国版本图书馆 CIP 数据核字(2019)第 091571 号

中国戏曲纵横新论
周锡山 著
责任编辑/王汝娟

复旦大学出版社有限公司出版发行
上海市国权路 579 号　邮编:200433
网址:fupnet@fudanpress.com　http://www.fudanpress.com
门市零售:86-21-65642857　　团体订购:86-21-65118853
外埠邮购:86-21-65109143　　出版部电话:86-21-65642845
浙江新华数码印务有限公司

开本 787×960　1/16　印张 16.25　字数 207 千
2019 年 6 月第 1 版第 1 次印刷

ISBN 978-7-309-14342-3/J·393
定价:62.00 元

如有印装质量问题,请向复旦大学出版社有限公司出版部调换。
版权所有　侵权必究